史学与年谱

中国电影表演美学述评

厉震林 著

上海交通大学出版社
SHANGHAI JIAO TONG UNIVERSITY PRESS

内容提要

本书主要内容包括电影表演史学和电影表演年谱上下两编，是作者近年的电影表演研究文集，是目前中国电影理论界最新和最为重要的表演学术成果之一，涉及中国电影表演学派、中国电影表演美学思潮史等重大理论命题，以及近十年的中国表演美学发展历史，具有重要的原创性和引领性。本书适合高等院校、科研机构、媒体产业的电影以及文艺学、哲学、社会学、历史学等学科领域的教学研究人员、博士、硕士研究生、业界从业人员并可以扩展到社会文艺爱好者使用。

图书在版编目(CIP)数据

史学与年谱：中国电影表演美学述评／厉震林著
. —上海：上海交通大学出版社，2023.4
ISBN 978－7－313－28305－4

Ⅰ.①史… Ⅱ.①厉… Ⅲ.①电影表演－电影美学－电影史－研究－中国 Ⅳ.①J909.2

中国国家版本馆 CIP 数据核字(2023)第 032686 号

史学与年谱：中国电影表演美学述评

SHIXUE YU NIANPU：ZHONGGUO DIANYING BIAOYAN MEIXUE SHUPING

著　　者：厉震林

出版发行：上海交通大学出版社　　　　　　地　　址：上海市番禺路 951 号

邮政编码：200030　　　　　　　　　　　　电　　话：021－64071208

印　　制：江苏凤凰数码印务有限公司　　　经　　销：全国新华书店

开　　本：710 mm×1000 mm　1/16　　　印　　张：15.5

字　　数：267 千字

版　　次：2023 年 4 月第 1 版　　　　　　印　　次：2023 年 4 月第 1 次印刷

书　　号：ISBN 978－7－313－28305－4

定　　价：78.00 元

璀璨群星的深度银幕美学透视

周安华

　　年前接到上海戏剧学院厉震林教授的电话,邀我给他的大作《史学与年谱:中国电影表演美学述评》作序,心里挺惶恐的。一方面是因为震林主持着中国最有影响力的科班电影学院之一——上海戏剧学院电影学院,每年和影坛有大量的专业研讨交流,其在电影表演方面的理论积淀和实践成果首屈一指,其丰富性和多元性早已为学术界所广泛赞誉;另一方面,震林也是电影电视剧创作上的"高人",他主导策划及担任制片人的许多影视剧如《康熙王朝》等早已成为"江湖"上人们耳熟能详的作品,这使他凭着难得的实践才干令众人钦佩不已。给这样一位学养深厚的优秀学者作序,显然不是易事。好在我和震林交游颇多,好友说几句不搭的话,关系似乎不大,因而就忝列序家了。

　　《史学与年谱:中国电影表演美学述评》,是一本分量很重的专业著作,读者且不要为它低调的面孔、"年谱""述评"等字样所惑。因为这本书立意和底蕴都相当深厚,代表着作者对近百年民族电影表演的审美观察、史学把握,同时它也是1949年后稀见的系统考察中国电影表演美学的专著,发人所未发,具有开创性意义。唯其如此,我们要对作者对中国电影表演美学的深入开掘,对其以如此宏阔的视野和精微卓著的手法诠释电影表演美学于中国的繁衍变迁,表达我们崇高的敬意!

　　在现代电影的艺术框架中,表演是一个极其重要的领域,也是故事赋型、人物命运凸显和情节获得张力的重要力量,编剧和导演的全部艺术想象最终都要通过演员表演呈现,因而表演美学几乎是银幕的"定海神针"。然而,相比于戏剧表演研究的红火和繁兴,中国电影表演研究一直较为寂寞,而表演美学更是长久无人触碰,这和中国电影"影以载道"的传统,和民族电影长时间处于动荡不安的社会历史境遇,和一般大众普遍视表演为"小道"不无关系。站在电影艺术大空

间、大场域审视，对表演艺术的忽视显然是制约民族电影发展的重要因素，也是影响本土电影影响世界的重要因素。从这样的意义说，以中国电影表演的历史演变为经，以其美学特质的更替变化为纬，整饬思考中国电影美学的构型及其在不同时期的表现，实在是一篇美学的大文章、历史学的大文章和文化研究的大文章！

《史学与年谱：中国电影表演美学述评》在我眼里，是中国电影表演美学研究的标志性成果。其"标志性"主要在于它对以往电影表演研究的诸多重要突破。

首先，建构"中国电影学派"乃至"重写中国电影史"，都离不开透彻的中国电影表演艺术研究，而电影表演艺术研究在当下必须在跨学科、跨媒介的视界，打破重重观念和方法论束缚，高度体系化阐释。而震林的《史学与年谱：中国电影表演美学述评》正是一部独具内涵也独具思考的创新性的体系化电影表演著作。

近年来，学界对中国电影的工业、哲学、美学等领域都展开了卓有深度的讨论，"中国电影学派"的理论建设也日益活跃，但作为电影美学关键的电影表演艺术却始终未能得到透彻而深入的研究。除去东西方美学及表演理论在交流和学习中难以克服的"文化休克"现象，就像在京剧表演艺术中存在"梅派""荀派"之分那样，电影演员本人所处的客观环境，其自身思想、性格、方法也会直接影响其表演艺术风格与特点，使得电影表演艺术研究难以"纸上谈兵"。同时，电影表演与戏剧表演之间"剪不断理还乱"的关联、电影表演与导演构思以及摄影、剪辑艺术逻辑之间的瓜葛，都为确立电影表演艺术的主体性提出了挑战。由此电影表演艺术研究的跨学科性、跨媒介性越来越凸显，也使电影表演研究难度系数加大，研究复杂性频现，也正是因为这个原因，与当代电影形态研究、导演研究、电影文本研究相比，涉足中国电影表演研究特别是表演美学研究的人相对较少。纵观中国电影表演艺术研究，从一般表演美学、演员个体美学视角出发的有之，从明星文化、身体文化、表演产业、性别政治视角出发的有之，从银幕史学和视觉娱乐角度出发的也有之。1936年郑君里出版的《现代中国电影史》可称中国电影表演研究的较早发声。2005年，刘诗兵《中国电影表演百年史话》对中国电影表演艺术作了新的总结梳理。2006年，陈浥、崔新琴、王劲松、扈强出版《中国电影专业史研究·电影表演卷（上）》，通过对1976年以前的代表性电影予以表演艺术分析，展开对中国电影表演艺术的探索。自2008年始，中国电影家协会理论评论委员会推出年度《中国电影艺术报告》，其中包括电影表演艺术年度报告。然而上述论著和报告，或者"泛泛而谈"，或者相对孤立和片面，讨论浅尝辄止，都

未能将中国电影表演艺术研究推向应有的高度和深度。

作为具有高度责任感、使命感的电影学者，震林教授很早便关注到中国电影表演艺术整体研究复合研究的意义，勇敢挑起了建构中国电影表演美学，书写中国电影表演艺术史的重任。在电影表演研究领域，厉震林也堪称真正的佼佼者，当之无愧的领军人。自 2012 年起，他打破理论与实践界限，积极参与电影表演评论，每年发表"中国国产电影表演年度述评"。同时，他还以美学思潮作为研究视角观照中国电影表演艺术史，对中国电影表演艺术的发展历程予以清晰钩沉与梳理，相继出版了《表演的意味》《电影的构型：表演、文化和产业》《文化的蝴蝶：中国式表演及其人文述评》《文化即吾心：电影表演与社会表演》《中国电影表演美学思潮史述(1979—2015)》(第一版)、(第二版)等著作，以中国电影表演艺术发展史、美学思潮史为基础，努力建构"中国电影表演学派"之理论体系，《史学与年谱：中国电影表演美学述评》正是这种民族电影表演整体学术探索的重要构成。

其次，《史学与年谱：中国电影表演美学述评》是一部观念先进、视野宏阔、主体性特征极为鲜明的电影表演美学著作。该书立足于当代性，突破以往"中西对立，古今分离"的陈旧观念，既关注到传统戏曲、文明戏与早期电影表演美学之间的密切联系，同时也指出欧美电影表演技术及苏联"斯坦尼斯拉夫斯基"体系对中国电影演员的极大影响，作者通过对不同年代中的主流意识形态及与同时期代表性电影作品、演员之互动关系的考察，下气力追寻中国电影表演艺术"时隐时显"的主体性，探究作为中国电影表演艺术发展源动力的美学思潮。如此等等，都可见出震林致力于民族电影表演美学探索的"力道"。

毋庸置疑，中国电影表演艺术所经历的是一个兼收并蓄、融合生成的发展过程。20 世纪二三十年代，戏曲"脚色制"催生出银幕"行当"之分，决定了电影演员的表演模式，如"悲旦"丁子明、"闺门旦"张织云、"风骚泼旦"杨耐梅以及"性格明星"王元龙、王次龙兄弟、"反派名角"王献斋、王乃东等。现代话剧对职业化与规范化的要求，促使一批有艺术追求的导演与演员向西方学习成体系的、科学的表演理论与方法，余上沅、赵太侔、洪深等以译介方式将欧洲的阿道尔夫·阿庇亚、戈登·克雷、却尔斯·阿拨脱等人的表演学说引入国内，而袁牧之、赵丹等演员对欧美电影表演技术也自发去学习模仿。1942 年夏，郑君里译完斯坦尼斯拉夫斯基《演员自我修养》后，与重庆中国万岁剧团的演员集中研讨学习斯氏学说，演员们在积极学习基础上融合自身的表演经验，优化了其时的银幕表演，40 年代的代表性电影作品成为其时中国电影表演的范式。20 世纪 50 年代中期一批

苏联表演专家来华教授斯坦尼体系，译介苏联专家解读斯坦尼体系的文论，斯坦尼体系也成为当时表演艺术的"权威"理论。1956年春在首届全国话剧会演中，外国戏剧家一方面肯定了中国戏剧家所取得的成就，同时却也尖锐指出中国戏剧表演忽略了自身的"民族性与固有传统"，由此，以焦菊隐、赵丹、金山为代表的中国表演艺术家积极借鉴中国传统戏曲表演艺术，通过"写实"与"写意"的有机融合实现对中国民族表演学派探索的进一步深化，这也显在影响到了电影表演的民族化进程。

显然，《史学与年谱：中国电影表演美学述评》对中国电影表演艺术发展历史的梳理和描述，是十分精准客观的，透着震林作为学者的敏锐性和清晰性，当然我更赞赏的是他对中国电影表演学派三条标识性概念的总结：诗意现实主义表演风格、"体验学派"表演方法和"中和性"表演哲学，他认为这三者分别从风格、方法到哲学构成了中国电影表演体系，这确实是符合民族电影表演实际，且寓含着相当深的本土文化意蕴的。

再次，《史学与年谱：中国电影表演美学述评》不满足于对中国电影经典作品及电影表演艺术家的考察，而是深挖中国电影表演艺术理论的演进与学术论争，全面研究在理论演进与学术论争现象背后的源动力即中国电影表演美学思潮。正如厉震林教授所言："研究中国电影表演美学思潮，既可以极大地提升中国电影研究的学术等级，它建立的基本框架、历史分期、概念体系和观念价值，将可以成为中国电影表演的主体路径和方向，也可以成为'重写电影史'的重要组成部分，以自己的开创性和学理性，支撑'重写电影史'深化认知和总结中国电影发展过程中的潮流变化、类型形成、发展态势与规律经验。"通过对中国电影表演美学思潮的审视，作者深刻洞悉中国电影表演艺术与时代背景、经济社会状况、意识形态等多重客观条件间的互动博弈，从而在宏观与微观、深度与广度的层面考察诸多中国电影表演艺术问题，这就获得了许多与众不同的见解，比如中国电影表演艺术发展的历史分期问题，传统电影史写作的政治分期作为艺术发展史分期之模式显然已不能满足当下史学研究需要，该书作者提出应从中国电影表演艺术自身的艺术逻辑与发展规律出发重新分期。比如一些重大论争如"性格表演"还是"本色表演"、"体验"还是"表现"、"戏剧化"还是"电影化"、"写实"还是"写意"、中国电影表演艺术还是"斯坦尼体系"及"好莱坞表演方法"，两元之间能否互动、中国传统文化与民族审美是否以及如何影响了电影表演艺术……放在中国电影表演美学思潮发展的大背景下研究，自然结论就不同了。

作为一部源于实践又超越实践的史学著作，《史学与年谱：中国电影表演美

学述评》对中国电影表演艺术演变历程的把握很独到,具有高度启示性。的确,经历晚清、民国,中国电影表演艺术逐渐形成"影戏表演"与"纪实表演"两条重要美学支脉,在左翼有声电影阶段逐渐形成诗意现实主义的电影表演风格,融合自苏联传入的斯坦尼体系,建构起中国电影表演"悲喜交融""生活与内心相结合"的中国电影表演"体验学派"。自改革开放以来,中国社会与经济的巨变也使得电影产业发生重大转型,电影表演艺术也接触到许多新鲜的理论与方法,形成纪实表演与意象美学的结合、结构主义的日常化表演、模糊表演思潮等新的美学思潮。20世纪90年代后,由于电影的市场化、电影类型的多元化,则又催生出状态电影的情绪化表演。2002年至2015年,中国电影进入了产业化阶段,对大片与视觉奇观的追寻也使得电影表演成为强调展示性的仪式化表演。随着"粉丝经济"概念的出现,又出现了"颜值化"表演,形成了电影的"演员中心制"。在某种程度上此类颜值演员的表演已经不能称为表演艺术,行业内"天价片酬"与"替身""配音"等乱象频出,此时的中国电影表演事业更需要追根溯源、回顾历史,借助中国电影表演艺术学派的建设找回中国电影表演艺术失落已久的主体性。

震林是一位有情怀的学者,每次听他学术演讲,都为他的缜密和新颖而打动,《史学与年谱:中国电影表演美学述评》也是如此。全书充满"重估""表演观念史""利弊评述""表演美学改革""人文表情""自净机制""反拨"这样明确而不暧昧的表述,显示出挑战陈规定规的勇气和活力。我深信,中国电影学术界需要这样的著作,电影表演美学探索也期待这样的思考,银幕表演业界更会由之获得深刻的启示。祝贺震林!

是为序。

目录
Contents

上　编
电影表演史学

从历史到现实：中国电影表演学派述评

引言：电影表演学派不应"失语"

从发轫到深化，中国电影学派学术研究及其争鸣已有若干成效。虽然它还处于初级阶段，但是，关乎学理层级的哲学、美学和工业体系思考已然展开，学派研究的概念、场域、边界和方向大多有所涉及，一种基于国家电影品牌建构的战略设想渐次铺展。在此，电影表演学派研究却是有点寂静，为学界所疏离。

表演艺术乃是电影美学系统的关键"部件"。从某种意义而言，表演的资质和风貌基本上规范了电影的资质和风貌，故而构建中国电影学派，表演学派不应"失语"或者"缺席"。它应该成为中国电影学派的关键词和主"部件"。当前，构建中国电影表演学派的重要性和紧迫性更为突出。

首先，中国电影学派涉及历史文化、现实需求与国家能力，它承担的文化、政治和产业功能颇多，整体研究稍显抽象和空泛，"学派建构目前还存在针对性不明确、呼吁还落于泛论等问题，显然未来还有更深入的可能"。① 其方向应是"更深入"电影本体研究，电影本体研究绵实丰盈，学派研究方致"根深叶茂"。表演是电影本体的核心所在，可以说无成熟的表演学派，也无成熟的电影学派。显然，表演领域还是学派研究的薄弱地带。

其次，中国电影表演美学长期为西方电影表演文论所阐释与中国戏剧表演文论所规范，但是，西方文论无法准确阐释中国电影的表演实践，其原因是中国与西方存在着不可避免的"文化折扣"，以及演员生理和心理的差异性，表层貌似一致而其内在有异；戏剧文论也难以规范中国电影的表演创新，电影化与舞台化之表演争论贯穿一部漫长的中国电影史，改革开放以来即"爆发"两次"去戏剧化"的表演运动，由此，需要构建中国电影表演的知识体系，它与西方电影表演和

① 张伟：《"中国电影学派理论建构"学术会议综述》，《北京电影学院学报》2019年第3期。

中国戏剧表演存在着互通的关联，却并非他们的简易"翻版"，而应是地道的中国电影表演知识谱系，最终构型为国内认可和国际接受的公共电影表演体系。

最后，新的世纪以降，电影表演为产业资本所裹挟，表演的价值观有所偏颇或者迷乱，缺乏一种厚重的思想支撑及其理性定力，为文化界以及社会所诟病。近年，虽然各种力量齐来"矫正"，诸如风起云涌的电视表演选秀节目，宣称是为了普及表演知识，为社会提供科学表演观，"尽管这些综艺栏目，社会评价褒贬不一，对其导师素质、竞技规则以及商业元素持有歧义，但是，它确实在一定程度上扭转了表演文化的生态系统，促使表演回归'正位'，开始出现风清气正的表演正能量"。[①] 这里，作为基本遵循的中国电影表演学派构建也是亟待解决，才能从根本上滋养和率引中国电影的表演实践。

中国电影表演学派，是解决"我是谁？我从哪里来？我到哪里去"的元命题。从此问题意识出发，探究百年中国电影表演的文脉及其师承，在世界场域中彰显本土经验和文化立场，"首要是通过描述中国电影的历史谱系，揭示中国电影的思想逻辑并建立中国的电影艺术观和电影思想观，继而在中国电影艺术观和电影思想观的指导下，设立能够为国际认同、影响世界的由中国提出的电影中心议题与电影标识性概念"，[②]营建中国原创、世界认可的典范表演学派。

一、与学派相关的年代：三段式

中国电影表演学派，存在发生的年代和叙述的年代。发生的年代，它获得一种合法性；叙述的年代，它获得一种主体性。其实，两者是共生共荣的，历史上不断地在发生和叙述，只是叙述成为一种年代事件标志，是发生的需求及其集中言语。叙述的年代，它有三个基本文化背景：首先，它都有针对的问题，有它的表演"动力学"关系；其次，针对的问题所涉及的中国和西方的博弈关系只是表层的，表演的同化则是根本；最后，中国表演美学在此过程中呈现出了强大的包容性和吸纳性。

第一，20 世纪 30 年代，初描民族特色"线条"。童年中国电影的表演美学，其来源可谓繁杂，有传统戏曲、文明戏、滑稽、民间曲艺以及欧美电影等。中国电影始源为戏曲片，故戏曲和电影表演在电影史上一直形影相随，戏曲表演供给美

① 厉震林：《近年中国电影表演美学嬗变述评》，《当代电影》2019 年第 12 期。
② 张政文：《中心议题、话语领域、标识概念：在电影历史谱系与逻辑中构建中国电影学派》，《中国社会科学院研究生院学报》2019 年第 5 期。

学思想及其技法。其时，已有银幕"行当"演员说法，"悲旦"丁子明、"闺门旦"张织云、"风骚泼旦"杨耐梅以及"性格明星"王元龙、王次龙兄弟、"反派名角"王献斋、王乃东等，与戏曲表演相仿佛；文明戏、滑稽表演较为写实，又摒弃男旦制，为电影表演所需求故而仿演；类型片的表演，则受欧美电影表演的影响甚深。

"在三十年代之初，中国一些有抱负的演员们迫切能够掌握一套比较完善的、科学的表演理论和方法。但，当时中国还没有这一套，于是许多人开始向国外求援。"①一是外国表演理论译介，余上沅、赵太侔等将欧洲的阿道尔夫·阿庇亚、戈登·克雷的表演学说引入中国，洪深的《话剧电影表演图解》是法国却尔斯·阿拨脱的《默剧的艺术》编译，1935年前后斯坦尼斯拉夫斯基体系在中国传入推介并渐至研习高潮；二是直接从银幕上模仿欧美表演，诸如袁牧之先从外国演员所扮演角色的个性和特长着手研究，再深入个性和特长的表演方法，包括演员的脸部轮廓、眼神注视以及脸部肌肉和皱纹的应用等研究，将其作为表演的模板及其创造材料；三是形成了理论上学苏联和技术上学美国的基本表演"求援"格局。

在此过程中，中国演员并不一味照搬，而是与本土表演进行融合生成，将中国美学精神与欧美表演技法"接通"，首次明确表达了建立科学和有效的中国电影表演理论以及技法的诉求。其时表演论著，诸如石挥的《演员创作的限度》《〈秋海棠〉演员手记》，都是斯坦尼体系与中国表演实践互融新生的实用理论，深染传统戏曲的表演韵味，产生重要的电影美学影响。郑君里在《角色的诞生·自序》中称："1942年夏，重庆中国万岁剧团利用下乡暂避日机'疲劳空袭'的机会，在离重庆数十里外的北温泉的乡间，集中几十位有经验的演员总结自己的经验，并对斯氏学说进行集体的学习。我是参加者之一，当时我刚译完《演员自我修养》不久，初步学习了斯氏学说一些主要的论据，此时又得到机会接触许多演员朋友丰富多彩的、生动具体的经验，便产生一种强烈的冲动，想把这些经验记录下来——这就是《角色的诞生》的由来。在写作中，我企图根据斯氏学说的一些重要的论点，在我个人所见到的演员的优秀演出中去发现一些正确的、有用的经验，而不愿硬搬'体系'。我从我同代的优秀演员的创造中得到直接的启发和教育，我在书中曾引证过袁牧之、唐叔明、陈凝秋、赵丹、金山、舒绣文、张瑞芳、孙坚白（石羽）、陶金、高仲实等等同志的经验的片段，有时候我提到他们的姓名，但，有时候为着达到较大的概括，我便以某一同志的经验为主，而附加以必要的补充

① 郑君里：《郑君里全集（第一卷）》，上海文化出版社2016年版，第94页。

和虚构，就不便直接指名（例如书中所述的 B 小姐的做法是根据张瑞芳的经验加以引申的，C 小姐是以舒绣文为模特儿的）。"①它说明表演原理的表述是"中外合作"的，不是"硬搬'体系'"，是从"我个人所见到的演员的优秀演出中去发现一些正确的、有用的经验"，阐述"比较完善的、科学的表演理论和方法"。如此中国特色的"初描"成果，体现在当时一系列经典影片的表演美学之中，流露中国电影表演学派的源头和滥觞。

第二，20 世纪 60 年代，陶冶民族演剧体系。50 年代中期，一批苏联表演专家来华教授斯坦尼体系，分别在中央戏剧学院、上海戏剧学院和北京电影学院设立研修班，黎莉莉、胡朋、凌之浩、沙莉、杨静、杨洸、张桂兰等诸演员成为学员。其时，还在《电影艺术译丛》设立"学习斯坦尼斯拉夫斯基演剧体系""斯坦尼斯拉夫斯基在排练中"专栏，译介 В·托波儿科夫、Г·克里斯蒂等苏联专家解读斯坦尼体系的文论，斯坦尼体系也成至尊的表演理论。需要关注的是，中国表演的主体性并非"消遁"，而是时隐时显，"新中国电影也不是毫无保留地全盘接纳了苏联的电影美学观念。实际上，苏联电影在五六十年代也经历了美学观念和艺术手法的变革"，"西方某些评论家进而得出苏联电影出现了'新浪潮'的结论。新中国电影对此保持了距离，一方面是由于中苏两国在五六十年代发生激烈的意识形态冲突；另一方面更主要的原因在于新中国电影侧重接受的是苏联蒙太奇学派对立冲突观念和日丹诺夫的党性原则及政治功利主义理论"。② 表演状况与此大同小异。

中苏关系破裂之后，赵丹等提出建立"中国民族的表演艺术体系"。他后来称道："我自己一生说来也怪有意思，为了追求朦胧的所谓'中国民族的表演艺术体系'，一共坐了两次'班房'。第一次是在抗日战争时期，想到莫斯科艺术剧院学习斯坦尼体系，途经新疆时被当地军阀盛世才关了五年。解放后，我仍念念不忘为建立'中国民族的表演艺术体系'日夜奋劳，结果又一次被'四人帮'投入牢房。"③在《李时珍》《林则徐》《聂耳》等影片中，他尽情地运用传统戏曲、绘画和书法等传统写意方法，纳入表演创造之中。诸如《林则徐》，是中国写意画"大落笔"的手法。他在表演上设计有六个笔触："亮相"之笔、"飘逸"之笔、"平易"之笔、"洒"笔或者"泼"笔、"爆"笔、"舒"笔或者"闲"笔，使整个表演准确而洗练，可谓一以当十，完达"神似"的境界，是中国民族表演艺术体系的"现身说法"以及样本。

① 郑君里：《郑君里全集（第一卷）》，上海文化出版社 2016 年版，第 96、97 页。
② 黄会林、王宜文：《新中国"十七年电影"美学探论》，《当代电影》1999 年第 5 期。
③ 赵丹：《赵丹自述》，大象出版社 2003 年版，第 2 页。

"以少胜多""欲扬先抑""欲擒故纵""一气呵成"及其"对比""陪衬""害羞""留有余地"等技法，在赵丹、崔嵬、谢添、孙道临、张瑞芳、王晓棠等人的表演中有出神入化的创造，理论上也有初步的表述。

第三，自新时代甫始，倡导电影表演学派。经历中国电影史的跌宕、震荡和淬炼、凝结，其表演的优点和弱点已然显现，表演美学文脉有成，典范表演作品已为规模。改革开放以来，践行戏剧化表演、纪实化表演、日常化表演、模糊化表演、情绪化表演、仪式化表演、颜值化表演等若干阶段，掀动两次"去戏剧化"表演文化思潮和两次结构主义表演美学运动，在欧洲三大电影节摘金夺银，诸如《天长地久》最佳男女主角奖之荣耀，从作品、观念到流派，表演学派已具备学术"锻铸"的基础。笔者发表拙文《改革开放 40 周年：中国电影表演学派渐行渐近》，呼吁构建中国电影表演学派，"演员表演的主体意识发展史，从被动性到主动性又到被动性最后到主动性，从表层到深层又到多元最后到理性，从少学术性到浓学术性又到薄学术性最后到厚学术性，电影表演从依附和裹卷中突围而出，多方探路辨别方向，积蓄能量渐成大观，具有东方神韵或者风情的中国电影表演学派已经初显。从中国实践、中国经验到中国理论，表演美学已经到了需要命名和定义的时候"。①

二、若干重要表演观念及其述评

从初描到陶冶再到倡导，已经呈现一种特定的问题场域、思想理论以及话语方式，表明了中国电影表演发展有着它内在的必然规律性。其中，许多表演大家有着重要表演观念表述，包含有丰沛的中国表演智慧，既是一种表演美学的本土传承，也是构建中国电影表演学派的历史文献。

赵丹根据 1979 年在上海戏剧学讲课记录整理而成的《地狱之门》一书，阐述了他的表演观，是他"念念不忘"的中国民族表演艺术体系的核心内容，包括局限与无限的辩证关系，要善于藏拙，将缺点转化成为优点；个性和共性的辩证关系，没有个性就没有美学，而个性应包含共性，表演的民族化是现实主义创作方法深化的问题；体验与体现的辩证关系，涉及内部技巧与外部技巧、直接体验与间接体验、演员与角色等，并非仅仅矛盾对立，而是互补互用，相互倚仗；艺术理念与艺术技法的辩证关系，要学习传统艺术精神，而非拘泥于具体技法。他曾有详尽

① 厉震林：《改革开放 40 周年：中国电影表演学派渐行渐近》，《艺术评论》2018 第 6 期。

表述："第一，不要一招一式地学，不要生搬硬，要学习，揣摩，吸收，溶化，推陈出新，一切为了按照本身形式的特性，丰富表现力，而不是破坏本身形式的特性，削弱表现力"；"第二，学习传统，主要是学习其原理、法则，学习其现实主义和浪漫主义相结合的艺术方法，学其源，不在学其流，学其本，不在学其末"；"第三，学习传统，第一步先要学到手，拿过来，目的是为了推陈出新，古为今用，创造更新更美的社会主义艺术。因此必须经过学习、批判，取其精华，弃其糟粕的过程，但切忌急躁、简单、粗暴，先要学到手，只有学到手，才能辨别什么是精华，什么是糟粕，然后谈得上真正的取，真正的舍"。① 在此，赵丹描述了民族表演艺术体系的主体精神及其框架，它是从传统哲学文化、古今表演经验和亲历表演感悟阐释形成的，颇有开宗立派的意味。

金山银幕形象不多，表演成就却很突出，提出了关于体验与体现关系的"表演四十字法"：没有体验，无从体现；没有体现，何必体验？体验要真，体现要精；体现在外，体验在内；内外结合，互相依存。它深具中国哲学的"中庸"思想，乃是对中国电影戏剧表演经验的辩证总结。他还有八条"表演备忘录"："喜而不露""怒而不纵""哀而不伤""乐而不淫""含而不贫""勇而不莽""思行不离""学而不迁"，"它的核心，一个是动作，积极地动作；一个是克制，积极地克制"。② 这里，金山强调了电影戏剧表演的"度"和"悟"，它需要拿捏而有无限的可能。他认为向传统学习，主要是学习中国古典戏曲表演艺术，"譬如我演的施洋吧，运用戏曲中的一套程式，把这程式'化'了等等，有的同志看了也肯定"，"水袖怎么用，撩袍怎么撩，台步怎么走，自以为这已经是'化'了。观众也被蒙住了，还有喝彩的。反复试验才能有个比较，求得一个结果"，"向传统学习，不是从形式上学，主要是寻找中国古典戏剧传统表演艺术的精华"，③包括高度的提炼、强烈的夸张和鲜明的节奏。金山的表演理念，与赵丹不谋而合，说明了中国电影表演蕴含有共同的思想及其规律，是民族表演艺术体系的建设基础。

白杨的表演，具有优雅而细腻的东方女性美感。在《电影表演技艺漫笔》一文中，她阐述了自己的表演观，即"三忌八诀"。三忌，是忌简单化、忌老套化、忌吃力化；八诀，是品、熟、脉、稳、神、趣、明、化。如此表演观念，是中国电影表演美学的灵动概括。以"稳"而言，"记得有一次，我向大师齐白石求画，那年他已经是93岁了；老人，老态龙钟总是免不了的啰，手动起来也有一点抖抖的，动作缓缓

① 赵丹：《林则徐形象的创造》，《电影艺术》1961 年第 5 期。
② 金山：《表演艺术探索——在电影表演艺术讨论会上的发言》，《电影艺术》1982 年第 9 期。
③ 金山：《表演艺术探索——在电影表演艺术讨论会上的发言》，《电影艺术》1982 年第 9 期。

慢慢的。谈谈说说之后，不久开始作画了。等到画笔一提起，他老人家的手，就是一抖也不抖。可真叫腕力千钧，意在笔先，一气落笔，一下子画成了。我那次是第一次看到大画家画画，印象深极了，感想也深，想到这句话：'磨墨如病夫，执笔如壮士。'这个形象跟演员演戏规律很仿佛，磨墨阶段，正像演员酝酿准备角色，如病如痴，神魂颠倒，七横八竖，真像病了一样；一待落笔，也就是到演起来，非要精气神百倍，笔笔有神不可，每个动作都要很准确，其道理也正如此。所以演员在稳字上，先就得取得胸无尘滓，身入其境，一心专注；首先要进入角色，然后才谈得上演来有神"。① 她的"三忌八诀"，是中国电影表演学派的"通俗版本"。

张瑞芳有"包围圈"表演理论，认为需从外围一圈一圈地"包围"角色，不断逼近角色的内心、性格与灵魂，关注"包围圈"的半径与圈际之间的逻辑性，角色个性才能"闭环"和完整。"包围圈"，是解决演员与角色矛盾的一个"幽深"通道，是"体验学派"的独创表演工作方法。

改革开放后，中国电影界又涌现若干重要表演观念，包含有中国特色表演美学的质素。刘子枫实践与理论兼备的"模糊表演"，"为什么我们在表演创造时常常把复杂、多变的内心活动和思想感情处理得非此即彼、非彼即此呢？所以，长期来我一直想尝试一下用模糊的、中性的、让人一下子说不清的表演状况来创造一个人物"，"以毫不动声色或连我也说不清为什么要那样做的较为随意的、漫不经心的表情和动作使观众出乎意料，从而达到在观众中引起多层次、多涵义的联想和思考"，"诱发出一种意境，一种形而上的东西"。② 这是一种从二元逻辑到多元逻辑再到人类学的表演美学，深得中国传统哲学的韵味，颇有玄妙和意趣。林洪桐是80年代初期"电影化"和"戏剧化"表演争鸣的干将，他又致力于"表演生命学"的创建和推介，认为理想的表演状况是超越技术和技巧的层面，进入生命甚至灵魂的层级，从创作到理论、观念到认识、整体到部分、内部与外部、个体与环境、内容与形式等，是一种联动、协进和同化的共生共荣关系，其表演观实质是斯坦尼体系的本土化。

此外，石挥的"出奇制胜、歪打正着、声东击西、旁敲侧击"十六字创作箴言，是一种相反相成、正反相生的中国表演美学思想；③ 谢添的"宁要真的假，不要假的真；要复杂的简单，不要简单的复杂；既是观众心目中所有，又是其他艺术作品

① 白杨：《电影表演探索》，中国电影出版社1979年版，第24、25页。
② 刘子枫：《一个话剧演员对电影表演的追求》，《电影艺术》1986年第6期。
③ 郑君里：《郑君里全集（第一卷）》，上海文化出版社2016年版，第310页。

中所无"，①是中国戏曲美学精神的电影化。

　　表演美学与导演关联密切，为导演美学所引领和规范，一些导演也奉献了若干表演观念。郑君里导演《宋景诗》《林则徐》《聂耳》，与崔嵬、赵丹合作，是中国民族表演艺术体系的美学标本。在电影民族化的典范作品《枯木逢春》中，他提出了"三破"美学原则：破公式老套、破自然照相、破舞台习气，男女主演虽是青年演员，却是有着浓郁民族表演气质。他称道："从《枯木逢春》的创作实践中，我体会到向传统的戏曲艺术学习，是一条重要的道路"，其经典表演桥段是冬哥和苦妹子十年别离邂逅重逢，"十八相送"和"回十八"表演处理，系从越剧《梁山伯与祝英台》借鉴而来。谢晋是北京人民艺术剧院"心象说"在电影界的移植和创建者，在体验中培养"心象"并体现之，使演员达到"最佳竞技状态"，构成了谢晋模式的表演美学。陈凯歌首创表演"第一任务"和"第二任务"的概念，是一种结构主义的表演方法，表演效果需要与画面整合才能形成完整意义。贾樟柯喜好"非职业表演"，以为职业表演难以体现他影片的人物质感，其表演无排练与实拍的真正区分，排练中的表演因为它的新鲜和真实，也会剪辑进入正片之中。

三、标识性概念：风格、方法与哲学

　　一个艺术学派，需要包含以下内涵：认知态度、称谓符号、作品成就、规律指向和体系概括，其中称谓符号是基本的"内核"，为意义表述和内涵表达。它是若干标识性概念的集约体。以上论述的若干重要表演观念，由实践而来、有作品呈现以及以理论阐释，虽是散漫而又多样，却已初步具备凝聚一种表演学派的条件，显示中国电影本土表演的价值观、精神等级、风度气质以及国别特色，是表演学派标识性概念的认证基础。

　　一是影戏表演、纪实表演和写意表演融汇而成的诗意现实主义表演风格。中国初期电影表演乃为"影戏表演"，学界也尝试过以"影戏美学"作为中国电影的基本规范。20世纪20年代中期，发生"新剧派"和"电影派"之表演纷争，无舞台经验的电影演员银幕"闪烁"，纪实表演"小荷"初露，影戏表演、纪实表演或平行或交融发展。30年代，影戏表演已是无法适应现实主义题材；与斯坦尼斯拉夫斯基体系"遇合"以后，纪实表演开始壮大起来，在《春蚕》《渔光曲》以及40年代《小城之春》等表演中有着极致的表现；写意表演以传统美学的深邃基因悄然

① 　中国电影表演艺术学会主编：《新世纪电影表演论坛（上）》，中国电影出版社2005年版，第156页。

渗入，使影戏表演和纪实表演的诗意荡漾起来。此时，三种表演形态"交织"形成的诗意现实主义表演风格，在碰撞、竞合与升华之中渐至成熟，在《十字街头》《马路天使》《丽人行》《为了和平》《一江春水向东流》等系列经典影片中已有全面诠释，出现一种国别表演美学特色，与同一时期欧美电影表演比较毫不逊色。

此后，影戏表演、纪实表演和写意表演或是各自平行发展。影戏表演在类型电影中长久繁荣，其滋养的武侠片、喜剧片和战争片，是中国电影的常规表演及其不可或缺的基本功，武侠片甚至可说是国家表演的代言人和名片。纪实表演，50年代有谢晋导演的《黄宝妹》，为黄宝妹亲历演绎；改革开放之初，纪实表演与巴赞、克拉考尔纪实美学的"遇合""掩体"和"误读"关系之中，在《沙鸥》《邻居》等影片中平和亮相，有称"电影演员就应该在大街上谁也看不出来""让吃喝拉撒睡充满我们的影片"的观点。[①] 90年代，贾樟柯又挟《小武》《站台》等，以非职业表演延续纪实表演文脉，张艺谋则通过《一个都不能少》将纪实表演推向了极限，为真人真姓真名的出演。近年，《我是马布里》也是NBA明星布马里"现身说法"，只是纪实风格稍显淡化。

但是，中国电影的主流表演调性，是三种表演风格的"杂糅"或者"合成"，既非板块型也非组合型，而是浑然一体，融和天成，在现实主义表演结构之中流淌或淡或浓的诗情。文艺片，为中国电影的"土产"概念，承载了诗意现实主义表演风格的主体内涵。它向左是艺术电影，向右则是类型电影，在叙事和抒情中容纳与混用了影戏表演、纪实表演和写意表演的各自"闪光"成分。中国应将文艺片构建为电影国家形象，提升成为中国电影自我表达的基本方式之一，诗意现实主义表演风格也就成为构建中国电影表演学派的第一个标识性概念。

二是斯坦尼体系与中国电影表演实践"融合"形成的"体验学派"表演方法。中国文艺界最早接触斯坦尼体系，是通过日文和英文的第二手资料，而且，大家对苏联导演较为熟知的是梅耶荷德，并非斯坦尼斯拉夫斯基。"1933年秋，戈宝权在《文艺阵地》一篇《苏联剧坛近讯》的文章里报导了当时苏联剧坛上两件大事：一是苏联人民委员会艺术部公布解散梅耶荷德剧院的命令；一是苏联文艺界热烈庆祝斯氏75周岁寿辰。"[②]自此，斯坦尼本人及其体系开始为中国文艺界所重并成为跨越影戏表演的表演学说，其舞台注意、情绪记忆、动作、性格化、观察和节奏等基本概念，成为体验学派的技术体系而推而广之，"从1940年起以后

① 文化部电影局《电影通迅》编辑室、中国电影出版社本国电影编辑室编：《电影导演的探索2》，中国电影出版社1983年版，第129、130页。
② 郑君里：《郑君里全集(第三卷)》，上海文化出版社2016年版，第137页。

的几年当中,斯氏体系的原则和方向已经逐步为中国绝大多数话剧、电影工作者所接受(自然这中间不免包含了不同程度的曲解或片面性的认识)。"50年代,"苏联政府派来了好多位包括斯氏的得意门生在内的戏剧和电影专家,指导我们用实践方法去学习'体系'"。①

斯坦尼体系在中国传播的过程,也是中国化的过程。前所论述,最早译介斯坦尼体系的郑君里等也是"不愿硬搬'体系'",而是与中国表演实践相互"溶合"。斯坦尼体系的"体验学派",逐渐发展为中国格式的"体验学派",前面赵丹、金山、张瑞芳、刘子枫、林洪洞的表演观念,即是斯坦尼体系中国化的示范案例。民国时期,"体验学派"只是一种工作方法,新中国成立以后则成了美学原则,从"革命现实主义"到"社会主义现实主义"又到"革命现实主义和革命浪漫主义相结合"表演方法,再到新时期现代主义以及表现主义表演方法,深入生活、体验生活以及撰写角色自传,是表演创作的基本规则。"体验学派"并不排斥体现,是体验与体现的"互相依存",缘于演员有异各有侧重,是中国电影表演学派建设的第二个标识性概念。

三是写实不拘泥于实象、写意可以虚拟但不能完全抽象的"中和性"表演哲学。它是第三个标识性概念,源之于戏曲表演美学及其中国传统的"中庸"哲学,关乎"度"和"悟"的形而上学命题,诸如戏曲谚语有谓"不像不成戏,太像不是艺""常人的眼泪是水,演员的眼泪是戏"。上述谢添所称"宁要真的假,不要假的真;要复杂的简单,不要简单的复杂";陈凯歌在《黄土地》中要求演员协同"第一任务"和"第二任务"的表演,提出"翠巧是翠巧,翠巧非翠巧"的表演原则②;刘子枫的"模糊表演是以清晰的指导思想,表现出模糊的中性的感觉、状态、精神、表情等",③都呈现了一种中国美学思维的辩证关系。它非极端化,是"只可意会"的"恰到好处",使表演从表述情节到表现人物再最终形成浓郁味道。

"中和性"的表演哲学,需要接受者具备一定的艺术养成以及习惯。中国观众深染戏曲美学,已与表演达成一种"契约"关系,在虚实之间能够拿捏自如,并升至整体的文化领悟。陈凯歌如此要求谢园表演《孩子王》中的"老杆","当你真正把生活是什么提到特殊的高度,真正彻底明了整部影片的立意,你自然会觉着我们这样处理人物是合理的,自然会觉着老杆那样去处世是精明的,它一点不失

① 郑君里:《郑君里全集(第三卷)》,上海文化出版社2016年版,第140、141页。
② 陈凯歌:《〈黄土地〉导演阐述》,《北京电影学院学报》1985年第1期。
③ 张仲年、刘子枫、任仲伦:《模糊表演与性格化的魅力——赵书信形象塑造三人谈》,《电影艺术》1986年第6期。

生活的真实。拿我们刚才说的那个镜头，'孩子王'为什么不痛苦，为什么平静，不是因为他生性冷淡，不是他随欲而安，更没有玩世不恭，而是，真真在生活中见过许多丑恶，所以他平和……"①中国电影表演是需要"体悟"的，它充满中国哲学，是"中庸"伦理的电影呈现。

四、结语：从初级到高级阶段

中国电影表演学派，是表演价值的中国表达。上述从历史到现实的阐述，可以形成一个基本的判断：中国电影表演经历发生的年代，已至第三次叙述的年代，初步出现中国电影表演学派创立的文化契机及其环境，有着良好的表演实践基础、作品基础和学术基础，发现和确立中国电影表演的"主脉性"和"师承性"关联，构建中国电影表演学派并作为再出发的基础，已然可以期许。诗意现实主义表演风格、"体验学派"表演方法和"中和性"表演哲学，从风格、方法到哲学构成中国电影表演体系，为中国电影表演学派的三大标识性概念，是研究工作的初级阶段成果，它还需要再行开掘、提纯和凝固，在作品、演员、思想和传播的共同协作之下，从本土到亚洲到全球，最后成为世界电影的热议话题，并深刻影响表演实践。它是一个开放的过程，也是一个博弈的过程，它需要包容性、同化力和忍耐力，共同丰润风月无边的中国电影表演学派。

① 谢园：《重整心灵的再现》，《当代电影》1990 年第 4 期。

中国电影表演学术史述评

一

电影表演,乃是电影艺术的核心部位,其风貌和水准基本上决定了一个国家电影的风貌和水准。电影表演研究,也与中国电影发展休戚与共以及共生共荣。

中国电影初年,1925年前后已有关于文明戏演技与电影派表演的表演争论,并直接波及电影产业的表演建设。电影家批评"新剧家"其银幕表演"乱动""做作",而"新剧家"则反嘲电影家在银幕上"只求呆若木鸡",[①]并排斥戏剧的表演方法。从学理分析,两者并非对立的关系,而是在矛盾和对峙中不断相渗相融。银幕表演从文明戏演技发展而来,在演化过程中滋生电影表演形态,前者是基础而后者是新质,它是电影表演成长和成熟的一个过程,电影表演从文明戏演技格式分离,而形成电影本体的表演方法,甚至文明戏演技也为电影派表演所渗透和变革,故而是电影表演发展的必然经历的美学"阵痛"。

此为关乎电影表演的第一次纷争,第二次则是在默片和有声片混杂时期,1928年左右南国社的优秀演员唐叔明、陈凝秋等出现了本色表演现象,与之相对的是袁牧之为代表的性格表演倾向。这场关于本色表演和性格表演的争论,说明了电影表演在发展过程中已然出现美学风格分流,是在逐渐成熟中所必然经历的困惑甚至"阵痛"。

此时,有关电影表演的论著渐次出现,既有演员的表演职场自述,诸如王汉伦的《我入影戏界之始末》《影场回忆录》,郑鹧鸪的《我的影戏经验谈》;也有中外表演以及明星的时评,诸如周瘦鹃的《美国影戏中明星曼丽碧华自述之语》,庐苔白的《中国电影女明星的苦衷》,田汉的《银色的梦》;也有表演理论的著作以及译作,诸如风昔醉与周剑云将好莱坞表演教材《电影表演》翻译,前半部分译为《影

① 臧春芳:《论戏剧化》,民国十四年大中国影片公司特刊《谁是母亲》号。

戏学》，后半部分译为《银幕上的动作》，徐公美的《影剧的动作术》，风昔醉、万籁天的《谈内心表演》。由此，中国电影表演出现美学思潮端倪，"演技派"（表现派）与"体验派"形成纷争，其有着各自的表演理论的源流与成果，呈现了中国电影在表演艺术领域的理论智慧。

到了 30 年代，中国电影开始有意识地追求以及确立中国民族表演艺术体系，希望能够掌握一套科学而完善的表演理论以及方法。它是在借鉴外来演剧体系的基础上逐渐形成的，1935 年，在话剧《娜拉》演出中运用斯坦尼斯拉夫斯基表演体系，并因它的表演成功而将其扩展至电影领域，电影演员在表演艺术探索中接触和援用。1934 年，陈鲤庭翻译有普多夫金的《电影演员论》；1937 年，郑君里翻译有波列斯拉夫斯基的《演技六讲》；1943 年，瞿白音翻译有斯坦尼斯拉夫斯基的《我的艺术生活》；1947 年，郑君里和章泯翻译有斯坦尼斯拉夫斯基的《演员自我修养》。斯坦尼斯拉夫斯基表演体系，作为一种科学而系统的现实主义体验派表演理论，对中国电影演员产生了巨大的影响。与此同时，又大量观摩和借鉴好莱坞电影的表演方法。这一时期，基本形成"理论上学苏联、技术上学美国"的外来电影表演文化格局。在此基础上，结合中国的电影表演实践，产生了洪深的《表演电影与表演话剧》《电影戏剧表演术图解》《电影戏剧的表演术》、袁牧之的《演剧漫谈》、章泯的《导演与演员》、郑君里的《角色的诞生》、徐卓猷的《演员创造论》等表演论著，开始寻找民族戏剧和电影表演的美学定位以及艺术特征，逐渐形成了以"体验学派"为主体的表演美学思潮。此时，电影表演与舞台表演异同认知已经较为清晰，影戏传统的"体验学派"表演方法成为主流，并发展出不同的风格流派，诸如"昆仑派"的写实严谨，"文华派"的委婉平实，喜剧表演活泼流畅，有力地促进了三四十年代中国电影的表演发展，其整体水准并不逊色于当时世界电影强国。

二

新中国成立初期，开始有计划地引进苏联以及东欧电影表演理论，1953 年至 1956 年文化部电影局艺术委员会主持翻译出版了《电影艺术丛书》和《演员小丛书》，中国电影家协会创办了《电影艺术译丛》，中国电影出版社翻译出版了数量可观的斯坦尼斯拉夫斯基等苏联、东欧表演理论。同时，在"双百方针"指引下，形成了"革命现实主义和革命浪漫主义相结合"的表演美学方法。郑君里的《角色的诞生》分别有 1950 年生活·读书·新知三联书店版（沪版）、1950 年生

活・读书・新知三联书店版、1963 年中国电影出版社版（平装）、1963 年中国电影出版社版（精装）。1964 年他又撰写了与表演美学相关的《画外音》。1961 年，章泯撰写了《表演作为艺术》的讲稿，提出了"体验"和"表现"有机统一的表演观念。与苏联关系恶化以后，再度提出"中国民族表演艺术体系"建设目标，其代表人物赵丹进行理论阐述，先后发表了《林则徐形象的创造》《聂耳形象的创造及其他》等文章，提出了"似与不似""像与非像"等表演美学观点；孙道临发表了《电影演员创作的两个问题》的长篇论文，阐述了表演本体及其表演与其他艺术表现手段的关系问题。此外，电影领域先后有史东山的《电影艺术在表现形式上的几个特点》、张骏祥的《关于电影的特殊表现手段》、夏衍的《写电影剧本的几个问题》、袁文殊的《电影中的人物性格和情节》、柯灵的《关于电影剧本的创作问题——视觉形象的创造》等电影理论文章，对这一阶段的电影表演产生了或多或少的美学影响。

"文革"后，电影表演美学思潮风起云涌，在中国电影史上又一次出现了关于戏剧化表演与电影化表演的争鸣，林洪洞提出电影化表演，认为"多年来，在故事影片的创作中一直存在着一种'舞台化'的倾向"，"流行着一种论调：话剧表演与电影表演仅仅是方寸之差，只要话剧表演稍加'收敛'便成为电影表演"，"这种观点如不改变，电影表演的'话剧化'倾向就难以克服"。① 钱学格与之观点相异，认为："表演上存在的这些问题，绝不能简单化地归之于电影表演的'舞台化''话剧化'，因为这类浮浅虚假的表演也正是话剧表演所要坚决摒弃和反对的，应该说这些年表演艺术之所以走下坡路（不论是电影表演还是话剧表演），关键在于丢掉了现实主义的表演方法。"② 与此同时，又产生"本色表演"与"性格表演"的争论，"近来，电影演员们议论纷纷，中心议题是'我该当一个'本色演员'，还是当一个'性格演员'"，"在一些理论家的指导下，'性格演员'似乎占了上风"，"把'本色第一'说成是'非常有害'的理论"，③邵牧君和郑雪来为此发表了不同的观点。

在此表演美学思潮裹卷下，加上电影界关于"电影语言现代化"、电影性与文学性等学术争论，巴赞、克拉考尔的纪实理论悄然来到中国电影界，两者之间发生"碰撞"和"对接"的文化关系。郑洞天在拍摄影片《邻居》中提出"缩短银幕和生活距离"，"我们让演员始终在平凡琐屑的日常生活情形中去演戏，像在生活中

① 林洪洞：《电影表演要电影化》，《电影艺术》1979 年第 4 期。
② 钱学格：《也谈电影表演的提高问题》，《电影艺术》1979 年第 4 期。
③ 邵牧君：《为本色表演正名》，《电影艺术》1985 年第 9 期。

一样,边说话边干事,该干什么就干什么,叫作'让吃喝拉撒睡充满我们的影片'"。① 电影表演的纪实美学在与巴赞、克拉考尔的纪实理论的"遇合""掩体"和"误读"关系中,形成一种借用、混合与散约的创作现象,形成表演领域若隐若显的纪实美学运动思潮。

80年代中期,在经历纪实表演的"去戏剧化"思潮以后,中国电影又深化到了日常化表演阶段。中国电影的文化形态从表现到再现又发展到读解,姚晓蒙阐述道:"最近几年,当纪实美学还没有在电影创作中成为一股潮流,《黄土地》《猎场扎撒》《黑炮事件》就接踵而至,这在中国的电影形态史上开始了一次革命,它意味着传统的电影审美价值的质变。"②陈凯歌在《〈黄土地〉导演阐述》中对演员表演有如此的表述:"他们是什么人,将最终由你们呈现于银幕上的形象来完成。我的任务不过是把你们扮演的角色置于各自适当的位置。你们所应该感受、把握和再现的一切都已经存在于分镜头剧本之中","我不要求你们写出人物小传","就分镜头剧本提供的内容看,大到全剧、小至每场戏,每个人物都有着不同的第二任务或远景任务。你对此作何理解? 准备怎样在完成具象任务时,使第二任务透露出来?"③

这是一种新的表演美学思潮,形成了演员表演的非主体性,它构成了一种"泛表演"的结构主义表演方法。此后,又深化到哲学阶段,出现模糊表演思潮,表明了影戏表演美学的历史缺陷逐渐显露。刘子枫首创这一概念,"为什么我们在表演创造时常常把复杂、多变的内心活动和思想感情处理得非此即彼、非彼即此呢? 所以,长期来我一直想尝试一下用模糊的、中性的、让人一下子说不清的表演状态来创造一个人物。而扮演赵书信正好给我提供了一次极好的机会,无论是导演对角色的解释,镜头的运用和对影片的总体把握,都给我留下了充分的余地"。④

90年代以后,中国电影进入市场化、产业化和国际化,又相继出现状态表演、奇观表演和颜值表演美学思潮。状态表演,是90年代呈现的表演美学思潮,可称为情绪化表演,表演接近于一种具有个人自传体性质的"行为艺术",形成了一种类似"原在感受"和"目击现场"意味的表演气质。在此,表演的概念逐步宽

① 郑洞天、徐谷明:《我们怎样拍〈邻居〉》,文化部电影局《电影通讯》编辑室、中国电影出版社本国电影编辑室合编:《电影导演的探索》(第二集),中国电影出版社1983年版,第130页。
② 姚晓蒙:《对一种新的电影形态的思考——试论电影意象美学》,《当代电影》1986年第6期。
③ 陈凯歌:《〈黄土地〉导演阐述》,《北京电影学院学报》1985年第1期。
④ 刘子枫:《一个话剧演员对电影表演的追求》,《电影艺术》1986年第6期。

泛和变异，艺术表演与生活表演混合与交糅，在某种意义上具有了一种社会表演学的意义端倪。2005年6月22日，贾樟柯在北京电影学院演讲时称道："我从拍《任逍遥》的时候，就有一种新的方法，就是我不多的排练，熟悉之后大家开始排这个戏，但是我会在现场大家情绪调度后马上开机拍，那么差不多演员在这边排练，我的摄影机已经在那边开拍，这样做有一个好处，就是能把演员最初的那个最激动的部分拍下来。"①

奇观表演，对应于"商业大片"的仪式化表演，在"大表演"的概念架构中，演员表演似乎只是奇观声画的一个功能构件，它承担的任务与其他声画元素大致相同，甚至在某些情况下还弱于色彩、构图、影调以及其他物件动作的表现力量。颜值表演，则是一种超古典主义美学思潮，它使中国银幕"闪烁"着风情万种的"花色男女"，角色无关职业、身份、性格均为俊男美女，电影表演非颜值不能成事，且颜值表演具有较为强烈的排他性质。

至此，中国电影表演美学似乎有点无序，一些常识命题出现混乱，2015年前后《演员的诞生》《国家宝藏》《声临其境》《朗读者》《今日影评·表演者言》等表演类综艺节目成为"现象级"表演文化，触发了对表演艺术的再定义、对表演美学的再认识以及对演员市场价值的再评估，在一定程度上矫正和建构新的表演文化生态。

<div align="center">三</div>

自上述纪实表演运动思潮以来，电影表演研究与此对应，也有默默的成绩。除了前述的林洪洞、钱学格、郑雪来，还有刘诗兵、张仲年、齐士龙、李冉冉、马精武、张建栋等老一辈表演学者，对表演美学本体以及在时表演现象问题发表观点，尤其是林洪洞出版了一系列表演论著，内容多有涉及改革开放以来的电影表演美学思潮，并力倡"表演生命学"概念；厉震林、赵宁宇、张辉、冯果、万传法、陈亮等一批中青年学者，对电影表演美学也有不俗论述，对改革开放电影表演美学思潮进行文化和美学的判断。以厉震林为例，先后发表了有关改革开放电影表演美学的重估时代、改革开放电影导演的表演观念史、"华语合拍片"的表演文化生态、表演文化的"交织化"形态、电影明星的舞台表演文化效应、集束明星与微型表演等表演美学现象等系列论文；赵宁宇也发表了涉及华语电影表演形态变

① 根据北京电影学院党委宣传部录音稿整理。

化、数字特效和电影表演等内容的系列论文。厉震林出版了《表演的意味》《电影的构型：表演、文化和产业》《文化的蝴蝶：中国式表演及其人文述评》《文化即吾心：电影表演与社会表演》等著作，赵宁宇出版了《产业化生存：当代中国电影表演研究》《电影表演传习录》，张辉出版了《电影表演美学研究》《光影再现：表演理论与创作实践》，冯果出版了《读解电影表演》，陈亮出版了《中国本土电影表演观念研究》。关于演员个案表演美学研究，《电影艺术》编辑部自 80 年代初期对部分重要表演艺术家进行了专题研讨，比如蓝马、石挥、上官云珠等；此后又有更多的电影表演艺术家进入了学术研究视野，既有期刊论文、学术专著、传记著作，也有高等院校的硕士和博士论文。此外，从电影表演美学又扩展到明星文化、身体文化、表演产业等领域研究，陈晓云、丁宁发表了明星文化、身体文化系列学术文章，陈晓云主编出版了《中国电影明星研究》《中国电影明星研究续编》《中国电影明星研究三编》《中国电影的身体政治》。

从史学维度研究中国电影表演，1936 年郑君里出版的《现代中国电影史》已有关乎电影表演的史学实践。2005 年，刘诗兵出版了《中国电影表演百年史话》，对中国电影表演创作历史以及艺术特征进行了初步的梳理以及表述，是难能可贵的史学拓荒。2006 年，陈泊、崔新琴、王劲松、扈强出版了《中国电影专业史研究·电影表演卷（上）》，对 1976 年以前的中国电影表演创作以及理论历史作了简要的回顾，主体是根据影片情况简述主要演员的表演状况，虽然不是严格意义上的表演史学著作，但是，勾勒了中国电影表演创作的历史轮廓，具有学术开拓的意义。自 2008 年始，中国电影家协会理论评论委员会推出年度《中国电影艺术报告》，其中包括电影表演艺术年度报告。厉震林从 2012 年起每年发表"中国国产电影表演年度述评"，并撰写了《中国电影艺术报告》2018 年度表演艺术报告。它们以历史年鉴形式描述了中国电影表演艺术的年谱以及断代史。需要值得关注的是，中国电影表演教育史成了博士学位论文的关注对象，诸如北京电影学院刘宏伟的 2017 年博士学位论文《中国电影表演教育教学史研究》、中国艺术研究院程婕的 2014 年博士学位论文《当代中国电影表演现状研究》。香港电影表演历史，也有博士学位论文涉及，厉震林指导的博士研究生王培雷、罗馨儿的学位论文《香港电影表演文化研究（1978—1997）》（2016 年）、《回归后香港电影表演文化研究（1997—2012）》（2017 年），对 1978 年以来的香港电影表演进行文化分析及其历史定位。

以美学思潮作为中国电影表演研究视角，厉震林进行了探索性和开拓性的史学实践。他发表了系列中国电影表演美学思潮研究文章，2015 年出版了第

一、第二版的《中国电影表演美学思潮史述(1979—2015)》。该著作属于史纲性，初步确立了改革开放以来中国电影表演美学思潮历史分期以及阶段概括，命名了基本的学术术语及其概念，较为完整地疏理了改革开放电影表演美学思潮的历史过程及其特征，它具有全过程的性质和历史性的判断，在国内学术界率先在美学层面上全面而系统地回顾和总结改革开放电影表演美学的史学全貌，"破译"和建构中国电影表演美学思潮历史所蕴藏的深刻的社会潜在动机和文化美学体系，为进一步系统和深化研究发挥奠基和铺路的意义。

海外学术界对于中国电影表演美学思潮虽然没有专题研究，但是，在张英进、张真、朱影、罗晓鹏、丘静美、周慧玲、刘成汉等华人以及港台学者电影论著中也有涉及，诸如张英进著作《中国大陆、香港、台湾百年电影史》《从地下到独立：当代中国的另类电影文化》《中国电影杂志·中国明星》(合编)，论文《三十年代中国电影话语的性别化：三部默片中的上海女性塑造》《赵丹：烈士与影星的幽灵性》；张真著作《银幕艳史：上海电影(1896—1937)》《城市一代：世纪之交的中国电影和社会》，论文《20世纪初都市文化和白话现代景观中的女性银幕形象》；朱影著作《改革年代的中国电影：体制的弹性》《中国艺术、政治及经济之间的关系》；周慧玲论文《表演中国：女明星表演文化与视觉政治》；刘成汉著作《电影赋比兴集》。其研究在一定程度上突破了西方对中国电影及其表演的模式化阐述，以另外视角为中国电影表演美学研究提供灵感和启示。

四

根据上述历史回顾，中国电影表演学术史可以形成以下基本判断：

一是中国电影在发展过程中一直没有停顿过对于表演美学的思考，它既基于表演在电影艺术中的重要地位，乃至电影表演的形态和资质，主要决定了电影的形态和资质；也是缘于电影表演的复杂性，它来源多方，理论与技术混杂，材料者、创作者和表现者集于演员一身，问题及挑战多多，故而表演思辨连绵，许多电影表演美学"关节"所在在电影史上数次呈现，诸如戏剧化表演与电影化表演之纠缠、纷争和分合，表演的主体性和非主体性之显隐、起伏和轮回。

二是关乎中国电影表演研究，主要来源于以下几个方面：首先，电影演员的创作自述以及理论总结，诸如王汉伦《我入影戏界之始末》《影场回忆录》，赵丹《银幕形象创造》《赵丹自述》，白杨《银幕形象创造》，刘子枫、谢园的模糊表演理论相关论述；其次，电影导演关于表演美学观点以及理论表述，诸如改革开放以

来郑洞天、陈凯歌、黄建新、贾樟柯相关的表演创作阐述,皆关联表演美学思潮的演变更迭;再次,电影学者的相关研究,已有基础性、局部性和轮廓性内涵,电影演员个案与阶段表演艺术研究出现若干成果,部分研究较为深入扎实,具有良好学理基础。

三是关乎中国电影表演美学思潮研究,新世纪以来已有开拓性质的初步探索,尤其是《中国电影表演美学思潮史述(1979—2015)》的出版,虽然属于史纲范畴,却是国内外学术界首部关于中国电影表演美学思潮的断代史著作,它较为清晰地阐述了改革开放以来中国电影表演美学思潮发展脉络及其内在逻辑,充分地透示出政治、文化及其电影工业对于电影美学的相互博弈以及调控作用,使表演成为新时期发展历史最为生动的形象注释,是它的一种精神成长影像化,或者说是一种精神形象标本,故而中国电影表演美学思潮史学建设,已有初创面貌,建立了史纲意义的学科基础。

但是,中国电影表演研究还处在初级阶段,碎片的、单面的、局部的研究较多,它们之间缺乏连接、提升和系统,尚没有从史学学科的等级或者视角进行学术建设,显得多样而又散漫,缺乏史学理论体系的完整性和科学性。与中国电影史研究的深入和丰厚相比,中国电影表演史研究还只是刚刚起步,许多重要的表演史实、现象、本质、思潮及其学理,有待于发掘、确认和梳理,薄弱和空白之处甚多。中国电影表演美学思潮史虽已有断代史成果,仍然是史纲格局的,需要深化、拓宽以及形成学科体系。

其原因在于在数字技术发展之前的很长一个历史时期,表演艺术的材料、主体、作品集于一身的特殊创作方法,许多经典创造"只可意会、难以言传",不可能运用可以重复的科学手段加以验证,同时,电影表演要纳入导演的统一构思以及电影的分镜头表演方式,其主体性有一定的局限,使表演艺术较难用语言和文字表达出来,其表演"真相"及其文献传承往往成为电影学术研究的薄弱环节甚至盲点。如此现象,世界皆然,中国电影表演研究状态自然不会例外。

首先,多数中国电影表演史论著描述性质较为普遍,缺乏表演研究学理的厚度和深度,也缺乏一种真正的问题意识。由于这种描述性质,也就大多停留在表演艺术或者演员工作的简单肯定或者简单否定上,对表演与文化、产业、政治以及传播之间的复杂关系,缺乏一种学科性质的分析和探讨,在研究的深度和广度上都有较大的局限,能够提升到美学思潮的研究成果不多。

其次,其研究视角较为单一,手段也较简单。除了个案研究、断代研究、现象研究等方法,其他科际整合,诸如表演与文化人类学、心理学、历史学、经济学、社

会学等联动研究不足，而且，如同中国电影史研究被政治意识形态长期覆盖，少有艺术文化深析和市场商业对照，少有本体纯粹的电影流变史，也影响到断代史和大通史的全面公正，中国电影表演史与此呼应，存在同样研究格局，只有少数学者致力于贯通、综合与整体解释，研究范畴还不够大，研究方法还不够多，大多相关论著缺乏大文化研究的高度性和俯瞰性。

最后，较多关注的是知名演员表演，而对一般演员表演关注不多，故而也就容易缺乏电影表演的真实与全面的美学面貌以及背后的各种"合力"博弈力量，对于表演美学思潮也就较难成型和聚焦，同时，由于研究者与电影演员的特殊社会关系，或者个人偏爱关系，或者某种功利目的的需要，在著述过程中对演员表演的真实历史和真实情景时常有所夸饰、有所溢美，或者有所隐瞒、有所忌讳，著作史料事实还需深化辨析、考证和确认，在某种程度上也影响了相关表演美学研究的学术质量。

五

中国电影表演研究，可以进一步探讨、发展或突破的空间甚多，尤其是聚焦于电影表演美学思潮史研究层级，具有整体性和学科性的价值。一是在中国电影的史述实践中，电影表演美学思潮史是中国电影史较为薄弱甚至残缺的一个部分，可以深入考察在历史范畴中以及在大历史文化发展的表演美学"大势"和"精神"，着力于连通、整合与史学解释，从严谨扎实的断代史做起，发展为本体意义的表演美学发展史，再最后定型为全面系统的中国电影表演美学思潮史，它将是中国首部电影表演美学思潮史，既可以极大地提升中国电影研究的学术等级，它建立的基本框架、历史分期、概念体系和观念价值，将可以成为中国电影表演的主体路径和方向，也可以成为"重写电影史"的重要组成部分，以自己的开创性和学理性，支撑"重写电影史"深化认知和总结中国电影发展过程中的潮流变化、类型形成、发展态势与规律经验。

二是电影表演美学思潮史范畴的研究，存在的盲点、疑点和难点甚多，其"解密"或者"破译"历史变迁、文化背景、社会政治影响和美学潮流演变等，还需一一深入探讨。不仅一些重大问题没有得到解决，诸如斯坦尼斯拉夫斯基演剧体系、好莱坞表演方法与中国电影表演存在怎样的互动关系，如何评述中国民族电影表演体系，戏剧化表演和电影化表演之间的争鸣在电影历史的重要"关节"为何会重复出现，表演的中心化与去中心化又是何种的"合力"动机，而且，电影表演

语言表现特征问题也研究不足,诸如表演内涵与类型电影的内在关系、导演美学与表演美学的互文意义。如此,均需要以问题意识为中心,展开论点、论据和论证工作。解决电影表演美学思潮史研究的盲点、疑点和难点工作,需要从原始的史料储备开始,使历史背景尽可能系统全面,历史线索尽可能清晰明了,历史现象尽可能剖析准确,因此,必须有大量的史料搜罗以及重新审视工作。

三是目前电影表演美学思潮史研究中,深入而动人的艺术分析不足,很少关注表演艺术的个性化差异,许多表演表述有欠美学味道、抒情质感和迷人韵味,它缘之于阅片量、"文本细读"不够以及表演理论知识匮乏。此外,表演与市场的关系研究薄弱,两者之间关系密切,甚至在某些历史发展阶段是市场主体性的影响表演,通过电影市场研究可以解密若干重要的表演"动能"以及美学思潮兴衰成因;还有表演与政策的关系研究阙如,诸如政治目标、管理体制、审查制度与表演生产、风格和思潮的关系,也应该是电影表演美学思潮史研究的重要内容。这些方面,可以深化探讨、发展以及突破的学术空间不少。

从上述阐述中,可以获得以下的基本结论:

中国电影表演学术史与中国电影表演艺术基本同步,有艺术史即有学术史,而且,积累了较为丰厚的理论观点与文献资料。只是与厚重的文献资料比较,理论观点尚有欠规范和完整,尤其是在美学思潮研究等级上,学术阐释能力还在初步阶段,可以深化研究的空间还很大,有着诱惑和迷人的理论期待。

随着电影理论界关于"重写中国电影史"的理论探索和重新编撰《中国电影通史》的学术尝试,电影表演的史述与美学研究也就显现出了电影史学研究观念、方法与实践的重要价值。从某种意义而言,对于电影表演史的研究层级以及深度模式,将直接影响"重写中国电影史"的理论探索和重新编撰《中国电影通史》的学术尝试的研究层级以及深度模式,它的一系列历史和美学现象的厘清,都与"重写中国电影史"的史实和主要史学、美学属性的深入阐释直接相关。电影表演史虽然只是一个专题史,却又是联系"重写中国电影史"的关键性部件,乃是一个影响"重写中国电影史"的重要历史和美学元素。因此,中国电影表演史研究可以填补和完善中国电影史研究领域的薄弱环节,从表演艺术角度来充实新中国电影史研究的完整性和学理性,为"重写中国电影史"的理论探索进行一种电影史学研究观念、方法与实践的学术阐述。

目前,中国电影表演在经历仪式化表演和颜值化表演的美学"狂放"之后,虽然已经有所"冷却"和"沉淀",但是,表演美学仍未脱离无序状况,"粉丝"表演评价体系扭曲或者变形状态还未根本改变,尤其是大量非专业资本进入电影界,其

从业人员缺乏电影历史和美学的修养，对表演的认知还处在从流行从世俗的阶段。此外，中国电影表演既要满足观影品位和习惯已经好莱坞化以及美剧化的年轻观众群体，又不能放弃中国电影表演美学的气质或者风韵，完全高仿西方电影表演风格并不受中国年轻观众青睐，而中国电影表演美学到底是什么又一片茫然，其间复杂的平衡颇难掌控。他们都需要从中国电影表演美学思潮发展历史中去获取灵感、经验和规律。中国电影表演史研究，发现和总结中国电影表演的经验得失，探索和凝聚中国民族电影表演体系乃至中国电影表演学派，能够对中国电影创作界产生一定的影响，并将纠正目前社会以及文化界对于电影表演的某些表演认知误区，为社会以及文化界提供正确的表演美学观，并逐渐影响中国社会的表演美学趣味。

中国电影表演美学的文脉与观念

一

中国电影表演经历百年淬炼,生成若干重要的文脉。所谓文脉,乃是指"发展中最高等级的生命潜流和审美潜流","这种潜流,在近处很难发现,只有从远处看去,才能领略大概,就像那一条倔犟的山脊所连成的天际线"。① 电影表演文脉,也包含着整体和概括的意义范畴,它反映出一个阶段和时期的电影表演主导性与主流性优秀创作所具有的大的形态、风格、精神高度、价值观取向、艺术约定俗成的表现方法等所显示的思潮特色,还有电影表演的形象呈现与技巧偏好的美学风格。

中国电影表演文脉可以分为若干阶段,体现出由文化承传、产业需求和政治规范所集合赋予的特点,以及中国电影表演人和中国电影人所集合赋予的银幕形象创新特征与表述方式。

第一个历史阶段为中国电影诞生到中华人民共和国成立,时间涉及清末和民国两个时代,涵括无声片和有声片两个时期。无声片表演时期,一是早期电影表演演变。初始的戏曲纪录片表演,乃是戏曲演员舞台表演的电影记录,基本无涉电影表演,只是将戏曲表演电影化,附有电影机位、景别若干处理。中国电影自戏曲表演始,说明电影表演与戏曲表演将有密切之关联,并贯穿中国电影表演始终;早期电影乃为杂耍,如《店伙失票》《打城隍》。滑稽表演是世界电影必然之经过,只是中国电影恰遇文明戏之没落,滑稽又兼颓废。但是,滑稽片已接近写实表演,并开始抛弃电影男旦;类型片,包括武侠片、稗史片、神怪片、社会片、爱情片、侦探片、战争片诸种,主要影片有《火烧红莲寺》《美人计》《盘丝洞》《孤儿救祖记》《空谷兰》《珍珠冠》等,已经基本脱离舞台表演羁绊,受欧美电影表演渗透

① 余秋雨:《中国文脉》,长江文艺出版社 2013 年版,第 1 页。

颇盛,因出口南洋也受南洋华侨趣味影响。从戏曲片、滑稽片到类型片,从程式表演、夸张表演到写实表演,电影表演初步确立了本体的美学意义。

二是关于新剧派表演与电影派表演之争。1925 年前后,默片女性演员群体在银幕上聚集,其表演风格与文明戏演技颇异,如《玉梨魂》《上海一妇人》《秋扇怨》《挂名的夫妻》,呈现自然清新之态,遂有戏剧与电影表演争论。电影家指责"新剧家"其银幕表演"做作"甚至"乱动","新剧家"则反嘲电影演员只求"面目姣好,服装新奇",上了银幕即以明星自居,有戏剧经验和风格者,反而成了"银幕罪人"。① 彼此观念争执激烈,波及戏剧与电影表演业界的生态结构及其生存状况。应该说,新剧派表演和电影派表演各有优长及其特点,电影从新剧派表演发展而来,并逐渐带动了电影演技成长,电影派表演又反渗于新剧派以及文明戏表演,变革和丰富其演技,这是中国电影初期表演的辩证发展过程。它实质上关乎影戏表演观念与纪实表演观念之争,显示了电影表演作为一个独立的艺术形式已经"破土而出"。此后,影戏表演观念与纪实表演观念各自平行、交融和发展,形成中国电影表演美学思潮的两支重要"文脉"。

三是本色表演与性格表演的辩论。1928 年是无声片和有声片的混杂时期,南国社的优秀演员唐叔明、陈凝秋等呈现本色表演现象,而袁牧之等演员自认为是性格表演,以为要根据角色的性格改变演员自我,包括气质、外形、动作和声音,双方产生本色表演和性格表演的舆论论战。电影表演已触及本色和性格之区别,说明表演美学已至风格分流以及日臻成熟形态。

四是无声片的即兴表演思潮。由于默片的幕表制表演方法,只有提纲而无完整剧本,演员抵达摄影棚才知拍摄什么戏,阮玲玉当年的表演基本如此。由于事先无法有所准备,以便真正地化身为角色,故而无声片时期本色和类型层级的即兴表演居多,较少有性格等级的即兴表演。

有声片表演时期,首先是悲喜剧表演风格的"体验学派"形成、完善和成熟。无声片和有声片交织时期,已经出现诗意现实主义表演美学萌芽,到左翼电影运动思潮时期,形成了现实主义的电影风格,电影表演也同样去"文明戏"化,变戏曲程式化的表演为生活自然、纯朴细腻的表演,要求以一种现实主义的表演方法创作,代表性影片有《三个摩登女性》《狂流》《姊妹花》《渔光曲》。由此,演员重视体验生活,强调人物内心,呈现悲喜剧表演的特色,不断建构中国电影表演"体验学派"的表演风格。

① 臧春芳:《论戏剧化》,民国十四年大中国公司特刊《谁是母亲》号。

其次是"理论上学苏联、技术上学美国"的表演形态。30年代初期,若干知识分子出身的演员和导演已有一种理论自觉,希望能够掌握甚至建立一套科学而系统的表演理论及其方法,从而将美学目光转向西方诸国,因为"写实演技在我国并无传统"。① 尝试翻译外国表演学说,学习和借鉴欧美、苏联电影创造角色的方法和技巧,诸如陈鲤庭译有普多夫金的《电影演员论》、郑君里译有波列斯拉夫斯基的《演技六讲》、瞿白音译有斯坦尼斯拉夫斯基的《我的艺术生活》、郑君里和章泯译有斯坦尼斯拉夫斯基的《演员的自我修养》,出现夏衍总结所称的"理论上学苏联、技术上学美国"的表演思潮,并与中国电影表演"体验学派"形成互渗共融关系。

再次是区域性表演风格呈现。由于战争所致,抗日战争时期分为大后方、上海孤岛、根据地和沦陷区四个电影空间,其表演有着各自美学形态,大后方人物形象类型化和英雄化,有着大众化、通俗化和民族化表演风格,如《八百壮士》《塞上风云》;上海孤岛主要是古装片,影戏表演方法较多,如《木兰从军》;根据地拍摄的少量影片,具有纪录片表演风格;沦陷区基本分为"国策电影"和"娱乐电影",表演非常模式化和虚假化。解放战争时期,解放区电影表演运用斯坦尼斯拉夫斯基演剧体系,国统区表演则是"影戏"的写实表演观念,两者共同推进了中国民族表演体系的初步构型。

最后是影业公司的表演个性风格。其典型为昆仑公司和文华公司,其表演风格各有千秋,昆仑公司的表演戏剧性较强烈,角色性格冲突尖锐,典范影片有《万家灯火》《三毛流浪记》;文华公司的表演则以白描为主,如同涓涓细流,以细节表演取胜,诸如《太太万岁》《小城之春》。影业公司呈现出表演风格,中国电影表演美学已然日臻成熟。

二

第二个历史阶段为1949年至1979年,包括"文革"前"十七年"、"文革"时期、"文革"后时期三个段落,其演变主要有以下重要美学文脉:

第一,纪录片式表演。它是延安时期以及解放区电影风格之延续,又因处新旧社会交替之际,来自解放区和国统区的演员面对新国体和新形势,尚来不及细细体验以及思量,电影表演只能是角色的外在形态及对其特征的勾勒行为,演员

① 郑君里:《郑君里全集》(第一卷),上海文化出版社2016年版,第94页。

和角色一样处于里程碑式的时代巨变之中，还无能力细致体会以及深入内心，呈现为一种朴素简约的白描表演及舞台化的表演痕迹，表情较为夸张，动作也欠自然和松弛，甚至表演时呈现为紧张状态，无法舒展地表现角色的性格状态，不同程度地存在表面化和脸谱化的倾向，如《桥》《新儿女英雄传》。但是，当时已是强调深入体验生活，并作为表演创作原则长期坚持。

第二，苏联和东欧表演及其教育体系影响。基于政治上向苏联学习，在电影表演上也大量引进苏联和东欧表演理论。苏联表演专家在北京和上海两所戏剧学院教授斯坦尼斯拉夫斯基表演体系，使其在前期传播基础上成了中国主流的表演科学体系，即现实主义的"体验学派"。此时，电影演员随着时间发展深化对于新时代和新局面的认知，包括感性和理性的体验，开始从白描表演中深入内心，以一种较为沉潜的创作态度，使表演接近形神兼备的美学境界，如《董存瑞》《祝福》《李时珍》等。

第三，革命现实主义和革命浪漫主义结合的表演方法。1958年提出"双结合"文艺创作方法，在电影表演上开始摆脱标签化和符码化的方式。虽然政治与美学构成一种复杂的交织状态，但是，表演美学以自己的规律，不断向人情及人性的深度进发，人物形象呈现性格或者个性，从而使直觉与自觉、单一与多元、表层与内在、质朴与深刻之间关系不断优化，一种红色古典主义格式的表演气质以及东方韵味渐趋完美，代表性影片有《聂耳》《万水千山》《五朵金花》。它也反映在反面人物的表演修辞，人物自身的政治和性格逻辑更为强化，从外在的"凶神恶煞"深化到角色思想灵魂的反动本质，使人物形象更生动和深刻。这一阶段，电影表演样式不断延展，诸如歌舞剧表演、戏曲表演、动画表演等有着不俗表现，使表演的内涵和外延逐渐拓宽以及深化。

第四，探索民族表演体系。与苏联关系失和以后，开始重提民族表演体系，尤其是赵丹明确提出这一表演美学命题。1963年前后，文艺政策出现一个相对宽松阶段，出台了若干改善文艺以及电影工作的文件，虽然持续时间不长，电影从业人员仍然利用这一有利的创作环境，使表演艺术产生堪称高峰的作品。它突出地表现在演员的典型人物创造方面，已是一种成熟的类型化和风格化的表演层级，典型作品有《早春二月》《枯木逢春》《红旗谱》《舞台姐妹》。其中，崔嵬等演员已臻建国以后的"贝克尔境界"，与政治无缝融汇而达到个人表演的极致状态。

第五，"三突出""高大全"的表演方法。此为"文革"时期，"样板戏"电影表演具有强烈形式化风格，正面形象"非人性化""神圣化"，反面人物"妖魔化""脸谱化"。与此同时，电影故事片仍然追求生活真实的表演方法，代表着中国电影表

演现实主义精神仍在曲折中发展,也塑造了一批较为鲜明的革命英雄人物形象,如《创业》《海霞》。

第六,戏剧化表演方法。"文革"之后的前两年,政治上拨乱反正,但是,表演艺术尚无力与此同步,只是影片内容的矛盾双方发生了置换,演员表演仍是"文革"前"十七年"与"文革"时期故事片的表演方法,属于"影戏"的写实表演方法,如《神圣的使命》《第十个弹孔》。

三

第三个历史阶段为 1979 年至 2002 年,包括前新时期和后新时期,是中国电影表演美学思潮风起云涌的时代。

一是从纪实表演到纪实表演与意象美学的结合。技巧美学之戏剧化表演,在国门初启之后,广泛吸收国外电影表演技巧,并且不断普泛化甚至滥用化,呈现为在技巧迷恋基础上的再度"戏剧化"。在政治上倡导实事求是的语境之下,安德烈·巴赞和齐格弗里德·克拉考尔的电影"纪实美学"悄然传入中国。虽然戏剧化表演在新时期中国电影表演发展过程中始终"在场",但是,纪实表演渐成一种美学运动思潮,典范影片有《邻居》《沙鸥》《野山》,并在表演实践中与中国传统意像美学结合,走向日常化表演的寓言以及哲学方向。

二是结构主义的日常化表演。它是"全局象征"的电影表述方法,电影表演成为结构主义的表意元素,存在所谓"第二任务"或者"远景任务",其意义只有与其他元素互文才能显现,电影表演非中心化,表演人文从现实政治转向了历史政治,如《一个和八个》《黄土地》《大阅兵》等。

三是模糊表演思潮。此时,从历史政治又深化到人性政治,表演在清晰状态中有所模糊,显示美学多意向性,可谓一种"只可意会、无法言传"的"复合情绪",使观众产生若干感悟或者联想,重要影片有《黑炮事件》《孩子王》。它主要出现在重要情节"标点符号"桥段,是象征性和哲学化的深度表演。

四是状态电影的情绪化表演。20 世纪 90 年代,因为市场化而使电影表演多元化,其中状态电影的情绪化表演,成为一种显著而艰涩的美学现象,是关乎当代城市青年在焦虑和失落中茫然而行的形象和意象,诸如《北京杂种》《长大成人》《苏州河》,具体体现在即兴表演、使用非职业演员、运用日常化语言等方面。

第四个历史阶段为 2002 年至 2015 年,为新世纪以来中国电影产业化的电影表演美学时期。由李安的《卧虎藏龙》发端,仪式化表演在《英雄》《满城尽带黄

金甲《夜宴》《无极》等一系列作品中次第展开，演员表演在银幕奇观及东方风韵的展示之中，成为又一个结构主义美学的"构件"，是仪式像谱的组成部分并不断地普及，形成一种特定格式的表演文化现象。它主要表现在演员调度的舞台化、戏剧腔的台词、非现实的表演逻辑、人偶化的表演等方面。

随着商业大片的逐渐式微，仪式化表演尚未成熟却已经凋零，代之而起的是颜值化表演，从一种端庄矫情演变为清新"哆""昵"的表演形态，并且迅速蔓延开来，颜值化表演在与资本的深度合作中，形成了颜值演员的中心以及霸主地位，诸如《小时代》《撒娇女人最好命》《致我们终将逝去的青春》《中国合伙人》。颜值化表演似乎又回归古典主义美学，其实却与美学无关，其超古典主义美学的颜值要求、本色表演和夸张表演，成为资本的表演"假面"。

在仪式化表演和颜值化表演的极限美学之后，中国电影表演美学产生某种扭曲或者变形，其独占性和排他性使其他表演形态生存艰难，故而出现美学反弹势在必然，文艺领域以及社会各界对此颇为关切，以为电影表演规范已经失序，甚至已然触及美学底线。一些综艺节目设置表演栏目，通过选秀方式普及表演常识，加上一些成功作品"实力派"与"演技派"的演员表演，使倾斜的表演美学有所归正，并形成了波及整个社会的表演再认识、再评估和再定义。

四

上述历史陈述，可以逐步发展到理论认知和观念总结，探索和确认全史域的表演美学"文脉"，提升和凝聚全局性与规律性的中国电影表演美学思想，并深入探讨民族电影表演体系乃至中国电影表演学派命题，确认其对于中国电影表演以及中国电影文化的总体价值。

一是中国电影表演哲学源流。中国电影表演美学发展历史或隐或显地表述了若干的哲学文脉，其表演实践、价值和理论，其间沉浮腾挪均是关乎哲学，自然主义、浪漫主义、现实主义、古典主义、超古典主义、表现主义等皆在不同的历史时段以不同的哲学力量，成为中国电影表演美学的思想源泉与美学规范，并相反相成地成为哲学体系的呈现方式和重要内涵。在此过程中，中国电影表演美学发展历史已将中国现当代哲学互动和融通一遍，虽然在影片中的呈现有深有浅，甚或也有误读，但是，两者在契合过程中已经成为中国电影精神以及美学质素。

二是影戏表演与写实表演的关系。影戏表演首先使电影表演从戏曲表演中脱离而走向写实表演，此后写实表演又分离为戏剧化表演与电影化表演，两者在

融合过程中形成了影戏的写实表演。在中国电影表演美学史的数个转折"关节",戏剧化表演和电影化表演反复出现争论,除了无声片和有声片过渡时期,改革开放以来也呈现了两次。

第一次"去戏剧化"表演思潮,为 20 世纪 80 年代初期纪实表演运动时期,其背景在于技巧美学阶段的技巧泛滥,以及长期以来的戏剧化表演方法,认为表演的做作和虚假与戏剧观念以及使用舞台演员相关。其实,当时戏剧界已初显小剧场思潮,追求舞台表演的自然化。颇耐玩味的是,电影界在理论上倡导"电影与戏剧离婚",在实践上却仍是大量使用舞台演员,且不乏成功的银幕杰作。在"去戏剧化"表演思潮的推动之下,从纪实化表演又走向日常化表演,表演只有与其他电影语汇组合才能产生意义,表演从表现、再现到读解,其美学形态已进入寓言体例。日常化表演,与戏剧化表演方法相悖,纪实表演也会稀释和冲淡其效果,故而它是一种极致的"去戏剧化",是全局象征的"全表演"或者"泛表演",演员表演只是元素之一。

第二次"去戏剧化"表演思潮,则是发生在 90 年代的情绪化表演,有谓"我的摄影机不撒谎"以及"老老实实地拍'老老实实的电影'",[1]表演需要一种"原生态"以及"意识流"质感,它截取一个生活片段,表演逻辑来去自由,"去戏剧化"成为它的基本表演形态,并较多使用非职业演员以及地域方言。

由此,戏剧化表演和电影化表演或"结合"或"离婚",也就成为中国电影表演美学史的悖论之一,根据因缘际会不时形成思潮,丰富和深化了影戏表演与写实表演的复杂关系。

三是写实表演与写意表演的关系。影戏的写实表演是中国表演美学传统之一,但是,中国传统写意美学也必然渗透电影表演。80 年代纪实表演运动,逐渐出现与意象美学融合的趋势,虚与实乃是浑然一体,写实主义与表现主义表演美学不断处于交织状态。日常化表演中,表层的写实表演又有"第二任务"或者"远景任务",甚至角色的身份与表演的意义,需要由"第二任务"或者"远景任务"界定,又荡漾着写意表演的浓郁气息。日常化表演的实践者,在新世纪的仪式化表演中又将写实表演与写意表演推向了极限状态,只是日常化表演和仪式化表演的文化出发点不同,前者是面向文化,后者与市场有关。

由此,写实表演与写意表演的时合时分,形成写意表演为里与写实表演为表

① 北京电影学院 85 级导、摄、录、美、文全体毕业生:《中国电影的后"黄土地"现象——关于一次中国电影的谈话》,《上海艺术家》1993 年第 4 期。

的文化格式，是中国电影的表演美学主体形态之一。

四是工业技术与电影表演的关系。无声片常态使用的即兴表演，在有声片工业技术出现之后退出银幕，影戏表演与写实表演逐渐深化融合。1949 年至 1979 年中国电影工业的"国家体制"，使表演共性多于个性。20 世纪 90 年代，中国电影工业进入了市场化，一些青年导演无法从国营电影制片厂获得拍摄资金，只能自筹经费，故而较多地使用廉价甚至免费的非职业演员，这些演员由于缺乏更多有力的表演手段以及沉湎于矫揉造作的青春表述，使关于身边的事的艺术表演与生活表演几乎合二为一，自然地走向情绪化表演状态。在此，表演的概念逐步宽泛和变异，在某种意义上具有了一种社会表演学的意义端倪。

在新世纪初期"商业大片"中，奇观效果成为电影战略之一，它缘于从胶片到数码的技术革命，对于技术的"迷恋""崇拜"以及由此产生的观众"发烧友"，使表演必须与工业技术合作，仪式化表演可谓是它的一个典范案例。在高新技术支持下的炫技表演成为常态，演员的"绿幕表演"以及"无对手表演"，也就成为基本功与艺术院校表演教学的教科书内容。

所以，工业技术与电影表演之间有着紧密而深刻的互通关系，体现了电影表演的产业性和技术性，电影工业技术或直接或间接影响了中国电影表演美学发展史。

五是国际表演思潮影响。早期中国电影人不少为"海归"知识分子，电影表演除了与文明戏、戏曲、杂技发生关联，向西方电影表演"遥望"及其"拿来主义"，也是一个重要的美学选择。中国电影初期表演已受欧美影响，欧化特征较为显著，时人王元龙有称："我进了电影界，就竭力主张事事要从西方化，《战功》《小厂主》诸片，就是我主张的结果"，"试看那社会上所谓'新异'的事物，莫不染有西方化者"。[①] 赵丹在《地狱之门》一书中写道："由于三十年代，我一直生活在上海，成天看的是外国电影，心向往之的是一些美国好莱坞的电影明星的风度，味儿。演的话剧大多数又是世界名著（外国戏），虽然那时已开始向苏联的剧场艺术学习，但学习的方法是教条主义的。天长日久，以至于不晓得自己已经很少有中国人的味儿了。感谢表达的方式已不是中国人的习惯了。"[②]

20 世纪 30 年代，一些电影演员希望能够掌握科学的表演理论和方法，于是，将艺术眼光转向国际，一些欧美表演理论渐次引进中国。洪深的表演论著《电影戏剧表演术图解》《电影戏剧的表演术》和《表演术》，较为系统地介绍了美

① 郑君里：《郑君里全集》（第一卷），上海文化出版社 2016 年版，第 96 页。
② 赵丹：《赵丹自述》，大象出版社 2003 年版，第 65 页。

国戏剧电影的表演理论以及方法。1935 年,章泯和万籁天编译的著作《电影表演基础》中"演员的修养""角色的研究""创造的表演""表演的本质"等相关章节内容,是有关斯坦尼斯拉夫斯基表演体系的译介。同年,郑君里翻译的著作《演技六讲》,其作者理查德·波列拉夫斯基系斯坦尼斯拉夫斯基演剧体系传入美国的主要推动者,该书主要内容来自斯坦尼斯拉夫斯基有关演员修养的理论表述。1943 年,斯坦尼斯拉夫斯基的著作《我的艺术生活》和《演员的自我修养》(第一部)相继有中译本出版。至此,斯坦尼斯拉夫斯基的主要表演理论著作均已翻译传入中国。在此基础上,郑君里著有《角色的诞生》一书,尝试将斯坦尼斯拉夫斯基表演体系中国化。自 20 世纪 30 年代开始,斯坦尼斯拉夫斯基表演体系逐渐成为中国电影表演的主流理论体系,从训练、实践至观念都处于美学"纲领"的地位。

"文革"结束以后,中国社会进入转型时期,电影表演观念也与改革开放同步,诸种美学思潮风起云涌,布莱希特、阿尔托、格罗托夫斯基、美国"方法派"等进入中国,与中国表演美学思潮交织在一起,滋润和丰富了中国电影表演。除了各种表演学说一知半解地被引进和引用,银幕上外国明星的表演也直接影响着中国的演员表演,被借鉴被模仿而使表演盛行"欧风美雨",姜文等演员都有显著的美国表演气质。

六是中国民族电影表演体系与中国电影表演学派。郑君里在著作《角色的诞生》中有如此表述:"当时我刚译完《演员自我修养》不久,初步学习了斯氏学说的一些主要论据,此时又得到机会接触许多演员朋友丰富多彩的、生动具体的经验,便产生了一种强烈的冲动,想把这些经验记录下来——这就是《角色的诞生》的由来。在写作中,我企图根据斯氏学说的一些重要的论点,在我个人所见到的演员的优秀演出中去发现一些正确的、有用的经验,而不愿硬搬'体系'。我从我同代的优秀演员的优秀创造中得到直接的启发和教育,我在书中曾引证过袁牧之、唐叔明、陈凝秋、赵丹、金山、舒绣文、张瑞芳、孙坚石(石羽)、陶金、高仲实等同志的经验的片断。"①在此需要关注的一是郑君里"不愿硬搬'体系'",二是"从我同代的优秀演员的优秀创造中得到直接的启发和教育",三是把两者结合"这些经验记录下来",如此已然涉及斯坦尼斯拉夫斯基表演体系的中国化课题,触及了如何建立民族电影表演体系的重大美学问题。

根据以上所论,20 世纪 30 年代开始有意识地追求科学的表演理论和方法,既借鉴国外的表演理论,又与中国表演实践结合,诸如上述的《角色的诞生》以及

① 郑君里:《郑君里全集(第一卷)》,上海文化出版社 2016 年版,第 96 页。

石挥的《演员创作的限度》《〈秋海棠〉演员手记》，都是将斯坦尼斯拉夫斯基表演体系与表演创作紧密结合的实用理论，对三四十年代现实主义表演的发展产生过很大的影响，深化了对于表演艺术的认识和把握，践行现实主义和浪漫主义各个表演流派，使表演作为艺术科学更加完整和成熟，探索中国民族戏剧和电影表演艺术的定位及其特征。

60 年代，中苏关系破裂以后，民族电影表演体系又被赵丹等演员重提。赵丹为了探索实践中国民族电影表演体系，颇是经历政治与演艺生涯的磨难。他称抗战时期他表演的《放下你的鞭子》《两兄弟》等剧目，"这些戏，多半是在街头或庙堂里演出，一面又做宣传鼓动与慰问伤员等等抗日救亡的工作。渐渐地与老百姓接触得多了，这才懂得表演艺术民族化的必要性，从而一点一滴地改造着自己的洋气，这又是多么艰巨和痛苦的事啊！所以一个有出息的中国的艺术家，必须扎根在自己民族的优秀的文化和广大人民的生活土壤中，当然要学外国的东西，但必须是借鉴，不能教条主义地学。自己流血的经验才是最宝贵的经验"。[1] 60 年代前后，他直接提出建立中国民族的电影表演体系。在此推动下，这一时期出现了一批具有民族表演风格的人物形象，在现实主义创作原则上形成各种表演个性、类型和风格。

改革开放以来，虽然世界各种表演学说纷至沓来，但是，民族电影表演体系仍以或显或隐的方式呈现，诸如纪实美学与意象美学的融汇，仪式化表演时期优秀演员的"东方表演"韵味。虽然电影表演涉及多种思潮，西方主要表演历史已然重新演绎一遍，时而有极致的冲动实践，触及表演艺术的边界，但是，民族气质始终是电影表演的底色，在"糅合"和"杂交"中生成中国特色的表演美学，是改革开放的生动表情及其形象代表。在此，表演概念的内涵和外延在"变法"中不断深化扩大，其优点和弱点逐渐呈现，并逼近中国民族电影表演体系乃至中国电影表演学派的中心部位，通过进一步淬合与成型，已是到了需要命名和定义的时候。中国民族电影表演体系及其中国电影表演学派的核心思想，初步应该包括以下主要内涵：一是影戏表演、纪实表演和写意表演融汇而成的诗意现实主义表演风格，二是斯坦尼斯拉夫斯基表演体系与中国电影表演创作紧密结合的"体验学派"表演方法，三是写实不拘泥于实象、写意可以虚拟，但不能完全抽象地"中和性"表演哲学。中国民族电影表演体系乃至中国电影表演学派，既有凝聚性又有开放性，它是电影表演的成熟标志，也是无限实践的文化诉求。

① 赵丹：《赵丹自述》，大象出版社 2003 年版，第 66 页。

关于中国电影表演美学思潮史述实践及其理论构型

一

中国电影表演美学思潮史研究范畴,主要涵盖中国电影表演美学思潮经历了怎样的发展历史,它背后的文化、政治和电影工业"动机"又何在,中国电影表演的美学成就体现在哪些方面,又如何看待和评价中国电影表演美学,并最终探索中国民族电影表演体系乃至中国电影表演学派的可能性等相关内涵。中国电影表演美学思潮史研究,实质是建立一个史学理论构架,它的核心内容是以宏观的历史科学观将中国电影表演美学思潮模糊不清的外部形象与内在精神凝聚起来,概括出中国电影表演历史的美学标志及其思潮命名。

这里,需要表明中国电影表演美学思潮与中国电影表演两个概念并不完全相同,而是有着表里之别。中国电影表演关涉表演艺术、技术以及历史,中国电影表演美学思潮则要从表层、单一和局部深入到某一阶段乃至某一时期的风格、观念和思想。如果说中国电影表演更多地倾向于形而下,中国电影表演美学思潮则基本上属于形而上,有着整体和概括的意义范畴,甚至可以反映出一个阶段和时期的电影表演主导性与主流性优秀创作所具有的大的形态、风格、精神高度、价值观取向、艺术约定俗成的表现方法等所显示的思潮特色,也包括一个阶段和时期电影表演的人物形象呈现与技巧偏好的美学风格。中国电影表演美学思潮是由文化承传、产业需求和政治规范所集合赋予的特点,也是中国电影表演人和中国电影人所集合赋予的人物形象创新特征与表述方式。

由此,也就规范了中国电影表演美学思潮史的研究对象和主要内容,它有三个维度构型:

一是中国电影表演美学思潮发展的历史分期,它既与政治相关,又不能完全拘泥于政治,而是需要遵循电影表演艺术的内在逻辑和规律,具有一种相对集约

性和阶段性的美学特征，电影表演能够以自己的思潮力量支持甚至支撑起一个
阶段和时期的电影艺术发展，成为一个阶段和时期的电影美学标识。

二是中国电影表演美学思潮发展的断代研究，根据历史分期构成断代史的
性质，在阶段划分基本明晰的基础上，全力强化细部梳理认证，目前许多阶段认
知尚浮表层，重大表演美学问题有待深化，对电影表演历史人物、历史事件、历史
言论、历史潮流、跨阶段和跨时期现象、表演与市场关系等方面研究粗浅，它将是
电影表演断代史研究的主要研究对象，并进而形成一个阶段和时期的若干电影
表演美学思潮。

三是中国电影表演美学思潮发展的通史研究，将断代史按照自身规律组联
起来，形成一部完整而系统的中国电影表演美学思潮发展通史，它由系列著作组
成，在断代史著作之上，再形成一部中国电影表演美学观念史，它是对断代史著
作的再研究，进行通史的贯通、提炼和定义，确认中国电影表演美学思潮历史发
展的若干重要观念。这些电影表演观念，在中国电影表演美学思潮发展的引擎、
动力和导航，其优劣、强弱、品质和等级基本上规范了中国电影表演美学思潮的
相关范式结构，并深入探索中国民族电影表演体系以及中国电影学派，诸如写实
而不拘泥于实象、写意而不抽象于虚拟的中和性表演体系的初步观点之可能性。
这些学术要素构成了中国电影表演美学思潮史研究的基本学理基础。

中国电影表演美学思潮史的历史分期、断代史和通史，形成中国电影表演的
核心价值观和美学以及由此需要构建的史学理论体系，既需要历史科学的探究，
又有着美学理论的概括。通过构建中国电影表演美学思潮史学体系，确立中国
电影表演美学思潮的源流、内涵、结构、演变以及与中国电影的互动关系，探求中
国电影表演秩序性和规律性的美学特征，尝试中国民族电影表演体系以及中国
电影表演学派命名，故而中国电影表演美学思潮史的研究对象和主要内容，是中
国学术界首次电影表演美学思潮发展历史的学科认定，建立具有中国特色的中
国电影表演美学思潮史科学体系，使中国电影表演呈现出完整和丰厚的历史形
象与美学风貌，构建出中国电影表演的文化核心价值，并使中国电影表演成为中
国电影发展的核心力量。

二

中国电影表演美学思潮史的历史分期，可以分为四个阶段：

一是 1905 年至 1949 年，为清朝末年和民国时期，其间经历了无声片和有声

片两个阶段。无声片时期,经历戏曲片、滑稽片、类型片,关乎戏曲演员表演、文明戏演员表演、电影演员表演,涉及无声片的即兴表演、新剧派表演与电影派表演之争、类型电影与类型表演、表演美学来源、诗意现实主义萌芽等表演美学思潮。有声片时期,经历 30 年代和 40 年代两个表演高峰时期,涉及悲喜剧表演风格的"体验学派"形成、完善和成熟、"理论上学苏联、技术上学美国"之表演方法、诗意现实主义崛起、区域性表演风格形成、影业公司的表演个性风格等表演美学思潮。选择 1949 年作为断代的分界点,乃是因为该年份不仅是中国政治的历史分期,也是中国文化的历史分期,以中国电影风格而言,从民国时期的"哀怨委婉"转变成为新中国的"崇高壮美",电影表演美学也是发生历史剧变,因此,在此政治社会历史分期和电影表演历史分期是合理的。

二是 1949 年至 1979 年,分为"文革"前"十七年"、"文革"时期、"文革"后时期三个阶段。以 1979 年为断代的分界点,是因为改革开放是 1978 年 12 月十一届三中全会召开以后才真正开始的,前面两年多虽然"文革"已经结束,但是,在文化上仍然存在惯性作用,在电影表演上还延续此前的基本方法,直到改革开放开始,电影表演才发生了翻天覆地的变化。"文革"前"十七年",经历了"体验学派"的实施、斯坦尼斯拉夫斯基成为主流表演学说、民族电影表演体系探索等电影表演美学思潮,"文革"时期是超古典主义表演美学阶段,"三突出""高大全"是其突出表演美学标志。它有着开天辟地时代的纯粹、激情和浪漫,也有着 20 世纪第二次政治、思想和文化启蒙时期的极端、概念和符号,以及在此过程中所"泄漏"而产生的表演类型、个性和风格,形成了一种具有诗意现实主义的中国特色以及东方韵味的表演气质,也构成一种具有新古典主义倾向的红色表演标本,涉及体验生活表演创作方法、苏联和东欧表演以及表演教育体系影响、革命现实主义和革命浪漫主义"双结合"表演方法、探索民族表演体系、"三突出""高大全"表演方法、戏剧化表演方法等表演美学思潮。

三是 1979 年至 2002 年,分为前新时期和后新时期两个阶段。2002 年为分界点,是基于此时中国电影开始进入产业化时期,随后中国电影表演也就与产业、资本裹卷在一起,电影表演失去了文化的主体性,而此前的电影表演,虽然历经多个电影表演美学浪潮,甚至常常触及极限部位,表演非中心化或者电影表演与生活表演混淆在一起,但是,它们毕竟还是在文化的范畴之内。

四是 2002 年至 2017 年,为电影产业化以来所发生的电影表演美学浪潮变化,"商业大片"又将表演去中心化,表演与导演的"东方图谱"结合才能有所附丽,似乎与 80 年代初期"第五代"导演的"寓言电影"类似,表演进入结构主义美

学阶段，但是，其旨趣已大异，"寓言电影"出发点是哲学，"奇观电影"则已是产业了。后来又蜕变为颜值表演，成为一股与美学关系颇为尴尬的表演美学思潮，无论性别、出身、经历和个性，皆有颜值演员担当。最后，才逐渐地有所回归美学常规。

上述历史分期，乃是按照电影表演美学思潮历史发展的内在规律进行阶段划分，既考虑了中国现当代历史的分期，更遵循了中国电影艺术的自身逻辑，具有阶段意义的始终性、完整性和内涵性，有着概括的恰当性、内涵的凝聚性和价值的标识性，显示表演对于中国电影史的意义和地位。

上述四个阶段，也就构成了历时性质的断代史。在此基础上，需要史学概括、塑形和确认，电影表演美学观念史成为一种学术诉求，它从观念的角度打通、贯穿和总结中国电影表演美学思潮史，以通史的视域发现和归纳中国电影表演美学思潮史的内在规律和经验，在电影表演与传统文化、外来学说、电影工业、技术变化、类型电影的复杂关系之中，探索和发现具有全史的若干重要表演观念，诸如美学思潮的开放性，美学思潮更替的"交织化"，美学思潮的"历史重现"，影戏表演传统，"体验学派"以及诗意现实主义表演方法，即兴表演、动作表演和喜剧表演形态。它们都从不同的维度或深或浅地触及了民族电影表演体系甚至中国电影表演学派的核心问题。

四个历史维度的研究体系，还需要重视互相之间的延续性和关联度，电影表演美学思潮都有一个历史的基础和孕育的过程，也不会马上就消失得无影无踪，而是会融汇入此后电影表演美学思潮之中，每个历史维度要有统一的研究方案和原则。

四个历史维度中，改革开放以来设计了两个，它的原因如下：一是这一阶段电影表演美学思潮发展纷纭变化，相较于此前的相对稳定，即一个美学思潮相对延续时间较长，可谓是你方唱罢我登场，交替发展速度较快，其需要探讨的学术问题较多。

二是它直接关联到目前的表演创作实践，其成败得失均有重要影响，故而需要仔细辨别、思量和评判，尤其是当今表演美学尚未完全从无序和变形中脱离出来，对历史的梳理、清算和校正就分外重要了。

三是改革开放以来电影表演美学思潮，以现实主义表演美学作为基本线，表现主义表演方法在其上下窜动，并时而突进至极端部位，已然经历数度思潮，又似乎回到美学出发点，然而，其本质和内涵已是迥异，渐至东方表演美学的意味，因此，对于探索民族电影表演体系乃至中国电影表演学派也是十分重要的。

最后的电影表演美学观念史，乃是观念阐述部分，但是，它不是对于前面四个历史维度的观点累加、归类和组合，而是需要有分析、有提升和新发现，要充分体现在史基础上的论的能量，既来之于史，又能高于史；既与史有关，又自成体系，形成主体性和原创性的电影表演美学思潮观念体系，是显示学术功力和成果等级的重要内容。

<h1 style="text-align:center">三</h1>

上述四个断代史加一个观念通史，研究框架四分一合，有分有合，分合结合，互为支撑，构成完整而系统的中国电影表演美学思潮史，故而也确立了它的基本研究原则。

首先，史学的意识。中国电影表演美学思潮史研究，包括断代史和通史研究，都具有全史域和阶段史域的特点，与个案、局部的研究不同，它需要有着历史科学的眼光。许多美学思潮只有置于全史域和阶段史域的范围之内，才能发现它的历史真相以及秩序性和规律性内容。诸如1979年至2002年、2002年至2017年的时间段落，则可以发现如此颇耐寻味的表演美学思潮：两次"去戏剧化"表演思潮，第一个美学浪潮为80年代纪实化表演和日常化表演阶段，第二个美学浪潮为90年代情绪化表演阶段，两个"去戏剧化"美学浪潮，"非职业表演"都成为它的重要"附件"。从局部来看，如此表演美学思潮与中国人的表演接受经验以及习惯有着一定差距，"不过瘾""太平淡"也就成为一种普遍观感，在市场上不太受人待见，但是，从全史域和阶段史域的范畴分析，"去戏剧化"表演美学思潮弥补了中国影戏表演传统的某些缺陷和"软肋"，从一种"异质"角度补充和丰富了中国电影表演"肌体"，在一种互为对峙、妥协和交融中使中国电影表演美学"强身健体"。如此，对于两个"去戏剧化"美学浪潮史学评述才能更加公允以及符合学理原则。

史学的意识，要求具有客观公正的历史观。中国电影表演美学思潮史与中国电影史、中国现当代文化史、中国现当代史都存在着互文的关系，研究中国电影表演美学思潮史，不能脱离这些历史背景及其潮流，要尽可能全面系统地掌握之，如此中国电影表演美学思潮史研究才能具备科学历史观。同时，它还应该包括历史、现实和理论三个学术要素的交织以及融合。历史而言，中国电影史发生的表演事实太多，许多已为时间所淘汰和湮没，历史乃是述说的历史，是为历史发生空间镶嵌意义且被确认的历史，故而历史实质上分为言说、轻视和遮掩三种

状态，它有其主观认定性及其价值性，因此，如何揭示和塑形赋予时空意义的历史就非常需要见地，而对真实性的最大尊重则是它的基本原则；现实而论，如同众所周知的任何一部历史都是当代史，历史是现实需要和历史事实之间的突显关系，何时何国的国家意识形态对于历史都会提出现实的需求，所以无法回避现实把握对于电影历史的影响，而且，电影现实也是历史的传承，历史的优点和缺点都可以在现实中发现，现实也是衡量和评判历史的一种维度；理论来说，它是美学思潮发展历史论证依据，它非电影史的描述形态，也非现实的批评或者策略分析，而是对历史和现实都需要一种学理原则，主要包括论证的客观性，尽管由于历史的存在复杂性和认定主观性，但是，对于历史真实性的追求和把握，始终应该是研究的基本要求，保持一颗客观论证的学术良心和道德；理论的选择性，没有一种理论是放之四海而皆准的，都有其适用性和局限性，中国电影表演美学思潮史研究也需要关注理论的适应性以及理论借助的分寸感。

其次，思潮的意识。中国电影表演美学思潮史与中国电影表演史研究不同，后者可以是围绕表演艺术、技术、人物和事件的历史描述，而前者则必须是中国电影表演史重大的美学思潮事实、现象、作用、意义和价值的评述，它是深层次、潜动力与现象性的美学事件。它可以是某个美学浪潮，诸如 80 年代的"模糊表演"，使改革开放电影表演从政治学、历史学发展到了人类学，少了一些外在明朗的指向表演，而多了一些内在阴郁的多义表演，从而达到一种政治文化和人性的"深触"表演效果。虽然它的存在时间很短，典范影片也不是很多，但是，它呼应着文化思潮的内在律动，将戏剧化到日常化表演继续深化，为中国电影表演带来一种新的美学气象，使新时期电影表演进入了一种哲学阶段，并形成了一种受到电影艺术家和评论家广泛关注和讨论的表演文化现象。它的终结，并不意味着消失，而是以独特的方式融入了后来的情绪化表演、奇观化表演甚至是戏剧化表演中，仍然在一定程度上改变了中国电影表演的美学气质；也可以是某个阶段史域的美学浪潮，诸如革命现实主义和革命浪漫主义相结合的"双结合"表演方法，在"十七年"是主导的文化美学思潮，在与政治、文化以及表演传统内在的规训、整合、统一的磨合与同谋过程之中，形成了一种具有诗意现实主义的中国特色以及东方韵味的表演气质，也构成一种具有新古典主义倾向的红色表演模板；也可以是全史域的美学浪潮，诸如影戏表演方法，是贯穿中国电影史的表演观念，它从新剧发展而来，依靠舞台表演生根，又逐渐根据电影的特殊情况发芽开花。舞台表演和电影表演相互融合又能相互区别，也就形成延续全史域的影戏表演传统。思潮意识，要求对于中国电影表演美学思潮史研究必须是观念性、原动性和

深刻性的。

最后，问题的意识。它是学术研究的基本原则，而对于中国电影表演美学思潮史而言，尚处于拓荒阶段，虽然已有一定学术收获，但是，空白点仍然不少，存在的问题也不少。诸如如何认识现实主义"体验学派"表演风格，它是否构成了中国民族电影表演体系的学理基础，甚至是否已经触及了中国电影表演学派的基本方位。"体验学派"从斯坦尼斯拉夫斯基演剧体系而来，与中国传统写意美学如何融合，是否已经形成中国特色的电影表演"体验学派"。如此问题，均需深入考察研究。改革开放以来，中国电影表演各种美学思潮先后粉墨登场，在多方号召、催生、诱惑和多种选择之下，40余年已然经历若干思潮，或深或浅地触及极限部位，体验和呈现极端之美，尤其是20世纪80年代，十年之内已然走过他国数十年的电影表演历程。如果评价改革开放中国电影表演各种美学思潮，它为何常常至极限或者极端边界，又为何重复出现某些美学现象，它有没有产生融合递进效应，在美学品质上是进步了还是退步了，又如何深化发展东方表演美学韵味，都是需要思考解决的重要命题。只有树立问题意识，研究才能有针对性和聚焦性，也才有更大阐释力和价值性。

四

根据以上所述，可以基本形成如下理论构型：

（1）史学维度——1905—1949——悲喜剧表演风格与"体验学派"形成、完善和成熟——自然主义、浪漫主义、现实主义——主体意识从无到有到强；

（2）史学维度——1949—1979——革命现实主义和革命浪漫主义相结合表演方法与民族电影演剧体系探寻——古典主义、超古典主义——主体意识或隐或显；

（3）史学维度——1979—2002——戏剧化、纪实化、日常化、模糊化、情绪化表演思潮——现实主义、表现主义——主体意识空前强大；

（4）史学维度——2002—2015——仪式化、颜值化表演、表演美学表演思潮——超古典主义、表现主义——主体意识或强或弱；

（5）理论形态——全史阐释——全局性和规律性的表演"文脉"——科际整合方法——呈现研究者主体意识。

上述四史一论，基本可以确立中国电影表演美学思潮史研究的学术架构，四个历史维度是具体而扎实的断代史研究，在统一的研究方案和原则下，组合为一

部全面完整的中国电影表演美学思潮史,理论形态的中国电影表演美学观念史是对四个历史维度的深化,在前面四个历史维度的支撑下形成,又高于它们,进而形成主体意识的电影表演美学思潮观念体系,整个理论构型有分有合,以分撑合,以合显分,形成完整的学术研究体系,既有科学性,又有可行性。

研究方法并非技术以及修辞问题,而是涉及研究的范畴、气质和性质。它的创新,则是关乎研究的深度、力度和质量。中国电影表演美学思潮史的具体研究方法以及创新意识,主要集中在以下的若干方面:

一是史论的结合,从史的纵向研究角度,详细论述中国电影表演发展历史过程中的重要美学思潮,完整阐释中国电影表演美学思潮的历史过程及其特征,它具有全过程的性质和历史性的判断,在国内学术界率先在美学思潮层面上全面而系统地回顾和总结中国电影表演的史学全貌;从论的横向研究角度,则是以美学观念的理论形态,揭示和发现中国电影表演美学思潮发展历史中的全局性和规律性的表演"文脉",剖析文化、产业、政治意识形态、中外文化交流以及演员个人气质在表演美学思潮中的潜在动机与合力结果,形成符合中国电影表演国情以及特色的表演美学观念和概念体系,确立中国电影表演美学思潮史的中国电影史、中国现当代文化史以及中国现当代史的价值和地位,探索中国民族电影表演体系以及中国电影表演学派。有史有论,史论结合,既有史的延展性,又有论的厚重性,使研究成果充满说服力和启示性。

二是点面的互补,在史学维度阐述中既有整体性的断代史和通史分析,需要涉及全史的性质和全域的视角,按照历史科学研究方法,在全面完整的史料储备基础之中,不但历史分期清晰,而且细部也要明晰,对历史人物、事件、产业、产业都要完全梳理,不能因为美学思潮研究而忽略了历史的覆盖面和完整性,认真扎实做好面的论述工作,实现中国表演史域的长度和宽度;同时,在面的基础上着力点的提取,即美学思潮的发现和确认,将其进行"麻雀解剖式"的深化研究,"解密"和"破译"表演美学思潮的细部、深处以及演变过程,在阐释和形塑时注意廓清与导演处理、剧作成分以及其他电影技术设计的区别以及内在关系,真正发现和明确表演自身的特殊美学表现形态。并连接和贯通表演美学思潮历史的"大势"或者"大观",实现中国表演史域的厚度和深度。

三是科际的整合,除了美学和艺术学,还要结合历史学、政治学、产业经济学、社会学、心理学、人类学、传播学、意识形态分析、精神分析等各门学科,从而达到一种科际整合,以一种综合学科的优势,建立一种新的电影学理分析模式,从而能够较为真实地反映出中国电影表演美学思潮发展历史的整体面貌、文化

内涵和学术价值。它将历史的材料和社会科学的方法相互结合,不再从电影到电影或者从表演到表演,而是扩展到学科"互融"的"跨界"视域,是传统电影理论研究方法的转型以及拓展。当然,科际整合仍然是以电影表演美学思潮发展历史作为研究中心,发现、建构和遵循电影表演美学思潮史的内在逻辑结构以及规律,建立电影表演美学思潮史的研究架构和体系。因此,科际整合的研究方法,也就能够使中国电影表演美学思潮史研究在一个较为开阔或者广泛的学科向度展开,产生一种传统电影理论研究方法较难涉及的学术高度、广度和深度,使本课题的研究具有一种厚重性和延展性的学术风格。

五

中国电影表演美学思潮史研究,关键词为"电影表演""美学思潮""发展历史",其拟解决的关键性问题有三:一是如何建立历史分期;二是如何确认美学思潮;三是如何提炼观念历史。

如何建立历史分期,要遵循电影表演的内在规律以及逻辑,它与中国现当代历史、中国文化史有关,但又不能局限于此,要有自身的学理原则及其体系,一是与中国电影史的互动关系,从中国电影史对中国电影表演美学思潮史的规范,中国电影表演美学思潮史对中国电影史的主撑,从而确认中国电影表演美学思潮史历史分期的共同性和特殊性;二是中国电影表演美学思潮断代史,有一个相对的历史完整性和阶段性,能够凸显一个时期表演美学思潮的高度、标志和意义,形成一个历史时期的电影表演及其电影的文化价值;三是历史分期之间要有演变关联关系,因为任何一个断代史都是前史演变的结果,也是后史演变的基础,每个断代史都不是孤立的,而是有着相互之间的因果通道关系,在论述过程中不能因为历史分期而将其自然分开,需要关注其演变的内在联系。

如何确认美学思潮,中国电影表演发展史纷繁复杂,与文化、政治、产业、市场、技术存在诸种合力作用的关系,其表层往往是雾里看花,即以无声片表演而言,稗史片在南洋颇有市场,深受当地下层华侨欢迎,其对演员表演已有较大的反馈和规范作用;还有如同郑君里所称:"在当时的中国而言,'欧化'可以有两种说法:一是指承接着'五四'新文化运动的余波,一是指在资本主义文化侵略下的半殖民地都市之畸形的膨胀","在此种意义上,'欧化'是自强的武器。然而半殖民地的'欧化'运动必然是随着土著绅商转移为买办化的过程,变成软弱,终于为大腹贾的享乐生活所同化",所以"五光十色的欧美生活形态和习惯都被搬上

银幕"；此外，还有新剧派表演与电影化电影的争论，中国传统表演艺术的借鉴和影响，其表演存在状况确实非常混杂，淬炼、认证和确认美学思潮，使其科学合理并非易事。电影表演美学思潮，它关注的是运动、流派和思想，它是形而上的，非形而下的表演技巧或者技能研究，它非常考验研究者对于中国电影表演史的熟悉程度以及学术把握能力，需要有一双学术发现、论证和提炼的"慧眼"，使其能够展现中国电影表演美学思潮史的核心内涵和整体格局。

如何提炼观念历史，它是在历史研究的基础上对于中国电影表演美学思潮史全局和全史的观念生成，它不是局部或者单一的某种电影表演美学思潮的观念指称，而是置于全史域的电影表演文脉、观念和思想，是中国电影表演美学思潮发展历史规律性和整体性的认识，它有着更为宏大的国家电影表演文化形态的指向，涉及民族电影表演体系乃至中国电影表演学派等中国电影表演文化的核心内容。其研究需要史的功底、论的功力，是对中国电影史、中国电影表演史、中国电影美学以及电影表演美学的总体学术把握。

如何建立历史分期、如何确认美学思潮、如何提炼观念历史三个问题，其难点主要体现在以下几点：

首先，中国电影史如何历史分期在学术界存在不同观点，从原来的电影运动史、电影意识形态史转变成为电影艺术史、电影美学史，不同著作各有各的分法，其原因主要是运用何种理论方法体系。如何使中国电影表演美学思潮历史分期问题真正做到科学合理，有着一定的学术难度，必须有思想、立场和观点，超越传统学术惯性思维，使中国电影表演美学思潮历史分期具有说服力和创新性，能够有效地解决中国电影表演历史与文化的重要"关节"，并将中国电影表演实践、中国电影表演经验上升到中国电影表演理论，努力创造中国特色的科学而完整的中国电影表演美学思潮史。它对于研究者的电影素养、史学素养及其综合学术研究能力都有着很高的要求，是对研究者的一次学术考试，研究者对思想、立场、观点必须有充分的学术准备。

其次，电影表演美学思潮史研究，需要从断代史和全史中发现和确立若干重要美学思潮，它是需要学术"深潜"和"深挖"的，并经过一个辨认、考证和树立的过程。这些美学思潮是否准确合理，有没有遗漏更为重要的，或者目前的表述还不够完整，在具体研究过程中还需要不断的优化、完善和丰富，可能有或增或减的微调，更重要的是使其更精准化、价值性和历史化，需要自我加压和自我超越，在中国电影表演美学思潮史具体研究过程中还会存在困难和挑战。

最后，中国电影表演美学观念史，是对历史维度中国电影表演美学思潮史的

理论考述，需要显示中国电影表演美学思潮史的观念体系和思想成果，但是，它是否真正具有概括的恰当性、内涵的凝聚性和历史的穿透力，探索的民族电影表演体系以及中国电影表演学派，能否使电影学术界认同，还是需要实践、时间和学理的检验，在研究过程中可以大胆表达观点，却是必须仔细小心论证，使观点成为"铁观点"，经得起推敲、辩驳甚至是异见，因此，论证的难度也是很大的。

关于"十七年"电影表演美学的若干辨析

一

1949 年至 1966 年形成的"十七年",是一个特定的政治和文化概念。在中国政治人文图谱中,这是一个光辉灿烂的历史时期,"诚挚、纯情、认真、严谨","呼唤着友爱、温馨、美好、健康、积极向上和安定的秩序",[①]是共和国温馨的文化记忆,以及无法抹去的文化血液和精神底色。可以说,亲历者或浓或淡地具有"十七年"的文化烙印以及情感结构,是一种"共和国情结"的"蓝色情调";它也是一个热情稚嫩的探索时期,新生的共和国在热情澎湃之中发展政治和文化的方向,乃是"前无古人"的全新创造,虽然有苏联以及东欧的借鉴,也有历史与经济的特殊国情,但是,在理想与现实之间的"度"的把握,是需要不断在"正点"左右游移的,要经受二律背反的悖论纠结,中间有过一些发展中的曲折。

"十七年"的文化治理,是一种更新换代的文化启蒙。它与《在延安文艺座谈会上的讲话》共同构成继"五四运动"之后的 20 世纪第二次文化启蒙。其启蒙内涵,政治上提出"公有制"和"工业化",文化上是"为工农兵服务"和"革命现实主义和革命浪漫主义相结合"的创作方法,在中国历史上是重大的思想范式变革,不局限于迭代而是重在换代。电影表演领域,其文化性格上是"赋比兴"文体中的"兴体",是美好和向上的意象。新中国成立初期,即已提出"阳刚美学"的原则,"1950 年,时任中央电影局艺术处处长的陈波儿提出创造银幕英雄应该是'阳刚之美'的,主要人物'要综合最好的来写',选择演员的外形气质要'健美的、活泼愉快的',要有高度的思想性及高尚的民族品格。'综合最好的来写',要求主要人物具有神圣性、感召力以及中心价值资源,对其他人物有着示范与规范,

① 吴贻弓、汪天云:《承上启下的群落——关于"第四代"电影导演的对话》,《电影艺术》1990 年第 4 期。

它表现在思想精神,也反映在身体形象"。① 它基本上"示范与规范"了"十七年"电影表演的美学精神,从"思想精神"到"身体形象""要求主要人物具有神圣性、感召力以及中心价值资源"。

"阳刚表演"的重复性与加魅性,在一种累加的观影经验之中,它成为主体性也形成合法性,似乎是"十七年"电影表演的美学全部,是一种关乎时代的标识和定义。具体来说,它有两个方面的内涵:一是质朴性,从延安新闻电影的纪录片风格发展而来,在"体验生活"的基础之上描摹真实,有最高任务、贯穿动作线和细节刻画,从生活体验之中典型而来,呈现一种严谨端庄的风格,故而是明朗的也是朴素的;二是概念化,电影表演纳入主流意识形态的管治架构,人物和叙事是简约分明的逻辑关系,基本符合格雷马斯的"动素模型"理论,"六种行动素之间的关系,分别是主体/客体、发出者/接受者、敌手/帮手,这样就分别构成了三组建立在二元对立基础上的分析框架"。② 演员在如此"分析框架"之中寻找和确认角色的身份,包括政治的、情感的以及人物关系的。由质朴性和概念性,"十七年"电影表演建构了诗意现实主义的新古典主义表演创作方法。

从政治到文化的集体性和规范性,形成"十七年"电影表演的整合认知是合理的,但是,也是不完整的,是一种简约以及概念主义的研究方法。"十七年"的电影表演,无论是时间形态还是在空间范畴,有它的时间美学变迁过程与一定的个性以及外来美学的腾挪空间,远比质朴性和概念性的属性来得丰富多彩,也更为复杂与深刻。它有一种纯情的迷人,也有崇高的魅力,经过了内外力量交互作用的绵延发展过程。否则,难以解释"十七年"电影表演"在场"时为何如此大受欢迎,到了 90 年代又掀起"红色经典"重拍的浪潮。在此,"十七年"电影表演有它的繁复性、深刻性与国家性,颇是值得细致辨析。

二

与新中国政治文化发展互为表里,电影表演经历了一个美学演变过程,从细微中彰显出显著的特点,成为一个阶段的整体表征,透示出彼时彼刻的时代风云、美学思潮和个性特点,有着重要的文化考据意义。"十七年"的电影表演,有美学的逻辑性和一致性,也有它的渐进性和迂回性,在一种曲线波动之中递次前行着。

① 厉震林:《自律与他律:建国初期中国电影表演生态分析》,《文化艺术研究》2020 年第 3 期。
② 陆绍阳:《"十七年"革命历史题材电影中的人物塑造》,《解放军艺术学院学报》2013 年第 2 期。

　　第一，行为化表演。新中国成立初期，国体发生重大变化，每一位电影表演人如同全国人民一样有着一种莅新的巨大喜悦，在表演中不及细细品味，只要将历史的巨变描摹，已有强烈的戏剧性及感染力量，时代的翻天覆地远比虚构的剧情更为感人和迷人。这是一个崭新的时代，演员无论是来自解放区还是国统区，所面临的都是新生事物，有一个了解、熟悉和掌控的过程，演员对于角色只能表层多于内心，精神多于生活，粗线条多于"工笔画"。"在历史的巨大变化之下，电影表演激情多于深情，它不可能超越时代的规定性和局限性，是素描式和轮廓式的表演'表情'和'心情'。演员能够展开表演处理的情节以及人物空间较为逼仄，只能在表层设计若干色彩或者个性，多数人物表演局限于就事论事。"①这是时代的规定性和特征性，具有无法更改的表演逻辑"密码"，演员是新旧时代变化的"速记员"和"报幕员"，显得朝气蓬勃却又内涵不够，是无法复制的"孤本"表演形态。

　　演员与行为化表演的关系，是基于与"工农兵形象"的亲疏关系，亲者行为化表演达标，成为时代的标志演员，疏者则需要不断的矫正。以国统区出身的演员而论，可以分三种情形：一是转型成功，行为化表演与工农兵形象融洽一体，如《渡江侦察记》中的孙道临、《两家春》中的秦怡，书卷气的小生、都市味的花旦成功出演了"兵形象"和"村妇形象"。此外，还有冯喆、张伐等演员。二是结合不畅，虽努力转型效果却不理想，如《大地重光》中的项堃，尝试"工农兵形象"的表演构型没有成功，最后以"工农兵形象"的对立面国民党军官脱颖而出。三是转型失误，虽然满腔热情地扮演"工农兵形象"，却积习难改地袭用旧社会的一套"丑角"表演方法，人物形象活灵活现，然缺乏一种"阳刚美学"，被认为是工农兵形象的歪曲和嘲讽，如《关连长》中的石挥。演员完美地实现行为化表演，看来也非易事，需要思想和身体的双重规训。

　　第二，内心化表演。1956 年前后，社会主义经济和思想改造初步完成，公有电影体制确立并开展影片生产活动，电影表演人的激情之心逐渐平和，若干次的文艺整风运动也使美学认知更为深邃，表演美学从行为转向了内心，不再是行为的速描，而是内心的活动、情感的波涛以及性格的初露。与文艺界所谓的"第四种剧本"类似，即非概念化地表现工农兵形象，在电影人物中也有呈现，演员要表现他们的复杂情怀。"'百花时代'必致'百花电影'。在'双百方针'的政策激励

　　①　厉震林：《论新中国成立初期中国电影的纪录片式表演美学》，《北京电影学院学报》2020 年第 8 期。

之下,电影生产力再次大解放。电影工作者在国有体制之中,与政治的关联甚密,政治环境宽松,创作也就相对自由,艺术家的文艺激情得到催生。"①这一阶段,政治再次解放文艺生产力,在"政治环境宽松"与激越心情平和的共同推力之下,内心化的表演得以舒展表现。

它突出表现在以下若干方面:表演的拘谨感少了,行为化表演缘于"工农兵形象"的生疏,或者意识形态的谨慎,纪录片式的表演常有"缩手缩脚"的形态,表演情绪不太放松,此时则是缓和多了,如《南征北战》中的角色"群像",许多表演已是生动自然,包括一些战士的配角给观众也留下较深印象;从内心达至诗意,有一种撩人心扉的情感流动,《上甘岭》"于'浪漫主义'式的唯美情境中剔除战争残暴惨烈的粗粝,而将影片的话语价值表达转置为一种对于国家主体的'诗性'赞美中",②一首《我的祖国》传唱至今,成为永恒文艺经典。《党的女儿》的田华,《南岛风云》《家》《不夜城》的孙道临,《柳堡的故事》的陶玉玲,《女篮五号》的刘琼和秦怡,在表演的云卷云舒之中,都有诗情的意味和风度;表演的准确性提升,能够直入人物性格的深处,使人物在矛盾中发展而鲜活起来,充满性格力度。《董存瑞》的张良,表演"放得开、收得拢",在一个个的阶段目标任务之中,人物形象立体起来。《女篮五号》的拍摄过程中,导演谢晋要求两位男女主演,内心独白要深刻、独特和鲜明,让观众在台词中听得出潜台词,用细微的眼神变化传情达意;非工农兵形象类型的演员,在知识分子、反派人物等角色塑造上有成功的表现,如《不拘小节的人》的白穆,《新局长到来之前》和《祝福》的李景波,《未完成的喜剧》的方化,其中尤其是方化,将《平原游击队》中的"松井"塑形为一个有性格的日寇形象。

第三,人情化表演。它是内心化表演的深化,开始呈现人情人性的内涵。1959年建国十周年前后,出现一批表演荡漾人情人性意味的优质影片。其原因是中国社会已从革命时期转向建设时期,人与人之间的关系逐渐柔化,从原来的二元对立渐至多元复杂状态,加上建设发展过程中也出现一些新问题和新矛盾,对人的思考深度强化。从表演文体来说,从纪录片式表演演化到艺术片式表演,"我们的电影不仅是对人们进行思想教育,也应该给人以艺术享受"。③ 美学处理可以是"离经叛道"的,关键是"给人以艺术享受"。

① 厉震林:《1956年中国电影表演美学生态分析》,《当代电影》2020年第12期。
② 叶凯:《论"十七年"时期战争电影的诗意书写——以影片〈上甘岭〉为例》,《齐鲁艺苑(山东艺术学院学报)》2018年第1期。
③ 夏副部长(1959年)7月20日在厂长会议上的发言(纪要)。

　　具体可以分为四种情形：① 美好人情人性表演，从前一阶段的《女篮五号》《柳堡的故事》发端，到此时的《早春二月》《我们村里的年轻人》，注重表演的人情美，演员外形和气质的选择要求一种内外兼具的美感，提升与现实生活的契合程度，人物虽然经过若干磨难，却仍然保持美好性格，表演从端庄拘谨到舒展轻盈，以及包含淡淡浪漫诗情，是一种美好人情人性的艺术呈现；② 英雄的成长史表演，《青春之歌》的谢芳在表演中没有将林道静简单化处理，而是在一种跌宕起伏的革命历练之中成长的，充满人性人情的逻辑真实以及美学力量，较好地掌握了表演分寸。《革命家庭》的孙道临，他饰演江梅清时着重表现人物的挚爱亲情，淡化外在而浓烈的戏剧性，将表演的重心转向内心，"再度显示出竭力与概念化、说教化泾渭分明，将革命的人生情感化、亲情化、日常生活化的描写贯串全片"；①③ 人性人情困厄表演，理智与情感的矛盾以及处于特殊感情关系中的选择艰难，表演处理是一种精神的悖论结构，虽然无法深度推进，却也展现了具有质感的人生况味。《上海姑娘》《护士日记》中的"上海姑娘"表演处理，"这种城市书写的复杂性所包含的'摩登'与'革命'的辩证关系，体现了社会主义文化美学的政治困境所在"。②《我们村里的年轻人》涉及三角恋爱的关系，一种朦胧的状态使人物处于困顿之中，表演拿捏是艰难的，一旦做出选择是必要符合"道统"的。困厄的解除与政治意识形态挂钩，按照它的设计图而完成；④ 反面人物性格色彩表演。反面人物造型上，演员已不再仅仅将角色外形丑化，角色外形甚至是体面堂皇的，关键是将反面人物的思想灵魂"丑化"，揭示反动阶级以及侵略者的罪恶。《平原游击队》的方化，可谓一个"反派"性格表演的模板，松井一出场就在指挥部忧伤地弹奏着曼陀林，眼睛圆瞪似乎在发泄着什么，翻译官进来报告库存粮食不多时，琴声逐渐急促起来。《羊城暗哨》《寂静的山林》《英雄虎胆》中的女特务形象，演员也注入各自复杂的感情，容纳了若干人情人性的色素。

　　第四，典型化表演。1960 年代初期，"双百方针"的政治和文化环境之中，从行为化、内心化、人情化的表演层级，逐渐发展到"典型环境中的典型性格"创造的典型化表演阶段。张瑞芳在《李双双》中塑造了一个公私分明、性格鲜明的北方农村妇女形象，热爱集体和家庭，敢说敢干，环境和性格都是典型的。王晓棠在《野火春风斗古城》中饰演的金环和银环，祝希娟、王心刚在《红色娘子军》中扮演的吴琼花和洪常青，谢芳在《青春之歌》中饰演的林道静，皆因为"典型环境中

① 孙道临：《孙道临自述》，北京大学出版社 2011 年版，第 75 页。
② 徐刚：《"摩登城市"与意识形态表达——以"十七年"文学与电影中的"上海姑娘"为中心》，《当代电影》2012 年第 3 期。

的典型性格"而成为中国电影史的典型形象,镶嵌进入新中国的文化史册之中。与典型化表演相关,民族化表演成为典型塑造的重要手段,中国韵味的民族情感和气质是典型形象的一种至高表演境界。

从上述史学梳理中可以发现,"十七年"表演美学是一种曲线发展过程,并非是单一或固滞的。它与政治和文化的互动之中,是充满内在驱动力量的。它有他律也有自律,包括演员的自愿和理想,如赵丹的中国民族表演体系探索,它一直处于活跃发展之中。有的学者提出政治对于表演的规范和控制,其实它是悖论结构的,在不少情况下规范和控制也有促进作用的,尤其是演员自愿的情形之下,能够转化成为良好的艺术生产力。"十七年"表演美学是一幅画轴,徐徐展开可以浏览到表演的无限风光。

三

"十七年"表演美学的普通认知中,以为它的类型表演不多,缘于在国有电影体制的计划经济之下,电影题材和类型是规划的,市场机制催生的丰富多彩有所欠缺,大致归类于战争片、喜剧片、农村片等,表演美学的人物关系基本是"一个主题、两个阵营、三个回合、四个人物",表演逻辑是格式化或者"八股文"化的。深入研究"十七年"表演美学之后,则发现它的类型表演其实是种类繁多的,而且,类型电影以及表演的成熟度不低,已经形成类型表演的语汇和魅力。它与观众构成一直观影的精神"契约"关系,观众对某些类型表演深度期待,对类型演员满怀喜爱。在检索"十七年"表演美学时,许多标志性或者符号性的表演成就,与类型表演大多有着关联。

分析其中原因,与类型电影以及表演的生长条件有关。类型表演适宜生长的文化土壤,是较为稳定乃至恒定的社会价值观。类型表演有相对固定的叙事模式,包括主题设置、叙述方式、人物类型、矛盾关系、形象设计等,需要社会价值观与之契合,在社会价值观的引领之下,观众认同类型表演并为其吸引。"十七年"是社会价值观较为稳定的一个时期,如果说前期还需要规训,中期以后中国社会对政治意识形态的认同已趋一致,社会价值观已形成一个可以交流和共鸣的平台,包括作为表演主体的电影演员也是如此,在经历若干次的思想改造以及文艺整风后,原来较为散乱的价值观念已经认同和归正。在社会价值观与接受美学的接通之下,"十七年"类型片表演蓬勃发展并成为一种时代文化标识。

战争片是"十七年"电影表演的重要类型,从《渡江侦察记》《南征北战》,到

《上甘岭》《铁道游击队》,又到《红日》《红色娘子军》,一直是极为强势的表演形态,许多演员的表演才华在此得到尽情展现。与战争时期不远,有直接或者间接的生活感受,有可以参考的对象或者军事顾问全程指导,演员容易触摸到角色的内外世界以及个性,从初始的中规中矩以及略显拘谨,发展到豁达自如或者凝练深沉,战争片的类型表演已是举重若轻、鲜明扎实。新中国成立初期,尚无法自如运用喜剧片的类型样式表达激情年代的情感,经过若干时间沉淀以后,1956年前后出现"讽刺喜剧"的表演样式,尽管演员在《新局长到来之前》《未完成的喜剧》《不拘小节的人》等喜剧片中,表演尽量克制,拒绝采用"丑角"之类的表演方法,但是,"讽刺"的表演还是有失准之虞,容易招致主流舆论批评。后发展为"歌颂性喜剧",代表影片有《今天我休息》《五朵金花》,其表演格式为"美化变形+现实观照"。又出现轻喜剧,如《锦上添花》《魔术师的奇遇》《哥俩好》,表演以人物个性取胜。农村片是中国电影的传统类型,它与时代发展基本同步,《咱们村里的年轻人》《李双双》已具探索民族化表演特色。

除了上述三种表演类型,"十七年"还发展出颇为精彩的其他类型。反特片表演是"十七年"极为重要的一个类型,如果将之置于中外电影史的格局中也是光彩熠熠的。它与政治意识形态紧密结合,常使用"打入法"叙事手法。《虎穴追踪》《寂静的山林》《羊城暗哨》《秘密图纸》《冰山上的来客》等重要反特片的表演,我方人员多风流倜傥,演员颇具人格魅力,女特务的表演则妩媚妖冶。此外还有爱情片的表演类型,《柳堡的故事》《女篮五号》《早春二月》《大浪淘沙》等情感深邃迷人,多与政治以及时代的叙事关联,爱情的表演已不完全局限于情感。

此外,还有《林家铺子》《青春之歌》等文艺片表演,《冰上姐妹》《球迷》等体育片表演,《梁山伯和祝英台》《红楼梦》《杨门女将》等戏曲片表演,《刘三姐》《洪湖赤卫队》《红珊瑚》《阿诗玛》等歌舞片表演。根据学者研究可以获知,"十七年"拍摄的 777 部影片中,可以归类于类型电影以及表演的占比为 39.4%,比例是不低的。[①] "对中国文化情有独钟的法国导演戈达尔早有论断,'十七年'中具有类型化倾向的中国电影在叙事功能上与好莱坞电影是殊途同归。"[②] 上述的"十七年"类型表演,大多已经构型成熟表演形态,与欧美类型片表演比较自成一路,在美学品质上毫不逊色。

① 陈山:《红色的果实——"十七年"电影中的类型化倾向》,《电影艺术》2003 年第 5 期。
② 陆绍阳:《外国电影对"十七年"电影叙事的影响》,《北京电影学院学报》2008 年第 5 期。

四

自 20 世纪 30 年代,斯坦尼斯拉夫斯基表演体系进入中国以来,它逐渐成为中国电影表演的重要思想以及训练体系,"十七年"时期达至指导思想的地位,而后因中苏关系恶化受到批判。"斯坦尼体系"的文化影响是国际范畴的,美国的"方法派"表演源自于此,其他后来的迈克尔·契诃夫等诸种表演训练方法,皆是他的徒子徒孙以及发展延伸。在人类文化史上,"斯坦尼体系"是首次系统完整的表演体系,此前的表演体系都是或局部或个性。它为写实美学格局下的表演形态,提供了基本的训练方法。它未必适应所有的表演形态,但它是基础原理性质的。到了当代,又产生一些更为有效的个性表演训练方法,可以提高"斯坦尼体系"的部分训练效率,进行升级版的表演元素训练完善。

对于"斯坦尼体系"在中国传播的认知,需要辨识之处颇多,包括"十七年"的跌宕起伏状况。一是 30 年代,中国表演人对苏联的关注,最早是梅耶荷德而非斯坦尼斯拉夫斯基,对他的碎片认识来自日文和英文的第二手资料,"'1933 年秋,戈宝权在《文艺阵地》一篇《苏联剧坛近讯》的文章里报导了当时苏联剧坛上两件大事:一是苏联人民委员会艺术部公布解散梅耶荷德剧院的命令;一是苏联文艺界热烈庆祝斯氏 75 周岁寿辰。'自此,斯坦尼本人及其体系开始为中国文艺界所重并成为跨越影戏表演的表演学说,其舞台注意、情绪记忆、动作、性格化、观察和节奏等基本概念,成为体验学派的技术体系而推而广之"。① 此时,中国表演人才认识到斯坦尼斯拉夫斯基在苏联文艺界的崇高地位,于是,有理论和外语修养的表演人开始翻译他的著作。到了 40 年代,"斯坦尼体系"已被中国戏剧电影表演人普及接受,不过,他的著作从英文转译而来,错讹之处难免,加上他晚年的最新成果尚未面世,理解是不完整甚至有误差的。

二是新中国成立之前,"斯坦尼体系"已为表演人普遍使用,但是,它只是一种训练方法,在新中国成立之后,则晋升为一种美学原则,"体验学派"成为表演工作的标配,处于表演指导思想的地位。当时,《电影艺术译丛》专门设置"学习斯坦尼斯拉夫斯基演剧体系"和"斯坦尼斯拉夫斯基在排练中"等专栏,系统译介苏联专家的相关文章,对"斯坦尼体系"进行学理的解读和知识的传播。1956年,苏联表演专家来华任教,培养了一批斯坦尼体系的再传弟子,"斯坦尼体系"

① 厉震林:《从历史到现实:构建中国电影表演学派话语体系》,《电影艺术》2020 年第 3 期。

在华已是至尊地位。中苏关系恶化以后，波及"斯坦尼体系"，它转而成为批判对象，报刊上连篇累牍地发表相关主题文章。颇有意味的是，思想是批判的，但行动却是诚实的，演员仍然悄悄地在使用"斯坦尼体系"。一方面"斯坦尼体系"已经深入人心，甚至达及表演人的精神深处；另一方面"斯坦尼体系"是行之有效的，是表演训练可以遵循的。在此既批判又暗用的过程之中，斯坦尼体系再度中国化，与表演民族化问题关联接通。

三是 30 年代中国表演人对于外国表演理论及其技法的文化遥望，其实是无奈之举。他们的初心是构建适应中国人的表演训练方法，这是一个艰难的工作，需要假以时日，在无法实现之前不妨先借鉴外来表演学说，作为表演实务的急需。在此过程中，表演人将中国的表演传统与之融合，民族表演永远是中国表演人的精神底色，这是无法抹去的。可以说，"斯坦尼体系"在中国的传播过程，其实是一个中国化的过程。"其时表演论著，诸如石挥的《演员创作的限度》《〈秋海棠〉演员手记》，都是斯坦尼体系与中国表演实践互融新生的实用理论，深染传统戏曲的表演韵味，产生重要的电影美学影响。"①40 年代，郑君里著有《角色的诞生》一书，阐述了 1942 年夏天重庆表演人学习研讨"斯坦尼体系"的情况，他没有照搬"斯坦尼体系"，而是融入了赵丹、金山、舒绣文、张瑞芳、陶金等一批优秀演员的表演经验，可谓是"中苏合作"的著作。

来华任教的苏联表演专家也强调民族文化对于表演的重要意义，学员杨静在总结师从鲍·玛·卡赞斯基的学习体会时写道："他强调地提出：在中国条件下学习史氏体系的基础必须是根据中国文化、戏剧、文学、艺术为基础而形成的社会主义内容和民族形式。他并以梅兰芳先生为例，希望我们能很好地研究梅兰芳先生的表演才能，还对如何把史氏体系和中国表演艺术特点结合的问题给了我们许多宝贵的启示。"②当"斯坦尼体系"受到批判以后，民族化又提上议事日程，以赵丹、郑君里为代表的表导演人不但在实践上积极探索，《林则徐》《枯木逢春》等表演成为教科书级的案例，有疏密相间的意境，表演的"留白"和长卷轴画式的表演，灵感皆与中国的戏曲、绘画和书法相关，化而用之成为民族表演意韵，而且，在理论上进行阐释和总结。"十七年"以及更长历史范畴的中国电影史，从来未曾断绝过对于民族表演风格的追求，只是时强时弱。学习外来表演的理论和方法，在中国文化的强大"融"特征之下，也融入民族化表演创建之中。

① 厉震林：《从历史到现实：构建中国电影表演学派话语体系》，《电影艺术》2020 年第 3 期。
② 杨静：《苏联专家在表演上对我的帮助》，《中国电影》1957 年第 Z1 期。

四是早年一直认为传入中国的"斯坦尼体系"是斯坦尼斯拉夫斯基系统完整的表演思想以及训练体系,是无可置疑的,来华任教的苏联表演专家的教学体系是权威的,"斯坦尼体系"的核心就是"体验学派"。如此认知并不全面。40 年代初期,郑君里已认识到当时"斯坦尼体系"只有理论的传播,它是观念的而在实操上有些困难,需要实践习题集,他去信莫斯科艺术剧院希望获赠一份习题集。不久,莫斯科艺术剧院院长 T.M.莫斯克文给他回信,其中写道:"我们很愉快地得知康斯坦丁·谢尔盖维奇·斯坦尼斯拉夫斯基的'体系',对于艺术剧院的创造及学派具有如此重大意义的体系,在中国演员们中间,也获得广泛的公认和推重","可惜,康斯坦丁·谢尔盖维奇·斯坦尼斯拉夫斯基不及亲自完成他所计划的全部著作,它的第一部就是《演员自我修养》一书。然而在他的文学遗产里,在演员的舞台上有机生活的'体系'方面,却显示出今后著作的最珍贵的片段。"[1]从此可以获知,苏联表演界对于"斯坦尼体系"在中国演员们中间也获得广泛的公认和推重是并不知情的,一方面应该是对于中国艺术界的陌生,"二战"时期不太可能相互来往交流;另一方面估计也没有想到欧洲美学范畴的"斯坦尼体系"在东方也会受到热捧。

改革开放以后,对于"斯坦尼体系"的了解愈加深入,获知斯坦尼斯拉夫斯基晚年的表演思想又有发展,他从重视内心体验也发展到关注外在体现。斯坦尼斯拉夫斯基的表演体系是发展的,前后有一个递进的过程。在中国传播的斯坦尼体系,是斯坦尼斯拉夫斯基早中期的表演思想,而晚年的深化内容未曾进入。T.M.莫斯克文的回信中所称的"在他的文学遗产里,在演员的舞台上有机生活的'体系'方面,却显示出今后著作的最珍贵的片段",当时"不及亲自完成他所计划的全部著作",一个包含这一部分的内容,因为此后一年斯坦尼斯拉夫斯基就离世了。来华任教的苏联表演专家是早中期表演思想的传播者,是斯坦尼斯拉夫斯基早中期学生或者学生的学生,对他晚年的研究成果涉及不多,不过,难能可贵的是,中国表演界终于从实体接受了斯坦尼体系的训练方法。近年,国内艺术院校引进若干国际表演训练方法,大多是斯坦尼斯拉夫斯基晚期的训练方法及其拓展内容,弥补了"斯坦尼体系"早中期的不完整之处,而且,对于"斯坦尼体系"的部分训练元素也有提质增效之功。

五

通常的认知是,"十七年"苏联和东欧国家是外来表演美学的"拿来"主体。

[1]　郑君里:《郑君里全集(第三卷)》,上海文化出版社 2016 年版,第 140 页。

它是基于一种政治格局的基本判断,中苏的战略协同电影是它的最大受益者之一。新中国成立初期,好莱坞电影被中国驱逐之后,苏联电影基本填补了它的市场空间,"从 1949 年下半年到 1952 年,中国电影界开展'清除好莱坞电影运动',1951 年 11 月 14 日美国好莱坞影片在上海终止放映,1952 年在中国市场彻底销声匿迹。与此同时,积极引入包含革命美学的苏联影片,1949 年虽然仅有 1 部,后面三年则有 124 部,而且,它们在制片和艺术上直接或间接地指导了中国电影的创作和生产。苏联电影叙事与造型的双重蒙太奇思维,与延安纪录电影的朴实影像风格,开始混合作用于建国初期的电影以及表演"。① 此后,苏联和东欧电影是中国电影市场的主要外国片来源,影响一代中国人的表演审美。

它的美学影响,包括实体与虚体的两个方面。实体,包括苏联表演专家在华传授,"斯坦尼体系"终于有言传身教的"在场"训练,而非理论形态的文字传播,从抽象达至了具象,并通过实践作品现场检验。此外,还包括与苏联和东欧国家表演界的访问交流,参加电影节的实体沟通;虚体,主要是通过影片观摩和理论学习,许多中国演员通过观看影片,感悟苏联和东欧国家表演的妙处以及精髓,在自己表演中精心化用。舒绣文对此体会颇深,"苏联影片对于我影响最大的是非常严肃认真的写实主义作风,故事和人物都使我产生深刻而亲切的感觉。演员的表演非常沉着,尤其有许多内心的表演,值得我们好好学习,可惜那时我还不能了解得那样深刻,并没有能够把最本质的东西学来。但是,仔细想来,苏联初期影片对于我的演技还是帮助很大,影响很深的"。②

但是,如此表演美学格局,并不意味着其他国家的表演影响已是悄无声息,在表演历史的记忆以及当时各种传播通道之中,对于中国电影演员仍有或隐或显的美学渗透,并在表演形态中有所表现。在《电影艺术译丛》中,除了苏联和东欧国家的表演文字译介,还有不少法国、意大利和日本表演文章的译介。应该说,《电影艺术译丛》的译介范围是广泛的,希望能够将世界各国的表演实践和理论成果传入中国,知晓世界电影表演发展的总体格局以及发展走向,并借鉴运用之。一些优秀演员的表演方法,并不采用"斯坦尼体系",石挥宣称自己是哥特兰"体现派"的门徒,而非斯坦尼"体验派"的学生。刘琼也称自己表演的美学来源是好莱坞的表演,他曾经具体描述他的表情、步伐、身态和气质等,借鉴哪位好莱坞的演员或者是几位演员的组合,他是本色表演却能赋予本色表演自己的个性,

① 厉震林：《论新中国成立初期中国电影的纪录片式表演美学》,《北京电影学院学报》2020 年第 8 期。

② 舒绣文：《我学到了新的表演方法》,《中国电影》1957 年第 Z1 期。

包括独特的性格和魅力,欧美演员的影响是显著的。故而,"十七年"的外来表演影响是一体多元的,一体是苏联和东欧国家表演,这是主体和主导的,具有时代的整体意义;多元,也有其他国家不同程度的渗透,根据演员的具体情况,接受的程度有所差异。一体多元的"拿来主义",最后融汇到民族表演体系的构型之中。

综上所述,可以获得以下基本结论:对"十七年"电影表演美学的认知中,存在着真相的误差和观念的简约。"十七年"的电影表演美学,通常的观念是质朴化和概念化,是诗意现实主义的新古典主义表演创作方法。其实,无论是时间形态,还是空间范畴,"十七年"电影表演美学有着它的时间美学变迁过程,也有一定的个性以及外来美学的腾挪空间,构成了它的繁复性、深刻性与国家性。与新中国政治文化发展互为表里,电影表演经历了行为化表演、内心化表演、人情化表演、典型化表演的四个发展阶段,在一种曲线波动之中递次前行着;在稳定的社会价值观以及接受美学的契合之下,类型片表演蓬勃发展并成为一种时代文化标识,战争片、喜剧片、农村片、反特片、爱情片、体育片等构型成熟表演形态,与欧美类型片表演比较自成一路,在美学品质上毫不逊色;斯坦尼表演体系从一种训练方法发展到美学原则,"体验学派"成为表演工作规范,后又逐渐达至追求民族表演风格的阶段,在批判斯坦尼表演体系同时,实质是在斯坦尼表演体系基础上的再度中国化;苏联和东欧国家是外来表演美学的主体,它包括实体与虚体的双重影响,但是,它并不意味着欧美、日本的表演影响已是悄无声息,在表演历史的记忆以及当时各种传播通道之中,对于中国电影演员仍有或隐或显渗透,并在表演形态中有所表现。故而,"十七年"的电影表演美学,在纵向上是绵延发展的,在横向上是伸张变化的,中间也有显著的高潮点与低谷处。它并非是概念主义的,而是与新中国历史存在着"动力学"关系。表演美学在政治的规训与美学的规范中,创造了重要的表演形象样板以及若干的表演美学思想,是"共和国情结"的生动表演实践。

改革开放：电影表演美学的重估时代

一

改革开放，使中国电影表演美学一直处于"变法"以及各种文化力量交织或者博弈的"平台"状态。它并非表演自身之事，而是关涉改革开放以来政治、文化和电影工业的"动力学"关系，是集体有意识与集体无意识的"合力"作用结果。它包含着电影从业人员的"自选表演"，从文化理想出发建立个人的表演形态；为时代美学所规范的"规定表演"，成为它的形象诠释样本，诸如政治、历史、文化和产业的显性或者隐性诉求。电影表演呈现了改革开放以来中国人的形象图谱以及性格特质，是最为生动以及充满美学魅力的历史画卷。

电影表演，成为时代的表情和"假面"，与天翻地覆的改革开放精神同构。20世纪30年代以来较为稳定和单一的电影表演美学格局，在多方号召、催生、诱惑和多种选择之下，改革开放40余年已然经历若干思潮，或深或浅地触及极限部位，体验和呈现极端之美，并逐臻中国电影表演美学流派意味。如此演变之迅和变革之深，在世界电影表演界也是史无前例，是中国电影表演美学的个案"标本"，也成为世界电影美学的独特"板块"。根据我们研究所见，改革开放以来表演美学思潮可以分为戏剧化、纪实化、日常化、模糊化、情绪化、仪式化和颜值化七个表演美学阶段。它经历了文化启蒙、文化自觉和文化自信等各个阶段，整体上仍处于精英文化范畴，在电影业界有着观念先行及其产业升级的意义，对中国文化以及社会也有着一定的渗透以及引领的力量。

20世纪80年代，出现了戏剧化表演、纪实化表演、日常化表演和模糊化表演，十年之内已然走过他国数十年的电影表演历程。它缘于"文革"结束之后，国门初开，因"文化饥饿症"而广泛吸收外来文化，并产生空前的新文化创造力。电影表演与此同振，迅速从传统的戏剧化表演，走向了与巴赞、克拉考尔纪实美学"遇合""掩体""误读"关系的纪实化表演。不久，又迅速从时间表演美学迈向空

间表演美学，产生了日常化表演，使表演成了空间元件形态，赋予哲学与文化的含量。此后，模糊化表演又跨向人类学的意味，其"情绪团"的表演美学包含着复杂难言的角色情感世界，甚至只可意会。如此表演美学思潮的"狂飙"式演变，乃是文化启蒙的深化产物，并不时地突进到文化启蒙的前沿部位，表演成为导演理想的工具论，颇有思想大于形象的倾向，使表演出现了陌生化和适应度的问题。

进入 90 年代，改革开放深入发展，转型过程中的深层次与悖论性矛盾渐次出现，文化体例从审美遁向了审丑，所谓自由嬉戏、众声喧哗。电影表演从文化精英主义转向了文化世俗主义，出现了与时代精神同格的情绪化表演，不再遵循寓言格式，而是沉湎身边、边缘和内心，无显著表演贯穿动作线以及最高任务，只是表现一种情绪或者状态，是叛逆、颓废和时尚、追寻的混合形态，表演流露出内心化、随机化和片面化，体现了一种"夹缝时代"的社会表演态度。

新世纪以后，表演美学思潮演化为仪式化表演，它是电影加魅化和产业化的自我救赎，也是中国电影企图冲击国际市场的东方策略。它主要体现在"商业大片"之中，其内容主体为中国历史及其武侠故事，并以形塑东方图谱为其要务，表演与其他电影元素一样具有类同表现力，甚至处于符码状态。与仪式化的镜语意韵配合，表演表现出一种庄肃化和人偶化，无专业的深刻内心要求，演员的技术演绎空间比较少，影片关注的是明星身份，表演也成了电影生产动机的"脸谱"代表。

近年又风行颜值化表演，是仪式化表演未成熟而"透支"的变种，从原来震惊的"美容""哗变"为清新的"颜值"，颜值演员成了影业核心资源及其竞争力，颇有非颜值不能成事之情形，吸引青年观众来到影院，建立与互联网线上互动的影院线下时尚社交文化方式。

根据上述所论，则可发现改革开放以来中国电影表演美学经历了一个曲线发展的过程，以现实主义表演美学作为基本线，表现主义表演美学则以各种思潮面貌上下窜动，或高或低，或急或缓，甚至幅度、速度很大。在此，可以命名为电影表演美学的"波形理论"，它经历了否定之否定，如同铲土登坡左右用力，"由侧重至遇合，再由遇合归乎侧重，是一种迂回式的开掘。恰如挖井，恰如登坡，锹铲左右施力，轮辙偏绕取道"，[①]或美学左派或美学右派，经历美学两端部位，改革开放四十周年恰似一个大轮回，又回到原点或者出发点，只是物是人非，此原点、出发点非彼原点、出发点，经历四十年文化狂飙运动，风云激荡，遍地花开，已经

① 余秋雨：《艺术创造工程》，上海文艺出版社 1987 年版，第 11 页。

渐臻中国电影表演学派佳境。如此大轮回，可以细分若干路线和通道，其间又有若干小轮回，意义深长，电影表演也演绎成了政治、文化与经济的大表演。

二

关于表演中心化和去中心化的二次轮回。戏剧化表演与纪实化表演阶段，表演是电影语言的中心地位。戏剧化表演，经历了"表演复古运动"和"表演洋务运动"两个侧面。前者，是与"文革"之前的表演美学接通，在拨乱反正中既不可能回归"文革"时期表演方法，对于国外表演思潮所知不多，"文革"以前已经成名的一些演员自然接续从前熟悉的创造方法，即体验与体现结合的现实主义表演方法，达到一种内心、气质与外形的"化妆"效果，是"表演复古运动"的主要方式。后者，在国门初开以及"电影语言现代化"美学浪潮中，开放性地选择使用世界电影表演技巧，诸如对于心理、幻觉、潜意识以及视觉情绪的表演，开始涉及表现主义的表演范畴。无论是"表演复古运动"还是"表演洋务运动"，演员均为电影语言的主体部分，表演中心地位没有变化。它也延续到随后的纪实化表演阶段，纪实美学重心在于表演，要求克服演员表演"舞台腔"而向生活靠拢，追求一种"原生态"表演的美感，尤其是内在气质之美，演员选择也遵循普通人化，而非俊男靓女，如同周围相熟相知的邻居、朋友，走在大街上谁也不会多看一眼的。

到了日常化与模糊化两个表演阶段，寓言电影成为文化主潮，它要求影像的整体效果，包括构图、色彩、影调、运镜、调度以及演员表演的共同配合，演员表演只是电影元素之一，他们与其他元素搭配才能产业意义，单纯的表演被去中心化了，或者说是银幕上的所有元素都在"表演"，出现一种"大表演"的观念。演员表演时，还有所谓第二任务或者远景任务，从一场戏到所有戏，或者说从局部到全局，演员表演都需要透露出第二任务或者远景任务，从而使表演从具象到抽象，最终达到整体性表演的象征效果。它也使"第五代"早期一些名片虽已成为经典而演员却默默无名。模糊化表演初期，刘子枫等演员曾力图使表演重回中心，但是，表演仍然需要与蒙太奇处理方法结合，模糊效果才能呈现，导演黄建新认为表演者并非电影语言的天然统治者，表演只是诸种元素中的一种，与造型、色彩、音乐、运动等其他元素无异，它们基本处于平行地位，轮流出任影像主宰。①

情绪化表演阶段，表演又复归中心地位，它成为一种具有个人自传性质的行

① 参阅黄建新：《几点不成熟的思考——〈黑炮事件〉导演体会》，《电影艺术》1986 年第 5 期。

为艺术，形成一种类似原在感受和目击现场意味的表演气质。表演的大多是"身边的事"，无显著的中心情节以及贯穿动作任务，乃是一种情绪和意识流的表演勾连方法，所谓"老老实实"地演"老老实实的电影"。[①] 电影的魅力，演员是它的主体部分。

"商业大片"的仪式化表演，表演又被结构主义而去中心化了。影片的中心是奇观，演员只是其中一种东方风情，而与此相关的中式建筑、门窗、条案、兵器以及武功均为影片主角之一，演员的表演人偶化了。以《英雄》而论，演员已经融入结构主义的画面美学中，它的作用有时甚至不及功夫、道具和画卷，诸如画面中的兵器、衣襟、山影、湖面、雨滴等，都有很大的意象以及情节表现力，与演员表演共同分担着奇观创造任务，演员的举手投足，包括对白、动作和眼神，也只是画面的"配角"成分。

颜值化表演又将表演归位中心，优质"卡司"重金难求，他们档期排得满满，片酬按天计算，常匆匆而来，又匆匆而去。剧组为节省时间和酬金，有"演员指导"为其准备表演，有各种替身为其代演。高颜值演员是影片高票房的"标配"，无高颜值演员则影片基本票房惨淡，可谓非颜值演员不能成事。它不禁令人联想到清末民初京华伶界，从"四大须生"到"四大花旦"，名角中心制取代了文学中心制，表演成为伶业的中心。颜值化表演"爆表"以后，2017 年才有所回转，一些关乎表演原理的"真人秀"电视栏目和演技派演员呈现魅力的影视作品出现，表演在中心地位中也逐渐复归了美学价值。

三

关于现实和历史表演的二次轮回。戏剧化表演与纪实化表演，其主体是现实题材表演，虽然也不乏历史题材表演，但表演落幅点仍然在乎现实，是有关社会教育意义的。日常化表演与模糊化表演，则是转向历史以及乡村，即使有当代题材表演，也是关乎形而上学的历史"寻根"以及国民性，它们的文化判断开始从横向走向纵向，进入历史与哲学的"隧道"。它非要求表层真实，而是有关历史与哲学的抽象真实。因此，纪实化表演与日常化表演出现一个跨界的差异点，纪实化表演以与现实生活的匹配度为原则，日常化表演则是追求寓言的象征度，前者

① 北京电影学院 85 级导、摄、录、美、文全体毕业生：《中国电影的后"黄土地"现象——关于一次中国电影的谈话》，《上海艺术家》，1993 年第 4 期。

可谓"俗性"，后者可称"神性"，从"俗性"到"神性"，现实和历史的表演观念分辨颇是清晰。以《黄土地》作为阐述样本，若纪实化表演一般会按照"翠巧是翠巧"的思维，表现翠巧的苦难、觉醒、追求和毁灭，而该影片采用的是日常化表演，故采取"翠巧是翠巧，翠巧非翠巧"，有"是"有"非"，已非现实而为历史与哲学的真实了，剧中人"受害者"与"加害者"兼身，都是历史"包裹"的复杂中国人，愚昧与温暖混合。应该说，此种表演美学是需要"妙悟"的。

情绪化表演又回到现实，它与历史无关，属于一种个人现实主义表演，讲述自己的故事与呈现自己的生活，不再是自传的化妆舞会和心灵的假面告白，如同一位导演所称：第五代是寓言电影，将历史神化为寓言，精彩绝伦，殊为不易，而我只能关注周围以及身边的事，远处则不及也，也只能关怀和描绘客观生活。[①]到了仪式化表演，又转向历史题材表演，它大多关乎武侠、宫廷、玄幻和神话，表演已少有现实痕迹，甚至采用面具表演，充满一种古典而又神秘的表演气质，它是想象的以及伪民俗表演性质的，颇见奇艳和怪诞，非生活化和卡通化成为其基本表演风格，而且，表演大量发挥身体极限，与数码技术配合创造"奇观"身体表演，尤其"武打"表演堪称"惊艳"，穷尽原创的"出神入化"动作设计。角色表演呈现类型化、舞台化和炫技化，大多是一个虚幻、符号和奇观的人物形象。

颜值化表演重归现实，虽然有涉历史题材，但是，表演风格却是现实的，甚至可以说是古装衣饰的现代人，"哆""昵"风格浓郁。演员基本属于"本色表演"，所谓真心、真情、真我，缘于表演经验以及功力不足，一切都只会来真的，以青春的飞扬、类型的魅力与偶像的吸附，表现"原生态"与"小清新"的青年"本色"，表演呈现一种时尚、通俗和娱人的特质，所谓"颜值在左、浪漫在右"，现实风情撩人。

四

关于被动和主动的二次轮回。戏剧化表演主体是被动的，突出表现为"表演复古运动"，部分是主动的，突出表现为"表演洋务运动"。被动，有历史的规定性与合理性，当时改革开放初启，国门稍开，多数演员对世界表演较为陌生，借鉴无从下手，又不可能重坠"文革"时期表演形态，只能被动地或有意识或无意识地借鉴"文革"前"十七年"表演方法。无疑，它是有效而实用的，优秀演员在此基础上有所开拓，深化生活化和内向化，已涉表演美学的"深度模式"，与"文革"之前的

① 参阅引自《电影故事》1993 年第 5 期，彩页《冬春的日子》题头。

表演相比已经毫不逊色，甚至超越之。也有部分导演和演员由于特殊机缘，有机会接触世界各国表演新方法和新思潮，并迅速在电影创作中表现出来。例如杨延晋导演的《苦恼人的笑》，设计有现实、回忆和幻觉三个叙述时空，尤其是在角色心理发展过程中的回忆和幻觉时空，是电影创新的主动行为。幻觉部分所表现的是"四人帮"爪牙的丑恶嘴脸以及主人公苦恼之因，回忆部分则是有关主人公的初恋，当年青春纯情，而现在只能是被迫撒谎，夫妻反目，现实和回忆的两个时空形成一种对比结构，深化了影片主题的表现力量。在导演处理中，三个时空有不同的风格方式，现实是写实的，回忆是浪漫的，幻觉是怪诞的，与此对应，表演也有写实、浪漫和怪诞的三种表演手法，而且，相互之间转换非常自然。该影片是一个主动开拓的成功表演方法案例。

纪实化表演以主动为主体，部分为被动，与巴赞、克拉考尔的纪实美学存在复杂的交织关系。首先，"遇合"关系，其时电影美学上有"与戏剧离婚"的声浪与重拾现实主义文艺的潮流，长镜头、实景拍摄、自然光效等技术开始运用，"不表演的表演"观念不断扩大影响，此时与巴赞、克拉考尔的纪实理论"巧然相遇"。它既是"巧然"，也是必然，在戏剧化表演与西方舶来表演技术的虚假、矫情表演泛滥之后，对于真实与自然的表演也就成为自觉追求，巴赞、克拉考尔的纪实美学成为目标。其次，"掩体"关系，一些导演和演员渴望表演改革，觉得与西方电影发达国家比较，中国电影表演样式不多，深度不够，在表演上力图有所突破，但又底气不足，忌惮被人非议以及围攻，于是，需要一面西方美学旗帜作为"掩体"或者"盾牌"，巴赞、克拉考尔的纪实美学成为"攻"与"防"的自我保护工具。最后，"误读"关系，由于特定的历史时期以及天然的东西方"文化折扣"，当时以纪实美学为名号的作品与巴赞、克拉考尔的纪实颇有距离，无论是在观念系统还是创作层面，是"误读"以后的中国格式纪实美学。主动与被动结合，主动带动被动，两者各有侧重以及各怀目的。郑洞天有如此表述：最近看了《八十年代访谈录》一书，里面有一个观点很对，即80年代的文化思潮，并非如后人总结的，它是策划的产物，而是当时很随意的，中心话题也会飘来飘去的，但是，它出现了一个思维活跃的气场，大家可以自由讨论，或许问题属于初涉启蒙或者幼稚浮浅，不过它对于创作者的影响是很大的。① 这股气场就包含着主动，只是目标不是十分清晰，也未必多么深刻，在可以自由讨论问题的氛围中主动和被动兼而有之。

日常化表演和模糊化表演则是主动精神，它们有理念、思想和哲学，电影成

① 参阅郑洞天、陆绍阳：《理想电影与电影理想——郑洞天访谈录》，《当代电影》2006 年第 4 期。

为精神分析或者解读的文化作品。张艺谋的《〈一个和八个〉：摄影阐述》，可谓一代电影美学宣言，在涉及表演部分中明确提出了不可能将演员拍得漂漂亮亮的，而是要拍出演员的另外一种美：粗糙的皮肤、干裂的嘴唇以及黝黑和肮脏的脸、扭曲和精瘦的身躯，还有阴阳光线在面颊上的大色块造型，从而展现战争年代的艰苦和残酷；[1]陈凯歌在《〈黄土地〉导演阐述》中也提出，该影片的主要角色不多，一共只有四个，按照传统方法描述他们的性格并不困难，但是，他不愿意如此，尤其是不想向演员清晰解释角色是什么人，演员扮演角色的效果需要通过银幕整体形象才能确定。他要求演员反复阅读、体会和领悟分镜头剧本，将需要感受、把握和再现的意蕴表演出来，使角色能够真正活起来。[2] 模糊化表演，是演员刘子枫首先提出的，他认为原来表演过于清晰，如同台风的中心眼，往往是平静的，现实中的人感情是复杂而微妙的，模糊表演其指导思想是明确的，只是在表演中呈现一种模糊与中性的状态，它是一个表情、感觉和情绪之核，可以使观众产生多意义、内涵和层次的体验与想象，是表演美学的自觉行为。

情绪化表演和仪式化表演又被动了，它主要描述当代城市青年迷茫无措的成长故事，他们大多处于社会边缘部位，为转型社会潮流所抛弃，表演也承担了它的直接言语以及表情，无所顾忌地坦陈焦虑和失落的情绪，同时，无主题的主题，即兴表演泛化，表演只能成为个人化和情绪化的产物。仪式化表演将表演纳入结构主义美学之中，演员表演是导演营造东方图谱或者风情的符码成分，其功能非中心化而与其他声画元素混同，个别桥段中还弱于其他声画元素的功能意义。

颜值化表演又回归主动，颜值演员是电影产业的核心要素，他们可以尽情地时尚表演和本色表演，将个人魅力加类型角色的美学力量放大到极限，从而使颜值化表演升至表演文化生态的"霸主"地位，非同类则被排挤或出局。颜值演员大多拥有庞大的"粉丝大军"以及相应的所谓"应援色"和"应援物"，不但能够动员粉丝为偶像刷下千万次的微博评论，每天自动"打榜"，而且，较为专业地承包"应援色"、食物应援、礼物应援以及发布会现场造势的各项工作，"其中的粉丝会也就成了颜值明星主演影片的'当然'观众，而且，大大拓张了颜值明星的粉丝数值以及影响范围"。[3]

① 参阅张艺谋、肖锋：《〈一个和八个〉摄影阐述》，《北京电影学院学报》1985 年第 1 期。
② 参阅陈凯歌：《〈黄土地〉导演阐述》，《北京电影学院学报》1985 年第 1 期。
③ 厉震林：《关于近年来颜值化电影表演的文化分析》，《电影艺术》2017 年第 1 期。

五

关于集体和个人的表演美学。戏剧化和纪实化两个表演阶段，整体属于集体表演美学行为，它们是运动式和集团式，有大致相同的为时代所规范的表演气质。戏剧化表演，有着共同的中规中矩表演，甚至是共同的概念化和公式化。纪实化表演，在与巴赞、克拉考尔纪实美学的不同关系中，表演处理是类似的，诸如演员选择的"非古典主义"美学，注重演员与角色的契合度，美感标准以性格力量呈现为重；由于情节因纪实而平淡，表演无外在情绪支点而必须依靠细节力量，故而演员需要充分掌控角色性格的总体图谱、目标任务和贯穿动作线；追求原生态的表演形态，强调"演员形象气质的'普通人'化"，"演员演出一个'活人'"，"'活人'要说'人话'"；① 长镜头和深焦镜头运用较多，演员需要掌握"自然流动"的长时间表演方法；崇尚"无技术性"的非职业表演观念，非职业演员时有使用。

日常化表演和模糊化表演则较为个人化，它较多体现在导演而非演员。几位典范导演在表演处理上各有个性，陈凯歌时有疏离剧情的"游离情节"表演，该桥段自成体系，演员的服饰、道具、容装、造型以及人数规模有所写意以及夸张，时间和空间也多为虚拟，表演一切"无喜无悲"，"别让动作和脸发感慨，别激动，别想什么天地万物"。② 模糊化表演阶段，他又要求演员表现平和状态，无关表层，在《孩子王》中提出演员需要真正把生活是什么提升到一个特殊的高度，才能彻底明了该影片的人文立意，也才能明白角色的思想和情感逻辑。主人公老杆的处世态度是精明的，也是十分真实的，他并非随遇而安、生性冷漠或者玩世不恭，他的平静与不痛苦，乃是他见过太过丑恶，所以他平和了。③ 田壮壮基本上将民俗表演作为与故事主线平行的另外一条副线，他喜欢运用非职业表演，或者将演员混入真实的民俗生活之中，表演与非表演已无区别，抑或都统筹为了银幕的表演范畴，它们在整体上是符合民俗事象的，而细部有调整与美饰，注重银幕的整体表演效果。张艺谋则将民俗表演融入影片故事之中，严丝密缝地构成情节的华彩段落，民俗表演多为虚构，或放或敛，韵味无穷。刘子枫的模糊表演，个人色彩甚浓，中年"变调"，堪称绝唱，郑洞天非常赞赏他的"衰年变法"，认为刘子

① 郑洞天、徐谷明：《〈邻居〉导演探索》，《电影通讯》1982 年第 5 期。
② 陈凯歌：《黄土地》（电影完成台本），载《探索电影集》，上海文艺出版社 1987 年版，第 94 页，第 103 页。
③ 参阅谢园：《重整心灵的再现》，《当代电影》1990 年第 4 期。

枫作为一个成熟演员，处理赵书信这样一个角色可以说是驾轻就熟，包括外形修饰、形体控制以及生活理解，但是，他却要"变法"，自我颠覆和重塑，"变"的还是过去不以为然的"法"，成功果然可喜，失败则必然招致各种非议，其勇气可嘉。①

情绪化表演、仪式化表演和颜值化表演又是集体形态，有着大致可以辨识的共同表演气质。情绪化表演为类自然主义倾向的表演格调，稀释演员的戏剧化表演"惯习"，还原或本色表现剧中人物自身的职业特点。仪式化表演，统一为大开大阖的礼仪化表演形态，身体表演呈现极度奇观化和加魅化以及东方诗意韵味，场景以及演员规模的非常规或者超自然，使表演呈现出"规矩表演"的"仪式化"表演形态，是奇观电影的表演本体要求。颜值化表演，美感缤纷，以美和爱为底色，是超古典主义美学洋溢的时期，在电影业界和媒体合谋以后，其表演格式或者"路数"清晰可辨，有着既天然又人为的表演美学特质。

六

关于从审美、审丑、审怪又到审美的表演演化过程。戏剧化表演，处于古典主义美学阶段，位列审美层级，演员外形端庄、俊秀和健硕。纪实化表演，开始向审丑慢慢转移了，选择演员注重与角色的气质近似，而不一味追求外在形象，甚至要求走入大街即泯然众人。以《邻居》而论，当时对导演启用郑振瑶、袁牧女扮演仅有的两位女性角色颇有议论，认为影片中女性角色这么少，应该选外形靓丽一点的演员，而导演坚持演员与角色性格气质的接近度，不以外形为标准。

日常化表演，演员成为结构主义画面符码，则基本审丑化了，"不会把大家拍'漂亮'的"，《一个和八个》的谢园、魏宗万、辛明已近乎丑男，陈道明、陶泽如等正面角色也是"黝黑、肮脏的脸"。《黄土地》中的憨憨，一件老羊皮袄拖到膝前，总是木呆呆地看着前方，或者两眼愣愣地看着你，嘴半张着，需要从审丑渐渐过渡到审美。模糊化表演，两个代表性演员刘子枫和谢园，均为非美男，审丑意味颇重，刘子枫也自嘲"长相丑"，所以才会如此强调角色的性格，在"人不可貌相"上下苦功夫，全力比拼人物性格的创造。②

颜值化表演，颇有审怪的格调，演员表演大多在"残酷青春物语"中幽然呻吟。由于影片主题的非清晰，更无明确教化，而呈现为情绪或者状态，类似精神

① 参阅郑洞天：《演员的应变力》，刊于《融于多元素中的表演——刘子枫表演谈》，《电影艺术》1987年第8期。
② 刘子枫：《一个话剧演员对电影表演的追求》，《电影艺术》1986年第6期。

分析的个人自传性质，人物往往是小偷、绑架犯、吸毒者、妓女、同性恋和黑帮人物等当代"志怪人物"，表演也就多指向于青春的困惑与成长的烦恼等存在主义性质的精神状态，表达一种玩世主义的个人情绪。

仪式化表演和颜值化表演又复回审美，前者为"震惊"的演员"美容"，表演纳入画面元件系统，构形东方图谱神韵；后者为清新的演员"颜值"，凸显美感表演情调，成为"青年态""女性态""小镇态"的寄情对象。他们均显"大美"时代，为资本的"诱饵"以及盛世社会风尚，培育了青年观众的新社交文化方式，也产生了中国电影产业的市场"脸谱"意味。

根据以上所述，可以基本形成以下初步结论：

以"解密"或者"破译"的方式，解读中国电影表演美学的改革开放史，它的发展逻辑、内在文脉、产业效应与文化判断，包括表演中心化和去中心化的轮回、关于现实和历史表演的轮回、关于被动和主动的轮回、关于集体和个人的表演美学、关于从审美、审丑、审怪又到审美的表演演化过程，呈现为一种"波形理论"样本。他们曲线发展，上下振荡，时而达到峰值，忽儿又下行或变道，反映了改革开放以来中国电影表演的勃勃生机，动能充沛，潜能无限，又包括深刻与微妙的政治、文化和产业内涵，为中国电影表演美学的重估时代。其间，轮回为其核心意象，而改革开放 40 年又似乎是一个大轮回，由若干小轮回叠加组成。上述表演美学活动形态，需要在反思中沉淀，在提炼中升华，从表演美学的中国实践到中国经验到中国理论，并凝聚、概括和传播为中国电影表演美学流派。

改革开放：电影导演的表演观念史

一

改革开放，无论是置于中国历史还是世界历史，都是翻天覆地的重大事件，它是一个历史的转折点和里程碑，其"长尾效应"还将继续显现。中国电影，是改革开放中国社会的情绪表达、影像纪录及其文化理想，而电影表演是它的表情和"假面"，意味深长，包含着深刻而微妙的政治、文化和产业的内涵。

检索改革开放表演观念史，可以发现电影导演的重要引领、规范和定型作用。与其他表演形态比较，电影表演与导演美学及其技术要素密切关联，其角色构形和风格设计必须获得导演的认同才能呈现。导演作为电影的首要"作者"，规范和引领了其他电影"作者"的表现形态，其他电影"作者"需要以自己的创造力以及美学力量，融入导演的统一构思之中。演员表演也是如此，按照分镜头和蒙太奇方法进行创作，每个镜头的表演都要经过导演的处理和把关，最后还要在剪接台上进行编辑和定稿。

在我的研究中，将改革开放时期中国电影表演美学思潮分为戏剧化、纪实化、日常化、模糊化、情绪化、仪式化和颜值化七个表演美学阶段。其理论依据、分期原则和美学特质，具体可以参阅我的个人著作《中国电影表演美学思潮史述(1979—2015)》，其基本观点可以表述如下：中国电影表演美学思潮，根据其表演观念、形态呈现与影像效果，可以划分成为七个阶段，它不是断裂的，而是有着深刻的内在逻辑性，反映了不同时期政治、文化和电影工业之间的对峙、妥协和融合的关系，以及时代、集体和个人之间的对话、谈判与合作的关联。它以现实主义表演美学作为基本线，表现主义表演方法在其上下窜动，并时而突进至极端部位，改革开放 40 余年时间已然经历七度思潮，又似乎回到美学出发点，然而，它的本质和内涵已是迥异，渐至中国电影表演学派的意味。由此，电影表演也就成为中国改革开放的形象代言人及其精神形象标本。

由此，可以形成如下文化逻辑关系：一是政治、文化和电影工业三者之间相互博弈的结果，影响到导演的美学视域、探究和选择，继而对演员表演提出不同的要求和规则，是规定表演和自选表演的相互结合；二是导演对于演员的表演规范，更多是观念性的，而非技术层面的，演员仍然有着一定的美学发挥空间，甚至是与导演处于一种不断磨合的过程；三是某些特殊阶段，当演员成为电影产业链中心部位时，演员对于导演的反向主导也是存在的，反映了电影文化与产业的相互博弈状况。

二

戏剧化表演阶段，分为"表演复古运动"与"表演洋务运动"两个不同侧面，两者互相交织。前者，与"文革"之前的表演方法接通，基本是演员的自发行为；后者，则是对西方电影技巧的初步援用，主体是导演的主动行为。众所周知，作为导演的张暖忻以及作家李陀发表《论电影语言的现代化》一文，关于"电影为什么落后于形势"提出若干"常常被人忽视"的问题，包括"应该不应该向世界电影艺术学习、吸收一些有益的东西？"[①]一些中青年电影人认为，电影表演要电影化，再也不能够"话剧化"和"京剧化"了，电影表演应该遵循电影美学特征，有新的表现领域和方法。其中，中青年导演提出：电影技巧并无国界，只要合适即可"拿来主义"。他们在表演美学领域开始拓展心理、幻觉、潜意识以及简化台词等内容。

杨延晋、薛靖导演的《苦恼人的笑》，在美学观念上提出"人是一个矛盾体"以及"向心灵深处开拓"，确立了现实、回忆、幻觉三种不同的表演时空，以及写实、浪漫、怪诞相应的表演方法。吴天明、滕文骥导演的《生活的颤音》，采取了现实与回忆的交叉跳跃时空，以现实带动回忆，以回忆深化现实，以"内心独白"将两者串联起来，要求演员表演细腻化和生活化，并与音乐、造型语言密切结合，表演需要电影化。张铮、黄健中导演的《小花》，重场戏台词简约，甚至是整场戏没有一句台词，完全依赖演员表演与其他视听元素的集合表现效果，聚焦画面影像效果呈现。以"兄妹相见"而论，"别后重逢"应是情感热烈的，是常见的所谓"戏剧眼"，但是，导演却将此重场戏"无台词化"处理，将兄妹相见的瞬间进行情绪细腻表现，在时间和空间上进行放大、变形和美化。詹相持导演的《樱》，也是大量采

① 张暖忻、李陀：《谈电影语言的现代化》，《电影艺术》1979 年第 3 期。

用无言动作，两场重场戏"雨夜托孤""母女离别"同样删去原来剧本的台词。

于此，戏剧化表演阶段电影导演的表演观念，其关键词是"电影化"，在美学开放的格局中，各种电影表演手法"粉墨登场"，它们基本从西方电影直接或者间接借鉴而来，诸如"新浪潮""先锋派"以及"新现实主义"等电影思潮的表演方法。它呈现多种层次和形态，既有生活化表演，又有怪诞化表演；既有无台词表演，又有特写化表演；既有意识流表演，又有点面化表演。在导演观念的掌控之下，表演形式初显多元状态。

纪实化表演阶段，与政治和美学的"求真""求实"精神呼应，电影导演"巧遇"巴赞、克拉考尔的纪实美学观念，出现了两者之间遇合、掩体和误读的复杂关系，表演方面要求演员表演还原生活或者返璞归真，探索"演"与"不演"的关系。当时，流行一个观点：电影与戏剧"离婚"，电影表演也要与戏剧表演"离婚"，故而各种非戏剧化的表演手法，也就成为怀有创新思维的中青年电影导演的关注中心。《沙鸥》《邻居》从技巧层面出发，呈现实景化和生活化表演以及长镜头、自然光拍摄方法；《逆光》《都市里的村庄》《见习律师》以非戏剧式结构，涉及纪录片风格的镜头语言及表演形态；《小街》《如意》自心理分析领域，达到一种"潜意识"的表演深度。它们自觉或者不自觉地在传统和现代之间进行突围、拓展和变革，各自有所侧重，却又相互关涉，使表演与其他电影语汇一起进入以纪实美学为旗号的电影运动中。在表演观念上，一是非古典主义的演员美学，外貌未必漂亮，却必须具有鲜明个性及性格力量，以与角色的气质吻合度为选择演员的基本标准，追求内在性格美感，甚至被戏称为演员在大街上谁也看不出来，在银幕上有亲切感或亲和力；二是缘于去"戏剧化"，表演更需要"熟""脉""品"以及细腻处理力量；三是原生态与长时间的表演方法；四是较多启用非职业演员。

故而，纪实化表演阶段电影导演的表演观念，其关键词是"真实化"，电影导演对于巴赞、克拉考尔的纪实美学半知半解，在表演观念上形成既系统化又表层化的美学体系，呈现在表演姿态、表演方法、演员选择、非专业演员等各个方面，并最终走向与意象美学不断融合的道路。

日常化表演阶段，电影导演观念意识空前强化，从技巧美学、纪实美学转向了影像美学，对于表演控制也是空前加强，形成了哲学与文化层面的极端风格。它是一种"全表演"，演员表演是结构主义的成分之一，它单独的意义不大，只是一种日常化形态的简单过程，它只有与其他声画元素相结合才能产生表意功能。表演乃是非独立性，它的意义以及身份非角色能够界定，而是需要银幕整体效果才能产生意义，存在一种"角色是角色"与"角色非角色"的哲学内涵，它的全局是

象征的，它的每场戏也是象征的，从具象到抽象，从横向到纵向，从现实到历史，演员在表演时都包含有"第二任务"或者"远景任务"。由此，演员在表演时只是显现一种正常生活，无需进行情感判断，诸如欢乐和痛苦、善良和愚昧以及美和丑，不能单独表现之。由此，它形成以下的表演观念内涵：一是演员扮演的角色，需要依据银幕整体效果才能确定，而非事先认定；二是演员的表演有"第二任务"或者"远景任务"；三是表演时，正常生活即可，不要表演演员对角色的判断。此外，在演员选择上，更是去古典主义化，"曾几何时，有了这样一种'美'——把所有的演员，不分场合地点，拍得漂漂亮亮，白白嫩嫩，于是这就是银幕上的'形象美'了"，"我们不这样认为"，①开始进入审丑阶段了，挑选演员的标准是与角色气质的契合度和可塑度。在表演处理上，较多采用白描手法，甚至采用演员表演与真实民俗活动相互结合，演员表演直接介入民俗仪式，是表演与非表演的混合状态，最后融入影片的"全表演"之中。

因此，日常化表演阶段电影导演的表演观念，其关键词是"影像化"，导演要求表演成为影像符码，而非如此前的中心地位，形成了"泛表演"的美学格局、结构主义表演美学和表演准确性的表演美学，它使表演进入历史与哲学的深度模式。其缺陷也是明显的，一方面表演阐述容易艰涩，有不同程度的混杂、稀释甚至错讹之处；另一方面人物形象也是稍欠生动、饱满以及厚重，只是一个历史阶段的表演观念产物而已。

模糊化表演阶段，电影导演的表演观念深化到人类学模式，与文化启蒙思潮同格，认为表演除了结构主义美学之外，还可以强化它的思想和美学能量，明确提出表演虽然是电影语言系统的一个语言单元，与其他单元处于一种平行状态，各自轮流出任影片画面"主角"，但是，表演无需过于清晰，矛盾和冲突的表演形态有所模糊，更多关注表演的状态和细节，并通过系列的表演对比表现主题和描绘性格。陈凯歌对《孩子王》中饰演"老杆"的演员谢园"说戏"如下：拍摄这样一部影片，并非是为了如实反映当时生活，在表演中仅仅深入体验是不够的，无法塑造"老杆"这样的特殊人物，必须具体人物具体分析，表演"老杆"要有影片表述的整体感，因为"老杆"不是平庸之人，是有相当自觉的，可以说是"圣人之灵附平人之体，我们要求他看世界是宏观的、绝不拘泥于个人的情感、得失本身，那么，以你之身躯最后在完成人物的总体塑造上，能产生'既在人群中，人群中又永无

① 张艺谋、肖锋：《〈一个和八个〉摄影阐述》，《北京电影学院学报》1985 年第 1 期。

此人'的感觉,是最高级的"。① 《黑炮事件》导演的表演要求,刚好与演员刘子枫的表演理想高度遇合,恰遇有合适剧本与角色,刘子枫开始探索中性和模糊甚至说不清道不明的表演状况来塑造人物。在《黑炮事件》中,模糊表演主要体现在以下的情节场景:酒吧里,赵书信与汉斯吵架摔酒瓶的表演;教堂门口,与吃冰棍小姑娘微笑对望的表演;会议室中,查 WD 工程事故原因的表演;大楼外面,事故原因找到以后,回答领导问话的表演;剧场楼道,与女友议论的表演;邮电局,与发报服务员交流的表演;结尾时,与玩"多米诺骨牌"游戏儿童的表演;教堂回家以后,独自静坐的表演。以上均为高潮戏或者重场戏,乃是可挖掘和深化之处,同时,也可以呈现演员的表演魅力。

由此,模糊化表演电影导演的表演观念,其关键词是"况味化",演员表演要体现出复杂而微妙的人生百味,因为经历过太多磨难、看到过太过丑恶,所以角色在激烈起伏的规定情景中平静或者平和,似乎漫不经心,或者不屑一顾,或者已然麻木。演员在清晰认识的基础上,有意创造表演空白部位,产生一种吸附性接受美学效应,使观众体验一种只可意会、无法言传的复合情绪。

三

上述为 20 世纪 80 年代电影导演的表演观念史。短暂十年,已是四度思潮,缘于 80 年代"文化狂飙"时期,各种文化思潮风起云涌,如同走马灯一般的。它们忽起忽落,转瞬即逝,从先锋和前卫逐渐纳入日常表述之中,丰厚和绵实了中国电影表演文化。90 年代以后,表演思潮更替放缓,一个思潮周期放长,并逐渐为产业所裹挟和掌控。

情绪化表演阶段,电影导演采取"放逐"文化姿态,不膜拜和模仿 80 年代电影,自认是新的电影工作者,决心老老实实地拍老老实实的电影。在表演观念上,也是要求老老实实地演老老实实的电影,使表演颇具有一种个人自传体性质的"行为艺术",如同"原在感受"和"目击现场"意味的表演气质,艺术表演与生活表演界线模糊,表演的概念有所宽泛和变异。贾樟柯称道:自《任逍遥》开始,在表演上采用一种新的方法,当演员相互熟悉以后,马上开始排练,边排练边拍摄,排练并非只是排练,它的内容也有可能为影片所最后采纳,其原因是排练往往能

① 谢园:《重整心灵的再现》,《当代电影》1990 年第 4 期。

够激发最为纯真的表演状态。① 这一阶段的表演处理，一是去戏剧化，导演大量采用移动镜头和同期录音，演员需要还原真实的生活形态，还原剧中人物自身的职业特点，须强化演员的气质特点以及精准地表达内心的情感世界，传达一种表演的状态与意味。二是即兴表演，个别电影事先没有剧本，是即兴创作与即兴表演相互结合的。《北京杂种》导演张元如此表述：《北京杂种》在某种意义上说是一次真正的自由创作，拍了今天不知道明天要拍什么，完全是即兴和随意的，把身边几个人的生活放到故事之中，非常自由的情节空间，它是我创作的最大幸运。该影片实质上已经是一种泛表演学的观念，日常生活与电影表演边界基本消失，其剧情基本上是主创人员的生活经历，剧中人物也用演员真实姓名；三是使用非职业演员，贾樟柯 2005 年 3 月 21 日接受新浪网专访时称道：我的影片，表演是自然状态的，无法想象一个有很好形体、台词控制能力的职业演员来出演。这种自然状态，其实难度不大，只要非职业演员相信故事和场景就能够演好。根据这种表述，它表明首先是一个表演观念问题，因为只有非职业演员才能表演他的电影，而职业演员训练有度，反而失真。此外，也应该与此类影片拍摄经费困窘有关，无力聘请职业演员，更遑论明星了。当然，此类影片目标市场主要是在国外，是否职业演员以及明星都无关紧要，因为国外都不认识，使用非职业演员既廉价又实用还有风格。

所以，情绪化表演电影导演的表演观念，其关键词是"自然化"。情绪化表演，是一种类自传体性质的"行为艺术"，它有着时代情绪的必然性、青春文化的悖论性以及国际电影产业的复杂性，并呈现出表演美学的独特格式，包括去戏剧化、即兴和非职业的表演方法，表演品质稍弱，却也是此时此地的另一种生活影像志。

仪式化表演阶段，是在中国电影票房坠跌谷底之后，几位导演领袖放弃自己的电影理想而转入"商业大片"创作，它所形成的几分端庄几分浓妆几分矫情的表演形态。此类所谓"高概念"影片，高度强化了银幕艺术的视听魅力，非家庭电视以及其他新媒体所能够实现，从而召唤观众回到影院，归来电影身边。它基本的策略，乃是追寻一种奇观电影方式，尤其是在高科技的簇拥和挟持下，奇观成为数字艺术狂飙思潮的重要承载。在表演领域，与奇观电影"标配"，在一种超现实或者超历史的场景中，呈现了一种如同张艺谋所称的"礼仪感"或者"规矩"表演方法。在此状态中，表演只是影片所要呈现的东方奇观及其风韵的一个组成

① 引自北京电影学院党委宣传部录音整理稿。

元件，它缺乏主体化而与其他声画元素同等，甚至有时还弱于其他声画元素的美学力量。它似乎是 80 年代日常化表演的"回光返照"，却是旨趣相异，日常化表演指向哲学和文化，仪式化表演却是与资本和产业勾连，乃是吸引观众回归影院以及冲击奥斯卡的视听利器。它的表演形态，一是人偶化，缘于演员表演的角色大多为贵重身份或者担任重要任务，其所处环境庄严和隆重，表演与此契合而呈现出一种庄重感和神秘感，但是，由于故事逻辑的非清晰，也导致角色性格的非清晰，既经不起推敲，也缺乏充足的形象魅力，演员表演在不同程度上出现人偶化倾向，角色形象类型化、面具化，即使是资深演员也无法逃避如此困境；二是舞台化，表演场景较为集中，奇观场景尤多，场面调度表演不少，语言与化妆呈现非生活化的特征；三是炫技化，包括武打动作和数字艺术，可谓美轮美奂，穷尽"惊艳"，构成一种身体奇观，诸如《英雄》中"九寨沟之战"的"击中水滴"，飞雪在棋馆外用武功挡住秦国的"箭雨"，均可称为创意无限。

故此，仪式化表演电影导演的表演观念，其关键词是"图谱化"，将表演列入东方风情的图谱之中，为国人展示银幕视听之极魅，为国外观众宣示东方国土之极艳，在舞台中将身体奇观形塑为超级炫技，也使角色性格类型化和卡通化，人文等级已被奇观修辞包括表演语汇所遮掩和稀化，可谓重蹈"大表演"概念的覆辙。

颜值化表演阶段，是在仪式化表演尚未定型和升级之时而悄然来临的，观众在"商业大片"以及仪式化表演的轮番"轰炸"之后，由"奇观"表演的惊艳到疲软又到厌倦，仪式化表演并未随之进行提升改造，进行人文和美学的等级转型，而是在资本的"长驱直入"及其掌控之下，表演被再度平面化和媚俗化，为颜值化表演所悄然替代，将"浓妆"的美容转化成为清新的颜值，构成了颜值化表演运动。颜值化表演是在"韩流"和"台风"的表演风潮侵袭，以及中国大陆"小镇态""女性态"的观影生态合力作用下形成的，在产业资本的逐利经营之中，它具有一种暴力性质的中心化和排他性。它是"超古典主义"的表演美学，以爱和美为中心，不管角色性格、经历和身份，大多为俊男和靓女，其基本美学公式为个人魅力＋类型化角色，一是演员有美感吸附能力；二是选择合适的类型角色；三是将此类型加深加魅，反复加固表演。在表演生态中，几乎非颜值化表演不能成事，有高颜值演员未必有高票房，无高颜值演员则必然票房低迷，因此，颜值演员成为业界稀缺资源，他们档期很满，到处"空中飘荡"，在各个剧组之间匆匆来去。2017年，此种现象有所缓和，一些电视表演栏目以及轰动社会的影视作品，呈现了表演的基本原理或者成熟表演魅力，"超古典主义"颜值化表演似乎被不同程度"证伪"。

这里，颜值化表演电影导演的表演观念，其关键词是"美观化"，有青春气息的本色表演与时尚撩人的夸张表演，中国银幕"闪烁"着风情万种的"花色男女"，它无关美学，却是有关表演生态，在表演风格"物种"上具有"排他"和"独占"的性质。它作为表演美学浪潮，基本形成了"强话题弱口碑"甚至"高票房低品质"的状态，需要进行适度修正和归正。

根据以上所述，可以基本形成如下结论：

改革开放以来，中国电影表演美学思潮已然经历七个表演阶段。在每个阶段中，电影导演的表演观念均对表演的概念、风格、形态和样式，产生一种路线图和目的物意义，它有着哲学、美学和产业的不同动机，以现实主义表演美学作为基本底色，以表现主义表演美学展现不同的文化诉求和理想，形成了电影化、真实化、影像化、况味化、自然化、图谱化、美观化等美学关键词。它们在表演美学上"开疆扩土"，设立电影表演的不同旗帜，甚至是隐约的流派；它们也时常远涉极限部位，在表演"天涯"或者"天际"浪漫"嬉戏"；它们也有身不由己的时刻，为电影时局所裹卷。它们或与美学有关，深浅不一的表演足迹会走向远方，成为此后表演经验累加的内涵成分；他们或与美学稍远，因为过于美学暴力而中途夭折，但是，它的遗产却是弥足珍贵的。它们走过的每一步，都是足可美学"考古"，成败功过，俱是绚烂。回首改革开放 40 年，中国电影表演美学学派已是悄然可以遥望。

40 周年：中国电影表演学派渐行渐近

一

改革开放 40 周年，内心充满感慨：如此盛世，如你所愿。它使每一个中国人的命运都超过了自己的预期，如同坊间所称：这个时代给予了你所有的可能，如果活得不好，只能怪自己了。从小农经济到市场经济，从人文政治到生活方式，从国际地位到国族认同，两千年以来中国社会转型最为巨大，在人类历史上空前绝后，惊如天作。改革开放 40 年，中国走过了其他国家一百年以及两百年的历程，蓦然回首，中华民族复兴从来没有如此之近。

中国电影以自身的方式亲历其间，并迅速站立前沿部位，掀起中国新电影美学运动思潮，从开始的文化精英主义，到中途的文化世俗主义，到后来的文化商业主义，到现在的文化浪漫主义，40 周年已然成为中国文化的领袖者、记录者、抒情者和娱乐者。它自身既受到时代的政治动力所驱动，或立于潮头，或深度呼应，或负重前行，或轻装狂舞，同时，又构成时代的文化动量，对中国文化密码"基因"以及电影市场进行思潮式、拓荒式、娱乐式以及黑色幽默式的文化"破译"及重构。虽然中国电影文化诉求和表述仍然是单面式或者碎片式的，甚至某一时期或者某些作品与文化诉求和表述关联不大，尚未建立十分清晰的文化原点和出发点，缺乏成熟而沉稳的哲学思想系统，无力形成价值论的意义，还徘徊于方法论的层级，但是，中国电影以自己的文化"指纹"深深镶入了改革开放 40 年的文化"指纹"之中，并在世界电影史学和版图上开始真正确立了中国电影的国别概念及形象。

电影表演非表演自身的事情，它关涉其背后的各种显在以及非显在的意义，包括文化、政治、产业以及宣发方式等，存在着"意识形态腹语术"功能，可谓一种"时代情绪表演"或者"社会表演"，无法回避时代的规范性、阶段性以及局限性。它不是仅仅关联于演员的美学选择以及剧作和导演的技术处理，其被动性和依

附性还扩大到时代的整体性格和气质，优质的电影表演往往是时代的假面和表情，颇类似于一种"人类表演学"，在表演逻辑之中体现着"存在（being），行动（doing），展示行动（showing doing），对展示行动的解释（explaining showing doing）"[①]，呈现为一种"合力"以及"潜表演"现象。从此意义而言，改革开放 40 年的电影表演史，也是改革开放的形象史、表情史和精神史，充蕴着充沛的时代人文含量，呈现着激情、茫然和理性等各种复杂而微妙的转型情感以及情绪，"它既有集体无意识，也有集体有意识；既有时代的'规定表演'，时代的气质规范了表演的气质，也有电影从业人员的'自选表演'，开创出某些属于个人的表演形态；既有政治与历史层面的因素，也有文化和工业的使然。应该说，表演成为新时期发展历史最为生动的形象注释，是它的一种精神成长影像化，或者说是一种精神形象标本。从某种意义而言，新时期电影表演美学仍然属于精英文化产物，它也以自己的力量反作用于社会，并且或隐或显地引领着社会审美趣味，同时，在电影以及电影工业领域产生一种导向意义"。[②] 改革开放 40 年，电影表演经过如许的震荡、跌宕和淬炼、凝结，其优点和弱点渐显出来，并不断走向中国电影表演学派概念，呼吁它的出生以及成形，从而向中国电影学术界召唤，表演学派已是到了需要命名和定义的时候。

二

改革开放 40 年的电影表演，或隐或显地表述了若干的美学文脉。笔者曾将改革开放以来中国电影表演美学思潮分为七个发展阶段：戏剧化表演、纪实化表演、日常化表演、模糊化表演、情绪化表演、仪式化表演和颜值化表演。若以此作为基本原理，则可发现改革开放 40 年电影表演的中国实践、价值和理论，其间沉浮腾挪，均是关乎美学，它非直线发展而是迂回曲折，如同铲土一般，乃是一左一右轮流使力，不断地推向完善和目标。在此过程中，主要电影表演美学思潮已然检阅一遍，其间孰优孰劣初步分辩，内中逻辑路线或深或浅呈现，并在博弈状况之中逐步沉淀成为中国电影表演学派的宝贵质素。

第一，表演的价值观。80 年代初期的戏剧化表演，乃是传统影戏表演的惯

① 理查·谢克纳著、孙惠柱译：《什么是人类表演学——理查·谢克纳在上海戏剧学院的演讲》，《戏剧艺术》2004 年第 5 期。

② 厉震林：《中国电影表演美学思潮史述（1979—2015）》，中国电影出版社 2017 年 7 月第二版，第 21 页。

性使然，只是它与"文革"时期"超古典主义"表演美学比较，已经从"神性"走向了"俗性"，并且，与"十七年"表演方法逐渐接通，作为初期的基本表演"拐杖"以及信念，并逐渐呈现一种开放的态势，表演向"意识流"等精神领域拓进。自然，这一时期表演是电影美学的中心地位，尽管导演意识已经"初醒"并强化了对于表演的美学控制。80年代中期的纪实化表演既是对于戏剧化表演的反拨，"技巧美学"的"花里胡哨"表演已为业界和社会所厌倦，也是响应"实事求是"政治潮流的文化行为，在巴赞、克拉考尔"纪实美学"理论的"掩体"保护之下，强化了表演与生活的契合度，使表演的各个元素"类生活化"。此时，表演仍然是电影美学的核心成分。日常化表演，则开始驱逐电影表演的中心地位，认为表演只是电影系统语汇的成员之一，而且，表演只有在整个画面甚至整个影片中才能产生意义，属于结构主义的美学功能，表演失却了中心地位的绝对权力。

从80年代中后期至新世纪的模糊化表演、情绪化表演、仪式化表演的三个发展阶段，则又将表演引向了各自的美学方向，从表演的不同侧面、方位以及功能进行了本体探索，与哲学、社会和产业层面或者平台产生文化对接。模糊化表演，是模糊的"中性"表演，企图达到人性学和人类学的层面，使表演产生一种文化的整体把握和哲学体悟，"有意识地寻找多义和复合的表演内涵，发现空白并让观众裹卷进来，体验角色的'复合情绪体验'，并逐渐发展到在整体性象征上与影片发生全域化的联系和深度化的'深触'"。[①] 90年代的情绪化表演，则是缘于俗称"第六代"导演集团的特定电影题材及其风格，使电影表演"自由嬉戏"，通过情绪勾连表演逻辑，演员在一种迷茫的精神追求、混乱的情感纠葛、琐碎的细节描写以及俚语脏话式的台词包装下本色表演。新世纪的仪式化表演，使表演再度进入结构主义美学体系之中，表演成为"东方奇观"及其"图谱"的主要元件，于"大色块"与"大写意"的奇观电影景象中，呈现出一种大开大阖的仪式化表演方法。上述三种表演美学思潮，表演既不是如同戏剧化表演一样成为中心地位，也不是类似纪实化表演一样去中心化，而是根据各自的美学目标进行选择和塑形，与中心部位若即若离，时而紧密，时而散淡。近年来的颜值化表演，颜值成为电影美学中心动能，甚至是非颜值表演不能成事。它似乎又回到戏剧化表演阶段，表演成为影片中心地位，只是它与美学无关，只是票房号召力量。

由此，40周年电影表演颇是"绕了大圈"，从表演的中心地位，到去中心化，

① 厉震林：《中国电影表演美学思潮史述（1979—2015）》，中国电影出版社2017年7月第二版，第133页。

又蔓延到不同的拓展分析，或模糊，或情绪，或礼仪，最后折回原地，表演又是中心神话，只是物是人非，同是中心权威，美学面貌已是不同，戏剧化表演尚关注表演自身，而颜值化表演所选择的已非表演而是明星。电影表演经历如许跌宕，可谓"阅潮无数"，冷暖自知，理性状态渐次展开。2017 年，可以表述为"电影表演美学现象年"，《演员的诞生》《声临其境》《今日影评·表演者言》等一批表演类综艺节目，成为"现象级"的社会热点，并涉及对表演艺术的再定义、对表演美学的再认识以及对演员市场价值的再评估，表演美学进入科学理性的反思和总结阶段。

第二，两次"去戏剧化"表演思潮。电影表演与戏剧表演恩冤日久，其恩而言，电影表演乃是在戏剧表演的扶持以及"营养"滋润之下成长起来的，影戏表演是中国电影表演传统之一，但是，到了纪实化表演阶段，为了保持与"原生态"生活的亲近度和鲜活度，一些编排痕迹过重的戏剧性表演桥段被拒绝了，甚至当时一种观点认为，电影表演的虚假和做作，皆因戏剧表演影响所致以及使用舞台演员而成，其冤日显。其实，"小剧场戏剧已在戏剧界渐成思潮，追求表演自然化也是戏剧的改革方向之一，故而话剧舞台上的许多表演形态已经较为生活化，在银幕中进行生活化表演探索的演员，许多也是来自戏剧院团"，①而且，颇耐玩味的是，当时电影导演仍然大胆启用舞台演员，许多经典影片乃是舞台演员杰作，看来问题并非如"电影与戏剧离婚"之简单。此为第一次"去戏剧化"表演思潮发端，一些戏剧化色彩较重的表演方法受到排斥，而追求"生活化表演探索"。在此基础上，日常化表演走向了极致甚至"暴力"的"去戏剧化"，从表演的表现形态、再现形态演化到读解形态，因为影片的哲学和文化的寓言效果，戏剧化表演太"实"、太"显"而无法进入"历史想象"通道，冲淡"整体"文化信号的平衡度、建构力以及发散性，因而采用了"全表演"或者"大表演"概念，所有显在和非显在的视听信息均为表演，演员只是其中元素之一，其表演也被要求非戏剧化的日常化。第二次"去戏剧化"表演思潮发生在情绪化表演阶段，为了实现"原在感受"和"目击现实"的文化原则，演员表演需要"最大限度地还原剧中人物自身的职业特点"，②表演如同未经加工过的毛坯，或者说像是即兴截取剧中人物生活的某个段落，甚至没有什么前因后果和来龙去脉，就这么开始，就那样结束，"去戏剧化"也就成为一种必然选择。

① 厉震林：《再谈"电影与戏剧离婚"》，《中国社会科学报》2015 年 8 月 25 日。
② 贾磊磊：《关于中国"第六代"电影导演历史演进的主体报告》，《当代电影》2006 年第 5 期。

　　两次"去戏剧化"表演思潮，"非职业表演"都成为它的重要"附件"。第一次是从气质角度选择具有性格美感的非职业人士，而非外貌更为优越的职业演员，使角色形象更加"普通人"化。在具体表演处理中，也是高潮戏低调法处理，让非职业演员感受多少表演多少，甚至在一些民俗场景中，表演与非表演的界限都十分模糊了；第二次个别导演则公开反对使用职业演员，认为他们无法承担自己"类纪录片"风格的影片表演，职业演员控制力强和台词处理性好，难以呈现情绪化表演的现实生活质感，非职业演员的本色化和真实化，较少出现有着电影经历和记忆的程式化表演，甚至他们不是在表演而只是按照生活中本来的行为在做，"去戏剧化"强化了电影表演的现场感和真实感。

　　如此表演思潮，与中国人的表演接受经验及习惯有着一定差距，"不过瘾""太平淡"也就成为一种普遍观感，在市场上不太受人待见，但是，"去戏剧化"表演思潮，弥补了中国影戏表演传统的某些缺陷和"软肋"，从一种"异质"角度补充和丰富了中国电影表演"肌体"，在一种互为对峙、妥协和交融中使中国电影表演美学"强身健体"。

　　第三，二次结构主义表演美学。它的基本特征，即表演的非独立性，表演不是独立存在的，而是在与其他电影元素的结构关系中才能确立意义，甚至才能确立角色身份，个体的角色表演是贫弱的。如前所述，日常化表演是第一次，表演纳入音画语言"集体表演"中，主角未必是演员而可能是静态画面、空镜头或者空白画面。陈凯歌在《〈黄土地〉导演阐述》中对演员表演作如此要求："我们的影片只有四个人物，如果分别去描绘四个人物的性格基调本用不了许多篇幅。但我不打算这样做，尤其不想向你们说明你们将分别担任的角色各自是什么人。我的意思是，他们是什么人，将最终由你们呈现于银幕上的形象来完成。我的任务不过是把你们扮演的角色置于各自适当的位置。"①它包含了三层意思：一是"分别担任的角色各自是什么人"，并非剧本中所描述的这般简单，而是"翠巧是翠巧，翠巧非翠巧"；二是"他们是什么人，将最终由你们呈现于银幕上的形象来完成"，角色表演因结构而呈现意义；三是"我的任务不过是把你们扮演的角色置于各自适当的位置"，导演将着力音画语言"谋局布篇"，使表演置于最合适以及最具表现力的位置。仪式化表演是第二次，只是它与日常化表演的文化出发点不同，日常化表演是指向哲学和文化，是属于寓言系列的，仪式化表演则是技术和市场，是隶属奇观系列的。仪式化表演的结构主义表演美学，是面对世界市场以

① 陈凯歌：《〈黄土地〉导演阐述》，《北京电影学院学报》1985 年第 1 期。

及吸引国内观众回归影院的，它也是缤渺奇观的"点睛"之笔。两次结构主义表演美学，市场待遇颇殊，前者寂寥，后者红火，但是，在表演观念上都有着开创性的历史阶段意义。

<div align="center">三</div>

中国电影表演自初创以来，可谓披荆斩棘，历经变革。它的初期，表演源流五"方"杂陈，背景各异。至三四十年代，电影表演方有初步美学面貌，已有经典韵味，可供学术评述，归结为影戏表演传统以及斯坦尼斯拉夫斯基演剧体系的理论基础。此后数十年间，虽有《小城之春》之类影片的个案呈现与中国民族演剧表演体系之提出及其实践，然而，表演美学整体变化不大，基本属于一以贯之，有表演的绝响、高峰以及思想，也有表演的局限、缺陷以及遗憾。直到改革开放，中国电影表演观念之门大开，国内外各美学潮流汹涌而至，轮番"粉墨登场"，如前所述的戏剧化、纪实化、日常化、模糊化、情绪化、仪式化和颜值化表演美学思潮，中国电影表演从来没有如此思潮之迅疾、变幻和猛烈，谈不上成熟以及来不及消化，已然走过其他国家百年之历史。回首40周年，中国电影表演以自己的改革开放激情与冲动，在一种"糅合"与"杂交"的文化方式中，使中国电影表演美学有所附丽、丰富和壮大，也成为改革开放的中国社会史和中国精神史。

在如此文化转型过程中，电影表演从来未曾放弃过自身的主体意识，以一种"变法"精神以及勇气，使表演表现的美学领域加深、加宽和加魅，并逐渐触及中国电影表演学派的底色部位。虽然电影表演缺乏充裕的独立性和自主性，为导演美学追求以及剧作题材所限定和规范，演员表演仍然以变革的情怀，配合和深化了电影美学的发展潮流，成为它的标识和符号。戏剧化表演阶段，处在影戏表演传统惯性作用之下，潘虹、斯琴高娃、刘晓庆等演员强力拓展了表演的生活化和内向化以及深度和跨度，并且，在导演美学的带动之下，形成一种开放性表演观念，幻觉、意识流和生活流表演频显，甚至重场戏没有一句台词的表演方法，显示了改革开放初期电影演员的主体精神。纪实化表演，虽然要求演员表演"原生态"化，将戏剧化场面压淡压浅，张丰毅、岳红、辛明等演员仍然在细节处理中显示个性化和独特性，产生一种"潜戏剧性"效果以及美学韵味。日常化表演，是演员表演主体性最被压抑阶段，表演依然充分地表现了第一任务和第二任务的结合，或者近景任务和远景任务的结合，呈现出一种稳定和沉着、凝重和安静的诗意力量。模糊化表演，是演员主体最为张扬的表演类型，倡导人之一刘子枫称

道："模糊表演是以清晰的指导思想，表现出模糊的中性的感觉、状态、情绪、表情等，以达到在观众中引起多含义、多层次的感受和联想，决不是糊里糊涂地表演，还是演员有意识的创造。为了达到模糊表演的效果，我注意在三个方面下功夫：一是想一想戏发展到这里，我应当是什么感觉、什么情绪；二是想一想同一画面中，别人会怎么演，我要找出不同的演法来；三是估计观众此刻会怎么想，他们这样想，我尽可能不这样演，让他出乎意料，让他感到难以言传却感受深刻。"①此等主体意识清晰而又坚定。情绪化表演，由于"去戏剧化"的表演格式，演员不能过多地借助于表演技巧方法，其自身气质以及对于内心精神的表达也就成为关键所在，是表演魅力的主要承载要素，耿乐、赵涛等仍能够较好地处理艺术表演和生活表演的关系，在融为一体中生成韵味。仪式化表演和颜值化表演，虽然被导演美学和资本逐利所裹挟，然而，许多演员或功力或本色使表演加魅化，颇有东方表演韵味以及青春时尚气息。近年的"电影表演美学现象年"，表演美学已然呈现理性，是曲折之后的科学归总和确立方位之探索行为。

改革开放 40 年，演员表演的主体意识发展史，从被动性到主动性又到被动性最后到主动性，从表层到深层又到多元最后到理性，从少学术性到浓学术性又到薄学术性最后到厚学术性，电影表演从依附和裹卷中突围而出，多方探路辨别方向，积蓄能量渐成大观，具有东方神韵或者风情的中国电影表演学派已经初显。从中国实践、中国经验到中国理论，表演美学已经到了需要命名和定义的时候。诚如周星所称："关于华语电影、华莱坞电影、广莱坞电影、第三极文化（电影）、大电影等很好的创意，都充满了对于中国电影需要到梳理规范、确立旗帜阶段的明确意识和积极努力，但除了要超越地域局限、避免以偏概全和减弱对于好莱坞模仿等等的不足外，需要更有传播的响亮度、概括的恰当性和内涵的凝聚性的称谓，又能够和国家响亮的名字挂钩，对中国电影本身整体性的概括，在有研究性的概括加以标志性的同时，也是真正的能足以代表中国电影的最核心的内容，而形成的学派理论体系的一种阐释结果。"②表演学派不是表演流派，它不是局部或者单一的某种电影表演美学思潮的概念指称，而是一个国家置于世界范围之内的独具一格的电影表演文化观念、风格和气质，是一个广义、整体和概括的概念，有着更为宏大的国家文化形态的指向；表演学派必须具有醒目的独特性和标志性，要产生概括的恰当性、内涵的凝聚性和传播的响亮度的称谓，能够和

① 张仲年、刘子枫、任仲伦：《模糊表演与性格化的魅力——赵书信形象塑造三人谈》，《电影艺术》1986 年第 6 期。

② 周星：《建构中国电影学派：传播视域的概念探究与其适应性》，《现代传播》2017 年第 11 期。

国家响亮的名字紧密关联，是对中国电影表演本身整体性和标识性的概括，足以代表中国电影表演的最为核心的文化内容；表演学派也需要使观众、批评家以至国际都能认同尊崇，既在国际上醒目，又能在国内凝聚，成为中国电影表演研究聚焦的重心与创作的主导趋向。改革开放 40 年来，中国电影表演美学已成如此基础，上述论述即是一个案例。改革开放 40 年之伟大意义，世界已有认知，40年来表演美学所蕴含的内在价值，学术界也应该有着充分认知，已是"需要到梳理规范、确立旗帜阶段"，出现"传播的响亮度、概括的恰当性和内涵的凝聚性的称谓"。

近年中国电影表演美学嬗变述评

一

2016 年至 2018 年,是中国电影表演"大乱大治"的文化时期。它的关键词,可以用"变""熟""味""全"四字表述。"变"者,即"变法"也,它未必是创新,也可能是归正或者复位,以电影表演而论,从原来与美学无关的"异位",转变为表演科学的美学"正位",表演生态逐渐和谐;"熟"者,为成熟也,在"变法"过程中,"中生代"和"新生代"演员渐次成熟,已成为电影表演的新担当者,呈现了若干成熟之作;"味"者,表演味道愈加俨然,"老戏骨"时时呈现"神话"层级的表演,在可鉴可品中诠释完美;"全"者,类型电影"万紫千红",遍及主要电影分类体例,并延伸到此后的"科幻片"元年,各种表演形态竞相斗妍。

三年之痒,电影表演美学从狂放到平实,从独霸到共处,从单一到多元,进入共生共荣的表演轨道,各种表演调性各就各位,各有生存空间及无边风情。中国电影表演在经历若干年份的美学狂飙运动以后,终于诘问内心,思索电影表演的初心和使命,并在社会舆情促动之下,美学情绪有所平和,可谓人心思归,使表演重返科学范畴,且有大表演或者全表演初显的迹象。虽然它仍然处于一种变动的状态之中,其表演参数有待观察,但是,基本的格局已露端倪。

2015 年,"韩流"(韩国电影)、"台风"(台湾电影)的外力与青年、女性、小镇三股观众的内力,内外力量交叠融汇,遂形成颜值化表演风尚。此时,恰逢非专业的社会资本大量涌入,它大多为非长线投资,有着"捞一把就走"的急功近利策略,又推波助澜了颜值化表演浪潮,使其步上了表演"霸主"的地位。它的一个表现特征,是俗称为"小鲜肉"的青年男性演员"集体登场",如 1990 年前后出生的鹿晗、井柏然、林更新、李易峰等,1995 年前后出生的王源、刘昊然、王俊凯等。虽然他们的经历、背景及其出道时间各异,但已"圈粉"众多,成为"颜值"表演的核心力量。其规模和影响,胜过昵称"小花旦"的青年女性演员,尽管她们也有杨

颖、杨幂、景甜、倪妮等。如此格局形成，缘于"中生代"男性演员的部分"转场"，如孙红雷、黄渤、胡军、刘烨等加盟综艺节目，在《爸爸去哪儿》《挑战极限》中"半角色"表演，或者在电视剧中"领风骚"，他们的"空档"迅疾为"新生代"集体补充。颜值明星充斥银幕，无关美学原则，犹如"选美"活动，而且，作为一种美学思潮，形成"IP"加"颜值"的市场攻略，具有一种独霸力和排他性，非此模式难以有市场的保障。

2016 年，颜值化表演浪潮达至高峰，它是连年的惯性作用所致，也是资本和美学的"合谋"结果。此年，各种电影奖项也向"颜值"演员狂抛"绣球"，第 25 届中国金鸡百花电影节，冯绍峰、许晴、李易峰、杨颖齐获四大表演奖项，马思纯、周冬雨首次以"双黄蛋"方式同获第 53 届台湾电影金马奖"影后"，周冬雨又获第 23 届香港电影评论学会最佳女主角奖。然而，"2016 年的'颜值'表演依然是粗放型电影生产的产物，整个行业链对于演员热门度和话题性过分看重，却不够重视艺术创作的'精耕细作'。'颜值'表演似乎成了影片的票房和人气的必要条件，有'高颜值'的明星主演不一定有好票房，但是，无'高颜值'的明星加盟基本上可以肯定低票房。这造成一种评价体系：看一部电影首先关心的是请来哪几位'颜值担当'，而对于影片内容以及内涵的关注反在其次"。① 此年，颜值化表演在表层热闹之下，内在衰相已显。它主要体现在以下若干方面：一是 2016 年电影发展"降速"，年度增长率为 3.73%，远低于此前的 30% 左右；二是诸多"IP电影"，本来有望成为市场"爆款"，结果多是"雷声大、雨点小"，口碑和票房均不理想；三是颜值表演也是失手不少，甚至是颜值明星加"寡头导演"的所谓电影投资"双保险"，也有马失前蹄的情况。

颜值化表演，作为超古典主义表演美学，它本来应该属于"前朝故事"，却在中国社会转型的深化阶段出现，有它的必然性，也有不合理性。在各种产业力量的裹卷之下，颜值化表演成为基本的电影表演准则，并形成了它的垄断地位，颇是具有一种"丛林法则"的"野蛮生长"。它必然引起电影业界的反思，如李安在2016 年上海国际电影节论坛上提出勿要拔苗助长，认为中国电影发展应是不要急、慢慢来，抢明星、抢资源不科学也不可持续；饶曙光提出适度"降低中国电影的发展速度，提高中国电影的发展质量"，因为"很多深层次的问题已经开始暴露和凸显，只不过被高速增长以及漂亮的数字所遮蔽"；② 笔者也提出电影生态治

① 厉震林、罗馨儿：《2016 年国产电影表演美学述评》，《艺术百家》2017 年第 1 期。
② 饶曙光：《中国电影不应光看漂亮数字》，《中国新闻出版广电报》2017 年 10 月 11 日。

理的"环境保护"观点，"如果这些企业挟着资本之利，长驱直入地'侵袭'电影界，不顾生态平衡以及可持续发展的战略目标，毫无文化情怀地疯狂'掠夺'电影产业的资源以及'暴利'，不断地'透支'观众的热情及其电影理想，而当这种'透支'到达极限以后，电影市场迅速'跌落'，这些企业又会同样迅速地撤退出电影产业，又去寻找新的市场'猎物'。此时，留给电影产业的将是生态'严重污染'以及'破坏'，而它的'治理'绝非一日之功也非一本之利"。① 它尤其突出表现在表演生态的"'严重污染'以及'破坏'"问题，颜值化表演的"一花开后百花杀"，是"不断地'透支'观众的热情及其电影理想"，是一种表演生态的"环境污染"。

2017 年，表演文化"环保"行动，从电影业界发展到文化领域，出现一种"社会包围"现象。浙江卫视首推综艺栏目《演员的诞生》，明确提出其宗旨是为演员职业正名，普及表演科学知识，表现优秀表演方法，使青年演员正确认识自己的职业和使命。它采用"导师制"的竞技模式，导师身兼双重身份，既是指导者也是被挑战者，在挑战过程中将表演回到演技范畴，用专业要求品评和切磋，从而"让内行说出道道，让外行看出门道"。根据剧组反映，在该栏目播出以后，许多青年演员在剧组研读剧本认真了，拍摄也较少迟到了。在《演员的诞生》基础上，又推出"升级版"的《我就是演员》，"老戏骨"和青年演员舍去所有标签和光环，在演技上切磋挑战，一起成长和收获。此外，与表演相关的综艺栏目还有《今日影评·表演者》《朗读者》《声临其境》等。尽管这些综艺栏目，社会评价褒贬不一，对其导师素质、竞技规则以及商业元素有不同理解，但是，它确实在一定程度上扭转了表演文化的生态系统，促使表演回归"正位"，开始出现风清气正的表演正能量。

与此同时，2017 年既是反思之年，又是多事之秋。票房假案、片酬税案、阴阳合同，使表演生态的"环境污染"源头逐渐曝光，明星从"神秘"以及"高高在上"坠回尘世，在行业阵痛中表演心情有所安寂。"'轻'表演、'颜值化'表演以及对'流量明星''小鲜肉'演员的高涨热情稍显冷却，体现出表演美学思潮在本体性探索中的自我调试和内在更新"，"一众'实力派''演技派'演员受到观众的追捧和欢迎，社会对电影表演的认识度加重和加厚，在某种层面上触发了对表演艺术的再定义、对表演美学的再认识以及对演员市场价值的再评估。可以说，这一热潮是对前几年颜值化表演和'轻'表演的一次反拨"。② 它的一个突出表现，是从

① 厉震林：《从赢家到行家：电影产业升级的若干关键词》，《艺术百家》2015 年第 4 期。
② 厉震林、罗馨儿：《2017 年国产电影表演美学述评》，《北京电影学院学报》2017 年第 2 期。

"颜值化"表演和"流量明星"的垄断地位,逐步分化为个性化和多元性的表演形态,恢复电影发展链条以及市场生态,许多影业公司开始培育多种类型电影表演与观众不同的表演口味。

2018 年,电影表演生态继续优化,在电影"治污"中正本清源。明星表演"马太效应"有所弱化,大 IP 大流量已非"东方不败",各类演员可谓"集体成长"。"中生代"的成熟演员,被称"好演员的春天来了",在表演上更臻品味,其代表作不断涌现,提升了中国电影的品相以及品质,徐峥、邓超、姚晨、马伊琍等逐步从明星华丽转身为表演艺术家。"新生代"演员集团式呈现,王传君、宋洋、任素汐、谭卓、章宇等已表现优良的潜质,若能保持良好的创作心态,将有不俗的表演前途。非职业演员在《阿拉姜色》《北方一片苍茫》《清水里的刀子》等影片中,以本色的表演,创造了一种原生态人物及其生活,包含有微妙而深刻的人类学、民俗学和社会学的内涵。港味表演在若干年的沉寂之后复燃,在《无双》《西北风云》《黄金花》中有成功的展现,虽然三部影片表演风格不一,却都有港味表演的外部设计精准到位与内心体验至深入微完美结合的特点,"2018 年,依旧是那批代表香港电影'黄金时代'的老演员,重新书写了'港味'表演的势力版图"。① 类型电影的表演技术,拓宽了外延和内涵,增加了维度和深度,从商业性中赋予艺术性,有较为极致的风格化及其美感,黄渤、李冰冰、王宝强、沈腾、张译等演员为其中的代表。

在此三年,电影表演美学乃是一个重大转折时期,也是一个品质提升时期。从局部分析,也许只是一些个案现象,如果置于三年发展时空,则可发现清晰的曲线,它是一个从大乱到大治的美学上升过程,从甫始的"内忧外患",到后来的和谐理性,是一种从粗放到精细的"变法"方程,它说明了中国电影表演蕴含有自我修复机制,待需要时则会自动启动,其引擎可能来自业界也可能来自社会,并进而与中国传统文化发展机制相互贯通。

二

从年龄划分,这一时期毫无例外地存在"中生代"和"新生代"的两个演员群体。它是一个相对的概念,"新生代"会很快成长为"中生代","中生代"也会迅疾

① 中国电影家协会理论评论委员会:《2019 中国电影艺术报告》,中国电影出版社 2019 年版,第56 页。

成熟为"老戏骨"。中国电影表演美学史，就是一个"代际接力"史，年轻时或被称为"垮掉的一代"，至中年终成"担当的一代"，这是人类学的悖论密码。2016 年至 2018 年，"中生代"和"新生代"演员均获成长，不同程度地成熟了。

以"中生代"演员来看，许多可称"蝶变"过程，已经步入表演艺术家的层阶。陈坤以前或可称为"小白脸"，一张秀气而又精致的脸，加上玉树临风的身材，自可俘获不少少女少男的心灵，他以前表演的多为才子佳人之戏，以"帅"和"酷"为其表演特征，但是，近年在《寻龙诀》和《火锅英雄》中的表演，开始扮演与时代和身份相较甚远的角色，不但在外形上变化很大，更加贴近人物个性，"帅"和"酷"少了而多了风格化，而且在角色气质上精准深入，能够驾轻就熟地把握人物的复杂性格。尤其在《火锅英雄》中，虽然扮演的是家乡重庆社会下层的小人物，有一定的熟识度和认知度，但他依然使人物有相当的典型化和个性化，"表演并没有多少理想化的快意恩仇、恣意张扬，而是着重表现当代年轻人在职场、家庭、社会人际等方面种种憋屈和压力，切实可感。主人公们即使困窘，也坚守底线和正义的信念，成为支撑起表演最大的人格原点"。① 陈坤表演人物已可拿捏有度，进退自如，渐入自由状态。

王宝强从《天下无贼》的懵懂表演，只会背清台词加上"使劲"直觉表演，到《嘿！树先生》能够塑造角色，可以将角色拆开又聚起，赋予自己的理解以及个性化表现，使人物鲜活又有意味。近年的《唐人街探案》《一出好戏》《新喜剧之王》，已能举重若轻地处理角色，将人物的复杂性格研究理顺，并浓郁地加入个人的元素，乃至是内心博弈的"秘史"，人物有了深邃的性格历史以及魅力。"北漂"的本色表演，经过多年历练及努力，王宝强开始"悟道"，如何既有角色的光彩，又有演员的风格，角色与演员如何矛盾统一、若即若离、似真似假，表演也就上升了若干美学台阶。

游弋于舞台与银幕、演员与导演之间的徐峥，挟着丰厚的舞台表演经验登场银幕，他能够迅速地抓住人物的性格，将其放大、突出甚至变形。他的表演是浓烈的，也是吊诡的，但是，在《我不是药神》中，他却无法使用外在的表演动作，而只能采用内心戏，将情节和情绪不断推进。应该说，他的把握是准确的，也是充满意味的，故而是可信的，有充沛表演魅力的。徐峥凭借此片，表演从量变到质变，已可称表演艺术家。它的意义，如同《秋菊打公司》之于巩俐，《亲爱的》之于赵薇，是表演的一个分界线，徐峥已能驾驭更加复杂的人物并拓展多种表演风格。

① 厉震林、李鉴鹏：《初论 2016 年国产电影表演美学》，《福建艺术》2017 年第 2 期。

姚晨在经过众多影视作品的表演历练以后,也已形成自己的风格,即简洁、准确、有力和潇洒,与其他女演员有所差异。她设计的表演动作,基本一气呵成,中间少有停顿,而且,它是典型化的,能够显示人物的身份、性格及此时此刻的情绪,可谓"刀刀见血",动作不多一下不少一下,在简明中充满张力。她在近期《九层妖塔》《找到你》中的表演,可以诠释如此风格,尤其是《找到你》,她扮演的律师历经高峰体验,她的表演没有拖泥带水,情绪饱满却不过火或者自怜,表演体现着掌控力和感染力。

在"中生代"系列演员中,还有许多成熟和成功的表演力作,如章子怡的《罗曼蒂克消亡史》、吴京的《战狼2》、周迅的《明月几时有》、廖凡的《邪不压正》、马伊琍的《找到你》、张涵予的《湄公河行动》、刘烨的《追凶者也》、王景春的《天长地久》、黄渤的《一出好戏》、段奕宏的《暴雪将至》等,在表演中已然呈现具有个人表演标签的风格,将个人的独特魅力放大,却又能够有机地融入角色之中,既是角色的,也是个人的,两者浑融一体。

如前所述,"新生代"演员颇受电影业界和社会诟病,认为演技欠缺,只会使劲表演。他们是电影产业腾飞的受益者,也是电影"环境污染"的受害者,但是,他们毕竟要成长的,随着年岁增长和经验积累,也将成熟起来,并逐步成为中国电影表演的主力军。三年蹉跎,"新生代"演员的表演也颇可圈可点。

其中,《芳华》和《建军大业》两部影片可谓是"新生代"演员的集体出场。《芳华》中,"新生代"对那段岁月是陌生的,但是,文艺的浪漫主义是相通的,在冯小刚的调教下,苗苗、钟楚曦、黄轩、杨采钰、王天辰、李晓峰等基本还原了那个时代人物的整体面貌,其特有的"纯情"以及阳光与阴郁,表演风格是统一的,也是具有感染力的。《建军大业》大规模地使用"流量明星",将主旋律缝入类型电影格式之中,"新生代"演员基本与建军将领年龄相仿,周一围、董子健、余少群、郭晓冬、周冬雨等演出了人物的青春朝气甚至帅气,堪称是建军将领的"青春之歌",只是"新生代"与历史人物"失似"颇受质疑。

周冬雨在《心花怒放》中扮演一个发廊妹,一场短戏即将人物性格呼之欲出,白描手法入木三分,已体现了良好的创造角色能力。在《喜欢你》中,表演古灵精怪、娇蛮秀慧,表演有生活也有独特性。和马思纯联合主演的《七月与安生》,人物前后反差较大,有大量的内心戏份,周冬雨的表演细腻入微,层次清晰,有内在的逻辑性和节奏感。

宋洋在《暴裂无声》中的表演也可圈可点,他的外形几乎会被以为是非职业演员,发型、眼神、脸容、肤色、服饰与角色浑然一体,与当地村民无异,尤其是人

物的精神状态，一直处在困兽犹斗的状态之中，始终是紧绷着的，而他的人物又几乎没有一句台词，脸部表演也没有明确的情绪和倾向。他将人物处理得生猛而沉郁，在虚实之间微妙把握，使人物既真实有力又意味深长。

《我不是药神》中的吕受益，是王传君扮演的。此角色准确生动，富有个性魅力，"从角色的外形到'内功'，皆是千锤百炼、鲜明到位，还有几分怪诞的意味，尤其是他在医药公司门口煽动病友闹事，自己却躲在路边大口吃盒饭的段落，精明、谨慎和市侩的性格背后之强烈求生的欲望，卑微却又令人动容，把握得十分微妙而准确。还有吕受益病危时，羸弱地躺在床上，却强扯笑容，若无其事地招呼程勇吃橘子的场面，台词简短，动作也非常少，但是，王传君凭着有限的反应和黯淡的眼神，既诠释了人物饱受折磨、奄奄一息的生理状态，又传达出他绝望消沉却仍试图保持尊严和体面的复杂内心，这一节制的诀别场面富有魅力，产生了强烈的共情效应，冲击着观众的内心"。① 王传君是一个有着深度表演开发潜质的青年演员。

任素汐因为在《驴得水》中的表演而受到关注。此戏在舞台上历练有年，任素汐天天撰写表演日志，分析和总结表演心得，长年累月几与角色融为一体，在银幕上表演行云流水，嬉笑怒骂皆有戏味，只是舞台表演的痕迹比较重，太紧凑而少有舒缓。她在《无名之辈》中饰演的人物是高位截瘫者，表演区位基本只在脖子以上部位，但是，她仍然能够较好地运用眼神和表情，风云变幻地控制着人物的状态，与两位"劫匪"展开戏剧性的"斗法"，表演有张力和气场。

章宇在《我不是药神》中扮演"黄毛"，形神本身即有充分的真实感，表演木讷，闷声不响，动作麻利，仅有几句台词，却掷地有声，个性鲜明。如果说《我不是药神》中还有若干本色表演的话，《无名之辈》则需要创造，因为戏份较多，有颇为复杂的对手戏，在"反骨"的棱角与纯真的茫然之间平衡有度以及合理转化，让角色具有一种撕裂的张力，他的表演是基本达标的。

三

2016 年至 2018 年，许多表演用心用情用力，充满美学意味。它都经过演员的创造性劳动，使角色有深度和厚度，演员与角色的关系从混沌到清澈又到混沌，演员与角色不分，非一眼可以望穿，而可以细细品味，余味袅袅。

① 中国电影家协会理论评论委员会：《2019 中国电影艺术报告》，中国电影出版社 2019 年版，第 56 页。

一是"老戏骨"的"味道"。他们的表演老辣深醇,含而不露,却又浑体通透。《不成问题的问题》中的范伟,表演精准而又不露痕迹,在背影、侧影与远景、中景的表演处理中,身体语言丰富,行为节奏稳妥,故意漏空而又跌宕有致,人物性格慢慢渗透出来,颇是深邃有味。《英伦对决》中的成龙,功夫表演已非主体,在大量的"文戏"中展现他表演的另外一面,他在动作节奏中驾驭表情、身体和内心,将一个在异国他乡失去爱女的底层男人,塑造得阴郁而动容。《百鸟朝凤》中的陶泽如,表演沉静,言语很少,内心却充满激情和焦虑,外冷内热,在他的轻淡把握中分量重重。《老兽》中的涂们,将一个落拓的"猛兽"刻画得生动而有趣,壮志未酬却已力不从心,有戏谑,有悲壮,有意味,有可解读的时代信息量。《大雪将至》中的祝希娟,表演有着一种冲淡之美,无显著的外在动作,在不着痕迹的"生活"形态之中,演出了老而至醇的心态,包含有浓浓的人生哲理。

二是规模化的"味道"。三年表演,不但有个案演员的深切意味,而且在若干影片中还有规模演员呈现。《我不是潘金莲》中的高明、张嘉译、郭涛、大鹏、张译、赵毅以及黄建新等,戏份不多,却是都抓住了人物的典型动作和性格,寥寥数笔,人物个性昭然若揭,没有处理成漫画式形态,沉稳内敛,严肃平静,但又有着足可意会的滑稽感。《明月几时有》中的周迅、叶德娴、霍建华、蒋雯丽、郭涛、彭于晏、梁家辉、黄志忠等,表演平和从容,以一种东方表演美学的特有诗情,在徐缓叙事中使表演生情生意,余味悠然,发人深思,是对一个时代和地域的郑重回顾。《驴得水》中的任素汐、大力、裴魁山、刘帅良等,本来是喜剧形态的表演,但是,他们却当作正剧表演,越是严肃越有喜感,并包含有丝丝的苦涩感。在任素汐的表演中,还有着抒情意味,在赤诚而又纠结的心态中自然流淌。几位演员拿捏有度,情感到位,颇见表演力度。《罗曼蒂克消亡史》中的葛优、章子怡、倪大宏、杜醇、阎妮、钟欣桐、袁泉等,在极度风格化和意象化的表演中,呈现出一种幽深和晦涩的美学形态,它不是直接真实的历史形态,而是过滤之后的历史想象,每一个角色都是"罗曼蒂克"的一种具象符号,而表演是它的华丽外衣。

三是"港味"。香港演员有独特的表演味道,缘自他们的教育、产业和美学背景,是类型表演加个人魅力的高度张扬,是极致风格化的表演形态,被称为"港味"的表演。近二十年来,大量香港演员北上,在与内地演员共同合作表演中有融合的趋势,呈示出一种磨合、杂交和提升的东方表演美学气派意味,但是,在香港导演执导或者较多香港演员出演的情形下,港味表演依然灿烂存在,在近三年以来还有复苏的迹象。周润发、郭富城表演的《无双》,颇有当年"港味"表演风华绝代的气象,周润发一以贯之的潇洒气度、正邪混合的复杂性格、不屑一顾的玩

世表演、步步进逼的戏剧动作，又重现旧时的"港味"气质，郭富城在帅气中呈现窝囊、在窝囊中呈现灵气、在灵气中呈现无奈，是昔日"港味"人物的重版。两人在人物关系中一强一弱，后又突转反向，表演有着一种神秘的张力，在高峰体验中直击人物心灵。毛舜筠、吕良伟表演的《黄金花》，是与《无双》不同风格的另外一种港味表演，如果说《无双》的表演风格是"放"，《黄金花》则是"缩"，将戏剧动作大多收缩在内心斗争。毛舜筠以喜剧表演成名，但是，在该片中她必须缩小表演幅度。只是她似苦似笑的神情，松快之后又委屈的目光，仍然有着往时港味喜剧表演的调性。他们表演的小人物，有着港味电影中最为独特的"草根"精神及其乐天情怀。任达华在《西北风云》中的表演，是与内地演员合作，但是，在人物身份中赋予了广东人的背景。在香港电影中，他表演的人物大多是气场很大的强人，眉眼之间不怒自威。《西北风云》中他扮演了一个"金盆洗手"的制毒剂师，却是平静安然，慈眉善目，在一些事关生死的重场戏，他以家常闲话应付，举重若轻，表演渗出强烈的生命力度。

四是非职业演员的味道。因为返璞归真，有着一种真实发现的美感，非职业演员的非表演或者表演，也是可以审美的。《八月》中的孔维一、张晨、郭燕芸均为非职业演员，由于他们个人的气质与形象，与剧中的人物比较接近，也是他们前辈所曾经经历过的，可谓是"半自传"性质，只要他们将人物真实表达出来，表演就具有一种年代史的影像表述功能，包含那个时代的风土人貌以及人情世故，是可以社会和文化"考古"的。《北方一片苍茫》除了扮演王二好和秃脑袋的两位是专业演员以外，其他也为非职业演员，他们的形貌、口音和气质味儿，无需表演就已是角色的"这一个"，有着浓烈的粗粝感和鲜活感，深化了表演的荒诞和神秘色彩。《阿拉姜色》中女主角饰演者尼玛颂宋是一位专业演员，男主角由一位藏族歌手容中尔甲扮演，"可以发现尼玛颂宋的表演有一定的程式和职业化印记，诸多煽情段落的表达较为准确，容中尔甲塑造的罗尔基则具有更加原生态与朴拙的人物质感。容中尔甲的表演十分平实，表情和语气甚少雕琢，眼神和微表情也近似于人物本能的反应，没有太多塑造的痕迹。在这样一部表现民族、宗教、探讨生死、信仰的影片中，调教得宜的非职业演员的表演，可能更切合全片的美学理想和样式追求"。①

五是"扮丑"的味道。性别、行当、剧种以及不同艺术样式的"反串"表演，是颇为有趣的，而一个以妖艳表演著称的演员"扮丑"，也是颇为有味的。《我不是

① 中国电影家协会理论评论委员会：《2019 中国电影艺术报告》，中国电影出版社 2019 年版，第 60 页。

潘金莲》中的范冰冰，素面朝天，简衣素服，讲话掉渣，与自身的形象以及传统的角色"距离"颇大，她是需要表演创造的。她的人物是一个有些臃肿和笨拙的村妇，她基本上很难依靠容貌的优势或者神态的煽情，而是需要刻画人物的性格力量，尽管她的脸型和身材仍是无法遮挡的美丽。影片的圆形和方形画幅转换，使演员的表演也带有一种实验感和距离感，故而她要使表演并非完全是日常化的或者现实主义的，而是有着讽喻效果的符号意味。在《捉迷藏》中，秦海璐出演了一位"丑妇"，因为嫉妒而使心态失衡，心形之外，形貌成为内心的呈现，表演的内心历程是幽深而准确的。

四

　　2016 年至 2018 年，从甫始的颜值化表演浪潮，受到青睐的电影类型主要是青春片、魔幻片和喜剧片，到表演生态渐趋和谐，电影类型逐步丰富，表演形态也是"百花齐放"，"电影'全表演'或者'大表演'时代到来，今日的市场和观众具备足够的'慧眼'和'雅量'，能够接纳多元化的优质表演。优质的表演并不一定局限于某种固定的样态或演员群体中，但是，需要荷载着一定的信息量和文化信号"。①

　　第一，"新主流电影"表演。前些年，主旋律人物表演有从"神性"坠落到"俗性"的现象，人物"俗性"有余，"神性"不足，近年在《湄公河行为》《战狼2》《建军大业》《空天猎》等表演处理中，人物也许也有缺点，采取的是先抑后扬的塑造策略，或者也食人间烟火，遭遇人生困惑，但是，他们的"不平凡"业绩确实缘之于"不平凡"人格，而且采用了克制或者严谨的手法，在表演过程中谨慎表达。

　　第二，文艺片表演。在颜值化表演高潮过后，文艺片表演获得了喘息以及发展空间，一些与颜值表演关联不大的演员，也有了呈现个人魅力的机会，《百鸟朝凤》《塔洛》《一句顶一万句》《我不是王毛》《东北偏北》《长江图》《从你的全世界走过》《无问西东》《嘉年华》《明月几时有》等影片的表演，它们是表达情怀的，与类型电影的商业诉求有所差异，与艺术电影的实验目的也不相同，它们介于两者之间，在剧情的表演中渗透了个人美学。

　　第三，魔幻片表演。它是近些年来一直颇受市场宠爱的片种，其原因在于数字技术的发展，银幕上可以展开一切无际无涯的想象空间，魔幻片成为施展数字技术"才华"的璀璨平台。《美人鱼》《长城》《盗墓笔记》《寻龙诀》《妖猫》《西游伏

　　①　中国电影家协会理论评论委员会：《2019 中国电影艺术报告》，中国电影出版社 2019 年版，第 60 页。

妖篇》等，演员大多在绿幕之前表演，无实物无对手以及其他高难度动作表演，配合 VR、AR 等技术参数，无现实人物形象可以参照，对表演技术提出了新的要求。

第四，喜剧片表演。喜剧片，是永恒的电影类型，近年尤为突出的是"开心麻花"团队，将经过舞台锤炼以后的作品搬上银幕，主要演员基本全盘跟进，《夏洛特烦恼》《驴得水》《羞羞的铁拳》《李茶的姑妈》《西虹市首富》等，演员表演的姿态比观众还低，以逗乐为原则，有一定的想象力和表现力。但是，表演的品位不高，同质化趋势也较为显著，如何在表演创造中稳中求进，是团队需要考虑的问题。

第五，动作片表演。它依然是近年重要的表演形态之一，诸如也列入"新主流电影"的《战狼 2》，吴京的端枪以及射击动作多达数十个，个个均有出处，而非随意表演。这些动作技术，绝招频显，已近风格极限。其他如《功夫瑜伽》《绝地逃亡》《英伦对决》《非凡任务》《修罗战场》，动作表演不断创新，是影片的核心竞争力。

此外，还有一个值得关注的现象，除了中外电影演员合作表演，如《巨齿鲨》《我是马布里》，近年外国影片中国"翻拍"现象增多，根据日本电影和小说改编的有《追捕》《妖猫传》《嫌疑人 X 的献身》《青禾男高》《麻烦家族》，根据韩国电影改编的有《捉迷藏》《我是证人》《重返二十岁》。这些影片从内容到表演，还有"水土不服"之嫌，因为虽然同属东亚，其文化还是有差异的，演员无法深入理解剧中人的价值观念和生活方式，在现实中少有参考模仿之人，在表演逻辑上常有不太顺畅甚至生硬之处。

数字技术发展与表演美学改革

一、未能承受美学之重

在中国电影历史场域中，表演曾经遭遇两次美学之重：一是从无声片到有声片的历史转型，缘于两者表演规范的变化，许多演员颇为不适表演美学的变革。有声片的范式是形声具备，初始时麦克风在摄影棚拾音位置是固定的，灵敏度也较低，演员为保障拾音清晰，表演的场面调度受限，念白也小心翼翼，所以，表演容易不自然，要求演员具备较高的表演技术。后来出现定向性麦克风与独立配音技术，上述的局限基本得到解决，但是，有声片弃用解说字幕及其无声片表演的夸张动作和表情习惯，表情和化妆要求细腻而真实，内外表演逻辑准确自然，而且，文学剧本体制形成，不能过多采用无声片时代的即兴表演，故而部分演员表演有点不知所措，"当电影进入有声时代之后，一些无声时期的演员因为缺少用语言塑造角色的能力，无法适应新的表演方式，逐渐被淘汰了"。[1] 此为电影技术变革而致表演美学重构之故。

二是 20 世纪 80 年代中国表演美学革新，纪实表演思潮风行，部分老演员的"十七年"戏剧式表演传统与纪实美学不相匹配，一套曾经行之有效的表演方法失效，"有位五十年代的老电影演员，习惯在表演上'使劲'，在那个年代，观众并不感到不舒服，因为大家都是这样演的。可是到了今天，仍然在银幕上这样表演，观众就有些受不了了。这位演员最近在拍一部新片时，导演要求他不要'演'，别'使劲'，他觉得特别'难受'"。[2] 此为电影思潮变革而致表演美学变迁之故。

现在，电影表演又遭遇第三次美学之重，而且，是从技术到美学的系统变化。

① 范扬：《电影表演：人与技术的相遇》，《当代电影》2015 年第 6 期。
② 徐如中：《电影表演艺术为何上不去》，《电影艺术》1985 年第 2 期。

从无声到有声、从黑白到彩色，又到宽银幕和遮幅式，是一种机械特效与光学特效，电影技术只是影响表演形态，而数字技术是以数据库的方式，完全参与"渗入"电影表演美学变革。具体而言，是在胶片电影特效技术"真实"的基础上，再度深化创造"真实"概念，以像素的媒介方法，呈现现实中不存在以及虚幻式的场景、人物以及其他"异类生物"影像。"它告示了电影作为一种艺术门类的一次重大美学位移，标志着电影艺术从默片到有声片再到数码片的历史段落性变革，或者说是从无蒙太奇到蒙太奇再到后蒙太奇的时代变迁。"①数字技术的表演参与，撬动了表演美学的某些敏感部位，使表演艺术的演员"三位一体"传统受到动摇，虚拟角色的创作材料并不局限于演员自身，它包括协同生成的数字技术，演员与特效技术成为共生体，使演员的表演具有无限的可能。某些影片中，数字技术自身构成表演的主体，演员只是配角或者"替身"，人类表演的本体性受到挑战，人与非人的表演界限日渐消弭，非人的表演"是表演"还是"作为表演"，在表演哲学的层级成为学术议题。

数字技术与电影表演的共生现象，有着清晰的驱动路线图。一方面，在新兴娱乐方式的夹击之中，电影必须确立观众来电影院的理由，创新电影影像的接受方式，成为电影产业生存之基础，沉浸式体验是重要的选择方向。无法为电脑、手机或者电视所替代的环绕声、3D\4K\120帧等数字技术，成为沉浸式体验的重要载体。它与观众审美的求变求新匹配，使接受美学出现从影迷到迷影的转型。数字技术的运用，催生虚拟表演形态，包括合成表演，3D追踪、动作与脸部动态捕捉以及后期合成细微层面修饰等，特效技术深度介入表演之中。电影技术为产业发展所驱使，从改变电影空间感至高低速摄影再至数字时代，通过升级迭代为电影渐臻理想主义接受美学，不但获得生存的合法性与优越性，还影响社会的价值观以及文化阶层结构关系。

另一方面，20世纪70年代数字技术介入电影以来，对于电影表演而言，既是机遇也是挑战，其美学疆域和边界不断拓展。好莱坞电影发展史表明，凡是艺术价值荣登史册或者影片票房优良的影片，基本上均与特效技术有关。从特效化妆、虚拟摄影、数字中间片到数字合成影像和动态捕捉，表演形态也在不断变革而形成新方式，建构市场号召力量。技术与表演的融合，虽然传统表演方法仍处主流地位，表演概念却是一直在拓宽。早期技术影响表演美学，数字技术则参与表演美学建构，表演技术化与技术表演化，表演美学改革已是一个理论和实践

① 厉震林：《中国电影表演美学思潮史述（1979—2015）》，中国电影出版社2017年版，第166页。

的重要课题。"从来没有一种艺术形式像电影这样受到科技的影响如此之大，一些在电影表演领域出现的新现象和新问题，已经无法由传统的理论来解释。如果离开了现实的产业环境、变化的表演形态、新鲜的审美经验，对表演理论与美学的讨论都是不全面的。"①如此的未知状态以及无限可能性，使数字技术对电影表演充满诱惑，表演美学时有"跨"和"新"的尝试。

特效技术与演员的合作"表演"，已是常态美学惯制。它对于演员的表演状态以及训练方法，颇有内在关联。当前，技术加持电影及其表演，剧组动辄数百人工作服务于主要演员，每日经费开支不薄，演员心理压力很大，演员的表演状态直接关联到剧组生产成本以及质量效益。如何尽快适应数字技术的变化以及表演美学的创新，熟悉特效技术条件下的新表演方法，包括表演参与电影空间的生成、数字技术的表演处理以及修改、真人表演与虚拟表演的合成等，已成为当代电影演员的新"基本功"。表演代际更替迹象初显，顺逆命运有异，当有所态度和作为。

二、表演的新诉求

电影表演是主动和被动兼有，数字技术则使被动加剧。演员的表演与虚拟的对象需要达至有机的结合，包括虚拟演员、超常形象和环境，数字合成图像技术则对演员的表演进行处理和修改，涉及合成表演、3D追踪、面部表情动态捕捉以及后期合成对演员面部的精细修饰，特效技术频繁介入电影表演之中，故而也推动了表演主动与数字技术对接、磨合与新生。数字技术使表演有无限的可能性，也有一定的新要求。

一是数字技术使奇观电影业态有所膨胀，甚至电影美学发展到"随心所欲"的状态。表演成为奇观电影的一种要素，与虚拟空间"搭戏"，在似真似假之间穿行，纪实表演有所夸饰、浪漫和矫情，构成一种风格化和卡通化的表演格式。奇观电影的"超真实"和"超自然"，演员表演与其匹配，自会采取一致美学路线，使纪实表演形态变奏。科幻片、灾难片、惊悚片等与数字技术关联密切的类型电影，诸如《西游·降魔篇》《鬼吹灯之寻龙诀》《盗墓笔记》《捉妖记》《九层妖塔》等，演员需要与奇观场景、虚拟对手、超常形象互动"魔化"表演，须关注整个电影语汇的契合程度，故会采取一种与传统有所区别的表演语法，依据影片各自的美学

① 范炀：《电影表演：人与技术的相遇》，《当代电影》2015 年第 6 期。

体例使表演或写意或怪诞。奇观电影表演空间的放大和异化，演员的形体造型功能也要求强化，镜语系统以大景别主体呈现，表演的身体需要放开和放大。它或是数字技术的有机部分，或是数字技术的重构对象，需要身体表演的高创造力，构型一种身体与空间的美学力量。

风格化和卡通化的表演格式，使表演难度有所增加。数字技术的介入之下，影片的市场号召力和"吸金点"包含有多种元素，演员的表演空间受到一定的挤压，但是，演员的重要性并未弱化，甚至在某些影片中更为重要。奇观电影以及奇异表演，均需通过演员的表演而获得观众的认同，"这也意味着数字技术下的电影创作需要专业性更强的演员，不只因为这些演员可以从容面对数字技术所引发的表演侧重点以及表演方式方法的变化。还因为为了达到数字技术下电影创作者期望的标准，面对硬性技术条件的不足和尚未成熟的电影工业体系，也需要演员具备更专业的职业素养和更具体的表现能力"。① 这里，涉及"我就是"和"我就在"两个表演概念。"我就是"是表演的基本术语，它是角色认同的信念。与特效技术相关的奇观表演，角色、对手和环境的"神话化"，首先需要确立"我就在"的自信，从"我就在"达至"我就是"的境地。数字技术使表演相关元素变异，它的超常规性规定情景以及演员需要身戴"头盔"等特殊技术物件，"我就在"的认知需要良好的想象和平衡能力，它并非一件易事，"需要演员具备更专业的职业素养和更具体的表现能力"。"'我就在'是'我就是'的基础，'我就是'是'我就在'追求的完全体"，"意味着数字技术下的电影创作需要专业性更强的演员"。②

二是影像的高分辨率以及三维效果，使表演所有部位丝毫毕现，故表演必须准确、充实和到位，尤其眼睛的表现力得到空前的展现，它需要细腻的情感层次，在一种绵实状况中清晰变化。尽管这是电影表演的基本要求，但是，在高解像力的数字技术环境之下，"微相表演"的要求是很高的，演员对角色的理解是充沛的，表演的呈现是精准的，否则，表演情绪的"跑、冒、滴、漏"将清晰表露。奇观表演虽然可能是风格化甚至是变形的，但是，表演同样需要准确有力，数字技术的高分辨率将使所有影像元素清晰表达。

如此情形，对于新老演员均有表演的挑战。新演员的纯真，表演容易天然真实，但是，技术稚嫩使表现的力度有所欠缺，或者说是难以构成表演魅力。表演

① 张雅楠：《数字技术下电影表演的新认知——以〈流浪地球〉为例》，《浙江艺术职业学院学报》2019年第4期。

② 张雅楠：《数字技术下电影表演的新认知——以〈流浪地球〉为例》，《浙江艺术职业学院学报》2019年第4期。

美学,可以划分真实、生动和味道的层级,新演员常是止于第一、第二层级,若欲企及第三层级,则需要演员个人的天分、勤奋以及导演的调教。老演员的技术经验,能够驾驭表演的层次感以及创造个性魅力,但是,纯真已经难觅,表演的毕竟是人工的,在数字技术的高解像力之下,眉目传情已难彻底掩饰沧桑之慨。李安的《推拿》《饮食男女》等早期影片,与数字技术无涉,关注的是人类伦理及其反思与和解的命题,演员表演是常规的。《少年派之漂流奇遇》,他开始尝试 CG 特效和 3D 技术;《比利·林恩的中途战事》是 3D4K120 帧格式,3D 视觉效果与 4K 分辨率高妙结合,又全球首创 120 帧的高帧速,呈现一种奇观化和沉浸式的视觉效果;《双子杀手》集合运用 CG 特效和 120 帧,乃是高新技术的集大成。实施数字技术阶段,李安对演员的选择与表演的要求,运用了新的观念和方法。他在《少年派之漂流奇遇》中发现 3D 和 2D 影像的演员表演是有差异的,故对演员提出如下表演规范:第一,表演不能出现夸张态势,而是在含蓄中达至精致;二是不能平面地表演,要丰富内心的层次,包括人物的人际冲突、情感关系以及无可调和的精神困顿,尤其是无意识状态中所透露的情绪,应逐层地表达出来;三是运用摄影、灯光和化妆等方式,使表演状态形成一种立体效果。在演员选择中,他注重眼神纯真的演员,该纯真是演员自身天成,而非通过技巧表演出来。成熟演员对复杂情怀能够条理清晰地诠释,甚至一个表情可以呈现若干层次的意味,但是,驾驭令人动容的单纯人物以及情感,却常常事倍功半,因为已臻成熟,单纯不再,非表演技巧能够成事。李安启用新演员以保持纯真状态,通过反复规训以达至理想的效果。《少年派之漂流奇遇》的男主演苏拉·沙玛,是一个无演剧经验的表演素人,与剧情相关的游泳、老虎和大海等要素,他也未曾掌握或者亲历。李安从 3 000 多名海选者中慧眼选定他,缘于他的纯真眼神,能经受数字技术的高分辨率考验,加上他个人的天赋异禀。为了达及纯真眼神的最佳临界点,李安让演员反复诵读部分台词,并进行若干的微调,待对角色产生一定的感知和把握以后,从"外围"研究角色,对角色本身以及人物关系具备些许了解则停止排练,将"临战"的新鲜以及纯情保留到实际拍摄过程之中。此间,李安花费三月之久"调教"苏拉·沙玛的表演状态及其演技,最后在特效技术状态下,呈现的是既纯真又具个人魅力的表演。

三是绿幕和蓝幕表演,与实景表演、摄影棚搭景表演差异是很大的,它的背景只是一幕颜色,而非真实环境。如果没有视觉预览,完全依赖导演的语言描述,演员的理解力和想象力能否吻合导演的设想和预期,对演员是一个考验。当前,LED 数字虚拟摄影棚已有初步使用,LED 显示屏与虚拟摄像系统、空间定位

系统、实时渲染系统协同工作，可以获得专业的视频拍摄效果，与摄影棚搭景共同组成一个规定场景，演员可以获取一种现场感，但是，它大多局限于现实格式场景，科幻、玄幻、魔幻等非常规场景则较难实现。若是具备视觉预览，对于演员的空间以及场面调度想象是有益的。

绿幕和蓝幕表演，与艺术院校表演教学的"无实物表演"是有区别的。"无实物表演"是单一的，它只有一件或者数件无实物，而实物是大众和世俗的，演员的想象可以具象的。绿幕表演是综合的，它的无实物是全环境性质的，它可以是习以为常的，更多的则是奇观的，是陌生、童话和未来的。表演空间是虚拟的，即所有对演员产生情感刺激以及反应的环境以及物件、声音是虚拟的，表演建立在虚拟之中，只有演员的内心视像是存在"物像"的，表演的交流、反应、走位以及言行都需要借助演员的想象完成，它需要专业训练才能达成，非传统的表演训练方法所能达及。"特效技术的演员及其表演风格都与传统的电影演员区别明显。特效演员们普遍在幕布前表演和练习，而且是想象力练习、无实物练习和空间的练习。没有环境和道具作为依托的虚拟空间对演员的考验更大，需要以更强的适应性展现出空间中的各种信息量。"[1]艺术院校的表演教学中，无实物表演的训练序列需要纳入绿幕和蓝幕的表演实训，与绿幕和蓝幕表演的普泛状态衔接。它的训练方法，可以参考耶日·格罗托夫斯基的"贫困戏剧"演剧体系，强调演员与观众的中心功能，而淡化其他演剧元素，与绿幕和蓝幕表演有相似之处，在"一无所有"中获得最大的自由度，故而缺少依托的虚拟空间需要天才的想象，拥有着广阔的自由。

四是仿真数字技术可以创造虚拟人物和超常形象，表演"对手戏"而现场无对手，"对手"形象是后期技术合成完成的。演员在表演过程中没有真实或现实的交流对象，除了环境是虚拟的，人物和超常形象也是虚拟的，演员处理细腻而深邃的情感碰撞以及复杂变化过程，达及准确度、潜台词及其性格韵味，既微妙又丰沛，非传统的表演方法可以胜任。它需要反复的表演训练，演员的"无对手"表演才能从情节到人物再至神韵，与仿真数字技术无缝对接，在"无人之境"中戏剧性地生活以及创造人物。

以李安的两部影片为例，为使苏拉·沙玛这样一位表演履历空白的新演员适应仿真数字技术的表演状态，在《少年派之漂流奇遇》拍摄中，李安采取一种"调试"的方法。具体而言，在九个月的表演项目经历中，有三个月的"培训"和五

① 林起明：《浅析特效技术对电影表演艺术的影响》，《电影文学》2018年第11期。

个半月的拍摄,不管是"培训"还是拍摄,每天基本上等同于训练,李安在旁观察他的表演状态,据此改写和完善剧本,使苏拉·沙玛在"调试"的过程中渐渐地学习成为一个演员。它的训练程序,一是每日四个小时的"瑜伽课"表演训练,上午两个小时李安一同训练,同时分析他的进步;二是每日一半时间接受游泳训练以及学习与仿真虚拟"老虎"相处,在与"老虎"的表演互动过程之中,李安不断加工剧本,意味深长的主题和剧情从他与"老虎"的身上产生出来;三是最后一个月的戏份,派与"老虎"的对峙之中,充满挣扎却又不能丧失理性,李安让苏拉·沙玛身处与人隔绝的环境之中,适时听听教堂音乐,使他的心态平和,甚至出现了某种精神领袖的气质,在最后的一场戏中,能够充满意味地将"第二个故事"讲述出来。经过与虚拟"对手"的表演"调适"过程,苏拉·沙玛的表演渐至到位和成熟。

在《双子杀手》拍摄中,李安利用仿真数字技术虚拟生成小亨利的形象。它不是传统胶片时代或者早期数字时代实体演员的一人分饰两角,即亨利的表演者不是分饰大小亨利两个角色,小亨利是特效技术创造的虚体人像,是根据动作捕捉和渲染技术制作而成,在120帧率的视觉之中,表情和形体动作都非常清晰,具有真实的影像效果。演员与虚拟角色表演"对手戏",呈现一种情感的层次以及意韵,要有强大的表演信念感,其表演方法是需要升级的。

三、数字技术的表演属性

从无声到有声,从黑白到彩色,从模糊到数字,三轮技术革命对表演美学都有重要的影响。它们涉及声音技术、色彩技术和数字技术。虽然技术革命不等同于美学革命,技术变革没有改变表演的本质,甚至从某种意义而言,数字技术只是为演员化了一个特效的"浓妆",表演的核心还是演员的创造,但是,特效技术的表演影响仍是显著的,形成数字技术时代的若干表演属性。

首先,表演需要高度的专注性。放松是表演的基本条件,在虚拟环境以及与虚拟人物交流,由于无现场反应的表演支点,放松不是轻易的事情。这里,真实的信念是至为重要的,从"我就在"到"我就是",从信念达至放松。在此基础上,表演必须全神贯注,因为任何表演的疏点、漏点和盲点都将在数字技术条件下的银幕上"曝光"。信念→放松→专注,是数字技术表演的基本美学链。它在理论上并不复杂,在实践上却是需要功力的。

3D4K120帧以及CG特效,表演画面细腻清晰,故而某些高技术的影片不允许演员通过化妆达到真实感,也不能有演戏感。演员没有化妆的辅助工具,又不

能滥用传统表演方法，获得一种真实的表演效果，其间的平衡是很难掌控的。从信念到放松再到专注，拿捏太重还是太轻，尤其是与虚拟"对手"表演，交流是否准确和传神，与传统表演颇有不同。如前所述，新演员似同一张白纸，表情和形体动作习惯单纯，经过适度的"调教"，专注容易形成真实性。成熟演员"先在理解"比较多，已形成表演的套路，演戏感难以绝迹，达到真实性需有更高的专注性。

其次，表演需要高度的想象力。想象力是表演的最低要求，却是数字技术时代的最高标准。在"一无所有"中，演员需要为空旷的摄影棚注入大量信息以及情感，包括物质与精神的，过去与未来的，真实与虚幻的。它需要天才的想象力，才能将其填补得有序、充盈和灵气。"虚拟场景和虚拟对手对演员的表演增加了难度，这不得不需要表演者拥有丰富的想象力和强大的信念感来支撑其表演。"①在绿幕和蓝幕表演中，常有在高空身吊威亚或者身穿繁重的动作跟踪系统，在肢体受到束缚的情形之下，演员既要充满表演的想象力，又要达到形体动作和面部表情的高精准度，需要技术、意志和禀赋的综合能力。想象力与身体的超常，是数字技术时代演员职业的基本功，需要经受反复训练以及实践。

想象力还包括对演员身体的处理和修正，演员事实的身体与特效设计的身体是不一致的，表演时需要遵循后者规定条件以及情境，在想象中达到后者的身体表演要求。在科幻、玄幻和魔幻等类型片的一些超常形象的"替身"表演，演员扮演的是非人类或者特殊人类形象，它无法暴露"真身"，是通过表演捕捉技术而生成形象。在此，演员的想象力包括对数字技术所能够产生全部潜能的认知以及把握，诸如数字图像合成、数字合成摄影、动态捕捉、后期云渲染等，以自己的身体为媒介将技术的潜能转化为表演的成果。其间虽有导演与特效师的把持，但是，表演的神韵还是需要演员在想象力基础上的美学表达。前期的表演与后期的特效，如何合成以及放大它的表演效应，是想象力训练所需要关注的。

再次，表演需要高度的领悟力。在没有视觉预览的条件下，虚拟环境和人物一般是导演描述的。如此语言描述，演员未必能够完全领悟，甚至一知半解，尤其是奇观表演中，超自然的景观及其动作，语言描述总是抽象的，表演却是需要具象的，导演的"说戏"并不一定能够成为转化成为演员的表演动作，它需要演员良好的领悟力。"大量使用 CG 特效的《天机：富春山居图》却连故事都没有讲清楚，演员表演得不知所以，更谈不上情感的传达。因为影片没有真实的场景，

① 高万雄：《浅析新技术电影对演员想象力和感受力的要求》，《艺术评鉴》2018 年第 23 期。

很多演员就开始忽略真实的交流和情感的表达,再加上他们只能从前辈的录像中'汲取经验',依靠简单的重复和单纯的模仿来表达某种感受。"①这里,因没有充分领悟,"演员表演得不知所以,更谈不上情感的传达",只能用"简单的重复和单纯的模仿来表达某种感受"。它提醒数字技术的表演属性,有升级迭代的需求。

领悟力与想象力相关联,领悟力是想象力的基础和前提,有领悟力未必达及想象力,但是,无领悟力肯定无法形成想象力。若具备视觉预览或者 LED 数字显示屏,虚拟环境和人物可以是具象的,有助于演员的领悟与想象,但是,与非人类或者特殊人类形象的情感交流之中,演员仍然需要有角色情感的体验、逻辑与表述,领悟力发挥至为重要的"慧根"作用。在表演与数字技术合成泛化的情况下,领悟力在表演属性中的地位更为重要,特效表演的超现实主义以及表现主义,领悟力是表演的基本素质。另外,在数字特效作为市场核心竞争力的影片中,真正的"主角"并非一定是演员,可能是非现实格式的角色和场景,它们是电影表述的中心身份,演员只是一种角色陪衬甚或是构建场景的某种道具。演员需要领悟导演的影像创作意图,并端正自己非中心的工作态度。领悟力与演员的天资有关,也与演员的前置准备条件相关,包括对于导演美学个性以及理想的了解情况、数字技术的熟知程度以及其他人文科学的基本素养,已是数字时代演员修养的重要内容。

最后,表演需要高度的情感性。由于"无对手"以及虚拟空间,在表演中情感容易简约,缺乏一种层次的反差和丰盈。平面式的发展,铁板式的一致,空壳式的简单,在数字技术表演中时而可见,是一种符码化人物。特效技术是记录表演的另类方式,它可以取代演员身体,却无法取代演员的情感韵味,电影美学的"灵与肉"依然是需要演员的表演"倾述"的,从而深触观众情感的柔软之处。"在虚幻的超现实背景中,只有凭借演员真实可信的表演,才能让一切的创造变得让观众信服,才能让观众真正去'相信'电影中的表现。"②数字技术可以令表演以假乱真,却是需要避免质感"真"了而情感"假"了的忌讳。"无对手"的表演,应是能够从情感上带动后期合成的虚拟"对手",实体的演员始终处于主动地位,赋予虚拟"对手"的情感之魅,"才能让观众真正去'相信'电影中的表现"。若演员在虚拟空间的"无对手"表演,情感少层次、少况味以及少力度,后期合成表演的情感

① 魏微:《CG 时代的电影表演》,《当代表演》2015 年第 8 期。
② 魏微:《CG 时代的电影表演》,《当代表演》2015 年第 8 期。

力量自然是孱弱的。理想的表演，眼神和脸容有递增和递减的演绎，它是玩味至深的，或者韵味无穷的，故而如何将数字技术转化为工具，赋能表演艺术而呈现丰富情感的层次感，是特效表演的工作任务。

四、结论：一种定性分析

技术变革及其进步是电影发展的常态，在产业和美学的驱动之下，电影的技术和艺术不断至真至美。在此，表演美学也在渐变过程之中，尽管它的基本原理始终恒定，表演是表演人以及世界内心的，表演的深度是哲学的力度以及表演的宽度是社会学的宽度，其本体属性是人的表演。在数字技术中，表演的"人"可以数字编码，真人表演与虚拟形象组成人物关系，人类无法完成的动作可以技术生成，使表演的部分原理受到挑战，需要重新阐释以及定义。表演的技术和艺术的界限逐渐模糊，并随先进技术的发展愈加合体，艺术的技术化与技术的艺术化成为表演的新常态，故而电影演员需要如同掌握艺术一样了解和掌控技术，使技术赋能表演艺术。这是数字时代的必然律。数字技术，催生电影沉浸式时代的到来。中国电影表演借此契机，在艺术与技术的交互关系之中，构建一种中国表达，将数字技术作为中国表演美学为世界认知的着力点和突破口。中国文化的重意境和留白，人物表演在天地之间的渺小以及画龙点睛之妙，叙事似有似无，如此均可以在特效技术之中，将中国电影表演呈现得灵气逼人及其气宇轩昂，既是接近动画，又会更加真实，在一个电影革命时代来临的过程之中，使东方表演语汇转化成为世界表演语言。

关于编剧为演员"量身定编"的利弊评述

一、主人公的"寻人启示"

新的世纪以来,中国电影在经历"商业大片"与"颜值电影"的文化跌宕之后,忽然发现在一片影市喧哗中,却少有几个银幕主人公吐芳放华,成为社会的"公众人物"以及流行语言,成为电影史、文化史和社会史的艺术人物标识,而多呈现为模糊闪影,甚至"碎片"满地。

在中国电影史的若干时期,银幕上的主人公时常"走"入现实生活中,成为人们的精神"伙伴"与社会的人格"坐标",成为一个时期无法回避的历史记忆。具有原创力、感召力和中心秩序意义的银幕主人公,良好地放大了电影文化的"以文化人"价值,也使电影迈入高等级的"皇冠"艺术行列。到了新的世纪,中国电影"公众人物"却是长期缺席,银幕主人公呈现疲惫状,或者"侏儒状",或者"嬉皮状",已是英雄日暮、雄风不再。在此,不禁要问:具有社会影响力和精神引领性的银幕主人公到哪儿去了? 是不是需要发布一个中国银幕主人公的"寻人启示"?

关于银幕主人公的"失踪"原因,分析一下似乎也是较为清晰,一是目前中国社会正处深度转型时期,所谓一切皆在过程之中,如同社会价值观不稳定而导致类型电影难以成形以及成熟一样,价值的失范和重构乃是一个痛苦甚至模糊过程。由于价值秩序处于一种博弈和纠缠姿态,人物精神"方位"较难定性,甚至好人和坏人的简单逻辑都分辨困难,中国人在激情改革时代满脸风尘。其实,不稳定同样有着深刻性,转型时期人物也可以触及民族性格"深脉"以及"痛点",只是它需要大师级电影人的人格以及文化能力,对时代和人物进行历史提炼甚至"审判"。可惜这样的电影大师不多,电影"公众人物"也就不多;二是目前中国已从文学中心时代转向演员中心时代,一线电影明星周旋于各个剧组和拍摄基地,多是下了飞机才看剧本,看了剧本即演,甚至连人物性格都不知道,导演让怎么演就怎么演,少有时间深入体验生活,以粗浅的角色感知支撑不起转型时期艰深的

人物形象，只能呈现一种速描状和飘浮状，与从精英知识分子时代转向泛知识分子或者全民知识分子时代的社会心理无法产生深度共鸣；三是在工业化和产业化的电影生产格局下，编剧逐渐成为电影生产链的一个环节，原创写作的作家身份不断消解，而多是委托或者定制接受写剧任务，因为属于"命题作文"，而非"主动怀孕"的心有所爱的题材及其人物，或者是长期酝酿和迷恋于内心的题材及其人物，由于"仓促应战"缺乏长期有效准备，电影主人公自然多属"早产儿"甚至"畸形儿"，成熟而有魅力的人物形象较难产生。

二、"量身定编"的契机

既然"失踪"原因已然较明，那么，寻找银幕主人公"踪迹"的若干重要信息也就成为一种重要需求。因为能否出现具有社会影响力和精神引领性的银幕主人公，将是中国电影能级提升的重要文化指标。这里，也就联想到编剧为演员"量身定编"问题，它或许可以成为银幕主人公"归来"的通道之一。

对于常规电影而言，演员乃是银幕主人公的主要承载者与呈现者，成熟而有魅力的银幕主人公均需要通过演员的材料、创作者和作品"三者合一"地演绎出来。如果说角色合理不合理主要靠编剧，而生动不生动主要靠演员，那么，演员表演的生动性"尺度"对于创造精彩的银幕主人公则是意义不可轻视。演员通过眼神、表情、肢体动作以及其他造型元素，可以有力地表现、补充和丰富角色的人物形象内涵与气质，所谓"人保戏"也。因此，倘若机缘巧合，编剧和演员联袂创作银幕主人公，具体而言是编剧为演员"量体裁衣"地"量身定编"，无疑对于创造成功的银幕主人公是有益的。根据演员的经历、形象、气质和表演特点，编剧在创作过程中有意识以及有机地编织、融合与完形，尤其是在角色塑形中突出和强化演员的外形与神韵特点及其优势，演员在表演中自然恍惚是在表演自己，与角色真假难分，既混沌又清澈，乃是一种主观和客观的高强度碰撞和遇合，"无戏"也会有戏，演员在出神入化中使银幕主人公熠熠生辉。如此编剧为演员定向写戏，行话称为"为人写戏"。

但是，"为人写戏"并非适合所有编剧与演员的状态，它需要有着一个文化前提，即为机缘巧合。它包含三个内涵：一是编剧与演员是"知根知底"的"知己"，甚至属于"难兄难弟"，常常一起"扯谈""撕混"，编剧像"自家兄弟"一样地熟悉演员的出生、经历、情感和家庭，了解他的性格优点与缺点以及一些不轻易对他人言的内心秘密，可谓形神皆知，了如指掌；二是编剧与演员有着较为接近的价值

观和美学观,或者虽有差异乃至对峙,却是能够互相包容、理解和欣赏,因此,他们在共同的银幕主人公塑造中,对于角色的人文内涵、风格和主义有着共同以及形成合力的能力,或者在差异中互补互惠地充实和完善角色;三是不但编剧与演员对某一人物形象有着共同或者相克相生的认知,而且适合这位演员表演,否则即使"难兄难弟"也不能勉强。正是因为有着如此适合契机,编剧才有必要为演员"画像"作剧。

"量身定编"在戏剧界较为普遍。它缘于戏剧界编剧和演员的关系相对稳定,共同属于一个戏班、剧院或者是剧作家专为某一戏班、剧院编戏。编剧和演员长期磨合与互渗,已是知己知彼,甚至情同知己,他们联袂共塑主人公确实创造了戏剧史上的一些经典人物,众所周知的关汉卿与朱帘秀的"珠联璧合"即是一个案例。"关汉卿〔南吕·一枝花〕《赠珠帘秀》,似乎更是对珠帘秀的品貌、技艺以及友情的全面总结,舞姿如同'金钩''错落''绣带''蹁跹',煞是摄人心魄,'摇四壁翡翠阴浓,射万瓦琉璃色浅','可以想见,朱帘秀主演关汉卿的《望江亭》《救风尘》等新作时,该多么眉飞色舞,神采焕发;而关汉卿在写那些聪慧绝伦而身世不堪的妓女的杂剧时,又怎样从朱帘秀等优秀女艺人身上找到原型,汲取素材。这套散曲记录了一代戏曲作家与女演员的亲切关系,是我国文艺史上极其珍贵的历史文献'。自然,珠帘秀也会从这些男性文士所赠词曲的艺术评论和交流中,得到一种人生和演艺的感悟,'心得三昧,天然老成',故而'杂剧为当今独步','后辈以"朱娘娘"称之者。'"①还有一个集团性的编剧和演员共袂创作主人公时期是在清末民初,当时中国戏曲已从以文学为中心转向以表演为中心,名角周围往往"包围"了一批作家和学者,例如梅兰芳与齐如山,程砚秋与罗瘿公,这批文化人为名角写戏以及磨戏,使许多舞台主人公更加光彩夺目,成为相当一个历史时期社会共知的著名艺术形象。根据梅兰芳的表述他们关系如同家人,亦师亦友,而绝非名角"附庸",尽管后来他们分道扬镳。梅兰芳称道:"我排新戏的步骤,向来先由几位爱好戏剧的外界朋友,随时留意把比较有点意义、可以编制剧本的材料,收集好了。再由一位担任起草,分场打提纲,先大略地写了出来,然后大家再来共同商讨,有的对于掌握剧本的内容意识方面是素有心得的,有的对于音韵方面是擅长的,有的熟悉戏里的关子和穿插,能在新戏里善于采择运用老戏的优点的,有的对于服装的设计、颜色的配合、道具样式这几方面,都能推陈出新,长于变化的,我们是用集体编剧的方法来完成这一试探性工作的。我们那时

① 厉震林:《中国伶人性别文化研究》,文化艺术出版社 2014 年版,第 181 页。

在一个新剧本起草以后，讨论的情形，倒有点像现在的座谈会。在座的都可以发表意见，而且常常会很不客气地激辩起来，有时还会争论得面红耳赤。可是他们没有丝毫成见，都是为了想要找出一个较美的处理来搞好这出新的剧本。经过这样几次的修改，应该加的也添上了，应该减的也勾掉了，这才算是在我初次演出以前的一个暂时的定本。演出以后，陆续还有修改。"①尤其需要关注的是，当时这些名角还属花样青年时期，这些文化大家因为欣赏其艺不嫌其嫩而为其作剧。

毫无疑问，正是这些大文化人的"量身定编"，丰厚了以表演为中心的人文厚度，避免了从以文学为中心转向以表演为中心的"文化羸弱"问题，使人物创造具有相当的美学与思想力度，并以一定的主人公系列构成"公众人物"以及成为历史记忆。当代戏剧史上也不乏其例，例如陈西汀为周信芳的《澶渊之盟》"定编"，"既然剧本是为周先生的演出用的，那么，周先生在舞台上的神采丰姿以及唱做念打等各方面的特色，在剧作者酝酿塑造寇准的形象时，势必成为形影难分的东西"，"麒派新戏《澶渊之盟》在写作过程中，不是单纯地、孤立地去考虑如何发挥演员的特色专长，而是在考虑通过这位在表演上有自己特色专长的演员，到舞台上如何更好地塑造寇准的形象。这样，我们不仅仅看到了更鲜明的、个性化的寇准，事实上同时也看到了演寇准的演员的特色专长。不但看到了一个写寇准的好剧本，也看到了这个剧本有自己鲜明的特色：麒派风味"。②

电影界也屡有"为人写戏"实践。田汉为周璇"量身定编"《忆江南》，周璇一人扮演采茶女谢黛娥和交际花黄玫瑰两个角色，她们性格截然相反，将周璇的表演特点及其内在美感充分地展现出来。谢晋确定演员以后与编剧一起为演员改戏，"在进行二度再创作时，注意选好演员，并与编剧修改剧本，在修改剧本时，充分考虑到演员。所以，他不仅为我国电影史上拍摄了一批好影片，更可喜的是培养了一大批好演员"。③张艺谋早期许多电影都是根据演员巩俐"量身定制"的，构成了"为演员编戏"的"巩俐现象"。美国好莱坞"明星制"极为成熟，乃是其电影工业生产体制的核心要素之一，电影明星都"围绕"着一批编剧、导演为其作剧。20世纪80年代国内论者指出："陈冲的纯，张瑜的灵，刘晓庆的辣，潘虹的悲，斯琴高娃的'嬉笑怒骂皆成文章'，王馥荔的'天下第一嫂'的美喻，等等，都为

① 梅兰芳：《舞台生活四十年》（上、下卷），团结出版社2006年版，第236、237页。
② 戴不凡：《为演员写戏——谈麒派新戏〈澶渊之盟〉》，《剧本》1962年第11期。
③ 伍悦：《提倡为演员写戏》，《电影评价》1993年第3期。

剧作家写戏提供了艺术创作的天地",①已开始倡导电影业界为优秀演员"写戏"。从某种意义而言,"为演员写戏"是一个国家电影工业的成熟标志之一,具有文化和产业的双重意义,故而如果具有合适契机,可以成为创作创造银幕主人公的一个重要运作平台。

三、文化的"陷阱"

必须正视的是,"为人写戏"也有着一种悖论性质的文化"陷阱",因为如果处理不当,很有可能强化了文学中心向表演中心的转移,而使表演缺了文学性以及电影缺乏了文学性,演员表演也许精彩绝伦,各种表演技艺以及魅力尽显,却偏偏与真实生活人物有所疏离,炫技成分过多,天然稍逊,银幕主人公失却了生活和文学的二重基础以及保障。"为人写戏,即为演员写戏,可以把演员表演的戏写足了,唱念做打舞的特点都得以全面发挥,但如果不注意作品的思想意蕴,不刻画鲜明生动的人物性格,不按照主人公的行为逻辑和情节发展的必然轨迹去写,往往会出现两种情况:一是演员的表演很好,但她所饰演的主人公本身性格不鲜明,缺少内心动作,情感世界没有表现出来,尽管演技再好,可是由于艺术形象不丰满、不生动,也最多给人一种单纯形式美的印象。二是由于作品的平庸、人物形象的苍白而导致演员表演的平庸、苍白,再好的演员也会因为人物形象缺少思想与感情,缺少戏剧冲突的内驱力而使表演大打折扣。"②"为演员写戏"如果过多考虑演员的表演条件以及优势,而忽视人物形象与现实生活的真实度与深刻度,甚至为了演员表演需求而违背角色内涵的"内驱力"及其完整丰厚,银幕主人公也会是"畸形"以及"翘脚"的。对于银幕主人公而言,他首先是像生活而不是像演员,像演员的目的是为了像生活并提升到典型人物的高度,如果像演员而不像生活,则是演员的"自画像"而非角色了。

对于如此情形,焦菊隐1938年在巴黎大学博士论文《今日之中国戏剧》中已经郑重警告,他认为"明星制度"是导致艺术以及冲突戏剧文学日趋没落的主要原因。他在该博士论文第九章中写道:"不消说,'明星制度'是当前导致艺术及传统戏剧文学日趋没落的主要原因……演员们为了炫耀自己而跃跃欲试,不管他是职业的还是业余的……靠着几出成功的戏,他就必然会成为一位'明星'。

① 张世炉:《提倡为演员写戏》,《电影新作》1988年第2期。
② 祁丹:《为人写戏写戏写人——龙江剧艺术的成功经验》,《剧作家》2009年第4期。

而且一旦成了一个'神圣的明星'，他就毫无疑问会被他的戏班里所有成员视为师表，他的一举一动也都自然而然地带有艺术价值。他可以任意施展他的演技，更多的是从扩大他自己的声誉出发而不考虑演出的质量问题。显然，这是一种会导致戏曲艺术丧失殆尽的危险，这是在破坏戏曲艺术的美和价值，直到使它消灭不复存在。"这里，他强调了一个演员一旦成名成角，也就获得一种艺术和行政话语权，甚至是凌驾于编剧与其他演员之上的表演"霸权"，"他可以任意施展他的演技，更多的是从扩大他自己的声誉出发而不考虑演出的质量问题"。如此，自然使戏剧文学的美学构架意义有所削弱，表演纵好，却是人物少有"人间烟火"，缺失质感真实。因为主人公的"真实"魅力来自生活，而不仅仅是演员，主人公的成败只对生活负责，而非是对演员负责。

目前，中国电影界也时常讨论剧组美学核心人物问题，最后结论是"谁大牌谁话语权大"，因为"一旦成了一个'神圣的明星'，他就毫无疑问会被他的戏班里所有成员视为师表，他的一举一动也都自然而然地带有艺术价值"。编剧是"大腕"则编剧，导演是"大腕"则导演，而演员是"大腕"的机会更高概率更大，因为他们直接面对观众和社会，所谓"多少混个脸熟"而更容易出名，故而演员也往往有着较大的"说语权"。许多明星虽然不是编剧为她写戏，而是自我编戏，即无视编剧的剧本版权以及文学等级而随意改戏，其出发点大多是"可以任意施展他的演技"以及"扩大他自己的声誉"，它一方面碎片化甚至破坏了编剧所精心编织的情节以及人物的完整性，另一方面也因为演员的文学素养而降低了作品文化等级，"这是一种会导致戏曲艺术丧失殆尽的危险"。编剧宋方金表述道："演员朋友们对修改自己的模样有着极大的兴趣和毅力，当然，这是他们的人身权利，无可厚非，我只是善意提醒，毕竟整丑了的也大有人在。我所担心的是，相比修改自己，演员朋友们对修改剧本有更大的兴趣。2010 年，大量资本涌入影视业，演员朋友们片酬暴涨，兴高采烈地掌控了局面，不拍戏的时候改自己，拍戏的时候改剧本。在我们这块神奇的土地上，有钱就等于有权力，有权力就等于有能力。这逻辑非常古怪，但却颠扑不破。这几年，我们到底生产了什么样的作品，大家也都看见了，特别像一出整容事故的现场。在此温馨提醒演员朋友们，修改自己要谨慎，修改剧本更要三思而后行。也建议演员朋友们抽空学习一下《著作权法》。"①非为自己编写的剧本尚且"对修改剧本有更大的兴趣"，若是为自己编写的剧本则更有可能颐指气使了。如上所述的清末民初集团性的编剧和演员共袂

① 宋方金：《给青年编剧的信》，四川文艺出版社 2016 年版，第 7、8 页。

创作主人公,虽然奉献给社会的舞台人物形象不少,但是,它大多是属于表演意义上的,而非文学意义上的,这一时期戏剧的文化品质整体不高,也没有留下可供排演的经典文学剧本。余秋雨如此表述:"这就是中国戏剧文化史的一个重大转折:以剧本创作为中心的戏剧文化活动,让位于以表演中心的戏剧文化活动。这个转折的长处在于,戏剧艺术天然的核心成分——表演,获得了充分的发展,中国戏剧炫目于世界的美色,即由此聚积、由此散发;这个转折的短处在于,从此中国戏剧事业中长期缺少思想文化大师,换言之,长期缺少历史的先行者、时代的代言人以戏剧的方式来深刻地滤析和表现生活,有力地把握和推动现实。两相对比,弊大于利。包括京剧在内的中国戏剧文化,在很长的历史时期内主要成了一种观赏性、消遣性的比重太大的审美对象。剧目很多,但大多是前代留存、演员们为了表演艺术的需要会请人作一些修订、改编,有时也可能新编几出,但要以澎湃的创作激情来凝铸几个具有巨大审美感应力的新戏,则甚为罕见。戏剧艺术的社会作用,本来不应该仅仅如此;一个伟大民族的戏剧运动,本来不应该仅仅如此。"①在中国文化已是"垂垂老矣"的社会心理以及都市娱乐经济的裹挟之下,文学与表演的博弈使文学撤退为表演的"护卫"以及人文点缀,这一时期无法产生构成历史坐标的剧作家,戏剧文学只是表演的"修订、改编"功能,"长期缺少历史的先行者、时代的代言人以戏剧的方式来深刻地滤析和表现生活,有力地把握和推动现实",编剧"为演员写戏"事与愿违地走向了它的方面,用自己的"行动"否定了文学的无限创造空间,"包括京剧在内的中国戏剧文化,在很长的历史时期内主要成了一种观赏性、消遣性的比重太大的审美对象"。

目前,电影时代似乎又历史惊人相似地回到清末民初的京华戏剧时代,也是文学消退而演员成为核心要素,目前中国电影仍然荡漾在"颜值表演"的滚滚红尘之中,电影的文化价值主体性地由演员文化而构建,演员"天价片酬"已经"掠夺"了拍摄经费的绝大部分份额,制作经费捉襟见肘而使影业生产"畸形"发展,电影院线大多关心影片明星阵容而非故事内容。"从某种意义而言,电影的'颜值'几乎是依赖明星的颜值支撑起来的,有'高颜值'的明星主演不一定有好票房,但是,无'高颜值'的明星加盟基本上可以肯定无票房,电影院线首先关心的是影片是由哪几位'小鲜肉'主演的,而对于故事内容以及内涵的关注反而倒在其次。现在,'高颜值'的'卡司'(Casting,主演阵容)'一人难求',许多剧组手握大钱也时常请不到颜值明星,他们的档期很紧张,他们来了就即刻上戏,他们的

① 余秋雨:《中国戏剧文化史述》,湖南人民出版社 1985 年版,第 447 页。

片酬很天价。'高颜值'充斥在中国电影的各个角落，有颜值的数值，有颜值排行榜，连 2016 年春晚也出现'四大美人'，连艺术院校招生也重考生颜值，以便与电影市场无缝对接。"[1]

由此，也就出现了余秋雨所疾呼的文化宿命，"戏剧艺术的社会作用，本来不应该仅仅如此；一个伟大民族的戏剧运动，本来不应该仅仅如此"，电影艺术同样"不应该仅仅如此"。此时，如果提倡"为演员写戏"则需要三思而行，在电影的文学性不断稀薄与演员缺乏足够的文化准备时，"量身定编"似乎有着更大的风险以及"陷阱"。因为焦菊隐时代一个演员成为"明星"，还需要"靠着几出成功的戏"，现在则是可以"各显神通"出名甚至"快速"成名，演员的人文和生活修炼如同"膨胀食物"一样地"泡沫"成长，还无法对应高等级的文学演绎目标。北京人民艺术剧院导演顾威如此评述当前明星："五花八门的方式，可让人一夜成名，加之在把'市场'奉为无形神灵的'佛光普照'下，'眼球经济第一''收视率第一''点击率第一''销售额第一''票房第一'不一而足；种种妖风吹拨下，什么均可成'星'，'脱星''丑星''打星''网星''娱星''艳星'……'被明星'也屡见不鲜，为'轰动效应'之需，捧高、吹高、假投票、假统计、买版面……更有甚者，干脆直接'造星'，拔苗助长、无中生有、雾里看花、超女、快男、选秀、星探……花样迭出；还有衍生怪物'罪星'，明星也是人，出错乃至犯罪本不足奇，吸毒、车祸、斗殴、艳照门、涉黑、权色交易……多有耳闻，怪则怪在'狗仔们'如获至宝，渲染炒作，获罪服刑，跟踪报道，刑满复出，星光更灿，且有故意制造真假丑闻，过后再行真假辟谣，自炒自作，臭名烂名无妨。"[2]如果编剧为如此"星"们"量身定编"，则可能是事半功倍，因为"星"们难以承受生命之重而难以天才地诠释中国社会转型时期的复杂人性以及生命况味。

四、"为人写戏"与"写人写戏"

根据以上所述，可以发现"为人写戏"必须与"写人写戏"互相结合，其中前面之人是为演员，后面之人则是真实人物，"写人写戏"应该置于"为人写戏"之前，两者关系不可倒设。编剧为演员"量身定编"，并非仅仅是为演员更为出彩地表现技术，而是为了更为神化地创造人物，演员不能够为表现自己而与角色高调

① 厉震林：《让颜值回归美学》，《文汇报》2016 年 4 月 7 日。
② 顾威：《戏剧"明星制"批判——焦菊隐〈今日之中国戏剧〉再认识》，《中国艺术报》2015 年 12 月 25 日。

"抢戏"。因此,编剧必须瞄准值得交朋友以及值得为他编剧本的优秀演员,然后开始联袂创造银幕主人公。在此,编剧与演员需要有着共同的价值观、美学观以及生活认识,其目标一致聚焦于主人公的角色优化。首先,双方都有着良好的艺术眼光,"艺术的眼光浓缩了这样三个阶段:个体——总体——个体,第一个'个体',是指艺术家的个体情感;第二个'个体',是指艺术形象的个体生命;中间的'总体',是指具有社会历史溶解力的精神潜流,亦即我们上文所说的深刻而普遍的艺术意蕴。这三个阶段的浓缩,倘若要用一句话来概括,那就是:艺术家的个体情感与总体精神潜流,协调在一个感性生命体之中","不少人在从事艺术创作的时候,总是过多地纠缠于种种非艺术的眼光,致使艺术的品位降低,艺术的意蕴流散"。[①] 艺术眼光成为编剧与演员共创银幕主人公的美学基础;其次,双方都有着专业的艺术精神,具有将电影编演到极致的工作习惯,能够将银幕主人公立体深刻呈现,并将风格推向显著的标识而不是不伦不类的平庸表现;再次,双方都有着高远的艺术自觉,清晰了解文化的目标位置以及始终保持在高端的文化地位,同时,也清楚知道自己在整体文化结构中的身份层次及其弱势所在。

一般而言,编剧若为演员"量身定编",它有着两种途径:一是先确定演员,再创造形象。显然,它是针对优秀演员和表演艺术家的,由于他们的杰出以及成熟,有能力把握复杂而艰深的人物形象,能够将"乱麻"一样的人物性格举重若轻地细细分解和综合,因此,它虽然是一种较为功利的工作方法,却也未必是低效和无效的。在前所论述的案例中也不乏如此的案例;二是先确定大致形象,再寻找合适演员。自然,这是较为保守的艺术行为,乃是根据形象确定演员,然后编剧和演员相互切磋,共同推进和深化银幕主人公的认识以及它的成形过程,由于演员介入剧本创作过程,可以个人的各种合适成分不断融入角色"血肉"之中,在表演时演员与角色的似真似假关系也使两者恍如一体。但是,无论何种途径,它都需要遵循一条基本的文化原理:"量身定编"的最后目的,都是为了创造具有感召力、原创性以及中心资源的当代银幕主人公。

因此,当前既无需大力鼓吹"量身定编"的妙用,也不必将"量身定编""一棍打死"。它实质上是一种利弊互显的悖论,只是需要合适的时机与条件。它的魅力也就是体现在度的把握,它需要电影编剧的感性自觉与理性判断。若是机缘巧合或是若是产业需求,"量身定编"也不妨实践和尝试之,因为世上道路千万条就看如何走,只是需要"不忘初心",继续前进。

① 余秋雨:《艺术创造工程》,上海文艺出版社 1987 年版,第 68、69 页。

下　编
电影表演年谱

2012年：表演的重估及尝试

一、表演美学的"重塑之年"

2012年，国产电影呈现着异彩纷呈的多元化局面，影片的类型和风格丰富多彩，电影产业运营日渐成熟，影片的生产数量和院线的票房收入持续增加。2012年2月18日，中美两国政府签署了《中美电影新政策》，中国将在原来每年引进海外分账电影配额约20部的基础上增加14部三维立体（3D）或巨幕（IMAX）电影，国外电影公司的分账比例也将获得大幅提升，从目前的13.5%一下子涨到了25%，并增加中国民营企业发布进口片的机会。此外，"梦工厂"在华建立了合资企业。这些电影新政，使国产影片产生了从未有过的机遇和挑战，也激发了中国电影人积极的创作态势以及应对策略。纵观全年的电影票房排行榜，《泰坦尼克号》（3D）、《复仇者联盟》《碟中谍4》《蝙蝠侠3》《少年Pi的奇幻漂流》等好莱坞"进口大片"来势汹汹，《听风者》《大魔术师》《寒战》《爱》等港台合拍片也不乏关注度和话题性，《画皮2》《搜索》《白鹿原》《一九四二》《二次曝光》等国产影片也交出了票房过亿的优秀成绩单。可以说，2012年是国产电影在合拍片和进口片的合力"夹击"之下，进行盘活市场、艰难突围和探索道路的一年。尤其是在年中，管虎的《杀生》、张杨的《飞越老人院》、王小帅的《我11》、宁浩的《黄金大劫案》、杨树鹏的《匹夫》等影片密集排列，先后在各个院线"灿烂登场"，颇有"第六代""集团作战"的意味。"第六代"终于以团体的力量，在一个集中的院线档期，撑起国产电影的旗帜，与好莱坞电影在中国票房上博弈与厮杀。同时，在电影语言方面颇具艺术性的《神探亨特张》《浮城谜事》《人山人海》《边境风云》等影片，也赢得了业内的关注和口碑，体现出较为丰富的美学价值，书写了2012年国产电影浓重饱满的一笔。

应该说，2012年国产电影表演美学方面所呈现出来的特质，乃是"意识形态腹语术"在电影领域的编码及其言说，它透示出了政治、文化以及电影产业对于电影美学的相互博弈和调控的关系。电影表演的性格和气质，它无法逃脱时代

的整体性格和气质，在虚构故事的表演背后，隐藏着颇为微妙和深刻的社会潜在动机，是多种"社会话语"合力作用的结果。一方面，电影表演已然成了外界认知国家形象的主要通道之一，电影中的演员表演成了该国家普通民众以及人文风情的形象代言人，演员表情以及表演成人们辨别和体认国家形象的重要载体；另一方面，它也是来自国产影片自身的身份定义、特性建设的内在需求，是电影艺术家在美学诉求和市场形势之中寻求未来发展出路的关键部分，从而使电影表演成了历史和文化的替身以及假面，其重塑和实现具有文化领域的软实力以及扩展到经济领域的宏观利益之重要地位。由此，2012 年的电影表演美学，它处在政策变动、经济驱动和文化转型之中，寻求和摸索着"中国表演"的文化表情、产业对接以及国家形象。在被称为"共名时代"或者"无名时代"的新世纪，电影表演经历百年之后走到当今，已经不可避免地在美学方面呈现出多元化追求以及兼容性特征，但是，在此仍然可以将 2012 年概括为表演美学的"重塑之年"。在表演观念和表演形态中，在总体上呈现出质朴内向的生活化表演回归现象。这种回归，它不是物极必反的"倒退"，可以视为表演美学在通往深度模式及其历史隧道的进程之中，所采取的一种保守的冥思式的重估和尝试。

二、"返朴归真"的美学趋势

2012 年的国产电影，从演员的表现而论，实力派演员依旧保持着较高的美学水准，张国立、张丰毅、陈建斌、徐帆、孙红雷、周迅、陈坤、黄渤、刘烨、郝蕾等一批中青年优秀演员，在担纲主演的影片之中均有上佳表现；同时，张雨绮、王珞丹、段奕宏、苏有朋、梁静、冯绍峰、范伟等担纲重要配角的演员，参演了多部社会影响较大的影片，以不同的形象活跃在大银幕上。这些演员可圈可点的表演成绩，形成了本年度影坛鲜明而亮丽的风景线，他们的表演形态、表演方式和表演风格，决定了 2012 年国产影片表演美学的主要特质，即呈现出一种"返朴归真"的表演美学趋势。

生活化和日常化的表演形态比重较大，演员较多采取内化地处理和表现角色形象塑造。

"银幕的纪实性决定了电影是一种以现实生活本身的逼真形态来反映生活的艺术。它要求电影表演真切、自然、生活化。"[①]其实，与 2011 年古装武侠/玄

① 林洪桐：《多米诺·跳棋·围棋——表演分析手册》，中国电影出版社 2007 年版，第 4 页。

幻大片扎堆的情况比较，可以发现 2012 年 的古装片在数量上较之往年有了显著下降，生活化也正是在表演风格上对前几年所泛滥的人偶化、符号化等非常规表演形态的一次"拨乱反正"。层出不穷的仙侠神怪形象及其装腔作势远离生活的表演，无可避免地造成了捉襟见肘的审美疲软，细腻、自然、质朴、真实的表演风格开始逐渐从国产古装大片的奇观化表演乱局中夺回主权。演员以生活为表演之源，经过选择、提炼、加工，创造出一个个生动鲜活的银幕形象，他们不同程度地呈现出以收敛和含蓄为主的表演形态，体现着揣摩和表现角色的内向化倾向。如此生活化和日常化的表演美学特点，可以从以下两种情形中反映出来。

第一，在当代题材的影片之中，演员注重描述和体现角色的当下状态，表现出一种现代感和纪实性的表演美学特质。许多影片都改编自真人真事，贴近当前社会的影片题材，符合日常逻辑的剧中角色，反映寻常化和世俗化的喜怒哀乐和社会症结，提出以及解决能够与观众产生共鸣的问题，是本年度影片中较为常见的电影文化及其表演美学现象。

采用"接地气"的现实主义风格影片《搜索》回归大银幕的导演陈凯歌，将目光投向了时下极受关注的"网络人肉搜索"事件，围绕女主人公叶蓝秋的遭遇，勾勒出了事件全景之中复杂深邃的人性面面观。扮演叶蓝秋的高圆圆，在形象气质上符合人物美丽而凄楚、脆弱而倔强的特点，也通过突破性的演出，较好地完成了一名身处复杂甚至残酷关系的人物的表演任务。无论是被诊断出绝症却拒绝相信时的错乱凄惶，还是接受现实的崩溃脆弱，以及深陷舆论谩骂时的绝望空洞，选择享受余生的从容决绝，高圆圆通过肢体、眼神、表情等表演元素，对观众进行了极富感染力的传达。姚晨饰演的女记者陈若兮，让观众看到了一名强势直率、缺乏女人味的工作狂形象。在塑造这个人物的时候，姚晨还特意体验了真正的记者生活，通过在某法制节目组实习，切身地寻找着剧中人真实的工作状态。这使得她在表演时能够调动自己的真切体会，避免了想当然的空洞表演，也使陈若兮这个角色真正地立了起来。当然，导演作为影片的创作核心地位，掌控着整部影片的表演风格和水平。陈凯歌在现场不断完善表演的任务，指导演员根据角色的定位，哪些表演桥段可以更加细致或者更有层次，为确立人物的形象添砖加瓦。正是在陈凯歌现实主义美学的整体把握之下，赵又廷、王珞丹、王学圻、陈红等演员的表演，一同被整合与归化，踏实而诚恳地讲好每一个角色的故事。

张杨导演的影片《飞越老人院》，则采用颇为温情浪漫的手法，将有些残酷的老年人生存状态问题进行了一次"梦想照进现实"式的书写。许还山、吴天明、李

滨、田华、牛犇、管宗祥、仲星火等数位中国影坛重量级老年演员的表演，使人叹为观止。老演员们对于人物状态的拿捏分寸恰到好处，介乎于纪实和抒情之间，同时，苍老的身体与童趣的神态形成对比，诙谐乐观的表演风貌冲淡了压抑沉重的生活情境，一群老人"飞越"老人院，开着废弃的公交车去天津参赛，欢歌笑语地行驶在风景如画的路上，如此场景更是充满了浪漫明快的色彩，形成了影片笑中有泪、悲喜交织的表演美学基调。

导演蔡尚君凭借影片《人山人海》荣获威尼斯电影节"最佳导演奖"。在这部根据真实故事改编的电影中，陈建斌扮演的"老铁"为了给弟弟报仇，踏上了千里追凶的遥远路途。按照蔡尚君的设想，老铁应当是"一个偃旗息鼓的人"。陈建斌谈到对于老铁这个人物塑造时称道："照着记忆中的外公来演，死死抓住人物的沉默。"①老铁的台词极少，仿佛一直在思忖和挣扎，主要依靠肢体和神态去完成叙事。全片充满了隐藏和省略，以及几处看似毫无意义、生活流式的"闲笔"。吴秀波饰演的杀人犯萧强，出场时间极短，而且，是不符合他一贯风流倜傥气质的邋遢造型，身负命案却是表情麻木自若，不见任何慌张。这种无知者无畏的"坦荡"以及因此造成的空洞和扭曲感，给人一种发自内在的阴森。影片中常常可以见到的静置的长镜头中，演员们模糊暧昧的生活流表演，无大幅度表情的动作设计，注重日常生活神韵的言行，对人物心灵把握的大技巧超过纯表演的小技巧，使生命感觉进入表演状态，回避过于显著的表演支点。采用自然主义风格的事无巨细的细节，将人物的生存状态和内在性格表现得贴切传神，使影片具备一种纪录片式的表演美学品格，同时又不止于此，故而显得耐人寻味。

娄烨导演的新片《浮城谜事》改编自网络热帖，沿袭着他一贯对于现实社会和爱情关系的关注。与娄烨导演数度合作的女演员郝蕾，通过大量的眼神和肢体，以及身体局部的表演，刻画了人物细致入微的心理状态，将女主人公陆洁的嫉妒与恨意传达得让人难忘，她的表演体现出了大于叙事的情绪力量。

孙周导演的《我愿意》则探讨了"剩女"这一社会热点问题，李冰冰饰演的唐微微漂亮能干，在段奕宏饰演的初恋情人和孙红雷饰演的追求者之间进退维谷。在李冰冰游刃有余的演绎下，"剩女"的概念可被引申为"胜女"，去掉了尴尬身份转而成为人生赢家。

在一些国产影片中，非职业演员的表现也同样出彩。高群书导演的《神探亨特张》，主要演员是一群"微博红人"，先不论它与营销手段的关系，演员们"无表

① 王陈：《陈建斌："老铁"是我本来的样子》，《大众电影》2012年第16期。

演的表演"其实和影片仿纪录片式的艺术处理有着内在的统一性。影片在表演美学上呈现出一种质朴和松弛的特性。非职业演员往往与程式化的表演无关，甚至可以说他们不是在表演，只是按照生活中本来的行为在做，因而带来一种现场感和真实感。尽管《神探亨特张》的演员们其貌不扬，在技巧和经验上几乎可以说是空白，但依然不妨碍观众记住了张立宪(出版人，微博名"读库")饰演的重情重义、火眼金睛的北京片警张惠领，白燕升(主持人)饰演的文质彬彬、振振有词的"碰瓷男"，史航(编剧，微博名"鹦鹉史航")饰演的神神叨叨、煞有介事的算命师，以及孙杰(网络作家，微博名"作业本")饰演的一直执着地跟在张惠领身后"讨说法"的吕师傅。影片中有这样一场戏令人印象深刻，方磊饰演的女骗子专门向防备心差的弱势群体换假币，被抓进派出所后得知自己的女儿走失，于是，张惠领放她出来，同她一起寻女。当他们赶到的时候，小女孩已经被车撞倒并且来回碾压致死，失控发狂的女骗子揪住肇事司机厮打，一群人在一旁拉架，此时的镜头在警车内，用长镜头静静地记录着，画面前景不可开交的混乱场面，后景却是灿烂地绽放在夜空的礼花，自然光和同期声，记录着撕心裂肺的哭嚎和礼花爆开的喧嚣，这样不介入的静态呆照，两相对比百感交集，一言不发却道尽沧桑。"质朴的生活形态具有丰富的艺术含量，具有生活本身包含的复杂性和多义性。能引起观众的艺术美感、思索与联想。优秀的生活化表演应该有丰富的'内涵'与'外延'，即'淡中见浓'的思想含量以及能使观众产生联想的艺术辐射力量。"[1]

第二，在非当代时空的背景下，也注重还原此时此地此人的原生质感，避免虚假和做作的"扮演感"。年代片因为远离现实生活，在表演中往往更加需要借助其他手段来共同完成感觉的传递。演员也会因为时隔久远，很难真正地"身临其境"，只有通过把握人物的心理状态而产生艺术的感染力。

冯小刚导演的新片《1942》，主要表现抗日战争时期河南一场旱灾给三千万灾民带来的深重苦难，影片集结了一批国内优秀的电影演员，将那一段不堪回首的历史演绎得令人动容，发人深省。张国立、徐帆、李雪健、陈道明、范伟、张涵予、冯远征等演员的倾情出演，极富表演美学的感染力，形成了一组分量厚重的角色群像，灾难面前也许没有对错甚至善恶都难以问责，但是却如同一面镜子，映照出人性在极致状态下的种种可能。张国立、冯远征、徐帆等为了接近灾民的心理生理状态，在拍摄过程中进行减肥。除了外形塑造的真实感，内心世界的绝

① 许南明、富澜、崔君衍：《电影艺术词典》，中国电影出版社 1986 年版，第 228 页。

望和崩溃也是演员需要去体会和传达的。在徐帆饰演的花枝主动卖了自己，给孩子和丈夫换来粮食的一场戏中，她和导演冯小刚就人物状态方面还产生了争执。徐帆认为一个母亲在和孩子生离死别之际会本能地感到难过，而冯小刚导演则认为到了那样极致的状态下，人除了求生欲之外，已经接近麻木不仁，因此，要求徐帆不要刻意表演。在影片中最终呈现的是冯小刚导演的意见，两种表演方式其实并无高下之分，只有片段感受和全局把握的差别。

王小帅导演的富有自传色彩的影片《我11》，再次以中国西南地区的"大三线"作为故事背景。他称道："这部影片跟《青红》是同一个系列，因为都是以三线厂为背景，但这个故事的时间要往前推一点，《青红》说的是20世纪80年代的事情，这个故事则发生在1975年到1976年，讲述了那些十几岁的孩子们的青春经历，他们在这个特殊历史背景下目睹的事件，和因此促成的成长。"这部现实主义的艺术片，通过孩子的视角打量着成人世界的风声鹤唳，政治生活的波诡云谲变得懵懂模糊。影片通过大量生活细节，使得个人回忆和集体记忆在画面中交织。在对往事的叙事中，符号化的意象使用，加上演员的语言台词、内心体验和形体动作，使得影片的表演美学也呈现出一种属于特定年代感的生活化和内向化。

宁浩执导的《黄金大劫案》将影片情境设定在抗战时期的民众抗日故事，由新人雷佳音担纲大梁，郭涛、黄渤、刘桦、范伟、陶虹等宁浩常用演员班底甘为绿叶。宁浩称这部电影的核心是成长，一个小人物经过种种磨难，激发出自己内心深处的正义感，终于蜕变为大英雄。因此，雷佳音对"小东北"这个人物的塑造成为影片中表演方面最为重头的看点。这个操着一口东北方言的"小混混"，从前期的狡黠自私、唯利是图，到后来的良心发现、舍生取义，亲人、战友和恋人的死亡一次次带给他冲击和反省，雷佳音将这个"非英雄的英雄"的成长，演绎得颇有层次感，尤其是片尾他成为一名抗日地下党，坐在电影院与人接头完毕以后，乍然在银幕上看到昔日战友和恋人主演的影像，一时宛如木雕泥塑，那一幕的眼神令人印象深刻，这种瞬间场面累积起来的艺术感染力，体现了表演的深度和厚度，剧中人和主演本身都完成了一次涅槃式的蜕变。

其实，年代片因为其时间久远，总是带着一层神秘的传奇色彩，因而其表演也不可避免地体现着戏剧化和生活化的中和。但是，接近人物本色、深入反映内心、具有说服力的细节拿捏等生活化表演的处理原则，仍然是2012年国产影片表演美学的主要基调，并且在多元化的表演形态的合力作用之下，逐渐走向一种表演深度的模式。

三、魔幻现实主义的美学色彩

在风格化的表演形态中，突出地呈现了迷狂的情绪化表演，具有魔幻现实主义的美学色彩。

在电影表演格局中，"非常规、非主流以及将表演风格推向极端化的表演"常常被称为风格化表演。[①] 电影美学的多元化、样式类型的多样化、导演追求的个人化和扮演人物的复杂化也决定了电影表演风格也呈现出多种的形态，淡化表演、模糊表演、怪诞表演、情绪化表演、仪式化表演、程式化表演等，都可以在2012年国产电影的表演美学中得以发现。在以上的表演形态中，迷狂的情绪化表演则是较为突出的一种表演形态，大限度地宣泄个人的感觉和情绪，似乎与情节游离，却又是塑造人物必不可少的关键场面，有时也会辅以影像的表意功能。表演成为个人化和情绪化的产物，乃是对于精神世界的讲述，对生活境遇的修辞以及对喜怒哀乐的宣泄，这种表演常造成含义的混乱和模糊，甚至虚幻，陷入无意义、无目的、无秩序、无逻辑的整合性美学效果。它集中地反映在几部重要作品的主要演员表演身上。

荒诞悬疑喜剧《杀生》，颇有几分后现代的荒诞色彩，讲述了一群人如何联手杀死黄渤扮演的"不合规矩"的牛结实的故事。管虎的电影作品一直有着张扬肆意、犀利独特以及浓郁的人文精神和个人气质，《杀生》也不例外，具有以往作品一样的夸张和反思。在这部具有魔幻现实主义色彩的寓言中，黄渤的表演可以说是支撑起整个影片的最大亮点。塑造这类处在极端处境下、顽皮中带着癫狂的无赖式小人物，黄渤已经驾轻就熟，但是，本片中牛结实的情绪更加极端，并且经历了颠覆式的心理变化，即成为一名父亲，身份的重构使得牛结实最终以父亲的身份牺牲，用他的死换来爱人和孩子的救赎。黄渤用精湛细腻、富有张力的表演处理，很好地消化了这种转变，使得人物丰满立体。影片中充满了神秘化的仪式场景，黄渤生动的表情、嚣张的笑声、不安分的身影昭示着他在群落中离经叛道的地位。黄渤称，《杀生》是摸索和尝试，跟以往的电影不太一样。牛结实是个"混蛋"，不仅是通常意义的坏，还活得自在，让人喜欢他、羡慕他，因为他很自由，按照自己的想法活着。影片中村民在雨里制造幻觉，让牛结实着凉以摧毁他的身体的那一场戏，黄渤将这种迷狂式的情绪化表演发挥到了极致。众人为了使

① 李冉苒、马精武、刘诗兵、张建栋：《电影表演艺术概论》，中国电影出版社1995年版，第257页。

牛结实相信自己有病，自甘折磨地在寒冬的雨地里淋雨，牛结实带着孩子般单纯的欢笑，瑟缩着身子跟他们一起在雨中手舞足蹈。这场颇有祭祀感和仪式感的戏，是昭示牛结实是如何走向死亡的关键点，黄渤用大喜的神态动作表现这个大悲的转折，颇有一种"人之将死，其言也善"的悲壮，隐喻着回光返照式的最后狂欢，不仅对牛结实也是对最后死于地震的全体村民。

余男扮演的哑女马寡妇，也从造型和表演上体现出这个异族人的格格不入。她用一贯富有力度的肢体、表情、眼神表演来展现情绪和塑造人物，剧中的另一位演员梁静笑称，"余男的手都那么有戏"。苏有朋饰演的牛医生是整桩集体谋杀事件的策划，随着近几年他在大银幕上的活跃表现，可以看到他对人物的把握从将外在的台词、形体、眼神逐渐内向化的趋势。另外，梁静也凭借剧中破格的扮丑出演，获得 2012 年台湾"金马奖"最佳女配角，这可以看作是对影片夸张迷狂式表演风格的肯定。其实，这种表演风格的形成，不仅源自影片的美学追求，也和时下的商业诉求有着深层的关系，因为牛结实这样的人物会有故事，一个封闭地域，一个不合规矩的人，冲突是必然的，只要处理好看，能够让观众琢磨，具备商业价值，而且不会廉价。

管虎希望《杀生》是一部有着文化品质的商业电影，也可以说是他向商业电影的"转型"。"第六代"导演自然也会适度调整自己的策略，增加与电影市场接轨的元素。其实，十几年前，即有论者提出"第六代"已经悄悄地回归传统，题材出现了主流化的倾向，人物也并非都是边缘化，叙事从情绪化到纪实化。回归，不是退步，而是一种务实以及个人风格的深化和完善。从某种意义而言，"第六代"导演不同程度地采取了一种中国特色的商业电影路线。由此推及包括"第六代"导演在内的很多更为年轻导演的创作，他们在电影艺术上的新动向颇为值得关注。

除了迷狂式的情绪化表演，符合影片整体特质的风格化表演还显著地体现在以下两部影片之中。一是乌尔善导演的《画皮 2》，票房超过 7 亿，是 2012 年国产影片的总冠军。除了离奇曲折的故事情节、精美炫目的画面效果，三位主演周迅、赵薇、陈坤的杰出表现也是品质和票房号召力的保障。其中的重头戏，即周迅饰演的小唯与赵薇饰演的靖公主互换皮囊，作为奇观化的场面为人称奇。她们是目前国内具有代表性的两大女演员，两人的气质以及表演魅力早已形成格式化的身份，她们将自身独特的魅力注入角色，精彩地完成了这次表演。诸如周迅的表演，比第一部更为张力，因为角色的故事和内心更为复杂，也涉及更多的哲学命题。二是新锐导演程耳的作品《边境风云》可以说是出手不凡，在电影

语汇方面展现了独特强烈的个人风格和流畅洗练的影像特点。孙红雷、王珞丹、杨坤、倪大红等也用内敛冷峻的表演风格,整体上成就了影片的实验性质感和戏剧性张力。因此,风格化的表演美学,为 2012 年国产影片增添了惊喜和亮色,出现了一些表演史学值得关注的风格类型。

四、古装商业大片的"自我魅力"

2012 年的古装片和历史片在数量上比往年有所减少,但是,几部浓墨重彩的"大制作"依然足以吸引业界内外的关注。乌尔善的《画皮 2》、赵林山的《铜雀台》、陆川的《王的盛宴》、陈嘉上的《四大名捕》等,都取得了不俗的票房成绩。从表演美学而言,贪多猎奇的仪式化、人偶化、奇观化和戏剧化等表演方式,在数量上减少,但表演形态本身与过去大同小异。古装/武侠/玄幻片的类型决定其表演特质要大开大阖,充满爆发力和冲击力,肢体动作、面部表情和眼神变化的幅度都明显甚至夸张。周润发、刘烨、张震、邓超、陈坤、周迅、杨幂等等演员的表现都保持了一定水准以上,较好地表现了角色在复杂环境下的独特性格。另外,还有几位演员通过角色实现转型和突破的努力,也是值得关注的积极现象。

《铜雀台》是导演赵林山的处女作,以新的视角和思路重新演绎了以曹操为中心发生的一段历史。苏有朋饰演汉献帝,这一鲜少被重视的人物在《铜雀台》中却被赋予了新鲜的形象,苏有朋从新的角度,将影片中看似昏庸软弱无能,实则暗藏阴谋的汉献帝完整而另类地诠释出来,同演对手戏的周润发盛赞他"惟妙惟肖"。从《风声》中阴柔的白小年,《杀生》中狠毒的牛医生,再到《铜雀台》里双面的汉献帝,大银幕上的苏有朋以这些另类和复杂的角色,似乎正逐渐地向一名类型演员的道路上发展,汉献帝这一富有层次感和张力的表演尝试,让苏有朋呈现出更多的可能性。

在《画皮 2》中扮演天狼国祭祀的费翔以歌手的身份广为人知,而这次他的扮演则从造型和形象上都进行了一次颠覆性的尝试。阴寒邪气的眼神、神秘夸张的肢体、魔音咒语式的梵语台词,较好地完成了巫师这一反派人物的塑造。为了达到表演效果的真实,费翔学习了关于天狼国的习俗、宗教、装饰、生死观等文献资料,对梵语台词的含义也进行逐句理解。

在陆川导演《王的盛宴》中扮演吕后的秦岚,过去以时装剧中靓丽青春的表演形象示人,这次担纲历史剧的女主演,承担了颇为复杂而持重的戏份。在自私残忍、阴狠毒辣的形象之外,秦岚也注重发掘吕后令人起敬的一面,她通过查阅

历史资料发现，吕后也是颇有功绩之人，在她执政期间，重视农业，发展经济，国家也称得上风调雨顺。

在上述古装商业大片中，表演方面也颇为强调演员的"自我魅力"，使得角色变成"我"，有"我"的人格、气质和个性魅力。依靠着演员自身的存在价值的人格魅力，成为有力的票房号召和品质保证。

五、结　语

2012 年的国产影片表演美学，也存在着一些不尽如人意之处。它可以概括为以下几个方面：

一是没有出现具有分量的标志性表演/角色。2012 年国产影片虽然硕果累累，票房成绩也取得了新的突破，但是纵观全年的影片，并没有哪位演员的表演或者其塑造的角色成为本年度具有标识性、可以成为年度表演的代表性作品，如同 2011 年的王小贱（《失恋三十三天》，文章饰）、2010 年的张麻子（《让子弹飞》，姜文饰）、2009 年的李宁玉（《风声》，李冰冰饰）、顾晓梦（《风声》，周迅饰）。中青年优秀演员依旧保持着水准以上，但是，难以突破现状，甚至出现银幕形象的重复与疲劳。尽管有的演员表现活跃，却是缺乏亮眼的表现和独树一帜的个性。

二是新人青黄不接。2011 年文章凭借《失恋三十三天》的表演赢得叫好，他和另一位主演白百合一同获得了 2012 年金鸡百花奖最佳男女主角奖。倪妮也在张艺谋导演的调教下，通过《金陵十三钗》惊艳登场。反观 2012 年，在这方面几乎是空白，而 2012 年因卓越表现而被寄予厚望的新人，却也没有在 2012 年递交出令人满意的答卷。影片中的新人只有数量上的叠加，没有质量上的轰动性和影响力。

三是商业化、夸张化、表面化的表演问题依然存在，缺乏真正"接地气"的诚意表演。颇为尴尬的是，过度纪实风格的表演形态被批"不好看"，难以吸引大部分观众，而符合"眼球经济"的表演却又难免流于肤浅媚俗，缺乏能够和当下国人的身体、表情接通的表演。真正的中国式大片表演还在探索，前景暂不明晰。

在此，将 2012 年概括为表演美学的"重塑之年"，是对前几年浮夸泛滥的浅层次表演形态的拨乱反正，是呼吁国产影片对"此时、此地、此人"关注的回归，以及对表演的深度模式的诉求。电影表演形态承担着中国国家表情的代言作用，它的魅力与个性记录和呈现着当代时空背景下的中国文化"表情"以及中国"表情"，它需要继续用心探索而前行。

2013 年："轻"表演的"减法"特质

一、表演美学的"减法之年"

2013 年,是国产电影发展过程之中现象较为鲜明或者是说是特点较为突出的一个年份。纵观 2013 年内地电影市场票房的排行榜,国产影片《西游降魔篇》《致我们终将逝去的青春》《狄仁杰之神都龙王》《中国合伙人》《北京遇上西雅图》均取得了 5 亿以上的票房收入,与《钢铁侠 3》《环太平洋》《速度与激情 6》等好莱坞引进大片分居年度前 20 名的一半席位。在票房的前 10 位中,国产片占据 6 席,《西游降魔篇》以 12.4 亿稳居榜首。可以说,国产电影一方面处在类型多元化、风格多样化、产业成熟化以及市场规范化的总体发展进程之中;另一方面,也呈现出了年度社会历史背景下的新特点和新状态。这是国家意识形态、生产力状况、产业政策、艺术美学思潮以及市场运作规律等潜在的力量博弈与合谋的结果。

特别需要指出的是,国家广播电影电视总局于 2013 年 1 月发布了《国家广电总局电影管理局关于加强海峡两岸电影合作管理的现行办法》(以下简称《现行办法》),规定海峡两岸电影合作管理的相关事宜。《现行办法》明确了台湾影片的界定,并放宽了对台湾电影的引进政策,作为进口影片在大陆地区发行的台湾影片,不受进口影片配额限制。内地门户对台湾电影的进一步开放,给双方影业的投资、制作、发行等运营环节都带来了显著而剧烈的影响,也带动起了电影美学的"新风潮"。台式电影风格的重要标识"小清新",成为 2013 年国产电影风格的关键词之一。赵又廷、柯震东、张孝全、彭于晏、郭采洁、陈妍希、桂纶镁、陈意涵等台湾青年演员也凭借着青春爽朗的形象与清新质朴的表演,为 2013 年的国产电影带来一阵明快的新风。同时,"小妞电影"(chick flick)这个好莱坞电影的特定词汇也越来越为电影观众熟知,一批以都市女性为表现对象的时尚爱情片在 今年 形成规模,将 2013 年的中国银幕装点得风情万种、活色生香,从年初

的《北京遇上西雅图》开始,《101 次求婚》《分手和约》《被偷走的那五年》《小时代》《小时代 2：青木时代》《非常幸运》《一夜惊喜》等影片轮番登场,让观众能在放松的状态下观赏女演员们甜美、浪漫而又不失逗趣的风采。同时,《一代宗师》《全民目击》《萧红》《大明劫》《美姐》《天注定》等影片在艺术上的坚守与突破,《戏子、厨子、痞子》《毒战》《中国合伙人》《神奇》《无人区》等影片在类型和商业方面的探索与盘活,共同书写出了 2013 年国产电影异彩纷呈的章节。

结合 2013 年国产电影的呈现形态和艺术水平,从表演美学的角度可将其称为"减法之年"。电影表演美学是"意识形态腹语术"在特定领域的编码以及言说,透示着政治、文化以及电影产业对于电影美学的相互博弈和调控的关系。它包含既定的现实,更蕴含了一种深刻的社会心理机制和潜在向往,即希望成为一种什么样的表情、仪态、性格、气质、言语和行为。表演美学形态中呈现的"减法"特质,是对前几年繁复冗余和夸张变形的仪式化表演的拨乱反正,在角色塑造和表演基调上,更贴近时下的都市大众的生活常态和心理节奏。"减法"特质不仅仅体现在电影表演美学上,而是贯穿了全年国产电影文化中,摒弃宏大叙事、小成本影片成绩优异、青年导演崭露头角,甚至最热闹的贺岁档(12 月份)的片量较之往年都不增反减。这种总体上的"简朴""节约",同全年的社会主流意识形态达成了某种"合谋"抑或是"不谋而合"。一直以来,电影文化都被赋予了与主流观念平行的发展要求,"不在于电影告诉我们了什么,揭露了什么,歌颂了什么,而在于它的形式本身就带有意识形态性"。[①] 2013 年的国产电影以一种充满当下特质的影像笔触,有力地描绘出这一年的中国人的"表情"和"表演",以及国家形象的新风貌及新气质,也有一些值得反思的经验和教训。

二、"轻"表演的美学倾向

2013 年电影表演的"减法美学",首先体现在国产影片"轻"表演的美学倾向上。这种表演更为强调造型功能而非叙事功能,富有身体美学的观赏性,显现出了一种较为显著的时尚感和清新感。由此,要求演员在形象上靓丽鲜明、台词上活泼易懂、情绪上高度外化、动作上外放夸张,注重明星效应、时尚流行、异域奇观等因素。

一是"轻"电影由"轻"表演奠定它的形态和资质。"轻"电影的概念,主要是

① 姚晓濛、胡克：《电影：潜藏着意识形态的神话》,《电影艺术》1988 年第 8 期。

指中低成本制作、主题大多清新轻松、观众相对年轻、票房良好、导演多为新人的作品。2013 年在社会上引起广泛关注和讨论的影片，例如《人再囧途之泰囧》《北京遇上西雅图》《致青春》《一夜惊喜》《非常幸运》《小时代》《被偷走的那五年》等，以一股爆发的势力给中国电影带来了新气象。它们有着相同的特质，主题都是关于青春、梦想和爱情，思想并不沉重，叙事也不宏大，可描述为又酸又甜、轻而不佻、微而不弱的文化特质，也不难窥见出这个时代的风貌与人文气质。"轻"电影中的"轻"表演，来源于特定的社会心理和时代特点，又决定和主导了"轻"电影的美学基调。

第一，社会风尚。"轻"电影的美轮美奂、赏心悦目，映射着现代人的生活图景，同社会风尚形成既迎合又引领的互文机制。"轻"电影出现的最大作用力之一是"社会趣味"。商业社会所生成的消费文化很直观地反映出社会的心理需求，碎片化的"微"时代的到来，使得人们更倾向于浅度阅读和视觉刺激。而电影是社会流行文化的主要阵地，"轻"电影在这样的时代氛围中应运而生，是社会心理对青春的一次消费，也是时代繁荣之下的大众对清新气息的一次渴求。

郭敬明导演的《小时代》以及《小时代2：青木时代》，将故事的背景设在有"时尚之都"之称的当代上海。影片中主人公们的服装道具极尽奢华，象征着价值和价格的奢侈品商标随处可见，昭示全片华丽梦幻的风格定位。《小时代》在公映之后得到的褒贬不一的评价中，"时装秀"成为大多数观众的主要印象，而演员则成为这场时装秀的"模特""道具"，表演也成为构筑电影观赏性的筹码。影片中四位女主人公的性格和形象都鲜明突出，男演员也非帅即酷，光鲜靓丽的人物群像深受年轻观众的喜爱和追捧，但是，这依然不能掩盖表演上的拿腔作调、虚假夸张。造型元素的机械叠加，并不能代替演员的艺术创作并产生表演上的化学反应。影片中演员们在华美场景中"走秀""摆造型"式的表演，能够帮助影片建构画面造型，却在表现人物内在情感和心理部分显得较为生硬性和概念化，缺乏打动人心的力量。

刘杰执导的电影《青春派》则以轻松和励志的笔调，描绘出了当代中国高中生的青春画卷。影片男主演董子健获得第10届电影频道传媒大奖最佳男主角奖，以及第50届金马奖最佳新演员提名，足见业内对他在影片中出色表现的肯定。以董子健为首的一群小演员，演技或许就是青春本身，整体呈现出清新的表演形态。严整统一的校服里，每个角色的人物形态和个性特征，都传递出真切可感的少年气息。值得一提的是，秦海璐在影片中的表演火候恰好而又不抢戏，她扮演严厉而负责的班主任撒老师，不苟言笑雷厉风行，张口就是一句句押韵的学

习口号："不苦不累，人生无味"，"不拼不搏，高三白活"。这种形象和台词设计十分"接地气"，让经历过的观众感同身受之余也会心一笑。

第二，欲望对象。"轻"电影在很大程度上与社会心理预期相互符合。一方面要描绘观者的精神图谱，另一方面也要成为观者的欲望对象。而从 2013 年上映一些"轻"电影来看，作为欲望对象的"轻"表演包含出以下两大因素：

首先，异域空间的背景设定。赏心悦目的美景奇观，为表演提供可行依据，也为演员的表演带来了更多的想象空间和可供发挥的余地。《泰囧》中三个主人公啼笑皆非的经历主要发生在泰国；《北京遇上西雅图》里男女主角则在西雅图日久生情；观看《非常幸运》的观众得以跟随主人公苏菲辗转于北京、新加坡、香港、澳门和欧洲小镇；《一夜惊喜》虽没有大幅度的城市空间跨越，却也在片中呈现出一个世外桃源般的山中小屋，以供男女主角增进感情。异域空间给观者造成视觉上的新奇与震撼，为情节开展铺设了富有吸引力的情境。同时，"本地"与"异域"之间的对比和碰撞，也构成天然的差异和张力，丰富了表演的质感。

其次，演员配置策略方面的改动。男性角色从"白马王子"变为"毛驴王子"，和美女演员搭戏的不再是潇洒俊男，而是其貌不扬，像是活在日常生活里的小人物。这种策略源于某种心理补偿机制，也受到审"丑"、审"怪"的当代艺术发展模式影响，例如《101 次求婚》中被"女神"林志玲求婚的包工头黄达（黄渤饰）。运用"毛驴王子"+"白雪公主"的美学公式，产生意外而和谐的化学效应，也达到了影片的宣传噱头和幽默效果。演员扮演"毛驴王子"时，外形上的劣势可以通过对人物性格的揣摩和塑造来"加分"；在打动观众的同时，也使得情节突变和感情逆转合情合理，对于影片叙事起到了重要作用。

第三，明星效应。"轻"电影中大众通过明星的个人魅力与"光环"感受审美体验，明星是发酵因素和话题中心，是市场价值的关键砝码以及社会审美的风向标杆。因此，"轻"表演中呈现出的更多是商业特质和类型趣味，一些明星想要奠定风格或者改变戏路，出演"轻"电影是十分有益的选择。可以说，"轻"表演和"明星效应"是相互促进、需要和成全的。

2013 年在"轻"电影中表现最突出、也得益最大的演员当属白百何。白百何2011 年以《失恋 33 天》进入大众视野，2013 年她主演的《分手和约》《被偷走的那五年》相继上映并在年轻观众之中引起反响，而广受期待的冯小刚执导的最新贺岁电影《私人定制》曝光的演员阵容，白百合的名字也赫然在列，用活跃的表现坐实了"内地小妞电影代言人"的提法。白百合的表演跳脱伶俐，气质亲和明快，树立了一系列清爽率真的都市女孩形象，使她持续得到励志、爱情、喜剧和时尚等

类型影片的关注。

汤唯在《北京遇上西雅图》中一改往日的沉静内敛，展现出让人肯定的喜剧表演能力，塑造了一个泼辣刁钻、注重物质却又真实善良的性情女孩。汤唯大方外放的肢体语言和面部表情，配合明艳花哨的造型，也成为影片的看点之一。整个表演比较放松，有喜剧表演的节奏，而且，表现出了演员自身的气息以及状态的把控。可以说，和此前在文艺片中的表现相比，这次喜剧表演也是汤唯演员生涯里的一次"轻"表演，让人得以在文佳佳身上看到汤唯在类型角色方面的塑造力和艺术潜能，为她的表演创作打开新的大门。

另外，章子怡在《非常幸运》中塑造了花痴迷糊的漫画家苏菲，用夸张漫画式的表演赢得观众缘；房祖名也在由韩寒同名小说改编的电影《一座城池》中，用冷幽默的风格较好地完成了表演任务，实现与内地表演方式的融合与接通。"轻"电影的表演带有更多的市场导向，由此，不难想象工业对电影表演的影响将日益深远。中国电影工业的发展也会需要更多类型片演员，而明星则可以通过类型表演突破戏路及其改善形象。

二是常规电影也不失"轻"表演。除了 2013 年方兴未艾的"轻"电影之外，在常规的国产大片里也可以寻到大量"轻"表演的印记。这是当代文化思潮的内在律动引起的电影表演艺术日常化的继续深化，为中国电影表演带来 一种新的美学气象，形成了一种受到产业关注和观众喜爱的表演形态，使新时期电影表演进入新阶段并赋予一种新的表演性格。应该说，"轻"表演具有了某种文化使命，它以独特的方式融入了现有的情绪化表演、奇观化表演甚至是戏剧化表演中，在一定程度上改变了中国电影表演的美学气质。

由陈可辛执导，黄晓明、邓超、佟大为等共同主演的影片《中国合伙人》是2013 年影坛兴起"怀旧风潮""青春风潮"的原因之一。影片将故事背景设定在20 世纪 90 年代，片中浓郁浪漫的怀旧氛围和对高歌猛进的追梦情怀都具有强烈的艺术感染力，三位主演的表演通俗流畅、特质鲜明，传达出人物在回忆时空和当下时空的层次感，其魅力完成度较高。黄晓明凭借"成冬青"一角斩获第 29届金鸡奖最佳男演员奖，在影片中他放下"偶像明星""帅哥"的派头，饰演一位"土鳖"。造型土气、表情淳朴、带着中式口音的英语，让他最大限度地抽离自我、逼近角色本身。诸如提到胸部的皮带，将衬衫掖到内裤，以及佩戴粗框圆眼镜。其实，在 2009 年出演《风声》的日本军官角色之后，黄晓明通过不断磨炼，其演技日益精进，陆续得到了业界的认可。这次在《中国合伙人》中的表现，则显示出他在演技派道路上的前进，成冬青志向高远、坚忍内秀，无论大学时期的憨厚还是

创业时期的精明，黄晓明的表演把握始终控制在人物逻辑之内，生动鲜活、浑然一体。邓超的"美国范"和佟大为的"文艺范"也同样定位精准且不失生动鲜活，传递出特定年代知识青年的气质。女主角之一杜鹃是模特出身，古典美的外形和有些生涩的演技反而契合了角色本身不食人间烟火的味道。

徐克导演的《狄仁杰之神都龙王》作为电影《狄仁杰》系列的前传，也启用了一批面孔较新的演员来撑起主要的表演分量。赵又廷、冯绍峰、林更新、杨颖，这些大银幕上相对新鲜的面孔与这部魔幻动作电影悬疑空灵的风格相得益彰。徐克导演对人物有着独特的理解和设计，这就要求演员的表演也不能是标签化和常规化的。饰演狄仁杰的赵又廷，外形颇为斯文知性，而导演徐克更为看重的则是"他更接近我们生活中的人。狄仁杰很需要这点，因为他不能看着很辛苦"。①赵又廷用轻松自然的表演基调以及独善其身的气质，较好地塑造了初来洛阳为官时的狄仁杰。冯绍峰扮演的大理寺卿尉迟真金则是个武功高超、精悍强势的酷吏，冯绍峰在理解和参透人物设定的同时，导演的提示又给了他新的启发和意味，"比如我拿着重要证物，一块手帕努力地在想案件线索，导演却告诉我：'你没有在想断案线索，你在想睿姬（影片女主角）！'听到这个我特别崩溃，不过又不得不承认这很幽默"。②在影片中相关桥段中，也就出现了有别于一贯的严肃强悍而显得有些羞涩慌乱的尉迟真金，冯绍峰将这个与主人公亦敌亦友的人物演绎得生动可感，进而使得人物关系更加复杂丰富，颇有美学趣味。

在香港导演杜琪峰执导的合拍片《盲探》中，来自内地的郭涛和高圆圆在表演风格上也较为外向和夸张，具有港式喜剧片的美学趣味，与香港演员刘德华、郑秀文在表演形态上达到了较高的统一感。内地和港台表演美学系统具有不同的文化格式和美学形态，但是，在多年合拍片的经验以及导演的调教和带动下，已经日渐呈现表演标识逐渐模糊和融合的趋势。

总体看来，"轻"表演并非新型的表演形态，却在2013年蔚然成风。在经历了本能阶段、主动阶段、目前还需进入提升阶段以及余脉阶段的内在变化历程。"轻"表演成为新时期电影表演美学气质的一个重要组成部分，并构成电影史学上的文化现象。诚然，"轻"表演在艺术成就上也许还缺乏有分量的表演标识，也没有相应的理论支撑和滋养，却以其独特的形态被越来越多的普通观众接受，因而也受到产业的关注。

① 本刊编辑部：《冯绍峰访谈：感谢过去的自己没有放弃》，《大众电影》2013年第19期。
② 徐克、马阿三：《徐克访谈：内容和人物永远优先》，《大众电影》2013年第17期。

三、"重"表演的深度模式

如果说"轻"表演代表着2013年的美学趣味和社会风尚,是年度独具的表演形态,那么,"重"表演则承担着2013年表演美学的美学探索和深度模式,支撑起表演作为一门艺术学科的学术重量。"重"表演不是单指"用力"甚至"用力过猛",而是更加内向化、深度化、富有人文关怀和哲学意味的表演形态。2013年国产影片中颇为出色的"重"表演,其外在形态却不是夸张过火的。有些表演呈现出高度的生活化和日常化,某种程度上也契合2013年表演美学方面"减法"的总体倾向。

王家卫导演的影片《一代宗师》历时多年终于同观众见面,导演称他想呈现那个时代的精气神,把那个时代的武术家的那口气用最真实的手笔还原出来。在这样的艺术宗旨和精心打磨下,梁朝伟、章子怡、张震、王庆祥用稳扎稳打的功力和沉静入定的表演,共同构成影片中磊落和体面的武林群像。其中,扮演"宫二"的章子怡获得了第50届台湾金马奖最佳女主角奖,实现了华人表演奖项上的"满贯",也代表着年度表演艺术的最高水平之一。章子怡塑造的"宫二",是王家卫把很多人的特质融汇叠加的形象,"基本上民国名媛所有的优点,刚烈、优雅、仪轨、仪态,我都放到她一个人身上。对我来说,宫二代表了那种民国气质"。[①] 章子怡本人也对这个角色十分投入和用心,"我用了三年的时间,完成了宫二的一生,在这个过程当中,我跟着她一同去感受她所面临的"。[②] 影片中章子怡的表演具有一种清高冷冽的气质,并传达出角色的时代状态,在人物形象的塑造上表现得气度非凡,真挚诚恳的艺术态度触动人心。结合王家卫导演风格强烈的镜语,极大地强化了画面的表现力与质感,震撼着观众人们的视觉和心灵,提升了影片高超的境界。

宁浩执导的新片《无人区》同样辗转四年才得以公映。这部风格强劲、质感独特的西部片探讨了在极致情景下人性的善与恶,节奏紧凑、画面考究,在视听语言方面达到了较高的艺术水准。徐峥、黄渤、余男都是2013年影坛炙手可热的演员,各自都有3部以上的作品与观众见面。黄渤称"拍宁浩导演的戏,没有最累,只有更累"。在影片中,人物被逼到绝境所呈现出的强悍与脆弱,被演员们

① 王陈:《〈一代宗师〉:念念不忘必有回响》,《大众电影》2013年第2期。
② 王陈:《〈一代宗师〉:念念不忘必有回响》,《大众电影》2013年第2期。

演绎得让人难忘。徐峥饰演的潘肖仍然以都市精英的形象出场，精于算计、冷酷无情的性格基调让即将到来的险恶境地充满悬念。徐峥通过对话、眼神、动作的精确把握和逐层递进，将人物的性格转变与命运走向拿捏得恰如其分。余男是受到文艺片青睐的女演员，她在片中饰演一名被卖到无人区的舞女，余男的表演状态自然而深刻，将这个经历坎坷气质驳杂的女性演绎得丝丝入扣，麻木、狡黠、淳朴、仗义这些特质都不矛盾地混合在人物的身上。黄渤是和宁浩数度合作的演员，这次的戏份不重但仍然十分出彩，标志性的小人物形象、憨而不傻的气质、邋遢造型、满口方言，甫一出场就赢得笑声，颇有些观众缘。多布杰扮演的鹰贩子是全片最令人不寒而栗的角色，他语言和表情都极少，但是，一出手就要致人死命。多布杰用不动声色、只靠眼神变化的方式，传递出角色的残暴、冷血与危险。

　　非行执导的影片《全民目击》讲述了一个看似明确的杀人案件，在审理的过程中，被告、检察官、律师几方力量交替登场、抽丝剥茧，最终呈现出一个令人意外的真相，颇具日式本格推理小说的格局。孙红雷饰演的富豪林泰，处在矛盾冲突的核心位置，一直嫌疑重大，是郭富城饰演的检察官以及大部分观众怀疑的对象。在影片前半段，孙红雷塑造了一个嚣张狂妄、企图用伪证逍遥法外的富豪形象，因此，他的表演是外露的以及有攻击性的。影片进行到后半段，当事态超出了林泰的计算与掌控，他才渐渐显露出一位苦心孤诣为女儿开罪的慈父本质。余男饰演的女律师周莉也是一个内心复杂的人物，一方面她注重利益、冷酷现实、气场强大、充满压迫感，而随着故事的进展，她重感情的性情和追求真相的执着让人物变得可敬可爱。当然，余男的表演并非完美，慢热型的表演方法让余男在吊足了观众的好奇心之后却没有相应程度的后劲爆发，而影片本身的节奏让观众无暇细品她高度内化和细腻的处理方式，因而在这个人物身上出现了美学断裂，即影片节奏和表演节奏的脱节。

　　贾樟柯执导的新片《天注定》在国内虽然尚未正式开封，但在国外已经引起一定反响，法国《电影手册》杂志、英国《视与听》杂志都将其列为本年度十佳影片。这部影片由 4 个看似独立其实又有所联系的故事组成，反映着中国当下快速的社会变革与城市化进程中所带来的离心力和边缘化。贾樟柯的"御用女主角"赵涛在影片中饰演一位"现代侠女"，长发高束，背着布包，步履沉稳，有着侠的气质和愤怒，她用独特的表现力呈现出成熟沉静的表演形态，颇具悲剧色彩。

　　演员王景春凭借影片《警察日记》斩获第 26 届东京国际电影节最佳男演员奖，颁奖词高度评价了他的表演，"在展现角色的缺点、强项和同情心的同时，再

能够把这个人的人格树立起来，是真正优秀的演技"。影片用日记体的形式，客观真实地表现内蒙古鄂尔多斯因公殉职的公安局局长郝万忠的传记故事。王景春的表演朴素自然，呈现出郝万忠的生活情态和生命历程，凭借人物本身的力量造成艺术感染力和人性的深度内涵。

另外，冯远征在《大明劫》中所呈现的模糊表演形态；叶兰在《美姐》中一人分饰三角的精湛表演功力；黄晓明在《一场风花雪月的事》中含蓄、收敛、富有张力的人物处理；宋佳在《萧红》中感性、深刻以及具有年代感的细腻演绎，都是本年度国产影片中让人印象深刻的"重"表演。和"轻"表演相比，"重"表演少了一些外在和明朗的表向表演，而多了一些内在的多义的深层表演，从而达到一种政治文化和人性的"深触"效果。通过"重"表演能够窥见现代文化思潮对人的作用力与反作用力，对于整个人类精神文化的进行记录、研究和批判，体现为一种对于人类规律和真理的追求。

四、杂糅式的表演美学

中国电影的工业化带来多元化与杂糅式的表演美学。市场需求的扩大、技术手段的变革导致电影的变化，这也势必影响到电影美学与表演美学的变化，而艺术形式的相互模仿以及艺术手段的相互借鉴，都会催生出新的表现形式，也波及电影表演的美学追求。一方面，大片时代的到来使国产电影表演形态从静观表演到震惊式表演，奇观、身体、风景、场面、服饰等视觉要素，都在迎合"眼球经济"的这一深层动力。为了震惊的效果，叙事的联系性和逻辑性可以中断，而将视觉快感最大化；另一方面，后蒙太奇时代的到来，镜头裂变为一个个数据团，数字技术在电影制作中全方位介入，解构传统的电影语言和语法，虚拟性和后现代性作为新的特征强势涌现。因此，2013 年大银幕上的"魔幻"表演也屡见不鲜，并伴随着杂糅、借用等手段出现。

管虎导演的《厨子、戏子、痞子》是他第一部完全意义上的商业作品，影片秉承了管虎作品中一贯的张扬犀利，又新添加进新形式的视觉元素，例如漫画形象、旧照片。全片透着一种"整盘"式的黑色喜剧风格，张涵予、刘烨、黄渤、梁静也颠覆形象，脸谱化、极致化地塑造人物。张涵予饰演的戏子台词加入京剧念白和唱词，遗老架势十足。刘烨饰演的厨子，阴阳怪气唯唯诺诺，形体上模仿着日本歌舞伎。黄渤饰演的痞子有一场男扮女装跳艳舞的戏，将"审丑""怪诞"的美学发挥到极致。梁静也以多个丑陋的浓妆造型示人，在鱼眼镜头里作出夸张的面

部表情。全片在表演上形成一股癫狂恣意的气场，契合了大破大立的情节主旨。

周星驰执导的《西游降魔篇》也是这样一道层层叠加的视觉盛宴，影片场景奇特、桥段密集、角色众多且造型夸张，表演风格则是周星驰式的戏仿、降格、松弛。文章、舒淇、黄渤的表演都传达出角色的个性魅力，在对手戏中交流碰撞，火花四溅。

胡雪桦导演的《神奇》则是一部以篮球为背景，具有很多科幻元素的影片。不少戏份是由黄晓明、冯德伦、陈建州扮演的篮球爱好者与 NBA 球星霍华德、安东尼、姚明、易建联等人的激烈对抗。在影片的虚拟世界中，黄晓明、郭采洁是在绿幕摄影棚中完成表演再进行后期合成的，发挥了表演艺术的假定性，比较准确地传达了空间场景内的信息量。

邵晓黎执导、徐峥主演的《摩登时代》则将魔术手法融入表演，形成亦真亦幻、假即是真的独特风貌。影片高潮的"水箱脱险"戏正如一场"真实的谎言"，窒息感和溺水感的真切表演，体现出徐峥作为演员的强大功力。

五、结　　语

根据以上论述，可以得出如下的基本结论：

一是"轻""重"交替、"重"不压"轻"。"轻"表演和"重"表演分属表演美学的不同形态，本质上不存在孰高孰低。但是，2013 年"轻"表演在社会反响力和关注度所占的比例更大，在艺术创作上的精品数量更多。这种现象也是源于工业操控造成的表演资源配置失调，导致表演艺术在厚重性上流失与遮蔽。当然，"轻"表演中也存在着人偶化、仪式化、表面化的倾向，"轻"表演原本就胜在"接地气"，可"轻"，但不可"浮"。

二是中生接棒、可圈可点。2013 年，一大批演员表现活跃，在作品数量上可以称得上"高产"的有好几位，例如黄渤、孙红雷、余男、徐峥、刘烨等。与以上几位在大银幕上的资历相比，文章、白百合、冯绍峰尚属后起之秀，但成绩却不可小觑。文章在不同类型的影片中磨砺演技，各类角色都诠释得富有灵气，在姜文新作《一步之遥》中的表现似乎可以期待。白百合则通过一系列"小妞电影"奠定了自身的类型特质，初现票房吸引力，并在冯小刚新片《私人定制》中担纲重任。冯绍峰近年的演艺生涯一直呈现上扬的趋势，可以看到他勤奋踏实的努力，他主演新片《狼图腾》由中法合拍，内蒙古知青的角色又是对他的新挑战。

三是新人涌现、有待磨砺。2013 年的大银幕不乏新鲜的面孔，有些演员具

有一定的表演经历和知名度，但尚未形成突破性，例如韩庚、郭采洁、柯震东、陈妍希、倪妮、周冬雨等。有些演员则初次进入大众视野，表现尚可，有待观望，例如杨子姗、江疏影、刘雅瑟、董子健等。这些演员尚需要找到一个展示自己独特表演力量的支撑点。

四是文化层面上"引领"少、"迎合"多。演员的文化身份和文化价值尚不突出，虽然明星在电影工业中的关注度和重要性已不容置喙，但是，表演艺术在电影艺术中的话语权分量尚有待提升。电影表演气质、演员表演体验、表演接受美学以及影片整体风格尚需形成一种新质。表演文化在与叙事、演员、观者及其社会政治的互动过程之中，亟待产生一种博弈、妥协与合谋的新格局。

2014 年：此时此地的人文表情

一、"洗练"与"持重"的姿态

2014 年的中国国产电影依然保持着过去几年持续高涨的发展态势。国内而言,在新的文化格局下,中国年度总票房数字再创新高并刷新了多个单项数据的纪录;国际而论,国产电影在国际电影节上也是捷报频传,收获颇丰,稳步地实现着华语电影"走出去"的愿景。这一年中,既有《心花路放》《西游记之大闹天宫》《爸爸去哪儿》《分手大师》《后会无期》《澳门风云》《小时代 3：刺金时代》等动辄突破 5 亿票房大关,并与好莱坞诸多"大片"在市场上分庭抗礼的产业力作;也有《白日焰火》《因为谷桂花》《夜莺》《我不是王毛》《闯入者》《忘了去懂你》《蓝色骨头》这些在国际舞台上树立华语电影新形象的获奖或者入围影片。同时,张艺谋执导的《归来》、陈可辛执导的《亲爱的》、许鞍华执导的《黄金时代》、吴宇森执导的《太平轮》、娄烨执导的《推拿》,包括将在贺岁档开封的姜文导演作品《一步之遥》、徐克导演作品《智取威虎山》、顾长卫导演作品《微爱之渐入佳境》,这些代表着国产电影顶级美学水准和最高生产力水平的影片,为 2014 华语电影书写了最为厚重强烈的章节。另外,《同桌的你》《老男孩之猛龙过江》《爸爸去哪儿》《小时代 3：刺金时代》《后会无期》《匆匆那年》等带动社会风潮并引起广泛讨论的现象级电影,也昭示了电影艺术在当下文化格局下举足轻重的地位。

应该特别指出的是,作为电影美学关键部位的电影表演,在 2014 年取得了尤为令人瞩目的成绩,它突出地表现在大陆演员在两岸三地以及国外的国际电影节获得多个具有分量的表演个人奖项。廖凡凭借《白日焰火》柏林"擒熊",获最佳男演员奖,成为首位获此殊荣的华人男演员;章子怡因在电影《一代宗师》中饰演"宫二"一角而在 2013 年到 2014 年间荣获包括第 50 届台湾电影金马奖、第 33 届香港电影金像奖、亚太电影大奖、亚太电影节、亚洲电影大奖等 12 座影后大奖;吕中凭借在王小帅的影片《闯入者》中的杰出表现而获得第 8 届亚太电影

大奖最佳女主角奖,成为该奖项历史上最年长的影后;陈建斌凭借首次自导自演的影片《一个勺子》获得第 51 届台湾电影金马奖最佳新导演奖和最佳男主角奖;影片《军中乐园》也使陈建斌获得第 51 届金马奖最佳男配角奖、使万茜获得第 51 届金马奖最佳女配角奖;王大治凭借电影《我不是王毛》荣获俄罗斯邦达尔丘克电影节最佳男演员奖。这些成果,体现出大陆文化在更大范围内的文化输出和文化认同,表明中国文化已经具有了更强大的外溢性量。在"意识形态腹语术"的编码以及言说之下,在政策规定、经济规律、文化内力、社会风潮、电影美学、工业操作等多方合力作用下,作为外界认知国家形象的主要通道之一的电影表演和外界辨别、体认国家形象的重要载体的电影演员,在 2014 年呈现出此时此地的特定国家表情和人文风貌,表演分析也就成了考察 2014 年国产电影整体创作水平和产业现状的重要样本。

2014 年 4 月 9 日,由中国电影导演协会主办的 2013 年度表彰大会上,导演冯小刚发表这样的声音:"十多年前,很多导演为了挽救中国电影濒临破产的状况,毅然放弃了自己的电影理想投入商业洪流,十多年后,我们的努力取得了有目共睹的成绩,此刻应该是我们重拾电影理性,重塑电影人文精神,重新回归电影艺术本体的时候了。"这段话可以视作是引领了 2014 年国产电影创作基调的论纲,表达了中国电影人下一阶段的艺术诉求和美学理想。可以看到,2014 年 的中国大银幕上,人文题材的全面回归,对前几年商业题材电影"挤压"进行了一次大举反攻。这是电影艺术发展的内动力需求,更代表着意识形态的心理机制和主流观念的潜在向往。

在高歌猛进的同时,本年度国产电影在表演艺术方面也存在着诸多不足以及一些新的现象和问题,这与电影产业发展中的其他"病状"是"异质同源"的。尽管由于现今国产电影表演文化源头的多样性和多元化,难以本质主义地去统称其风格和特质,但是,具体事实是可以捕捉和提炼的。从总体而论,国产电影的表演艺术风貌经过 2012 年的"重塑"与"冥思",2013 年的"减法"与"轻微",到了 2014 年,则呈现出了"洗练"与"持重"的姿态,在商业挤压、类型爆发的今日,这种具有文化自省意味的艺术形态不是某种"倒退"或"返古",而是艺术走向深度模式的信号,昭示着下一阶段的文化自觉及文化自信的"修炼",为一个探索和重塑新时期的国家集体人格做准备。

二、人文类表演的美学态势

2014 年人文类电影的表演,基数强大、杰作众多,形成了一定的艺术分量和

相当可观的社会影响力。列出具体的主演名单，是可以代表当下华语电影较高水准的表演艺术工作者：陈道明、巩俐、刘佩琦、郭涛、黄渤、郝蕾、张译、佟大为、廖凡、王学兵、王景春、郭晓冬、秦昊、梅婷、汤唯、冯绍峰、王志文、袁泉、陶虹、李保田、成泰燊、颜丙燕、李幼斌、多布杰等。在人文类电影中的表演形态，总体上呈现出端庄、平实、稳重的美学风貌，可以看出在艺术创作过程中洗去夸张的外在和花哨的技巧，而专注于人物独特质感和内心维度的努力。

总体看来，可根据角色年代将人文类电影表演的美学形态分为两类：

一是对历史人物的"人文考古"。历史人物的"人文考古"，主要在于挖掘和塑造具有年代性的人物身上深层次的传奇色彩、时代质感、人格密码和文化价值，展示对一个时代的思索，同时又要反射出国人人格的集体无意识同那个时代的映照关系。这就存在着传奇化和文化型的两种不同创作策略，而从 2014 年的电影创作实践来看，文化型策略显然得到了更深广的应用。

张艺谋的"回归之作"《归来》，是 2014 年度最具分量的电影作品之一，这种分量来自电影自身和电影自身之外的诸多力学场域。《归来》以一种洗尽铅华的面目，用一种摆脱了庸俗化的、温情的手法完成对一个家庭的史学回顾以及精神治疗，寄托了张艺谋导演的人文坚守和对某种创作状态的回归，也心态平和地泰然经受大众目光洗礼。如同导演李安的评价："整部影片都是很平静的，而且非常切实。平实的灯光，演员的表演，这些对一般的观众而言可能会比较沉闷，但对我来说是不会的，它有它非常精彩的，非常内敛的味道，这种戏到结尾，味道才会慢慢出来。"①正如全片坚定深刻的文化路线设计，影片的表演形态都是平实而克制的，既非《红高粱》式的浓郁张扬，也没有走上《秋菊打官司》那样近似于纪实的另外一个极端。无论三位主角还是一众"绿叶"，在表现特定年代的典型人物也是点到为止，动之以情。陈道明饰演的陆焉识，虽然在大部分戏份中狼狈不堪、灰头土脸，其知识分子的风骨与情操却已深入人物的灵魂，变成一种自然流露的气韵。陆焉识经受过数个风云变化的年代，身上有着对人生、对社会、对家庭的种种复杂情感，他身上承载了当时知识分子的心态和处境。据陈道明自称，这个人物是比照着自己父亲来塑造的，"我创作这个人物的时候，心里特别瓷实，陆焉识是我演过的数十个人物中，跟我生活距离最小的，唯独这个人物是我可以体验着来的。我看到我父亲的那一声叹息，那种发呆，那种回来的紧张，那种待人的惶恐……这是谁都不会代我体会到的"。巩俐饰演的冯婉瑜，在平和迟缓的

① 史志文：《〈归来〉：止爱之殇》，《东方电影》2014 年第 5 期。

"失忆"状态中完成了细腻而富有层次感的表演，其分寸感的把握在于自然流露而不过火煽情。张慧雯饰演陆焉识的女儿丹丹，用肢体和眼神传达出人物的精气神，新人的青涩感与角色在特定情境下的扭曲感碰撞，产生了奇妙的艺术新质。另外，客串出场的郭涛、刘佩琦、闫妮、丁嘉丽、祖峰、辛柏青也都是技巧精湛、经验丰富的优秀演员，显示出对角色的提炼能力，在短暂的表演时间里，拿捏准确、一步到位地完成人物的塑造。

同样塑造年代人物群像的影片《黄金时代》，则以汤唯扮演的女作家萧红为中心，将民国一众文学家、思想家、革命家搬上银幕。汤唯饰演的萧红，在造型上斯文秀丽，用富有感情的凝视和单纯娴静的神态来传达萧红的情愫和想法。汤唯在呈现这个人物时是踏实的，甚至是老实的。比起外在的表演处理技巧，她更多的是在做"内功"。她阅读萧红的著作和评论文章，拜访萧红曾经的住处，并将自己"浸泡"在萧红的心境里。"我是一个没有任何技巧的演员，我只是走到人物的世界里，在她生活的情境下，想她的所思、所想、所感受、所喜怒哀乐。我只是去感受这些东西然后再把自己变成她的节奏。"[①]冯绍峰通过近年来大银幕的勤加历练，已日渐成长为一个演技成熟的演员。他在《黄金时代》中饰演作家萧军，是一名有武者风范的文人。冯绍峰演出了人物的风流潇洒、勇武不羁。在一场"萧军与萧红分手"的片段中，萧军在寒冷的户外一边洗脸一边和萧红交谈，两人不欢而散后，萧军举起冷水"哗"地自头上浇了下来。据导演许鞍华称，这个动作是冯绍峰自己临场发挥的，事先之所以没有跟导演报备，是怕因天太冷而遭导演拒绝，因为许鞍华以"过度"保护演员闻名，冯绍峰的艺术悟性和敬业精神由此可见。此外，王志文饰演的鲁迅，以冷冽的眼神、平静的神色昭示其斗士精神，又用言笑晏晏、和颜悦色和家庭生活桥段展现他平易近人以及提携和关爱后辈的一面。饰演丁玲的郝蕾，状态饱满而又准确，兼具"昨天文小姐"的感性和"今日武将军"的强悍。饰演端木蕻良的朱亚文，近来一直以硬汉的形象示人，在影片中的表演却很"收"，传达出人物内敛、低调、略带羞涩的味道。饰演骆宾基的黄轩也是 2014 年大银幕上引人瞩目的演员，在《黄金时代》一众文人中，他饰演的陪伴在萧红生命最后的骆宾基有着朴实而沧桑的面貌以及沉着而坚定的人格。饰演梅志的袁泉，饰演白朗的田原，饰演许广平的丁嘉丽，饰演聂绀弩的王千源，饰演舒群的沙溢，饰演罗烽的祖峰，饰演蒋锡金的张译，也都特质分明、性格突出，使得《黄金时代》不但完成了叙事，也描绘了历史中的文化人格，体现了相当丰厚

① 史志文：《汤唯：和萧红做闺蜜》，《东方电影》2014 年第 10 期。

的人文情怀。

二是对当代人格的人文解码。在当代题材的人文类影片中，采用与观众平视的角度，深入、衔接地气以及富有人文关怀和文艺情怀地讲故事，是其中优秀之作的共同特征。因此，对电影表演的要求就是要在当代语境下，让角色去触碰现代人格中最微妙与最深刻的部位，从而使电影表演从艺术作品变成有历史典型性的人文标本。

娄烨导演的《推拿》即是这样一种具有文化人类学意义的影片。在最新一届"金马奖"中，《推拿》获得7项提名，荣获了包括最佳影片、最佳摄影、最佳剪辑等6项大奖。在这部描述盲人生活的"看不见"的电影中，娄烨此前一直遭到异议的镜像风格——摇晃、游走、眩晕、模糊、晦暗、浓烈——反而成为传递盲感的有效助力。作为导演的娄烨在影像艺术和作者风格上已经高度成熟，毕飞宇的小说原著劲道十足，职业演员和盲人演员共同发力，《推拿》得以成为一部质感独特、品质上乘的文艺片。饰演盲人按摩师的秦昊、郭晓冬、梅婷、黄轩等职业演员为了演好盲人，提早数月进入盲人按摩学校体验生活，因而他们在影片中的表演真切、地道，让人过目难忘。秦昊饰演的按摩中心老板沙复明，于乐观和自命风流中流淌着一种"喜剧的悲伤"。郭晓冬饰演的王大夫，性格含蓄老实，因而"切腹"的一场戏中，其被逼上绝境后的爆发才显得不落窠臼，郭晓冬捕捉到最准确的人物状态，其表演具有活生生的惨烈的冲击力。本身就是南京人的梅婷演绎美丽的女按摩师都红，具有"接地气"的优势，其表演大方利落，赏心悦目。黄轩则用富有灵性的表演，于压抑、平常中透出侵略性，将少年小马的冲动与郁躁、悲伤与情欲体现得淋漓尽致，小马复明后在街头狂奔的段落构成了全片最精彩的时刻。值得注意的是，片中的盲人演员张磊凭借小孔一角获得第51届金马奖最佳新人奖，对于影片的表演也是一个莫大的肯定。张磊演出了小孔属于黑暗世界的羞涩、温柔与性感。《推拿》的群像表演，用充满人性关怀和人性平等的笔触，书写出深厚而幽微的群体性人文内涵，从角色质感和人性温度中，获知群体生命的真正脉动。

陈可辛在《中国合伙人》之后，似乎是彻底打通了与内地电影创作环境的"任督二脉"，2014年他执导的《亲爱的》，是一部反映"打拐寻子"的催泪影片。可以看到，陈可辛的导演创作与黄渤、郝蕾、张译、张雨绮等一众内地演员的表演在影片中无缝衔接，较好地完成了一次"在地"的创作。以喜剧形象受到观众喜爱的黄渤，在《亲爱的》里献出了一次严肃、投入、没有喜剧成分的表演，他饰演寻子的父亲田文军，保留了一贯的平实，具有小人物式的表现力和鲜活感。同时，在处

理一些关键的情感场面时，更加真挚和细腻。黄渤除了对角色强大的适应性，以及面部、肢体技巧带来的可看性之外，他的表演一直颇具观众缘，无论消化什么样的角色，都能得到观众的认同和喜爱，这一点在内地男演员中比较难得。饰演寻子母亲鲁晓娟的郝蕾，表演处理也是十分"走心"，她的表演总有一种"吸附式"的效果，"吸附性结构与其说是支撑了一个作品，不如说是营造了一个天地、一个审美空间"。① 郝蕾是年轻一代女演员中演技派的代表人物，其表演在文艺片的长期打磨下，具有一种凝聚力和说服力，不露痕迹、浑然天成。佟大为饰演帮李红琴打官司的律师高夏，佟大为处理小知识分子式人物已驾轻就熟。用收放自如的表演，在两组对峙的人物关系中以及在全片揪心与激烈的气氛中，起到了缓冲和过渡的作用，是构成美学平衡的枢纽部位。另外，张译和张雨绮扮演的寻子夫妇，形象鲜明，状态准确，成就了影片"寻子父母"的整体形象，让观众进入到他们的内心深处。

《白日焰火》获得第 64 届柏林国际电影节最佳影片（金熊奖）和最佳男演员（银熊奖），成为 2014 年国产电影中风头无双的作品。其强劲的镜语气质、精巧的叙事章法、杂糅的类型元素、粗粝的生活质感、充满张力的情感气氛，让这部本土化的黑色侦探电影风格鲜明、激动人心。一直勤恳踏实地活跃在表演第一线的演员廖凡，具有多年的艺术积累，他抓住张自力这个人物的本质，所有的表演都源自人物深层的人格和逻辑。常态下，张自力眼神浑浊、行为粗鲁，是一名窝囊潦倒的失意者形象。然而，在作为警探的身份调查案件、同桂纶镁饰演的嫌疑人吴志贞周旋博弈时，又透着老辣、警觉和精悍的职业特点。在表现他情感纠葛的段落中，如滑冰、独舞等片段，其表情和肢体中的错乱、疯癫与决然，又将人物复杂隐秘的内心情感有机流露，与全片暗无天日、阴沉压抑的整体氛围浑然一体。整个角色表演，感觉有点模糊，却又有象征的意义，其背后的空间很大，因而廖凡所表现出张自力有一种兽般的气息、本能和冲动，却又很稳，在深层逻辑的牵引下，释放角色的能量。桂纶镁清新的外形和气质，放置在冰天雪地的黑土大地中，无疑是陌生而脱俗的。尽管这种陌生感遭到一定的质疑，但是，作为影片中的欲望对象——冰冷神秘的蛇蝎美人，她带着一种饱受摧残和碾压后的坚韧与优雅，对于塑造吴志贞这个人物来说是可信的。王学兵饰演的变态杀人犯梁志军，阴沉残忍的杀机都藏在沉默寡言和迟钝麻木的外表之下，主要用动作和造型来传达惊悚和恐怖感，在"跟踪"和"杀警"等段落中让人不寒而栗。王景春饰

① 余秋雨：《艺术创造工程》，上海文艺出版社 1987 年版，第 267 页。

演洗衣店老板荣荣，人物戏份不多但意味深长。作为一名功力深厚的演员，王景春于再自然不过的生活日常中，闪现出人物的异样和机锋，尤其是荣荣在洗衣店里和张自力谈话的场面，寥寥几笔、闲话寻常，但信息量很大，潜流涌动，是一次高等级的表演"过招"。

除了以上作品，影片《忘了去懂你》中的郭晓冬、陶虹、王紫逸，勾勒出西南小镇上中年夫妻的困顿处境与茫然情感。影片《夜莺》中李保田、秦昊、李小冉、杨心怡，演绎出都市家庭关系的冰冷疏离和乡村社会关系的朴实亲密。这些表演都触碰到当代人情感中的"痛点"和"泪点"，引起思考和共鸣。

此外，2014 年的主旋律影片的表演形态中，也有充满人文关怀和人性质感的案例。主要是在人物性格总谱设计上，更加凸显了人性化和道义感的人格魅力，而不是端着架子表演一种高尚的身份。这些演员在特定的表演空间里，给予角色一种新的形象阐释。

《黄克功案件》根据真实事件改编，从主旋律影片而言，在题材和类型上都具有突破力。成泰燊饰演的法院审判长雷经天，作风硬派、大义凛然，将人物的性情、人格、信念、困境和心理过程立体地塑造出来。出演艺术片的经历，让成泰燊在塑造人物时有着许多动人的"小"处，于细微之中刻画内心，而不是概念先行的脸谱式人物。这一形象得到了雷经天的儿子雷炳坚的肯定，认为形象虽然比父亲体格要魁梧一些，但内心已完全体现出来。王超饰演的黄克功，形象鲜明独特，层次分明，将角色的复杂性一一呈现。毛孩、黄海冰、杨佳音、章劼饰演的党内领导，也都体现出新的艺术元素和人性光芒。

《西藏天空》由上海电影制片厂历时多年打造，影片中 95% 以上都是藏族演员，使得这部影片在表演形态上呈现出独一无二的真实质感，具有内敛、深沉、凝重和朴拙的美学风貌。在日常化的现实主义风格上保留了藏民族独有的神秘感和原始性。扮演农奴普布的拉旺罗布，主要是"天然去雕饰"的本色演出。阿旺仁青饰演贵族少爷丹增，他抓住丹增潜意识的性格以及人格逻辑，将内心的不安和躁动外化到矜持的表情与波动的眼神中。尽管内心世界遭受着激荡与翻覆，外在表演却始终有着西藏贵族知识分子的清高自许与波澜不惊。阿旺仁青凭借在《西藏天空》中的表演，获得 2013 年第 15 届中国电影华表奖优秀新人男演员奖。著名藏族演员多布杰饰演的多哲活佛，则能看到戏剧化表演和零度表演相结合的表演形态。

八一电影制片厂出品的影片《天河》，是一部"带有温度"的讲述南水北调工程的建设历程的影片。李幼斌饰演水利工程师董忘川，段奕宏饰演"海归"工程

师江浩，俞飞鸿饰演董忘川的夫人、丹江市副市长周晓丹，这些主要人物都有原型，有助于演员找准人物状态，强化代入感。影片《因为谷桂花》(We Will Make It Right) 在美国亚利桑那州第 20 届美国塞多纳国际影展上荣获最佳世界电影。主演颜丙燕、保剑锋、姜鸿波演绎淡漠世间寻找真相的故事。演员的表演契合影片娓娓道来的叙事，细腻质朴、令人信服。

总的来看，基于 2014 国产电影创作上的人文态势，表演艺术也一致地采取了自己的表现方法以及形态，呈现出了一种平稳、洗练的表演力量和魅力。在目前文艺精神等级普遍下滑的状况中，无疑是一种清醒的文化自觉。人文类电影的表演使表演文化实现了从直觉到自觉、从表层到内在、从单一到多元、从质朴到深刻的路线发展，并出现了中国韵味及其东方风格的表演气质。

三、奇观表演的加魅编码

2014 年国产电影在表演上呈现出的另一大美学特质，则是与人文类电影表演在形态上大相径庭的奇观表演。这些表演段落，在时间和空间上大多体现出写意的性质，时间、地点、服饰、化妆和场面规模都有着非写实、想象性的倾向。国产电影的奇观表演具体呈现出动作奇观、身体奇观、速度奇观和场面奇观等几种形态，成为 2014 年表演美学另一大组成部分。

影片的题材与类型，决定了奇观表演不同的加魅编码。

一是夸张、变形等喜剧手法为表演加魅。

姜文导演的影片《一步之遥》将诸多元素按照艺术需求拼贴、重构和虚拟一种想象性的现实。其表演创作元素也是融合了话剧、文明戏、默片、纪录片、歌舞片、相声、海派清口，甚至文艺晚会等门类，形成影片癫狂、恣意与应接不暇的表演气场。作为导演也是主演的姜文，对于整个影片有着绝对的美学影响力甚至控制力，对于奠定着影片的表演基调以及其他演员的表演形态，产生重大的"震慑"以及影响作用。姜文饰演的马走日，有着其一贯的"作者"色彩和"暴力表演"的倾向，或可命名为"一根筋表演美学"。这是一种主体和客体高度遇合之后的表演方法，甚至主体在某种意义上还凌驾于客体。马走日在自我和他人的想象中，在虚构和事实中自如穿梭，姜文的表演处理也与传奇美学产生了紧密的内在联系。葛优饰演项飞田，是作为马走日的对立面存在，两人本在做着同一件事，最终的走向和下场却南辕北辙。葛优的表演是内地男演员中另一独树一帜的高点，其章法是带有冷幽默、黑色幽默的不露声色中，用内力彰显智慧、内涵和讽刺

性,具有意味和可读性。在与姜文的表演"碰撞"中,葛优内秀、老道的表演范式与前者的霸气、张狂相得益彰,两者互相映衬、成就与竞合,其对手戏配合默契、火花四溅,仿佛一场高美学等级的表演赛。另外,王志文饰演的文明戏名角"王天王",其表演中的"历史人物考古"具有传奇化色彩。文明戏舞台上夸张、狰狞的面部表情和人偶式表演,台下势力、善变的小人嘴脸,无不入木三分,质感突出。另外,除了水准以内发挥的舒淇、周韵、文章之外,洪晃饰演的"覃老师"可谓横空出世、十分抢眼。尽管并非专业演员,但是,洪晃支撑起的 一个文化背景庞杂和思想观念深厚的人物是具有说服力的,其个性和做派精确、鲜活以及浑然天成。

另一对"姜文—葛优"式的银幕搭档则是"黄渤—徐峥",这一搭配前有《泰囧》《无人区》,2014 年则是宁浩导演新作《心花路放》。经过数次合作的黄渤和徐峥,都是华语电影当下中流砥柱式的演员,其演技和选片水准受到观众的信赖。黄渤饰演痴情的失婚男子耿浩,其状态不同于他之前喜剧中粗线条的喜剧人物形象,而是郁郁寡欢、难以"点燃"的。徐峥饰演耿浩的好友郝义,仗义、浮夸、拈花惹草、麻烦不断。这样一对真挚与戏谑的搭配,构成了影片基本的戏剧张力。在"寻爱之路"上不停邂逅形形色色的女性角色,则成为影片的重要看点。袁泉、焦俊艳本色出演,清纯自然;陶慧、张俪前后反转,带来惊喜;周冬雨、马苏形象颠覆,力求突破。尤其是周冬雨饰演小镇发廊里的"杀马特"少女,让不少观众直呼"没看出来是她"。夸张而拙劣的浓妆、枯黄的爆炸头、满口过时的网络段子、粗鲁直白的动作,突破了周冬雨一直以来的纯情标识,神情真挚,状态投入,加剧了人物的喜剧效果,贡献了全片最具颠覆性的表演。

演员邓超执导的首部《分手大师》则将夸张和变形的表演风格发挥到了极致。邓超饰演的梅远贵专门替人办理"分手"业务,根据职业需要不停地变换装扮以便于施展"魅力",整个表演就成了一场"变装秀"式的人像展览。全片多达30 套的造型包括:黑人酋长、篮球少年、婴儿、女模特、芭蕾舞演员等。尽管邓超极近癫狂的喜剧表演有"审丑""审怪"之嫌,却也体现出当下的某种审美取向。

郭敬明执导的《小时代》系列在追捧、质疑和批评中拍到了第三部,其表演依旧承袭着前两部的夸张化和人偶化的表演模式。仿间谍片的段落中,时空变形配合演员扭曲和降格的表演,达到一种漫画式的场面奇观和速度奇观。"奇观场景"成了"毫无节制的重复"神奇编码的电影语言和形态。

二是武打表演中身体奇观和动作奇观的展示。

陈德森导演的影片《一个人的武林》中,是一部混合了侦破、悬疑、武打等元

素的类型片，讲述犯人协助警察破获武界高手连续被杀案的事件。这位杀人成性的反派凶手是由大陆演员王宝强饰演。不同于一贯憨厚和直率的喜剧形象，王宝强发挥了他的武术功底，并通过狠绝的眼神和肃杀的气场，塑造出痴迷于武术、偏执于排名而草菅人命的残忍感。甄子丹饰演戴罪立功的服刑犯夏侯武，兼任武打设计，因而影片的打斗场面依然是具有"甄式"风格的拳拳到肉。王宝强用不同的兵器和路数与各派名家对阵的打戏，以及在居民楼顶"飞檐走壁"特技表演成为观者对影片的最深刻的表演记忆之一。

郑保瑞执导的影片《西游记之大闹天宫》中，影像空间都是超自然或者非常规的场景，如神界、魔界、天宫、花果山等，这些是要在虚拟技术的配合下制作的。甄子丹、周润发、郭富城、何润东、海一天、夏梓桐等演员，都是在数码学媒介上完成了虚拟表演。在表演处理上自然也不可能是生活化和自然化的，而是一种经过精心设计的充满神话色彩的"远古化"的表演。打斗动作场面，除了演员身体动作表演之外，要在数码技术的再度创作基础上使表演"神奇"化。同时，声画、造型等各种元素也成了表演的符码"角色"，它们与演员表演的角色具有相等甚至大于的奇观美学力量。

根据上述所论，奇观表演是缘于电影技术的创新进步，进入了虚拟性和后现代的后蒙太奇时代，以及在此基础上形成的新文化格局以及形态，"看字"时代的"静观"体验转化成为"读图"时期的"震惊"享受。同时，也由于在电影中出现了相当篇幅的演员奇观表演，不惜破坏故事叙事的节奏感和深度化，而是自成段落，从而使电影故事稀薄化。如《一步之遥》中大段的歌舞场面遭到反感；《分手大师》诸多片段被批"恶俗"等。另外，由于剧情和角色过于单薄，留给演员塑造角色的机会以及空间太少，较难进入角色心灵深处，更无从体会角色内心的博弈以及人格变异，如《小时代3：青木时代》《西游记之大闹天宫》的相关表演现象。

四、类型表演的分化和成熟

在人文类电影的表演着力于深化和内心化与奇观化表演吸引来目光和非议的同时，类型表演也随着市场的扩大、产业的催熟和机制的架构而走向分化和成熟。从2014年创作实际来看，以下三个类型片种的表演阵容最为壮大和醒目。

一是都市题材的类型片，包括惊悚片《催眠大师》《窃听风云3》；警匪片《警察故事2013》《痞子英雄2之黎明升起》；公路片《后会无期》等。

惊悚片《催眠大师》将真实与幻觉交叉叠印，套层结构的剧作也堪称扎实。

徐峥饰演催眠大师徐瑞宁，人物的行动模式同他之前的角色有重叠之处，他曾多次塑造此类专业精英的角色。《窃听风云3》虽然是一众老牌香港演员"飙戏"，但是，其中大陆演员周迅、黄磊的表演依旧抢眼。周迅将一位内心层次复杂、泼辣能干的劳动妇女形象自然消化，在这部以男性为主的电影中，是一道清新柔美的亮色。文质彬彬的黄磊则扮演一位气场强大、心机深沉的内地富商。黄磊在一贯内化平和的艺术风格中，用眼神和表情传达人物的压迫感和野心谋略，内心外化之处，显得咄咄逼人。

警匪片《警察故事2013》对成龙之前的《警察故事》系列有继承也有颠覆。整部影片与此前轻快的风格相比，显得深沉压抑。首次扮演内地公安的成龙，与饰演她女儿的景甜之间有着隔阂的人物关系。除去类型中不可缺少的打斗场面与紧张节奏之外，成龙将一位父亲的无奈、懊悔、束手无策和对女儿深沉的慈爱体现得令人动容。刘烨饰演的反派，疯狂背后有着温柔和深沉的伤痛。景甜也整体上完成了表演任务，她饰演的女儿拼合了全片的情感图谱。《痞子英雄2之黎明升起》中，林更新饰演男主角赵又廷的新搭档，其外形优势和青春气息为影片带来新的看点。黄渤作为客串，则为阴云密布的氛围增添了喜剧感。

公路片《后会无期》是作家韩寒的第一部导演作品，可以说是未映先红，饱受关注。冯绍峰、陈柏霖、钟汉良、王珞丹、袁泉，贡献了充满文艺气质的表演。为了契合韩寒"冷幽默"的机智风格，演员的整体表演形态也是飘逸和沉静的，若有所思地吐出语录式的妙语连珠，有些成为流行语。作为一种文化现象读本，《后会无期》的表演仍具有一定的可研究性。

二是年代题材的类型片，以灾难片《太平轮（上）》、武侠片《绣春刀》、谍战片《触不可及》为代表。

吴宇森执导的灾难片《太平轮》讲述的是一个民国年间中式"《泰坦尼克号》"的故事，由于客观事实的需要，因为太平轮航行几小时便遇难沉没，以及艺术创作需要，众多人物关系和前史需要铺陈，因而《太平轮（上）》主要是在交代人物背景和关系，为登船后的悲剧埋下伏线。影片中，两岸三地以及日本、韩国的演员纷纷登场竞逐，呈现出姿态万千的表演美学风貌，又统一于吴宇森的镜像风格之下。六大主演之中，内地演员黄晓明、章子怡和佟大为占据三席（三人正好来自国内三所戏剧影视艺术最高学府：北京电影学院、中央戏剧学院、上海戏剧学院），根据各自的角色设置分别完成了自己的表演创作任务。黄晓明饰演国民党"疯子将军"雷义方，这一形象在造型和经历上参照了一定的真实历史人物，因而有着深厚的支撑依据。黄晓明维持一贯英武潇洒的俊男形象，演出了人物在战

场上的侠骨和在情场上的柔肠。值得注意的是，这一人物在剧终的光荣牺牲得到了正面而详尽的呈现，这是一种过去并不多见的处理方式，是政治自信体现在艺术领域的松动。章子怡饰演的痴情孤女于真，为了凑齐去见心上人的路费，身心饱受戕害。章子怡很擅长表现这类执着坚韧的女性角色，人物的隐忍和爆发、脆弱和强悍、美好和阴暗，都被她赋予了表现力和感染力。佟大为饰演的通讯兵佟大庆，一口咋咋呼呼的东北口音，淳朴、实在、阳光，又透着一股调皮和狡黠，给笼罩在战争阴影中的影片段落带来活力，其表演真挚中略带喜感，塑造了一个颇为坎坷而又充满人性温度的有机人物性格。

路阳执导的武侠片《绣春刀》是一部叙事踏实、制作精良的国产武侠片，以明代锦衣卫为背景的故事奠定了全片肃杀的气氛。影片的表演也注重武打背后的人以及人格世界。张震、王千源对于人物内心的表现和开掘，较为接近角色的灵魂。李东学、刘诗诗的表演也各有特色。周一围的表演亦正亦邪较为出彩，但是，由于角色设置本身的逻辑疑点，使得人物的转变缺少说服力。

赵宝刚导演的第一部电影作品《触不可及》是地下工作者题材的谍战片。主演孙红雷，其表演风格一直是鲜明、外放以及富有爆发力的，但是，此次饰演间谍的傅经年，城府颇深，喜怒不形于色，因而孙红雷调整了表演策略，"这个角色很内敛，他所有的情绪和表达都是非常克制的，不是那么直白的。全靠两个人慢慢地相处，最后一舞跳过，尽在不言中"。[①]

三是数目众多的爱情片。这一定程度上似乎是 2013 年"轻"电影现象的延续，但是，整体的创作数量和艺术水准还达不到 2013 年成规模和成现象的级别。代表影片有《撒娇女人最好命》《我的早更女友》《一生一世》《露水红颜》《同桌的你》《匆匆那年》等。

《撒娇女人最好命》由彭浩翔执导，其话题内容颇为贴近社会热议话题，影片的很多桥段和台词也较为生活化、接地气。女主演周迅饰演的是当下的一种特定女性类型，"女汉子"。她通过由内而外的爽利以及磊落感，将人物塑造得不落俗套，可爱的形象深入人心。黄晓明饰演的男主人公"小龚"，阳光的性格自然流露，具有"萌"态。

《我的早更女友》是韩国导演郭在容"女友三部曲"的最后一部。周迅饰演因情伤而受挫，导致更年期提早到来的"野蛮女友"戚嘉，将那种任性、神经质却又可爱、可怜的状态把握得很透彻。佟大为的角色则是"暖男"袁晓鸥，代表了不少

① 史志文：《孙红雷：绅士的品格》，《东方电影》2014 年第 9 期。

当下女性观众的欲望对象。佟大为在人物处理的分寸上，并没有为了迎合喜剧效果而一味地降低姿态，其"尺度"依然在常规人性的范畴之内。这也是他在表演处理上的一大特点。

此外，高希希执导的影片《露水红颜》，将爱情和金钱纳入人生的两难系统之中考量。女主角刘亦菲的表演较之以往也有所突破，在人物感情激烈的几场段落中，能看到她寻求转型的努力和潜质。演员高圆圆在《一生一世》中也较好地完成了类型表演的任务，清纯和知性的形象楚楚动人。周冬雨、林更新在《同桌的你》前半部分的校园生活段落状态较准确，形象鲜明，发挥自然。而在影片后半段则显得功力不足，这也和他们的人生积累及形象定位有关。

五、中生代演员的表演力量

值得注意的是，2014 年涌现了一批作品众多、可圈可点的中生代演员。他们都非新人，甚至颇具名气和票房号召力，在多年的浸淫和磨炼中，表演艺术创作在 2014 年达到一个较高的峰值。较之于同等年龄和资历的演员来看，可谓脱颖而出。以下几位演员已经或有望成为中国银幕新一批中坚力量。

第一位是黄渤。"黄渤承包国庆档"，是 2014 国庆黄金档期间一大现象。其主演的《亲爱的》《心花路放》以及《痞子英雄 2》三部影片同时在国庆节上档，票房总和达 11.72 亿，类型各异，叫好与叫座兼而有之。上一位具有这种现象级别的演员，还是 2010 年贺岁档的"十亿影帝"葛优。黄渤是一位兼具高度商业价值和高度艺术水准的演员，其成功并非偶然性的"逆袭"，而是表演天赋、艺术积累、生活经历和产业发展合力作用下的必然产物。同时，黄渤的表演也在某种程度上体现了时代的形象与表情。正如 80 年代"第五代""寻根电影"阴郁而焦虑的表演神情，到 90 年代"第六代""状态电影"茫然而放肆的表演神态，到新世纪"冲奥电影"人偶而华丽的表演奇观，它都与当时的其他各种国家表演元素共同作用而形成了时代表情。黄渤所具有的形象标识：草根的身份、奋勇的精神、乐天的心态、强韧的生命力、直率的脾气、自嘲的姿态，以及从边缘到中心、从小人物到英雄的"逆袭"等，都是这个时代国人整体表情气质和典型形象的人格编码，其表演形态也就承担了中国时代表情的代言作用。

第二位则是佟大为。2014 年，他凭借《中国合伙人》获得第 32 届大众电影百花奖最佳男配角奖、第 10 届中美电影节年度最佳男配角奖、第 12 届中国长春电影节最佳男配角奖，是对他表演水平的一次全面肯定。2014 年，他主演了《我

的早更女友》《太平轮（上）》《亲爱的》等优秀国产影片，其亲和明朗的形象、生动不造作的演技、收放有度的表演风格，尤其能在基调沉郁厚重的影片中给人以明亮感与缓和感。佟大为的表演始终带有一种平衡与中和的"缓冲效应"，对掌控影片氛围和节奏颇富功力，在各类影片中的水准发挥都较为稳定，能够赢得较大范围观众的好感。

第三位是冯绍峰。冯绍峰近年的演艺事业呈现出稳步上扬的态势，其固有的"公子少爷"形象逐渐被一个个性情各异的角色所打破。经过多年大小银幕的踏实历练，冯绍峰的表演功力已能够驾驭商业类型片的特定要求，又可以呈现出俊逸脱俗的文艺片情怀。2014 年，他在《黄金时代》和《后会无期》中担任主要角色，无论是萧军的孔武有力、潇洒不羁，还是马浩汉的狡黠世故、性情仗义，冯绍峰都将角色消化进自身的魅力中，使人物立体可感。

第四位则是黄轩。相貌清秀、演技细腻和气质文艺的黄轩，以配角的身份出现在多部 2014 年中国大小银幕的力作中，显示出强大的表演功力与潜质。在电影《推拿》《黄金时代》《蓝色骨头》《激浪青春》以及大热电视剧《红高粱》《女医·明妃传》等剧作中，黄轩都体现出特有的爆发力和灵气。黄轩的气质有种疏离淡然的沉静感，易受文艺片的青睐。收敛内秀的表演风格，让他能在一众同龄的小生演员中脱颖而出，有望成为新一代演技派的代表。

六、结　语

根据以上论述，可以得出如下的基本结论：

一是人文类电影的表演成果突出，不乏力作，且获奖众多。这是前几年"商业挤压"后在表演美学形态出现的必然结果。凡是极端的行为，都是会出现反弹的，因为它失却了生态学意义上的平衡与和谐原理，故而一种人偶化、奇观化表演的极端态势，必然会引来人文化、内省化的美学回潮。这与意识形态导向、社会思潮的内在深层律动亦是里外照应的。

二是整体表演水准趋向平稳，完成度虽高，但是，突破少、惊喜少、亮点少。总体看来，2014 年国产电影的表演形态，依然存在着诸多往年承袭而来的创作弊病：注重外在方式，不重精神价值；长于量之积累，弱于质之引导；多有明星阵容组成，少有演员人格构成；强调表演现象的片断享用，而不在意表演形态的集体沉淀。

三是出现了一批表现活跃、水平稳定的中青年演员，有望成为今后国产电影

新的领军人物。但是，这种现象多见于男演员，如廖凡、黄渤、冯绍峰、佟大为、郭晓冬、秦昊、王千源等，女演员则相对表现较弱，除了章子怡、郝蕾、周迅等成名多年、发挥稳定的女演员以外，观众对杨幂、刘亦菲、倪妮、景甜等新生代女演员的演技争议较为巨大，汤唯、王珞丹、高圆圆、周韵等具有一定表演建树的女演员在2014年的表现则不温不火、未成气候。

四是合拍片种的表演需要进一步磨合。由于合拍领域进一步扩张，跨地区、跨国界的表演文化身份融合不断地"非简单相加"。各种表演的文化身份，在一种集体无意识和集体有意识的力量博弈中不断发展。这种博弈似乎并没有完全获得融合成为新质，"水土不服"的情况依然存在，尤其地凸显在跨国背景下的表演创作上。合拍片的表演生态仍然需要培育以及优化，理想的状态是"强强联合"，在文化博弈中逐渐形成新的东方表演气质。

2015 年：平民化身份和个人化叙事

一、边缘化的表演

对于国产电影而言，2015 年延续着近年来高速的产业发展态势，各项指标和数值的涨幅依然在不断的重组和刷新之中。这种近乎"疯狂"的涨势让电影成为"热钱"竞逐的支柱文化产业，成为深入大众生活方式的精神消费品，成为社会资本新一轮的角逐"战场"。"互联网思维"、数字媒体技术与当代艺术新概念和等三种业界环境的变化，给电影的存在与发展带来了前所未有的深刻影响，区别于传统电影经验（包括创意、制作、发行、接受以及美学文化）的产业转型引发了人们对电影进行全新的认知。

回顾 2015 年度的电影创作实际之前，首先应厘清作为社会和历史层面的"前因素"与"前语境"的政治方略、经济政策和文化格局，正是这些与电影直接或者间接有关的时代趋向，对中国电影的生产制作和意识形态等问题上起到了结构性的影响，从而催生了本年度诸多特定现象及其适应性策略。一是 2015 年 10 月 14 日公开发表的习近平同志在文艺座谈会上的讲话，明确强调了社会主义文艺作品应有的精神等级和文化自觉意识。讲话指出，优秀的文艺作品应"无愧于时代"和"应以人民为中心"。这两大要点，在 2015 年的国产电影都得到了较为突出的重视和体现。此外，第十二届全国人大常委会第十七次会议初次审议的《中华人民共和国电影产业促进法（草案）》，则从文化系统工程和产业健康发展的高度，保证电影作为精神文明重要建设部位的长期性和稳定性发展。二是在经济领域中可以发现，电商资本的活跃引领了电影工业资本结构发生重组。中国互联网公司三巨头 BAT（百度、阿里巴巴、腾讯）先后成立影业部门，将电影及其背后的生态圈纳为新一轮行业竞争的阵地，以全产业链的方式真正打通了生产和销售的命脉。相伴而来的现象是，电影的故事创意和艺术概念成艺术创作的制高点，2015 年影视行业内热门的关键词——"IP（知识财产 Intellectual

Property)"热，已经并还将继续主导相当部分影视的创作趋向。互联网、跨文化、自媒体、转媒体、用户时代等改变当代人生活方式以及思维模式的技术革命产物，也通过电影宣传、发行和传播形态等具体操作方法的改变，深刻地促进着电影市场的扩张和电影产业的转型。三是从文化语境上来看，逐渐稳定、开放和多元的"无名时代"之中，多元化和多层次的复合文化结构是常态，这也影响着电影的文化生态。2015 中国文娱创新峰会上，大地影院联合艺恩（中国影视大数据平台）发布了《小镇青年白皮书》，宣告了以小镇青年为代表的电影文化族群的兴起。作为"泛娱乐化"的另一个必然结果，电影的创作则不再囿于"科班""学院派"出身，跨界创作尤其是跨界导演成为 2015 年国产电影的重要现象，"业余者"也可以"引领"或"指导"专业人士。

2015 年的电影表演美学的整体情况，也是兼容和整合在多元交织的"力场"之内。本年度的表演美学作为接通艺术形态和人文风貌的特定"通道"，是将当下的具体形象和真实人性通过工业生产和意识形态的加工而形成的"人文"模型。具体而言，2015 年的国产电影表演主要呈现为平民化身份和个人化叙事，具有较之以往更为强烈的"草根"情结和怀旧色彩，反映或者尝试反应当下个体精神状况和生存境遇。这与往年国产影片注重宏大叙事、宏观视野和家国使命形成了较为明显的反差，出现了较多以个人话语、个体经历乃至私人经验的边缘化审美倾向。追本溯源，似乎可以视作对新世纪前十年"仪式化""人偶化"表演拨乱反正的美学"回潮"；也仿佛与"去中心化""碎片化""解构主义"等后现代文化取向内在一致；同时，也是与"文艺服务人民""文艺需要人民"的意识形态指导思想"不谋而合"。因此，特属于 2015 年国产电影的表演和表情、性格和气质，其背后的意味可谓深长。

二、文艺电影的表演形态

2015 年国产电影一个令人欣喜的现象是涌现了一批具有影响力和话题度的文艺电影。文艺电影逐渐不再束之于"小众""冷门"的高阁，通过口碑化的营销和宣传方式，成气候地走入了大众的视野。《山河故人》《一个勺子》《我是路人甲》《聂隐娘》《家在水草丰茂的地方》等优秀的文艺片，尽管在票房上还不能和诸多商业电影"一争高低"，但口碑上却普遍受到了肯定，其艺术性和思想性方面的价值，并不能够用商业数据来置换和衡量。文艺电影对提升国产电影的艺术品格和创作活性无疑具有极大的积极作用。

相较于其他电影的表演形态,文艺电影表演一直具有较强的人文色彩和文化可读性,很多文艺电影的表演甚至具有哲学和人类学的学术价值。总体来看,文艺电影表演多呈现出一种纪实感和真挚感,处在表演精神格局的深度模式的部位。具体而言,2015 年国产文艺电影表演大致上可以总结为两种形态。

一是时代背景下的个体境遇。在这类通过普通个人的具体真实来感知时代气息的影片之中,表演成为国民形象、时代人格的影像化记录。这一类的影片表演,力求真实和真切地表达人物的主体精神,其呈现形态也会根据影片的具体需要,呈现出纪实化表演、日常化表演、模糊化表演甚至魔幻表演等不同的与交织的美学片段。

贾樟柯导演的《山河故人》用三种画幅呈现三个时空(1999 年的汾阳、2014 年的汾阳、2025 年的澳洲某城市),以一种贾樟柯特有的视角和表述,细腻描绘了一个家庭的三个截面以及两代人的生存状态和情感经历,借以折射时代与喟叹人生。影片的表演也配合全片那种兼具现实的尘土气、浪漫的诗意感和模糊的魔幻性的复合调性,而呈现出一种在纪实化表演的整体图谱下,装点着风格化表演和模糊化表演的独特质感。赵涛饰演的涛儿,是总领全片的主线人物,年龄跨度近 40 岁,外在表现和内心感受反差较大。但是,赵涛采用了她惯有的也是最擅长的表演处理方式,即将人物"吸纳"到自身的行为和魅力之中,平和而有力地挥洒出来。张译饰演的"土豪"张晋生,从青年创业、中年移居到老年移民,角色的经历正是特定时期某一群体"发迹"的缩影。影片为张译提供的篇幅不是很多,仍不妨碍他将一个具有典型性的人格处理得精准、贴切以及富有生命质感。此外,梁景东、张艾嘉、董子健对各自角色的把控也较为准确,将笼罩在全片中的那种无根感、茫然感和怀恋感诠释得颇为深情。

尔冬升导演的《我是路人甲》反映"横漂"群众演员的真实生存状态和心理世界。影片由多位"横漂"的群众演员本色出演,万国鹏、王婷、沈凯、徐小琴、林晨、魏星、蒿怡帆、蒿怡菲这些真正的"路人甲"们,既生涩又本色的表演状态,具有一种原始和直接的感染力,模糊了艺术和生活、影像与真实之间的界限。大量"明星"的客串,也大多扮演自己的真实身份。配合近乎"间离"的艺术总法和创作态度,达到了高浓度的纪实感,传递出更为厚重和复杂的人生况味。忻钰坤导演的《心迷宫》是 2015 年国产电影的惊喜之一。这部具有"科恩兄弟"色彩和"昆汀"式叙事的黑色悬疑片,虽是农村题材,成本较低,但因荒诞讽刺的情节、精巧周密的叙事、环环相扣的结构、衔接地气的细节,而造成不多见的观影兴奋和智慧满足。影片中的村民群像,主要由河南地方戏职业演员构成,可以说基本达到了人

物状态，虽然有些表演处理稍显粗糙，但完成了基本的表演任务。李玉导演的《万物生长》根据冯唐的同名小说改编，影片充斥着一种蓬勃而躁动的"荷尔蒙"气息。主演韩庚的演技有了提升，飘忽感和学生气都传递出一种恰到好处的年代特质。饰演白露的齐溪，带有神经质和毁灭感的表演也令人印象深刻。

二是私人经验下的"自言自语"。这一类文艺电影更加强调主体经验感受下的主观真实，对主体的行为和动机进行边缘化的书写，因而表演的"写实"与"写意"互相渗透，尤缝对接，纪实性美学和意象性美学情景交融，浓郁与冲淡互为体用。有些较为极致的影片，让影像成为作者私人经验的"呓语"，显得特立独行及富有实验性。

由陈建斌自导自演的影片《一个勺子》是一个具有循环结构的当代寓言，接近纪录片的摄影风格和画面调度赋予影片鲜明的生活质感。"勺子"是西北方言中"傻子"的意思，陈建斌饰演的农民拉条子淳朴、善良，一根筋，打乱他平静生活的"傻子"（金世佳饰）毫无预兆地到来又不受控制地离去，拉条子在被动、茫然和不解中不断地发问，影片的结尾处，他戴上了"傻子"的破帽，成为众人眼中的那个"傻子"。总是陷入"呆照""呆立"的表演，以及人物状态的随机性和无因性。侯孝贤导演的《聂隐娘》为他赢得了第68届夏纳电影节最佳导演奖的殊荣。这部画面优美、细节精致、形式创新的影片改编自唐传奇小说，将晚唐时期的政治背景、人文氛围和文化意境做了具有仪式感的描绘。侯孝贤导演选择了一条"背对观众"的路线，大量留白、不去袒露、不作解释。舒淇、张震、周韵、阮经天、妻夫木聪、谢颖欣、倪大红等多元化文化背景的演员们，也统一在全片静候式的表演总貌里。在《聂隐娘》中可以发现，演员留出的空白具有自成体系的延伸和扩展功能，让观众卷入角色"复合情绪体验"，在一种间离效果中产生多层次与多含义的联想与思考。影片台词极少，动作戏较多，静中有动，动态孕育于静默之中，在观众心里产生了"动"的思绪。李睿珺执导的《家在水草丰茂的地方》充满了符号性和意向性，将一个"奥德赛"式的故事内核放置在荒原公路片的架构之内，两位裕固族的小演员饰演的兄弟俩，在寻根（寻父）的路途上，将断壁残垣、工业破坏、家园迁移等民族的生存与生态状况尽收眼底。两位小主人公是整个空间环境的参与者，很多的对话却是跳出规定情境，在流浪的过程中不停地"打断"和"编织"，形成交流上与情感上的递进。他们的表演质朴与天然，在表演的角度构成了全片的人类学内涵。影片《冬》是导演邢健德处女作，具有强烈的实验色彩和美学风格。在一个黑白水墨画式的冰天雪地里，片段式地勾勒了一位老人七天生活的"独角戏"。与他"对手戏"的演员，是鱼、鸟和一名小童，他们先后成为老

人在极寒的环境里的精神寄托。由于影片结构的规定性，饰演老人的王德顺只能通过眼神、呼吸、日常动作展现人物的情感发展和内心世界。尤其是他与鱼、鸟、人之间的互动和内在关系，动作性不强却是对普通生活逻辑的高度抽象和提纯，尽显人性中诸多本源乃至"原罪"，这是属于一种象征和寓意的"虚"的部分，也是出"戏"的部分。

三、喜剧片的脱线与解嘲

喜剧片一直是广受产业和市场欢迎的电影样式之一。国产喜剧在 2015 年依然取得了骄人的票房成绩。《夏洛特烦恼》《煎饼侠》《港囧》这类影片不但颇有观众缘，也在一定层面上超出了电影艺术的单一维度，而成为一种社会现象或者产业拐点。国产喜剧片的表演重点一直是放在情绪渲染和强烈的效果上，具有非自然主义倾向以及风格化、技术化、魅力化的美学特质。同时，很大程度上受到了香港电影中"无厘头"表演风格的影响，多见夸张、脱线与自我解嘲。

2015 年的国产喜剧，几乎都将主题定调于"草根逆袭"的"圆梦"母题之下，用平民式的浪漫想象展开戏剧性，并最终落脚到对当下的关照和反思上，因而在表演上也是在平民化、"草根"式的整体基调上，强调想象性乃至梦幻性的形态，并且，为了与"平民"拉开距离与形成对比，多有明星在影片中以真实身份"客串"的现象，这种策略的使用也成为年度喜剧片中的一道景观。喜剧片表演，大致上有以空间为轴线的"异域"想象和以时间为轴线的"当代"想象两大方向。

以空间为轴线的"异域想象"，主要是将戏剧冲突和喜剧性设置在生活空间以外的具有陌生感和景观性的影像空间里，所谓"生活在别处"。用"他者"景观和身体来参照和凸显自身的特质，是此类表演常用的文化策略。徐峥执导的《港囧》正是其中的典型。在内衣设计师徐来（徐峥饰）的心中，香港这一异域空间指代着念念不忘的初恋情人、港片流行的大学时代以及曾经的艺术家之梦。在跟小舅子（包贝尔饰演）于香港街头巷尾冒险游历的过程中，港片里的桥段、造型、人物、配乐不时被重温和戏仿。徐峥、包贝尔、杜鹃所代表的内地表演与王晶、林雪、葛民辉、李灿森、苑琼丹等极具"城籍"风格的港式表演相得益彰。"他者"视角中的港式表演承担着叙事与造型之外的怀旧功能和陶冶功能，与片中的诸多粤语流行乐插曲一样，代表着对一个的集体文化记忆。

韩延导演的《滚蛋吧！肿瘤君》是前几年热门的"小妞电影""轻电影"在 2015 年的呈现，讲述主人公熊顿身患绝症、乐观应对的经历。导演用诸多妙趣

横生的创意和绚丽的视觉元素稀释了这一题材的沉重，白百何饰演的熊顿延续了她一贯邻家与亲和的女性气质，表演中的轻快、夸张与沉重、感伤自然地交织，这个角色成为她个人表演风格形成的又一标识。值得一提的是，影片中有大量存在于熊顿脑海中的想象场面，导演用好莱坞式的拍摄和剪辑方式，以及数字特效，呈现了诸如《行尸走肉》《海扁王》等影片的超现实场景。一方面丰富了影片的表现手段和视觉效果，另一方面也合乎熊顿漫画家的角色身份。

董成鹏导演的《煎饼侠》则是 2015 年又一部现象级的电影作品，也是一部典型的"IP"电影。网络剧原作的强烈风格、"草根"明星"大鹏"的热度、女星袁姗姗的近乎"自黑"的出演、纪实"偷拍"制作电影的创意构思、本色出演的各路明星光环"加持"，这些因素的有机处理和极致发挥以及层出不穷的笑料包袱，使《煎饼侠》的票房大捷绝非逆袭，而是一场"事先张扬的娱乐狂欢"。影片中，穷途末路的导演"大鹏"想出整蛊并偷拍明星，借以拼凑自己的电影作品，于是，不同明星在以空间为线索的情境里，各种遭遇和表现就成为最大的看点。郭采洁、吴君如、曾志伟、邓超、岳云鹏、尚格云顿、"东北 F4"（小沈阳、宋小宝、刘晓光、王小利）、"古惑仔"（郑伊健、陈小春、谢天华、林晓峰）、"羽泉组合"等十几位客串阵容成为"集束表演"，其构成的奇观效应高于影片整体的表演成果。

二是以时间为轴线的"当代"想象。这类影片通过主人公的"穿越"引发的一系列后果来发掘和制造喜剧性。其背后的深层心理机制是人的"黄金时代情结"，即对现实怀有逃避心态，希望生活在过去的某一时期。这种渴望青春与渴望重来的幻想人皆有之，因此可以与观众的喜好和心态有机地接通。但是最终，通过主人公啼笑皆非的经历，是为了说明对过去的改写只能提供想象性的满足，影片的立意依然还是要落到珍惜此刻、扎根当下的现实状况上来。开心麻花团队根据同名话剧作品改编的电影《夏洛特烦恼》就是这样一部典型的"白日梦"。扎实与爆笑的剧作，穿越的创意，"逆袭"的情节，怀旧的色彩，让这部喜剧受到很多观众的追捧。剧中主要演员沈腾、马丽、艾伦、宋阳、常远本身就是开心麻花团队富有经验的话剧演员，对喜剧性小人物的把握具有分寸感，对角色的形象设计、细节和亮点设计都较为出色，并且，由于全片戏谑与荒诞的梦境式情境，也几乎规避了话剧表演到电影表演的"水土不服"。陈正道导演的《重返 20 岁》是由中韩联合出品的喜剧电影，与黄东赫导演的韩国喜剧《奇怪的她》同时开发，是同一剧本下诞生的"双生儿"。影片讲述一位老妇"返老还童"，重新和家人相处的传奇故事。饰演归亚蕾的"年轻版"的杨子姗较为出彩，神情、体态、腔调和步履都具有一种"小老太太"式的神韵，琐碎而老成的"神"与年轻而甜美的"型"造成

巨大反差,具有说服力,喜剧性也就自然与流畅地产生了。在影片后半部分,年轻的"奶奶"选择输血救回孙子并返回老态时,归亚蕾、赵立新、王德顺真挚的表演打动人心,成为全片的情感高潮,让影片落回了亲情至上的出发点。

四、可读性的表演文本

2015 年的类型电影依然佳作频出,作为国产片技术和艺术并举的"练兵场",涌现了诸多具有可读性表演文本。其中,又以动作片表演、悬疑片表演和青春片表演最为可观。

动作电影一直占据着年度票房排行前列,然而,前几年武侠"大片"的泛滥,跟进式电影的盲目"跟风",过度堆砌的武术炫技表演也让此类影片为人诟病。2015 年的动作电影,也可以看到一定的主体化与个人化的策略转向,即从动作身体转到背后的人格世界及社会属性。除了一贯的传奇化叙事之外,动作电影尝试对主体发出自问或者拷问,提高了动作片表演对内心深度开掘的表演要求。

让-雅克·阿诺导演的《狼图腾》是一曲关乎生态、文明、物种的磅礴交响曲。通过描绘冯绍峰和窦骁饰演的知青在草原的种种经历,以点带面地勾勒出关于生态和生命的奇观。影片中,汉人角色的"他者"——少数民族表演乃至动物表演,他们所代表的自然观和世界观都对观众产生了启发性和震撼性的冲击力。演员吴京执导的影片《战狼》是一部具有突破性的当代战争题材电影,首次将电影的表现对象放在现代特种兵上,片中的战争场面和技术装备都具有较高的真实感和写实性。吴京、余男两位主演对军人的演绎,也兼顾了血性与个性,支撑起角色的精气神。"硬汉精神"是国产动作片经常着重表现的人文主题,《战狼》的成功之处就在于将之与爱国主义、主旋律内核相融合,并且以类型片手段和产业操作的方式呈现。同样缝合了意识形态、动作奇观和类型美学的影片《智取威虎山》,是一部由香港导演徐克执导的"红色经典"文本。张涵予饰演的杨子荣,貂皮毛帽、霸气内敛、略有一些玩世不恭。面部妆容和扮作土匪时的做派,颇有戏曲脸谱般的程式感和造型感。张涵予用自身的硬汉气质和踏实细腻的演技,将这些富有形式感的段落转化为增添人物魅力的砝码,奠定了全片传奇化的艺术基调。片尾作为想象性的"彩蛋"出现的"杨子荣救太奶奶"段落,上演了一场纵横肆意的飞机大战,可以视作国产"超级英雄"动作片文本。

上映 63 天累计票房接近 24.4 亿的古装奇幻片《捉妖记》(2015 年,许诚毅导演),是 2015 年最受关注和讨论的影片之一,也是一部艺术和产业大融合的超级

文本。真人动漫 CG 技术的大量使用，对演员的表演提出了特殊的要求。施法、念咒、捉妖、打怪等"伪民俗"动作包装下的好莱坞动画式的故事内核，增强了影片的神秘感和奇观效果。《捉妖记》中呈现出来的特效表演体现出了更高的技术水平和更复杂的概念建构。徐浩峰自编自导的影片《师父》是一部反映民国武林生态的影片，他本人对此研究颇深，堪称专业，因而影片也显得质感独特、内力丰厚。廖凡、宋佳、蒋雯丽、金士杰、宋洋、黄觉等主要演员通过对神情、姿态、动作、仪轨等细节部位的准确处理，既完成了人物的分别塑造，又统一在一个"生态圈"的文化总谱里，因而折射出一个行当的艺术、智慧及生活哲学。由徐浩峰的小说改编、陈凯歌执导的奇幻动作片《道士下山》，虽然同样表现民国武林，却体现出一定的"错位感"或者"错置感"。在本该光怪陆离、奇人辈出的江湖群像之中，王宝强、林志玲、范伟、郭富城、吴建豪等演员，形象较为扁平，表演突破不大，有些段落甚至显得较为怪异。张震、元华、王学圻、李雪健虽然用演技支撑起了人物的逻辑和质感，但是，由于剧作情节上的诸多"硬块""裂痕"，通过表演也是难以弥合。

悬疑片在 2015 年的出产数量不算最多，但是，平均质量普遍较高。这一点也体现在影片的表演上。大体上看，悬疑片的表演要求较"重"，是能够反映社会问题和当代人性的有力"模型"。曹保平执导的犯罪题材影片《烈日灼心》，表现了犯下大案后逃逸的三名罪犯救赎和煎熬的挣扎状态。三位主演郭涛、邓超、段奕宏共同获得第 18 届上海国际电影节金爵奖最佳男演员奖，这种情况较为罕见，但也代表了业界对影片表演整体上的肯定。在这部充满了阴暗、焦灼和凶险氛围的影片中，每个人物表面极力维持着不动声色，但是，各自的性情、心态以及诉求交错其中，互相之间的对手戏也充满张力，完整而饱满地将那种如临深渊、暗潮汹涌的境地传递出来。邓超的角色在表演的难度和强度上都是最高的，无论是犯案后的惶恐错乱、日常状态的敏感压抑、同性恋场面的肆意决绝以及注射死刑时的生理性的震颤，这些构成影片艺术等级的重要段落，邓超的表演都堪称精湛和充沛。翻拍自美国经典影片《十二怒汉》的《十二公民》由话剧导演徐昂执导，是一次对外国经典"在地的"移植的尝试。何冰、韩童生、钱波、赵春羊、米铁增等十二名优秀的话剧演员"跨界"演出，演技优秀、细节出彩。十二个角色，身份、性格、立场、心态各不相同，而影片表演任务上最大的看点也在于如何建立有说服力的、可区分的人物群像及各自的逻辑。这种具有话剧质感的表演形态统一于具有话剧色彩的导演手法之中，形成一股集中和缜密的力量，成为话剧表演和电影表演"交织化"的一个重要范本。

"硬派导演"丁晟的新作《解救吾先生》根据演员吴若甫绑架案真实事件改编。由刘德华饰演的"巨星"吾先生被王千源饰演的绑匪华子所劫持，刘烨、吴若甫饰演积极营救、反复周旋的警察。王千源首次尝试反派角色，表现较为突出，将一个乖张残暴的"混世魔王"刻画得形神兼备、力度万钧。蓬头垢面的形象、嚣张狡诈的眼神、凶悍放肆的行为，以及诸多小动作的设计，让华子这一悍匪的形象达到了王千源表演的预期——让观众又害怕他，又憎恨他，又被他吸引。此外，刘德华风度翩翩的巨星风范和人格魅力、刘烨具有的资深刑警的精干与拼劲、蔡鹭折射出小人物的平凡与伟大，这些表演也都十分贴切、不落俗套。翻拍自韩国电影《盲症》的悬疑片《我是证人》由韩国导演安尚勋执导，韩国团队的深度介入也让影片在艺术质感上颇有韩式悬疑片的气象。主要讲述杨幂饰演的盲女和鹿晗饰演的乐手意外卷入了连环少女失踪案件，被朱亚文饰演的凶手追杀的惊悚故事。偶像派出身的两名青年演员杨幂和鹿晗，其气质和形象与角色较为贴切，清新、自然的表演调和了全片诡秘与凶残的氛围。朱亚文饰演的凶手衣冠楚楚、养尊处优，于社会精英式的精致与沉稳之中，透露出危险与变态的气场。演技派演员王景春在片中饰演调查此案件的老刑警，根据人物自嘲自讽的喜感特质，王景春的表演也带有了一定韩式表演的色彩，俚俗而略带市侩气息，形成了特有的表演节奏。

2015 年也是青春片"高产"的一年。青春片在这一年中开始走向多样化的形态，虽然都是在力图反映当代青少年的校园生活和成长经历，但是，在风格和特色上各有侧重。对青少年人格特性和生命质感的具体传达，或者称之为所谓的"接地气"，不同的作品也有着不同的认知和表述方式。格调沉郁与内核残酷的影片《少年班》，由肖洋执导，讲述了一群从全国范围内遴选上来的少年"天才"，在某大学"少年班"里学习和参赛的短暂历程。影片将主要矛盾放在了刻画性格不同的少年们在学习压力与爱情萌发之间的矛盾和反差。董子健、周冬雨、王栎鑫、李佳奇、柳希龙饰演的学员们形象鲜明、个性丰满。孙红雷饰演的班主任介乎于严师和"魔鬼教官"之间，他用不动声色的厚重表演支撑起人物的复杂性和悲情。凭借《光棍儿》和《美姐》建立了独特的表述语法的导演郝杰拍摄的《我的青春期》，依然是一部作风大胆、原生态式的魔幻现实主义作品。以小镇男孩赵闪闪的成长经历为线索，三段式地点出他关于青春的梦呓和幻想。包贝尔饰演的赵闪闪，土气、木讷，透着一点狡黠，又具有着一种忠于自我与忠于梦想的执着感。李霄峰导演的《少女哪吒》也具有朴实无华的平民化质地。两名小演员也演活了属于文学少女的骄傲和偏执，颇有一种遗世独立的味道，但是，有些段

落的处理流于表面、缺乏层次，因而略显莫名和矫情。演员苏有朋的导演处女作《左耳》根据同名小说改编，陈都灵、欧豪、杨洋、马思纯等新人演员气质干净、形象纯美，但是，尚显稚嫩的表演功力较难支撑起"疼痛青春"的真实痛点。主持人何炅执导的《栀子花开》也是他的电影处女作，李易峰、张慧雯、蒋劲夫等偶像明星的表演在亮丽繁华的都市校园背景衬托下，显得颇为养眼。不过，国产青春片的诸多"沉疴"依然存在，表演上的问题未能解决。

需要补充的是，在2014年左右出现的新型类型电影，即综艺电影。如《爸爸去哪儿》（2014年，谢涤葵、林妍导演），《奔跑吧！兄弟》（2015年，胡笳、岑俊义导演），《极限挑战》（2016年，任静、严敏导演）。这些改编自热门综艺节目的电影，是近年来综艺节目真人秀的后续产品，其内容和艺术手法上与传统电影存在差异，而构成了一种新的现象以及新的命名方式。实际上，综艺电影体现了当代艺术的交叉、跨界与融合的特点，其表演也具有特殊性，影片中的演员进行节目嘉宾和自我身份的双重扮演，其种种言行和反映的"表演"，是自我感受、公众形象、经纪公司要求、作品定位以及节目效果、剧本创意等诸多非艺术要素的综合效应。因此，比起艺术创造，综艺电影表演更多的是在社会表演学范畴内的加魅化行为。因此，这一类表演也不能完全沿用传统的艺术发展体系和美学格式来裁断，而要纳入电影产业链和社会角色的文化建构性来考量。

五、结　语

根据以上论述，可以形成如下的基本结论：

第一，2015年国产电影表演的平民化和朴实化的整体风貌，是社会风潮与美学回潮的结果。一方面，意识形态倡导以人民为中心、把握时代特点的文艺创作倾向，表演创作的平民化乃是"意识形态腹语术"在电影领域的编码及其言说；另一方面，也是对新世纪以来仪式化表演与商业化表演持续"挤压"的一次"反弹"，浮躁和夸张的极端潮流渐渐褪去，时代渴求真挚和自然的表演风貌。电影中的演员要真正成为是国家普通民众以及人文风情的"代言人"，是具有历史文献价值和国家形象等级的人文载体。

第二，在诸多形态的电影中普遍具有的怀旧色彩，反映着一代人的集体社会心理。无论是《港囧》中的戏仿港片的经典桥段，还是《煎饼侠》末尾集结亮相的"古惑仔"，或是《山河故人》里人物对叶倩文的歌声的迷恋，还有《重返20岁》里杨子姗表演的复古风情歌舞，以及《夏洛特烦恼》中对二十年间大陆流行音乐的

回顾和梳理，在 2015 年 的影像中，深浅不一的怀旧色彩似乎是对 70 后、80 后观众的某种"召唤"策略，消费他们的集体文化记忆，也可从中窥见一代人心态的变化，以及某些具有共性的社会心理。

第三，新的电影创作形态出现，电影表演也有适应性的策略。"跨界"导演、"跨媒介"电影、"粉丝电影"、"众筹"电影，这些随着电影产业的发展而催生的新的电影形态，有些是特定历史阶段的产物，有些也可能深远地影响着国产电影的文化格局和艺术等级，但是，作为一种具体的存在方式，也召唤着电影表演做出相应的适配性调整。这种变动会导致的种种后果，是良性的"疏通"或者恶性的"硬块"，是"对接"后"遇合"或者"此消彼长"后"掩体"，还要看电影人在实践中的艺术素养和文化定力。

第四，"明星"色彩相对淡化，职业演员表现出彩。与前几年明星扎堆、"大牌"轰炸的大银幕相比，2015 年能看到更多的职业演员的发挥稳定、水准高超的演技，一定程度上在社会影响力的层面为电影演员"正名"。陈建斌、王千源、倪大红、王德顺、廖凡、赵涛、余男、宋佳等都是其中的佼佼者。另外，"草根"演员和非知名演员的表现也是可圈可点，在这些现象背后可以看到小成本电影制作上的进步和规模上的扩大以及电影创作观念的转变。

2016 年：生态系统的"自净机制"

一、"祛魅"的电影"小年"

2016 年中国电影发展的状况，与近年来电影产业持续"增温"与"狂欢"的态势相比，呈现出了明显的"冷却"和"减速"的景象，被视为中国电影的"小年"。诚然，近年中国电影已达到远超 GDP 增速的百分之三四十的增长率，行业整体依然具有"活性"，估计相当一段时间之内依然还会保持良好的发展势头。但是，来自外力的调整和治理，以及源自内在的异动和反思，使 2016 年的国产电影出现了许多发人深思的状况。

2016 年，中国电影市场票房的高开低走，年度总票房的同比增长率为3.73%，与前几年 30% 的年平均递增率相比有大幅度回落。同时，在 2015 年大行其道、被寄予厚望的众多"IP 电影"，事实上往往"雷声大、雨点小"，不但在文化上和艺术上遭到种种口诛笔伐，更没有获得大众的青睐。"IP"对于中国电影的"疗效"需要打个问号。此外，一些备受期待的"重量级"影片，无论是出自张艺谋、冯小刚、杜琪峰、尔冬升等华语电影的"山脉""巨头"，还是有成龙、刘德华、梁朝伟、甄子丹、葛优、章子怡等华语电影"超一线"或"一线"明星"加持"，在票房或者口碑方面多少都有些意外"遇冷"，电影作品的体量和级别同实际上的成效和收益不成比例，有些表现甚至令人"大跌眼镜""大惑不解"。

在近年来中国电影"野蛮生长"的发展态势下，取得的成就与产生的问题从来都是相伴而生的。到了 2016 年，此前十多年的种种"沉疴"积累到一定程度以后，也许触发了电影生态系统的"自净机制"，是艺术发展规律的阶段性必然结果；抑或源于目前电影产业的生产力与生产关系的矛盾运动，如现有的劳动者（从业人员）、劳动资料（拍摄制作技艺）和劳动对象（电影艺术的"原料"）与大举扩张的产业格局严重失调和失衡；也体现国人审美趣味和文化心态饱受"大片"

"烂片"的"轰炸"之后，对时代理性和人文价值的诉求；更是在某种程度上回应了意识形态、经济发展、社会人文和国际环境等大背景的"板块震荡"。

其实，业界和学界对于"热现象"之下的"冷思考"一直存在，李安导演对中国电影"不要急、慢慢来"的规劝，实际上早就是很多有识之士的共识。在不乏相关例证和教训的 2016 年，在备受国内外瞩目的上海国际电影节论坛上，由一位华语电影极富影响力的导演郑重提出中国电影的"拔苗助长"，"抢明星，抢资源"，这个"诊断结果"终在大范围内被关注和认可，骤然成为点破种种怪现状的"警世语录"。中国电影生态"环境保护"的问题，也许不完全是 2016 年 电影行业"缩水"的全部原因，却是行业内部亟待整顿和重点治理的"病灶"。近年来，社会资本的大量涌入，"善意资本"与"恶性资本"泥沙俱下，带动甚至决定了电影制作的全过程。尤其是怀着"捞"一笔就走的心态的"投机分子"，用经济生产置换艺术生产，只重短期盈利、跟风"圈钱"，全然不顾电影产业发展的"环保"和影片内容水准的"健康"。"两假一真"的做法，即假投资、假票房、真水军，已对产业造成严重的破坏。

因此，可将 2016 年视作中国电影的生态治理年。结构性调整的进程，渗透在全年影片的方方面面。"快鹿事件"以后，政府主管部门强化电影市场规范管理，偷票房、假票房等现象得到一定的遏制，"泡沫""水分""虚火"部分有所挤压。2016 年 11 月 7 日，第十二届全国人民代表大会常务委员会第二十四次会议通过的《中华人民共和国电影产业促进法》，从法律保障和国家战略的层面，调整和规范了产业健康发展的新路径。2016 年 电影产业的"冷却"，也进一步打击了资本和艺术的"投机"行为，尤其能对以"玩概念＋卖情怀＋抖机灵＋刷明星"为"盈利秘籍"的影片进行"祛魅"，进而锤炼出有艺术美学、文化追求、人文情怀的产业"行家"。最后，新的产业生产与合作模式及其文化创意也在不断出现，无论其暂时性的成效如何，都应向积极与良性的方向引导。

2016 年的国产电影表演，也处于结构性调整的过程之中，从中依然能看到此前数年之间电影发展的很多规律性及非规律性的"印记"，也与时代审美、文化心态和产业动机内在接通。在此年的大银幕上，"小鲜肉"男星和"小花旦"女星的"颜值"表演是"势力"最为庞大、不容忽视的风景线；同时，作为国产电影宝贵传统的现实主义表演，在类型和形态层面更为多元、更加拓宽以及更具适应性；主要存在于类型片中的魔幻表演则早已历经反复实践，形成了自身的美学"脉络"，并还会持续发展；最后，文艺片作为电影人 2016 年 的艺术探索和表达的"重镇"，也贡献了一些具有艺术"含金量"的表演。

二、透支的"颜值"

前几年陆续勃兴而 2016 年蔚然成势的中国银幕"颜值"表演，体现了当前社会发展阶段和国人的审美心理，并与视觉文化、偶像文化、"眼球经济""粉丝经济""网红经济""男色消费"等时下热门社会现象直接呼应，且受到近年来"韩流审美""混血审美""台式小清新"等外来美学因素的综合影响，"颜值"和"小鲜肉"的说法即源自日语词汇，尤其受到当下作为电影消费主力军的年轻女观众的追捧。被称为"小鲜肉"的年轻男星，在年龄层和外形风格上较为集中。这既是对先前几年中国影坛"小生"型年轻男演员长期空缺的爆发性补充，又体现了较为单一的审美偏好和导向。林更新、井柏然、李易峰、杨洋、鹿晗、陈学冬等 1990 年前后出生的男星，尽管来历和出道时间各不相同，却都在近两年大量"圈粉"、风头正劲，也就构成了 2016 年大荧幕"颜值"表演的主力；"95 后"的刘昊然、白敬亭、王俊凯、王源也拥有庞大的粉丝群体和媒体影响力；相较而言，年轻女演员尚无这种"集体登场"的现象，而有许晴、刘亦菲、杨颖、倪妮、景甜、杨幂、袁姗姗、林允、杜鹃、张天爱等风姿各异的女星负责支撑或装点。

除了特殊的诞生背景外，"颜值"表演的艺术功能和出发点，也与传统意义上的外貌美学或者"花瓶"表演迥异。因此，将"颜值"表演纳入怎样的评价标准和参照体系，甚至其本质是否合乎狭义上的"电影表演艺术"，或者可能只能称其为"电影表演形态/现象/行为"，似乎还有待进一步观察和研究。就目前的情况来看，2016 年的"颜值"表演依然是粗放型电影生产的产物，整个行业链对于演员热门度和话题性过分看重，却不够重视艺术创作的"精耕细作"。"颜值"表演似乎成了影片的票房和人气的必要条件，有"高颜值"的明星主演不一定有好票房，但是，无"高颜值"的明星加盟基本上可以肯定低票房。这造成一种评价体系：看一部电影首先关心的是请来哪几位"颜值担当"，而对于影片内容以及内涵的关注反在其次。2016 年很多影片对于"颜值"表演的使用和发挥是非美学的，也是一种粗放型甚至低端性的文化行为。它如同一种观看"选美"活动，除了赏心悦目，其他的文化附加值寥寥。这种现象着实造成了对国产电影的资源、市场和品牌的严重消耗，也导致"颜值"表演整体上呈现出一种空洞、泛滥、悬浮的质感，尤其在与成熟演员的"对垒"过程中，造成显而易见的相形见绌。

"高颜值"电影作为一种表演类型存在，也是一种文化常态。目前，电影观众平均年龄约为 22 岁，尤其是对于青少年观众群体来说，"颜值"不仅是爱美之心，

也是一种青春情怀的印证，更是自恋和自怜心态的补充，2016 年网络上流行自称"宝宝"也是这种心态的佐证。前几年出现的一些电影现象，如"台式小清新"电影的风靡、青春片的泛滥、电影的"轻"形态、怀旧的文化情结等，都可视作新一代成长起来的观众，在当下的社会状态和生存处境中自我感知和情绪的投射。但是，这种情感和文化上的需求，不能被资本无节制和无底线地操纵或者迎合，并以透支观众的电影类型爱好限度与理想作为代价。

从文化审美的角度来看，2016 年国内诸多表演奖项也多少带有对"颜值"的靠拢倾向，有些结果尽管受到争议，但是，"颜值"的"势力"和影响力已然备受肯定。2016 年第 25 届中国电影金鸡百花奖，冯绍峰获最佳男主角奖、许晴获最佳女主角奖、李易峰获最佳男配角奖、杨颖获最佳女配角奖。第 53 届台湾电影金马奖首次评选出影后"双黄蛋"，影片《七月和安生》中的两位女主角马思纯、周冬雨双双获最佳女主角奖。第 23 届香港电影评论学会大奖中，周冬雨还获得了最佳女主角。以上这些获奖的表演，并不全是"颜值"表演，但与其他候选人相比，获奖者都更偏向于演员中的"颜值派"。这种肯定和鼓励，是否能够将"颜值"表演真正吸纳进我国电影表演的"艺术殿堂"，让"颜值"表演创造出感动当下与代表当下的银幕主人公，还需要各个生产和艺术部门对"颜值"表演的再调整和再引导。尤其对于青年演员来说，艺术造诣的锤炼和提升才是职业生涯持续发展的最强动力。塑造具有原创力、感召力和中心秩序意义的银幕主人公，也是目前的国产影片将如何书写中国电影表演图谱上的关键。

另外，"颜值"表演诚然炙手可热，但是，2016 年的中国银幕上依然不乏反其道而行之的"扮丑"表演。秦海璐在惊悚片《捉迷藏》中饰演灰头土脸的贫妇，因为觊觎别人豪华舒适的家庭而杀人，她的"丑"带来一种因卑微而扭曲的恐怖。钟汉良在悬疑片《惊天大逆转》中饰演被毁容的哥哥郭志达，人皮面具下的眼神显得穷凶极恶。孙俪在喜剧片《恶棍天使》中饰演龅牙女博士，衣着土气、神情呆滞，将人物的顽固迂腐漫画式的放大。

三、"走心"的表演

现实主义风格是我国表演的宝贵传统，也是最能反映艺术工作者对当下的人文精神和社会现实思考的表演形态。2016 年国产电影的现实主义表演，有一个明显的特点是出现在一批品质优异与形态质朴的文艺片中。文艺片由于成本和制作上可操作性较强、创作的自由度更高、作者身份更为独立等优势，经常成

为成熟导演深度探索的"试验场"和新导演崭露头角的"练兵场"。同样，日渐成长的国产类型电影中，很多优秀影片也依靠现实主义表演"坐镇"，而逐渐摒弃了以往夸张和虚浮的人偶化表演。可以说现实主义表演在形态上更为丰富多元，对于类型的适应性更强。真实、具体和"走心"的表演形态，往往成为当年最具分量感和代表性的艺术经典。

"第四代"电影导演吴天明的遗作《百鸟朝凤》，因为制片人方励的"下跪"事件，一时成为社会热议的新闻。《百鸟朝凤》票房惨淡，方励或情怀或商业或江湖或下意识的"下跪"，才使影片票房上升，颇有为文艺片"拉票"、鼓劲之意味。《百鸟朝凤》以一种温情、幽默而并不残酷的手法，讲述两代唢呐匠人执着和坚守艺术的故事，讴歌了在这个时代已变得难能可贵的初心和匠心，令人肃然起敬。陶泽如饰演的老一代唢呐匠焦三爷，外冷内热，古板却充满人情味，寡言少笑而举止十分有分量，俨然有些"一代宗师"的做派。影片对乡土经验和田园情怀的抒发，都在焦三爷这个人物身上凝聚与汇合，陶泽如的表演将这种多层次性和多面性一一带到，具象化地表现了对唢呐艺术的崇尚与热爱，对徒弟不外露的疼惜，对现代文明挤压之下乡土文明"沦陷"的不甘、不解，以及最终抽身离去的释然等具体形态，而达到一种民俗史学的厚重感。《塔洛》中西德尼玛的表演，则达到了一种冥思式的哲学和人类学层面。牧羊人塔洛几十年都过着与世隔绝、清心寡欲的生活，到"俗世间"走一遭，经历了欲望和失落之后，陷入难以自处与丧失自我的困境。影片黑白的画面色彩，镜面"呆照"式的摄影风格，以及静态与热闹两相映衬的长镜头段落，主人公生活方式和价值观的冲突，全片纪实性与形式感交织的美学面貌，都形成一种二元式的思辨架构。饰演塔洛的西德尼玛是著名藏族喜剧演员，他在影片中的表演具有一种原生态般的朴拙和生动，无喜无悲，不刻意煽情也不故作深沉，将塔洛与众人格格不入的精神世界和生命体验娓娓道来，达到一种远古化的"神性"维度。饰演渴望都市的女理发师的演员杨秀措，充满欲望而闪烁不定的眼神同样令人印象深刻，表现出年轻一代藏族青年的心理状态和深层渴望。

冯小刚导演的《我不是潘金莲》，其批判现实和社会讽喻意图值得肯定。相较于题材的复杂性和难度，冯小刚导演采取的艺术手法实际上是集中化的，突出主旨并点到为止，是一种较为"安全"的策略。这也就造成表演分寸上的谨慎与克制，虽然略有夸张和调侃的处理，但是，基本上是真实和"走心"的。高明、黄建新、赵毅、赵立新、张嘉译、郭涛、张译、大鹏几位演员，细致而一步到位地将角色的人格、性情、身份和心态加以呈现。这组群像体系，成为当代男性形象的"速

写"。当然，既是"速写"，难免较为扁平，无法真正展开，对现实生活的丰富性和微妙性做了较为简单的脸谱化处理，人物都显得有些"拧巴"。同《我不是潘金莲》一样改编自刘震云小说的影片《一句顶一万句》，由刘震云的女儿刘雨霖执导。影片整体表演风格平实、质朴，主要演员能够把握住这些看似平淡与隐忍的"褶皱"里，属于原作小说的人性张力和情感冲击。毛孩饰演的鞋匠牛爱国，因为妻子庞丽娜（李倩）与蒋九（喻恩泰）有奸情而萌生杀人的念头，这份屈辱和愤恨形成一种沉重感，一直贯穿在毛孩的表演中。刘蓓、范伟饰演的底层劳动人民，也准确地传递出县城小人物的市井气。值得一提的是饰演蒋九妻子赵欣婷的齐溪，她的表演痕迹不重，但是具有爆发力，将人物痛苦的心境和决绝的个性呈现得利落而到位。

王大治凭借在《我不是王毛》中的表演而获得邦达尔丘克国际电影节最佳男演员奖，在这部以小人物串联和折射大历史的荒诞影片中，王大治饰演的狗剩为了攒够"老婆本"迎娶心爱的女子杏儿，数次参军又叛逃来换取军饷，王大治的表演完整而准确。在狗剩不断经历、被迫成长的过程中，对于爱人的追求和执着构成了角色行动的"最高任务"，用诙谐的方式将这个原本有些卑猥和自利的小人物塑造得大智若愚，堪称"情痴"。同样出自新导演之手的影片《黑处有什么》和《东北偏北》，都将镜头聚焦在历史时期的性犯罪案件上。尽管影片还有许多不成熟的部位，但是，可以说是瑕不掩瑜，具有一种属于年轻导演的灵动气韵。这两部影片的表演，分别体现出"文革"和 90 年代的时代感表演，并且要和悬疑、推理等类型表演以及具体角色人性相结合。这种表演策略，兼顾类型元素、时代情怀和历史反思性，具有较强的观赏性和适应性，在近年的主旋律影片、历史片、文艺片、类型片中都能见到。新人导演毕赣凭借《路边野餐》获得第 52 届电影金马奖最佳新导演奖。影片以一种近乎纪录片的艺术手法，展现了一段"喃喃自语"般的贵州黔东南的民间生活，游离而梦幻的气韵赋予了乡土经验一种独特的诗意，有些私人化的表达，带来暧昧和多义的观影感受。主演几乎都不是专业演员，他们用日常化的松弛形态，用浓重的口音念台词，镜头在主观视角和客观视角之间无缝连接，都成为影片艺术完整性的有机部位，浑然天成地营造出真实的梦境感。

类型片中的现实主义表演，除了讲求真实性和感染力之外，也要为艺术效果服务。本年度票房和口碑双赢影片《湄公河行动》，作为一部"主旋律"色彩浓厚的缉毒题材电影，能够收到观众的喜爱和市场的认可，与其真实案件改编、类型化的风格以及演员的选择有着直接的关联。内地实力派演员张涵予饰演省缉毒

总队队长高刚，表演风格稳健、沉着，正气凛然却不"端着"，收与放都消化得很自然。高刚并非传统意义上"高大全"式的主旋律英雄形象，他生活细节上无伤大雅的小毛病以及工作需要混进犯罪分子内部的场面，都提供了让张涵予发挥演技和魅力的空间。因此，他的表演同之前在《智取威虎山》中饰演杨子荣时一样，带有亦正亦邪、城府深厚的实感和力度。高刚在面对女儿时的慈父形象，以及与情报员方新武（彭于晏饰）之间彼此信任却又保持距离的关系，都对这个人物形象做出了立体化的补充，让这个人物充满了可读性。犯罪片《追凶者也》的导演曹保平，被戏称"折磨演员交出最好的表演"，在影片中刘烨饰演的汽修工宋老二愚鲁憨直、段博文饰演的落魄古惑仔王友全浪荡自私、张译饰演的夜总会领班董小凤介乎于悍匪与笨贼之间，三位男主演的表演在准确可信之外，风格堪称生猛，尤其是男主刘烨，他饰演了一名为了洗清自己杀人的嫌疑而不懈追凶的硬汉，不修边幅、满面尘灰、开着破旧的卡车，全程用云南口音说台词，最大限度地消除了个人色彩，而与角色和情境融为一体。张译的人物则因为反差较大而具有一定的跳跃性，疯狂凶狠的杀手形象，与蠢笨、不着调的喜剧表演，这两种外放而夸张的表演形态，被张译用"示弱"的方式调和在一起。表演状态的转换由人物的处境和深层逻辑来串联，从而产生一种真实感，而没有流于面具化与符号化。带有强烈的城市气息和质感的犯罪片《火锅英雄》，将独属于重庆的风土人情、地域空间和生活习惯作为创作的关键，陈坤、秦昊、喻恩泰、白百合在影片中都成为城市气质的"代言人"。同影片中连日的阴雨和幽深潮湿的防空洞意象一样，几位主人公的处境其实十分拮据窘迫。因此，影片的表演并没有多少理想化的快意恩仇、恣意张扬，而是着重表现当代年轻人在职场、家庭、社会人际等方面种种憋屈和压力，切实可感。主人公们即使困窘，也坚守底线和正义的信念，成为支撑起表演最大的人格原点。

四、魔幻与喜剧的格调

魔幻表演因其神奇化、视觉化和炫技化的美学效果，在武侠片、动作片、奇幻片和喜剧片等各种类型电影中较为常见，尤其是在中国式"大片"十多年来形成的艺术"公式"和审美定势下，魔幻表演几乎成了新世纪以来国产电影最具有代表性的表演形态之一。通过 2016 年度票房排行榜可以发现，前十名的影片中，华语电影（包含合拍片）占据了六席，特别是年初的《美人鱼》斩获 33.9 亿票房，刷新了纪录。此外，排名第五的《西游记之孙悟空三打白骨精》、第七的《长城》、

第九的《盗墓笔记》，也都是在魔幻美学总谱之下与动作美学、民族美学和商业美学有机结合的文化产品。可以说，魔幻表演尽管会随着影片的内容创意和表演的功力技巧而良莠不齐，但是，依然会在接下来的一段时间内，数量上和票房上都占据国产电影表演的"高地"。

周星驰导演的《美人鱼》在 2016 年初上映，在票房数据上打破了多个华语电影的票房纪录。最终不但名列内地影史的年度票房冠军，也成为内地首部突破30 亿大关的电影。这部影片中，周星驰本人虽然没有出演，但是"星爷"的品牌号召力依然强大，属于他的表演特质："无厘头"风格、"鬼马"气质、"草根"文化、天马行空的想象力和大胆有趣的创意，都满足了内地观众对"星爷出品"影片的审美期待。从表演的角度来看，影片最特殊的艺术创意在于将海底生物"半人化"。林允、罗志祥等主演，在表演时保留与旁人别无二致的上半身动作，腿和脚则需要表现出海洋物种"走路""逃命""游泳""跳舞"等感觉。他们在陆地上用"非日常"的手段假装日常、克服生理差异、适应人类世界的表现，是影片与众不同的创意点。新人演员林允的表演尽管生涩，但是，她可文静优雅、也可草根野蛮的丰富潜质，很好地传达出"纯情人鱼"的原生态的感觉。饰演"八爪鱼"的罗志祥，在"赶路""做铁板烧""关风扇"等段落，将角色特技表演同肢体表演结合得极富艺术想象力。此外，表现海洋生物聚居日常的群像场面，对于滑板、滑梯、弹跳床、弹弓等装置的巧妙利用，以及造型和性格各异的群众演员，都呈现出魔幻而瑰丽的独特表演美学。

2016 年的魔幻表演中，另一种具有创意的艺术形态来自两部根据网络热门小说改编的"盗墓"题材影片《寻龙诀》（2015 年贺岁档上映）和《盗墓笔记》。这类小说首先是拥有庞大读者基数的热门"IP"，在题材和内容上也十分适合商业改编，又有乌尔善、李仁港这样谙熟视觉艺术和商业影片法则的导演，再加上陈坤、黄渤、舒淇、杨颖、夏雨、刘晓庆、井柏然、鹿晗、马思纯、王景春这些兼顾票房号召力和演技实力的演员阵容，总体上维持了较好的艺术品相。盗墓电影的魔幻表演，总体来说源自动作表演、特技表演和民俗表演三种形态的混合，尤其是关于"盗墓"过程中的一套特定说辞、仪轨、规矩、禁忌、用具等民俗表演，造成一种神秘化和远古化的历史想象，让观众获得考古、猎奇与解密式的观影乐趣。此外，这类影片的魔幻表演，有赖于大量特技的运用，也对演员表演提出了新的要求。即便像王景春这样的经验丰富的实力派演员，依然在表演中感受到了难度和挑战。王景春的创作体会是："这部戏跟以往的现实主义题材是很不一样的，那些大多有据可依，也是比较真实的表演。当然这部戏也是需要真实感情的，但

你很多时候面对的都是绿幕，然后是威亚吊着你，在非常简短的时间内，你要有一个最清晰的、最准确以及高度浓缩的表演，把人物状态和情感表达出来，这是很难的。"①此外，《爵迹》和《微微一笑很倾城》在魔幻表演方面，也起到了一定的技术探索作用。《爵迹》中全片真人动作捕捉和表演捕捉加上后期 CG 制作的表演，开创了国产电影的先河，具有一定的实验性和启发性。《微微一笑很倾城》则将游戏虚拟世界的表演和现实玩家操作相结合，在"电竞"产业日益壮大的当下，这种跨媒介表演将会越来越多地出现，并在探索中形成新形态。《长城》《封神传奇》《西游记之孙悟空三打白骨精》《三少爷的剑》这类延续传统"大片"路线的影片，在表演上突破较少，其他艺术部位也只是差强人意，前期的投入和期待与后期效果不成比例，或许在一定程度上触发创作者对国产大片的再定义和再发现。

在国产电影中，与魔幻表演一样颇有"观众缘"的另一大表演形态则是喜剧表演。葛优、黄渤、徐峥、王宝强等喜剧明星，其商业和文化影响力并不亚于甚至高出正统"英俊小生"路线的男演员，也比风头正劲的"小鲜肉"们辐射到更广泛年龄层的观众群体。2016 年的喜剧片中，有一批喜剧表演的新面孔在大银幕上表现突出，不断建立"江湖地位"。邓超以《恶棍天使》和《美人鱼》这两部充满话题性的影片进一步巩固了他的喜剧表演风格。尽管他的喜剧表演时常被诟病为"恶俗""疯癫""无节操"，但依然能看出他试图树立个人艺术标识的努力，而如何将他源源不断的创作热情与艺术想法，与一定的节奏感和分寸感结合，走出一条"恰如其分"的路线，还需要再进一步的探索。2015 年凭借《夏洛特烦恼》走红大银幕的喜剧演员沈腾，多年的话剧表演经验给了他细腻、准确的艺术表现力和收放自如的艺术感染力。2016 年的喜剧片《一念天堂》中，他饰演身患绝症、以"行骗"维护正义的沈默。沈腾在角色深沉严肃的本来面貌和轻浮"耍贱"的职业需要之间灵活转换都具有说服力，他很善于塑造这种带有悲情色彩的喜感形象，在喜剧中传达出"笑中带泪"的严肃思考。相声演员出身、以脱口秀主持走红的王自健，2016 年也主演了喜剧片《发条城市》。王自健的喜剧表演近似于"冷面笑匠"的路线，在矜持、旁观和冷静的姿态中抛出包袱，显得富有智慧、不失体面。此外，2015 年在《煎饼侠》中展露才华的演员大鹏（董成鹏），2016 年虽然没有推出新的喜剧作品，但在《我不是潘金莲》中扮演的法院院长王公道，在一群实力派男星的"过招"中丝毫不落下风，表演自然而准确，分寸感和真实性都把握得较为均衡。

值得一提的是，《陆垚知马俐》中饰演陆垚的包贝尔和电影版《万万没想到》

① 波英儿：《南派盗墓重起范》，《大众电影》2016 年第 8 期。

中饰演王大锤的白客，前者在《陆垚知马俐》中，似乎得了一种全方位的"障碍症"，时时"失调"、事事无能。影片种种成人化的细节与暗喻，以及大胆和果敢的风格，使得全片比起暗恋题材的爱情喜剧而言，更像是一出都市性喜剧。包贝尔的表演，传递给观众力不从心的无奈感，既缺乏改变现实的能力和行为，更没有自我突破的勇气和动机。整体形象都比较收敛、颓丧，不但不热闹和轻浮，反而传递出一种对现实的照单全收和"懒得抵抗"。在网络上流行的网剧《万万没想到》的大电影版中，尽管有陈柏霖、杨子珊、马天宇等演员的助阵，担纲主演的依然是网剧中的"男一号"白客。白客在电影中的表演，依然延续了网剧中的方法、风格和节奏。这是一种将漫画、广告、MTV、综艺节目、体育节目等表演形式任意杂糅的"无厘头"表演，以主人公卑微、狼狈的处境和美好、强大的认知（幻想）的落差制造喜感。白客无精打采的面容、时而自我陶醉时而茫然颓丧的神情、饱受"虐待"的身体和永远与理想有偏差的行为，是他最鲜明的标志。以上两位喜剧演员的表演风格在年轻人中受欢迎，在喜感的表象之下有着深层的情感逻辑和文化成因。这实际上折射出部分群体的对世界和人生的一种感受，对应着2016年在网络上流行的"丧"文化，也与忽然"走红"的"葛优躺"有着微妙的文化接通性。

五、文艺片的表演文本

在当前中国电影文化生态结构中，颇需要培育一种"文艺片文化"，即重视以情动人、教化社会和故事生动的文化，使其区别于主旋律和商业片的文化定位，构成一个互为补充、支撑以及共生共荣的电影文化生态。在2016年中，数量和质量都较之往年有所提升的文艺片提供了许多优秀的文艺表演文本。并非文艺片中的表演就是文艺表演，文艺表演除了镌刻人文、挥洒情怀、制造浪漫以及具有一定的形式美之外，还要有相当的文化原点和心灵养护的作用。

根据著名话剧改编的影片《驴得水》是2016年口碑"一边倒"的佳作，场面简练、事件集中、人物不多，却用戏剧性的矛盾情境将人性的弱点和知识分子的局限进行了辛辣的揭露与批判。影片的"灵魂"角色张一曼，由话剧圈的"小剧场女王"任素汐饰演。在此之前，她饰演这个角色已经长达五年，几乎达到"人戏合一"的境地。张一曼这个有些前卫感、特立独行却又命运悲惨的人物，是全片冲突的纠结点，也是最能体现讽刺性的关键。她矛盾交织却又天真赤诚的特质，在任素汐的诠释之下自然流淌，表演的痕迹被弱化到极淡。这种近乎本真生命体

验的表演，其美好之处与疼痛之处都令人动容。任素汐在角色塑造上，采用话剧表演的体验派创作方法，"把角色想象成自己，在舞台之外持续地丰富角色的血肉"，"任素汐坚持按照张一曼的角色特点写'一曼日记'，至今已写了数万字，剧中的张一曼和日记里的张一曼统合起来，就是一个立体的人生"。[①]此外，大力、刘帅良、裴魁山等主演也是优秀的话剧演员，对角色拿捏到位、情感丰沛和充满力度。根据小说改变的《七月与安生》，以一对好友多年来相伴又相离的复杂感情，对女性之间的情谊和微妙隐秘的心灵世界刻画得尤为细腻，凌乱的叙事线索和真假难辨的情节，又让人物情感显得飘摇而迷离。周冬雨饰演的安生，角色设定和表演方式均较为讨巧，呈现出与她清纯外形构成反差的泼辣、世故与叛逆，令人耳目一新。马思纯的表演，在形态上相对平实，但几场"发飙"的段落，还是将"乖乖女"面具下的强悍、凌厉、缺乏安全感等深层特质释放出来。尽管两人同时获得金马奖的情况实属"爆冷"，却也体现业界对用心创作的年轻演员的提携和鼓励之心。

程耳导演的《罗曼蒂克消亡史》以一种极强的形式感和考究的画面叙事，讲述了20世纪三四十年代发生在上海的种种"传奇"。精致而复古的格调、细节和做派的还原、山雨欲来的悬念氛围以及直接突然的性和暴力，这种刻意而精细的质感总领全片，也使得表演上呈现出一种幽深、诡和晦涩的形态。葛优、章子怡、浅野忠信、倪大红、袁泉、杜淳、钟欣桐、闫妮等主要演员，似乎都是"罗曼蒂克"的某一种具象的化身，充满图解式的符号感，成为影片形式美学的一环。在柏林电影节获得杰出贡献艺术奖的《长江图》，也是一部极具形式美和抽象感的艺术片佳作。影片的结构、情节、画面都具有"诗"一般飘逸脱俗的美感，用"奥德赛"式的漂流旅程，完成主人公的自我回溯和自我映照。主演秦昊、辛芷蕾也仿佛是诗歌的"第一人称"和"表现对象"，他们在片段化甚至去逻辑化的情节中，呈现出人物孤寂、静默的永恒形态。

作家张嘉佳2016年有两部影片登上大银幕，一是由他编剧、张一白执导的《从你的全世界路过》，另一部则是由他导演、王家卫编剧的影片《摆渡人》。这两部影片有很多共同之处，张嘉佳个人的偏好和印记，在两部影片中反复呼应。多线并行的几桩爱情纠葛，喧嚣和华丽的都市景观，为情伤神的红男绿女，主人公佯装癫狂实则进退失据的胶着状态（甚至名字都叫陈末），疗愈情感的特定方式以及"心灵鸡汤"般的台词。由于主要角色人物关系和情感模式极为接近，表演

① 李少威：《〈驴得水〉女主角任素汐：戏通透了，人也就通透了》，《南风窗》2016年第24期。

任务近乎公式。《从你的全世界路过》中的邓超和《摆渡人》中的梁朝伟，都是看似潇洒不羁，实则深陷于过去的"前女友情结"中，不管遇到怎样的情况，最终都无法真正解脱。两部影片的"前女友"都由杜鹃扮演，人物设定和表演方法也如出一辙，都是高贵、冷艳和禁欲的"冰雪女王"，犹如一个永远触碰不到的、高高在上的"战利品"。此外，还有一个纯情、痴心、天真而又不乏冲劲的年轻貌美女子，与世故、冷漠的主人公形成观念冲突，引发他们对爱情似曾相识的触动，在两部影片中分别由张天爱和杨颖饰演。需要承认的是，这两部影片的确在某种程度上传达了当代人的都市生活感受和情感经验，并以一种心灵鸡汤般的效果，对观众起到启发或者宣泄的作用。但是，价值观的单一和内涵的浅白，也让它们"疗效"有限，相应地表演也有了"伪文艺""故作深沉"之嫌。

六、结　语

通过以上论述，可以得出以下的基本结论。

一是电影应当让"颜值"回归美学。"高颜值"表演如果构成一种独占性和排他性的"霸王"地位，非它无以成事，将其他类型的表演挤得无法"喘气"甚至生存，则显然破坏了中国电影业的文化生态平衡。"颜值"不是"原罪"，关键在于如何引导，同时，电影对观众审美观的培养更是一件任重道远的工程。

二是文艺片需要有清晰的风格及其市场定位，也就是需要它的风格极致化，或是"深度模式"，或是"清新自然"。目前，很多年轻导演以拍摄小成本文艺片的方式"登台"，并用个人生命体验、文化审美趣味以及熟悉的题材来形成艺术风格，这一现象也为电影表演吹来了一股清新之风，增加了表演的厚度和维度，成为业界和学界的重点关注对象。

三是"大片"表演到了一个需要自我调整和翻新的阶段，照搬前几年艺术"配方"的影片以及明星对自身表演的机械复制或者面具化地处理人物，越来越难以让观众"买账"。除了狭义上的贺岁片之外，单纯的明星数量叠加已经不能"兑换"为票房收益。

四是尽管优秀的演员还在创作，精彩的表演段落也从未缺席，但是，大银幕上依然缺乏能够成为社会的"公众人物"以及流行语言，成为电影史、文化史和社会史的艺术人物标识。大势所趋的情况是，急功近利地享用表演片断，甚至"碎片"。在这个"一拥而上"的国产电影的"黄金时代"，人人似乎都可以来"分一杯羹"，却少有人取得"真经"。

2017 年：颜值化表演和"轻"表演的反拨

一、表演艺术的再定义

在 2016 年增速小幅回落之后，2017 年国产电影又继续上扬，电影产业取得了不俗成绩和长足进步。作为大众艺术和文化产业的重要阵地，国产电影已然成为当代中国人的生活习惯和社交方式，并肩负着实施"文化强国"的战略使命。在中共"十九大"报告中，"文化"作为高频关键词共被提及 79 次，"文化自信"更是习近平同志近年多次论述的重大时代课题，由此，反映到中国电影创作领域，一是要求向传统文化的深处开掘，重新挖掘和发扬中国电影的文化根基，传递与当代中国人精神相通的思想价值体系；二是学习世界性的表达和沟通方式，将"东方情怀"有效地转化成为"国际语言"，让中国电影"走出去"而实现文化上的"战略输出"。正如张艺谋导演发表在 2017 年 12 月 4 日《纽约时报》上的文章 *What Hollywood Looks Like From China*（《从中国看好莱坞，是什么样子》）中所言"中国电影体量规模要承担世界电影发展任务"，同时更应当"考虑对中国电影传统的传承，也要考虑失去独特价值观和美学的潜在风险"。[1]

2017 年 3 月 1 日正式施行的《中华人民共和国电影产业促进法》，从法律上有效地规范了中国电影市场的商业行为，引导并保障了电影产业链的良性循环，并逐步实现电影产业的工业美学建构及其升级换代。中国电影正以惊人的速度建立自身的工业体系，从电影大国迈向电影强国已经成为近年电影界内外的普遍共识，虽然这一转换过程必然充满了曲折性和复杂性，通过观察 2017 年国产电影的创作和产业情况可以发现，符合观众要求的好电影作品并不多或者并不充分，"有赢家、无行家"的现象仍旧延续，偶有影片以"黑马"之势杀出重围，却尚

[1] 张艺谋：《从中国看好莱坞：是什么样子》，《纽约时报》2017 年 12 月 4 日，环球网 2017 年 12 月 6 日。

未成为可以复制的案例；国内影业公司尚无股票市值超过千亿的影业公司，经不起市场风险的重大冲击，国际市场所占的份额也仍旧较低，但是，中国电影文化已越来越成熟，2017 年观众对于电影的判断已愈加冷静和理性，通过"口碑"相传在票房后期"发力"的影片并非个案；先前的"高科技为王"观看热度逐渐降温，"内容首要"成为新的趋势，个性化和多元化的时代已经到来，动画片、纪录片以及根据真人真事改编的类纪录片等国内市场中较为新鲜的电影类型，在票房上的活跃以及口碑上的积攒，为中国电影发展注入了新的活力。

2017 年也是表演作为国产电影的一个美学和产业要素而备受关注的一年。在主流话语、流量媒体、综艺节目以及观众群体中，都引发了广泛的探讨，一众"实力派""演技派"演员受到观众的追捧和欢迎，社会对电影表演的认识度加重和加厚，在某种层面上触发了对表演艺术的再定义、对表演美学的再认识以及对演员市场价值的再评估。可以说，这一热潮是对前几年颜值化表演和"轻"表演的一次反拨，尤其是 本年度 呈"现象级"登场的《演员的诞生》《国家宝藏》《声临其境》《朗读者》《今日影评·表演者言》等一批具有社会热度或艺术价值的表演类综艺节目，为优秀演员提供了良好的展示平台，段奕宏、周一围、雷佳音、吴刚、潘粤明、朱亚文、凌潇肃、刘敏涛、万茜、辛芷蕾等耕耘多年的实力派演员表现活跃，演技令人叹服；彭昱畅、徐璐、刘昊然、春夏、张子枫、文淇、周美君、苗苗、钟楚曦等 90 后甚至 00 后的新人演员登上大银幕，体现出良好的业务水平和发展潜质，有望成为新一代演员中的领军人物。

二、类型表演的自我调试

2017 年，国产电影整体上呈现出了类型化增强的趋势。前两年大行其道的"轻"电影和"IP"电影现象，在 本年度 受到一定的遏制，为电影的多元化发展腾出了空间。"轻"表演、"颜值化"表演以及对"流量明星""小鲜肉"演员的高涨热情稍显冷却，体现出表演美学思潮在本体性探索中的自我调试和内在更新。在电影市场和受众需求的层面上，国产电影的类型化不断增强，从创作的层面上，很多影视公司也在致力于培育新类型，市场潜力和空间亟待进一步发掘。在这样的情形下，2017 年 的电影表演也产生了一些值得关注的美学新质。

《战狼 2》是 2017 年国产电影中一部现象级的作品，以近 57 亿元的成绩创下了内地影史单片票房的新高度，刷新多项国产电影纪录，并在本年度全球电影票房排行榜名列第 5。《战狼 2》在全球视野的坐标系中，为国家情感代言，与社

会文化心理形成强烈的同频度或者共振度，将其潜在情绪乃至集体有意识与集体无意识的混合情绪深度地挖掘、强化和宣泄出来，从而成为时代精神的发现者、塑形者和歌颂者。《战狼2》以自身血性和强悍，以中国电影的工业化、重金属、高革新、新理念，探索了中国电影可持续发展的赢利模式，被视为"开启了探索自产重工业商业大片的时代"，在中国开创了一个新的电影类型。吴京饰演的"战狼"冷锋，可以说是首个纯中国塑造的"超级英雄"——主要通过个人能力完成影片中的救援任务，尽管最后的拯救还需要通过国家力量。影片的整体策划都围绕着冷锋这一核心人物，从各个角度为他量身定做地提供表演内容。影片在类型上做得较为极致，桥段密集、场面精彩、观感真实，占据重要比例的动作表演，可以说是"拳拳到肉"，灵活运用了能够想象到的所有武打方式、形态和桥段。许多情节为了展示功夫奇观而设置，相较于常规的武打影片更为出新和出奇，当然它缘之于吴京的武打演员身份，他在招牌式对打上设计"绝招"，有惊艳，有血搏，也有边打边调侃。武戏之外的文戏，则包含了爱国主义、国际人道主义、反腐、抗暴、爱情、亲情、战友情、同胞情等，所有可能的表演桥段都叠加在主演吴京的身上，表演信息量堪称拥挤。多年以来，演员吴京在大荧幕上多以功夫片中的配角示人，他外形上稍显稚嫩和谦逊的"娃娃脸"，使他看起来更接近于一个俊秀灵活的"功夫小子"，而非传统审美中的铁血硬汉形象。两部《战狼》中塑造的"超级英雄"冷锋的强烈形象，要让观众产生认同，表演难度是比较大的。

除此之外的动作片，在类型和表演上突破不大，基本延续了以往的形态和制式。2017年，成龙主演的三部风格迥异的动作片《功夫瑜伽》《绝地逃亡》和《英伦对决》，发挥均较为平稳，表演方式在保守中有所拓宽。2017年贺岁档上映的《功夫瑜伽》，沿用了以成龙的功夫表演为主、老戏骨和偶像明星点缀组合、在异域展开探险故事的策略，动作表演中较多地融合了印度瑜伽动作，具有一定的喜剧效果和新鲜感。《绝地逃亡》则通过成龙与约翰尼·诺克斯维尔在表演上的竞合，借亡命路上各怀心事的搭档，折射出中美文化之间的差异以及在世界主义的层面上相互理解、交融和升华的过程。影片中，成龙和约翰尼·诺克斯维尔同蒙族游牧部落，用民族乐器演奏并合唱英文流行歌曲 *Rolling in the Deep* 的表演场面，将这种意识传达得淋漓尽致。成龙在《英伦对决》的表演基调则较为沉郁，将一个在异国他乡失去爱女的绝望底层男人塑造得令人动容，动作表演成为次要的"不得已而为之"的叙事工具。本片中的"龙女郎"刘涛，则以憔悴朴实的形象示人，和成龙之间相濡以沫而点到为止的感情戏，也让人产生对海外同胞处境的同情之感。黄轩、段奕宏、祖峰主演的警匪动作片《非凡任务》，由内地和香港

合拍,影像风格、人物设置和叙事节奏都具有浓厚的港式气质,几场街头飞车追逐的动作表演更是体现出惊人的想象力。本年度炙手可热的文艺片小生黄轩饰演伪装成毒贩的卧底缉毒警,人物的压抑、分裂和恐惧均处理得较为细腻,体现出他深入人物内心并准确表达的表演功力。祖锋和段奕宏两位中生代演技派男演员,在影片中一正一邪,则提供了富有张力与风格化的表演,很好地将人物的前史与当下富有层次地传达出来。《绣春刀 2：修罗战场》在表演上保持住了第一部的精湛与凝练,在疑云重重、压抑阴沉的整体规定情境下,人物外放的表达不多,基本上较为收敛,张震演绎这类外冷内热、渴望温情的角色已经驾轻就熟,张译也以收放自如的演技较好地完成了表演任务。影片还为雷佳音、辛芷蕾两位在大银幕上面孔较新但演技纯熟的实力派演员提供了相当的发挥空间。雷佳音亦正亦邪、性情幽默又有些"萌"态的表演,让裴纶成为影片令人印象最为深刻的角色,配合他在小银幕上电视剧《我的前半生》和《白鹿原》、综艺节目《国家宝藏》的活跃表现,让观众较为全面地感受到他多样性的魅力。辛芷蕾在 2016年的文艺片《长江图》中塑造了飘逸而神秘的女性形象,《绣春刀 2：修罗战场》中则饰演了一袭白衣的冷面侠女,坚韧而凌厉,可塑性比较强。

喜剧电影作为中国电影最重要的类型之一,一直是高票房和高人气的保证,喜剧演员也保持着较为普遍的大众认知度和曝光率。2017 年受市场欢迎的喜剧片有《羞羞的铁拳》《情圣》《大闹天竺》《缝纫机乐队》《父子雄兵》,均是主打喜剧演员/团队来吸引观众,喜剧表演和演员魅力成为具有市场号召力的关键卖点,尤其是近年来出品了系列喜剧电影的"开心麻花"团队,2017 年根据同名舞台剧改编的影片《羞羞的铁拳》揽下 22 亿元的票房,在国产片中名列亚军。此前的《夏洛特烦恼》《驴得水》《一念天堂》几部成功推出的影片,不但建立了良好的品牌口碑,更培育了特有的后现代喜剧标识,获得广泛支持。《羞羞的铁拳》的黑色幽默、恶搞闹剧、神奇梦幻与小情怀、小"三俗",都是"开心麻烦"系列喜剧多年积淀下来的传统"配方"。在整体夸张的漫画格式的表演基调下,马丽和艾伦的"灵魂互换"表演,紧扣住人物的形象和性格特质,他们的表演节奏成为完成全片效果的关键部位,沈腾的表演相对正经和收敛,通过对"掌门人"形象反复的"伪装—拆穿"表演,达到一种鲜明的"降格"效果。《大闹天竺》以王宝强为核心主演,集结了白客、岳云鹏、林永健等喜剧演员,堆积陈佩斯、朱时茂、王祖蓝、黄渤等老牌喜剧明星的客串,杂糅印度民俗、奇观视效、瑜伽武打和印度歌舞,再加上"小人物追梦/逆袭"的世俗神话和美女明星的适当点缀。同理,《缝纫机乐队》《父子雄兵》《情圣》所呈现的表演"配方"也是相差无几,这种做法一定程度上能

够保证影片的精彩度和可看性，但是，从行业和创作的角度观察，这类喜剧只能说是乏善可陈，缺乏新意及其突破性，并且逐渐固化为某种既定模式，一些喜剧手法对价值观也构成一定的消解和扭曲，诸如物化女性、拜金主义、男星沙文主义、趣味低俗，影片也就缺乏必要的人文关怀和思想含量，表演也几乎难以取得突破，让演员在约定俗成的创作中自我重复。

神怪魔幻类影片，也依然是我国电影类型的重镇，诸如《妖猫传》《西游伏妖篇》《悟空传》《三生三世十里桃花》《奇门遁甲》《鲛珠传》等。从一定意义而言，这一类型代表了我国电影工业生产力的最高水准，虽然近年来在数量和比重有明显的缩减，但是，这一类型短期内并不会消失，而会更加精品化和美学化，一部分堆砌明星、滥用特效、剧作平庸和制作粗陋的同类影片会遭到市场的冷遇与淘汰。在神怪魔幻类影片中，表演多与科技特效手段结合，需要演员充分的想象力和适应性。《妖猫传》中的演员表演，较好地传递出丰硕、健朗和磅礴的盛唐气象，配合影片中华美炫丽的场景，颇有"锦心绣口"之感。黄轩、张雨绮、秦昊、张天爱饰演的晚唐人物，其表演状态与张鲁一、张榕容、田雨、辛柏青、刘昊然、欧豪饰演的盛唐人物，基调截然不同却又有内在传承性。老艺术家秦怡饰演的白发宫女，则是如同神来之笔，点缀出无穷的诗意和韵味。

前几年盛行的"轻"电影及其"轻"表演，尽管热度有所退潮，但因其清新可人的特质和较少负担的观影感受，仍然受到观众的青睐。作家韩寒的第二部长片电影《乘风破浪》，用一层怀旧滤镜再现了一段具有主观色彩的 90 年代小镇风情，邓超、赵丽颖、董子健、金士杰、张本煜等主要演员的表演，整体上都有遥想化和浪漫化的加魅处理。另外，由于影片的时空背景是香港、台湾文化初进大陆以及风靡一时的年代，影片中设置大量模仿港台腔调和做派的桥段，来弥合另一位主演彭于晏同大陆演员之间的表演距离。金城武、周冬雨主演的《喜欢你》则是一部卖相精致、观感精美的"小妞电影"，周冬雨古灵精怪的表演，将一个醉心烹饪、娇蛮灵慧的后厨少女塑造得很是讨喜，给影片带来独一无二的质感和新鲜感。以中学生为表现对象的影片《闪光少女》的新意，则在于将卡通式的"二次元"表演和现实表演相结合，真正触碰到了当下青少年的兴趣阈域，真切的感受与真实的青春也就通过演员的表演源源不断地涌现出来。

近年来，主旋律电影创作在手法和观念上的更新也在向类型化靠拢，《战狼2》更是在这方面做到了极致。此外，《建军大业》《空天猎》《密战》等战争军事题材也具有类型化的天然优势。《建军大业》中集束明星的超级政治表演文本，大量选用了年轻演员或"流量明星"，青春洋溢的同时也遭到与历史人物"失似"的

质疑，但是，刘烨、朱亚文、黄志忠、王景春、周一围、董子健、张涵予、余少群、郭晓冬、宋佳、马伊琍、周冬雨等，仍然在有限的表演空间中贡献了水准以上的微型表演。《空天猎》和《密战》则都选用了以明星的气质和风姿为主旋律人物加魅，同时注重人性化和正能量的表演策略。

三、表演口碑的"自来水"效应

2017 年国产电影一个可喜的现象，在于市场逐渐回归理性，观众对内容品质的要求提高，口碑相传越来越重要了。院线获得较好反响的影片《二十二》《摔跤吧！爸爸》《看不见的客人》《寻梦环游记》《无问西东》，都是在上映后引发社会口口相传的好评，形成所谓的"自来水"效应，即并非片方雇佣的职业"水军"，而是给出好评并自发为影片宣传的观众，实现了票房的"逆袭"。早前国产电影中甚嚣尘上的对高科技和大制作的单一追求，对"颜值"和"视觉"的疯狂迷恋，对"IP"和"流量"的过分追捧，在一定程度上导致了创作心态的浮躁与创作手法的浮夸，也就唤起了社会大众对电影的本真思维和人文之心的珍视，也推动行业内部的结构调整和精品重组。

与此呼应，2017 年电影表演也呈现出了细腻化的及其挖掘人性的深度表演，很多演员的表演潜入当下中国人内心深处，追溯历史原点，直插社会现实，出现了一批可圈可点的精品。

第一，基于当下的视点，对历史人物进行人文"考古"的年代感表演。民国韵味的《明月几时有》《不成问题的问题》，主人公的表演上都具有一种内敛和从容的知识分子/文人气质，配角人物则呈现出富有深意与质感地道的市民世俗表演。演员表演节奏缓慢，演员情绪不太煽情外露，叙事场面也少有大悲大喜，却构成了影片特殊的表述系统和文化内涵，余韵悠长，发人深思。许鞍华执导的《明月几时有》，根据历史上的"东江纵队"真实经历改编，周迅、霍建华、郭涛、蒋雯丽、春夏、黄志忠等两岸三地的优秀演员，塑造了一批抗日文化青年的群像，再加上叶德娴、彭于晏、梁家辉、冯淬帆等香港、台湾演员饰演的爱国民众，体现出在多元文化交织背景下，不同出身和来历的爱国人士在风声鹤唳的年代如何坚守信仰和坚持抗争，以平静从容的笔法零散化地勾勒出一段热血激荡的香港史诗。《不成问题的问题》则改编自老舍先生的同名小说，影片以静态镜头为主以及黑白色调，镜头语言具有连环画式的古典美感，虽然影片情境和风格韵致属于民国，却讲述了一个具有普遍意义的人性寓言。范伟凭借在影片中精准而不着

痕迹的表演，获得了第53届金马奖最佳男主角。在影片节制的镜头下，范伟有大量中景、远景的表演以及背影、侧影的表演，他用自成一套的身体语言和行为节奏，略有架空却又十分细腻，表现出了一种八面玲珑、独善其身的人格典型及其特有的生存哲学和处事智慧。此外，影片《无问东西》中，歌手陈楚生饰演的民国文人也较为准确，具有一种思索的状态，呈现出了一名文科高才生沉静和深邃的内心世界，王力宏饰演的西南联大爱国学生，作为学生时青春热血、作为战士时坚毅崇高、作为儿子时孝顺温驯，"走心"的表演也是充满感染力。

反映现代历史的特定阶段中小人物面貌质感的影片《芳华》《无问东西》《八月》《暴雪将至》，同样留下了精彩的表演段落。冯小刚讲述文工团员命运的新作《芳华》，选用了一批面孔自然、演技清新的新人演员，并且，通过熏陶和调教以及影片极力渲染和美化的浪漫主义手法，让他们在怀旧滤镜中焕发出贴合历史而又生动可感的饱满质地，重温了一代人的集体记忆。黄轩、苗苗、钟楚曦、杨采钰、李晓峰、王天辰、王可如等青年演员的表演，不但感动了经历或未曾经历过那个年代的观众，也受到业内的认可。有专家认为，"影片中众多的演员，大多数还都是青年演员，都比较准确地找到了符合年代性的'单纯'动作和表情，大部分细节都能有历史的还原感"，"这部影片杜绝了这种'年代穿帮'的漏洞"[1]。影片《无问东西》中发生于"文革"时期的桥段，章子怡和黄晓明的表演同样具有这种可贵的"单纯"质地。这两位已经塑造了众多角色、有着太多"标签"的演员，观众能够在这部影片中看到他们剥离了杂质、回归简单以及充满信念感的表演状态。以杀人疑案串联90年代工厂改制背景下小人物挣扎的影片《暴雪将至》，段奕宏凭借震撼人心的表演，获得第30届东京国际电影节主竞赛单元的最佳男演员奖。他用一贯复杂而细腻的眼神，赋予人物充沛的生命能量，将主人公渺小却执着、狂热却无奈的内心世界，投射进历史洪流中被碾压的个人命运图景。散文化的文艺片《八月》同样回顾了20世纪90年代，以朴素而充满细节的真实表演，构成一种对复杂生活的静观姿态，主演孔维一、张晨、郭燕芸都是非职业演员，他们自身的感觉和气质，赋予影片近乎纪实的真实质地，是代入感很强的本色表演。

第二，表演以当代人物的感受和气息为表现对象，对国民人格进行扫描、记录以及反思。这类表演注重对深度的挖掘，不论是处于纪实性的整体风格还是与类型手法结合，都产生了直击心灵、叩问人性的震撼力。

[1] 尹鸿：《这一年，有部电影叫〈芳华〉》，《中国电影报》2017年12月19日。

影片《嘉年华》以全景扫描的冷静方式和悲悯细腻的人性关怀，探讨了一起儿童性侵案中的有关人员以及牵涉到的社会问题，是一部有良心、有温度、有质地，但又不肆意煽情、不消费苦难的"火候适中"的优秀影片。文淇用倔强、稚嫩而若有所思的眼神，贴切地塑造出在成人社会中变得冷漠和精明的早熟少女，周美君的表演通过懵懂与崩溃的状态对比和幽然含恨的神情，将一个被侮辱与被损害的女童演绎得令人揪心，史克、耿乐、刘葳蕤等演员的表演，则从成年人的角度对社会、家庭和人性发问，沉郁而富有爆发力。张艾嘉执导的影片《相爱相亲》，同样关注女性题材，用善意温情的目光审视三代女性对于情感和婚姻的不同态度，展现她们同世界、同彼此的对抗与和解。整体表演基调偏重生活流，虽有一些戏剧性的黑色幽默情节以及煽情化的设计，但演员的演绎较为真挚投入，使得角色形象变得立体，尤其是饰演姥姥的吴彦姝以及饰演父亲的田壮壮，都达到了等级颇高的表演，让人忘却演员自身而同角色达到合为一体的程度。以鄂尔多斯为背景，从伦理和人性的角度刻画一名老年男子可恨又可悲的处境的影片《老兽》，让鄂温克族演员涂们斩获第 54 届金马奖最佳男主角。涂们的外形、神情、口音和状态，本身就十分贴近一个壮志未已却力不从心的"老兽"形象。影片开场不久，他面容严酷、身穿皮衣、戴着墨镜、骑着狭小的电动车上路的场景，气势严峻却又有些滑稽，一步到位地树立了人物基调。涂们的表演不仅状态准确，还富有可解读的信息量，常于不经意处流露出"老兽"还是一名"猛兽"时的凶悍与风光，以及他在不得志的当下垂死的挣扎和欲望。具有人类学和民俗学意味的影片《冈仁波齐》，导演张扬曾用长达一年的时间跟随和拍摄一组朝圣的藏民队伍，从中汲取素材放进本片的创作中，藏族演员虔诚和真挚的表演，在近乎纪录片式的镜头中，让银幕内外都体验到神圣与震撼。

如果深度表演与类型化手法结合得较好，则可以将一部影片的质感和分量带上新的台阶。《你好，疯子！》即是这样的案例，这部改编自话剧的电影作品，剧作扎实，情节曲折，对人性的剖析深刻，但是，电影化的手法并算不上特别精彩，也存在逻辑缺陷和节奏失衡，然而，影片也给演员的表演提供了较大的发挥空间，角色与角色之间的关系充满张力，荒诞讽刺之意也是淋漓尽致，特别是结尾女主人公万茜七重人格精神分裂的表演，通过近景、特写中的表情和语言，传神而精准地再现了金士杰、周一围、刘亮佐、莫小棋、王自健、李虹辰六人在影片中塑造的形象，不但展示了她精湛的表演功力，更将影片的表演等级提升到了另一重高度。《皮绳上的魂》是张扬导演 2017 年上映的第二部藏民题材的影片，与《冈仁波齐》静默写实的纪录片气质截然相反的是，本片根据小说改编，融合了魔

幻现实主义、犯罪片、西部片和公路片的因素，具有强烈的视觉化特质，在表演上选择了形象气质十分出众的藏族演员，符合大众欣赏习惯和商业美学，台词很少，造型、表情和动作则较为突出，在完成表演任务的同时，提升了影片的视觉观感。犯罪片《辑枪》，剧情紧凑，悬念密集，是一部具有文艺片气质的犯罪电影，影片中白举纲、热依扎、连奕名、洪剑涛和王泷正，表演状态扎实投入，信息量大，并且全员都带着一股"亡命"式的狠劲，完成度比较高。

四、"借船出海"与"联合战队"

2017 年电影创作的国际化程度也在提高，从"借船出海"到"联合战队"，持续积累的量变或可期待在未来走向"自主远航"的质变。这种走向深度模式的创作，也给电影表演带来了新的任务。

由日本电影或小说改编创作的国产电影数量较多，如《妖猫传》《麻烦家族》《嫌疑人 X 的献身》《追捕》《青禾男高》，足见日式文化对我国大众文化的辐射力。实际上，类似的改编翻拍在这几年并不少见，陆续出现过改编自韩国电影的《重返二十岁》《捉迷藏》《我是证人》，改编自日剧的电视剧《深夜食堂》《约会、恋爱究竟是什么》《求婚大作战》《问题餐厅》，综艺节目更是不胜枚举。日韩文化本来就与我国文化同源，有一定的内在互通性，又因民族和历史的原因各有区隔。十几年来，日韩文化注重在全世界范围内输出，也的确有值得中国人学习和借鉴之处。但是，具体到现阶段的作品中，这种改编和翻拍的情况似乎还有值得探讨的问题。

这类外国题材改编翻拍的影片，从表演的层面来说，大致上有两种情况：一是和外国演员大篇幅合作的国际化表演，如《妖猫传》《追捕》和《我是马布里》，外国演员的数量和分量都占了较大比重，成为影响全片表演的重要因素。《妖猫传》中饰演小和尚的染谷将太与饰演白居易的黄轩，作为全片的两个线索人物，在表演的形态和风格上配合得较好，不动如山的佛门气质和感性入世的儒家风采相得益彰。《我是马布里》中，本色出演自己的篮球运动员马布里，与一群亚裔演员的碰撞也较为出彩。这部讲述"纽约人在北京"的传记片，以马布里的主观视角打量北京、打量中国人、打量他所处的人生阶段，其中大部分演员使用口音纯正的英语表演，增强了观众对马布里的贴近感和代入感。马布里的表演状态较为松弛自然，在表演上为影片支撑起特有的美式幽默感和洒脱感。相对来说，翻拍自日本同名经典影片的《追捕》，虽然汇聚了中日韩等多国优秀演员，但是在表演上略显散乱，演员们有着各自的发挥，却缺少碰撞的亮点，没有被很好地整

合到影片的语境之中。

二是用中国演员诠释一个日式或其他国家民族文化内核的故事，如《麻烦家族》《嫌疑人 X 的献身》《青禾男高》等影片。这种本土化过程或磨合的过程，如果仅仅牵涉到类型和情节，表演上的问题其实不是很大，比如《嫌疑人 X 的献身》以及更早一些的《重返 20 岁》《捉迷藏》等影片，演员基本的表演任务可以完成，但是，如果涉及趣味、"三观"或美学、哲学层面的问题，则会暴露出翻拍作品中一些未能妥当处理的艺术和逻辑上的"硬块"，比如《麻烦家族》原作《家族之苦》中那份日式的生存哲学，对家庭和人性的看法以及矛盾冲突的形态，在中国伦理体系中看来是有些奇特和诡异的，影片演员的表演也有些照搬原作之嫌，略显生硬。《青禾男高》则完全临摹日式热血漫画和校园动作题材，并以此讲述一个"抗日"的故事，逻辑上的悖论导致表演在根源上难以立足。

应该说，每个国家和民族特殊的文化内核是无法套用的，临摹或学习别国电影艺术的精华，实际上是为了认清自身，更加明确中国人特殊的情感表达方式。从史学维度探索中国类型电影的表演以及真正能代表中国人的表达方式，是下一阶段表演艺术探索的重要课题。

五、结　　语

2017 年，曾经一度被排斥及其边缘化的"非颜值化表演"，成为颇受欢迎的艺术形态。电影表演风格的"物种"多样化，实际上是文化生态平衡自我修复的一个体现，维护了表演文化的真理原则。在公共话语空间，全民探讨"演技""演员""实力派""信念感"等表演相关的专业术语，在从前较为罕有，却在 2017 年成为电影艺术以及社会舆论的热点。这也是早先颜值化表演占据霸主地位以后，由于自身的局限而不可避免的"反拨"。对于电影来说，"强话题弱口碑"甚至"高票房低品质"的现象，伤害了电影市场的健康发展，也违背了电影"初心"。

《人民日报》有如此评论："演员的天职是表演。只有严肃地对待表演、严肃地评价演技，才能真正给演员这个职业以尊严和尊重。难得'演技'二字成为热词，希望它能开启一场影视行业的'价值回归'。"①的确，如果电影表演在资本逐利的"裹挟"之下，为中国社会产生若干非健康性的审美，美丑善恶一念之间模糊甚至混淆起来，则就需要进行一种文化反省以及价值批评。同时，对于演员的培

① 马涌：《让演技赋予演员尊严（艺海观澜）》，《人民日报》2017 年 11 月 26 日。

养、对于演员文化的正确树立和保护，还需要更多专业和行业人士的共同努力，正如上海戏剧学院院长黄昌勇教授在采访中所指出的："一个演员的修养，其包含的内容是非常丰富的。演员的初心，他的尊严感，他的价值观、人生观、世界观都很重要，但所有这一切，只有以一定水准的表演技能为基础，才有可能实现更高的追求。"①归根结底，还是要落到对行业和艺术本身的真诚与敬畏之心以及对公共文化职责的担当。如果在思想人文和艺术价值上思考缺位，只热衷"跟风""抢钱"，将会丧失中国电影表演具有东方韵味的美学特性，也难以承担更为广阔和深远的文化责任。

通过以上论述，可以获得如下的基本判断：

一是电影表演从"颜值"逐渐回归美学和文化。原本唯"颜值"论的霸主地位被很快地取代，并进行正本清源的表演原理分析，在学理、实践和政策角度进行系统有效的引导和归位。社会大众、影视业界、传媒舆论构成了新的共同体和利益场。明星与作品，本来非悖论的关系，戏保人，人保戏，人戏共生共荣，均为一种良好的文化常态。目前，社会对表演的持续关注，虽然可能也只是阶段性的文化形象，但其所产生的良性效应，将会影响未来电影表演创作的形态与质量。

二是电影市场进入分化时代，表演美学竞争加剧。原本的"轻电影"的"小鲜肉"表演比较多，表演一拥而上、跟风操作，但是，随着市场越来越理性，观众对电影表演的判断越来越成熟，表演个性化和多元化时代的到来，有望建立更加健康的表演发展链条和市场生态。许多公司对多种类型表演的培育与对观众口味的培育，效果已经初见端倪。

三是以真实原型改编的电影及其表演，正成为赢得高票房和高影响力的重要通道。当前，中国正在经历两千年以来最大的社会转型，中国文化以及人种密码正在修正以及重新编码，正是出大故事、大"人物"、大思想之时，观众渴望在银幕上看到真正解码当下、感动时代、代言国家的表演艺术，而不是把很真的人和事表演得比较假。

四是文艺片在中国电影生态格局中的生存状况持续改观，并与"商业片"之间的分野趋向模糊，逐渐从"小众""晦涩"的代名词，演化成"深刻""人性"而走进大众视野。文艺片表演也成为越来越多的电影表演人表达自我、寄托情怀的方式，重视电影表演的人文精神和本真思维，呼吁一种"不忘初心"的电影表演美学。

① 柳森：《综艺节目不足以成为"表演者的课堂"，上戏的当家人这样说……》，《上观新闻》2017 年 12 月 23 日。

2018 年：内敛化与自省性的回溯姿态

一、多元的表演向度

"择高处立，向宽处行"，此语基本可以概述本年度中国电影表演艺术的诸种良性迹象。随着国产片在票房市场和观众群体中持续占据更大的强势和主动，以及自 2017 年开始的全社会范围内对表演本质的呼唤和思考，使 2018 年中国电影表演艺术呈现出更多内敛化与自省性的回溯姿态。与表演有关的文化现象在社会上频被热议，如"实力派"演员的发力；"中生代"演员的逆袭；优秀新生代演员的"自来水"效应；"黄金配角"的关注度；"流量明星"效应的淡化，都显示了中国社会在文化和审美整体水准提高的情况下，在经历"颜值化"表演的审美疲劳之下，对于优质表演回归银幕的渴望。

电影表演，并非表演自身的事情，它关涉其背后的各种显在以及非显在的意义，包括文化、政治、产业以及宣发方式等。2018 年，国际关系、政策精神、贸易格局、社会思潮、行业机构的改革和规范，对电影表演产生深远的影响。若要整合中国电影表演学派的概念，那么，其相关的诸多要义，如建立电影表演艺术的文化原点、生成成熟的表演价值论、给时代精神做影像化记录、在世界电影版图上确立中国电影的国别表演概念及形象等，已开始在理论和实践中反复试炼和提纯，并且，逐渐地凝聚了共识。

习近平同志提出，要讲好中国特色社会主义的故事，讲好中国梦的故事，讲好中国人的故事，讲好中华优秀文化的故事，讲好中国和平发展的故事。这也是2018 年中国电影持续践行的题中之义。以《我不是药神》《无名之辈》《红海行动》《暴裂无声》为代表的现实题材影片，不但在票房和口碑上取得了双赢，也成就了一批具有表演实力的演员，他们塑造的形象成为当下国人的精神标本，给2018 年的大银幕留下最具分量的浓墨重彩。《西虹市首富》《无双》《影》《邪不压正》《唐人街探案 2》等类型片，体现出电影工业的成熟和拓宽，也锤炼并展示了

一众商业明星和职业演员的表演技术。此外，《江湖儿女》《阿拉姜色》《你好，之华》《狗十三》等艺术电影和文艺片，注重对人性和生存状态的深度开掘，提高了电影表演的艺术等级，具有强大的文化"后劲"。这些影片，共同构成了 2018 年中国电影以高质量的现实主义表演为主，拓宽多元表演向度的总体面貌。

二、成熟演员的能量

2018 年，在资本大潮冷却、观众眼光冷静、流量热度"冷冻"的综合效应下，辛勤耕耘多年的成熟演员群体，以他们精湛的演技、稳定的发挥和勤奋的创作，收获了前所未有的瞩目，更有论断称为"好演员的春天来了"。从观众和舆论而言，成熟演员的表演提升了整部影片的质感和品相，是评价一部电影的关键环节。如此大好时机，需要诸种要素的"因缘际会"，反之这些因素也反哺了演员的发挥。在 这一年 的影片中，很多成熟演员的表现较之以往更上了一个台阶，有一些演员可谓步入表演艺术家的行列。

直击社会痛点而具有强大穿透力的《我不是药神》，是 2018 年 标杆性的电影作品。影片丰富的叙事表征与饱满的现实质感，引爆社会话题。此前，在话剧表演、电视剧表演、喜剧电影表演、电影导演等领域都有不俗表现的徐峥，一改旧有的表演程式和创作惯性，真诚和踏实地塑造了一个具有社会原态感的小人物程勇。影片中，程勇的命运和性格形成了强烈的前后对比，从自私、市侩的假药贩子到无私、救世的"侠客药神"，徐峥的表演处理细腻而有层次，并不过分用力，但是，对人物的内在节奏、心理节奏和肢体节奏进行了堪称精准的把握。虽然影片具有一定的诙谐色彩，徐峥对程勇的塑造却是基本摒弃了以肢体和表情为主的喜剧表演套路。他通过丰富的眼神、微表情和小动作，折射人物的处境、心态、欲望、阶层、地域等复杂的信息量，体现出海明威提倡的"冰山原理"式的庞杂厚重。凭借《我不是药神》中的表演，徐峥斩获第 55 届金马奖最佳男主角，颁奖词评价他的表演"充满创造性，喜感与悲情拿捏得宜，令人感动"。同样由徐峥主演的影片《幕后玩家》，他塑造了命运大起大落的企业家钟小年。徐峥处理这类从"掌控"到"失控"的人物轨迹可以说是驾轻就熟，钟小年被逼到极端境遇下爆发出来的多种戏剧化表现，仍然在精准的分寸感控制之下。

吕乐导演的《找到你》，姚晨和马伊琍这两位中生代"青衣"同台"飙戏"，以两个大相径庭的女性人物，折射中国社会转型的"昏晕旋转态"。马伊琍在影片中"扮丑"，不修边幅、眼神畏缩、气质乡土的保姆形象令人耳目一新，与她之前塑造

的靓丽飒爽的都市女性形象反差巨大。马伊琍饰演的孙芳是个一直被磨难所摧折的悲剧人物，她的痛苦和意志在人物温和木讷的表象下静水深流，只有对着心爱的孩子才偶有情绪外现。她在影片中自然流露出来的母性，不但打动了姚晨饰演的雇主李捷，也打动了银幕下的观众。导演吕乐评价她的表演"更母性、更本能、更接近生活"①。姚晨饰演的李捷，在外形上具有职业女性的魅力和魄力，随着女儿的下落不明，这个人物理性和强势的外壳逐渐龟裂，层层展露出内里的无助和崩溃。尤其在一些情绪激烈的煽情段落，她情绪饱满却从不过火，体现出在表演上的感染力和掌控力。

张艺谋执导《影》中，邓超分别饰演都督子虞和替身境州，两个人物犹如一体两面，与影片黑白、阴阳、里外、真假等对立统一的概念，共同构筑了独特的哲思况味。邓超一直是有表演追求的优秀演员，在银幕上以技巧多变、能量充沛见长。当他饰演子虞，通过佝偻的身型、阴森的神态，表现一个多年顽疾、形容枯槁的人物的死气和杀气；当他饰演境州，则气度从容，那份青年政治家的城府和胸怀看似天衣无缝，却总夹杂着心虚和冲动的非分之想。两个具有一定复杂性的形象各自逻辑清晰，泾渭分明。

贾樟柯执导的《江湖儿女》，由赵涛独挑大梁，分别与廖凡、张译、徐峥等华语电影中顶级男演员表演"过招"。"尊严感"是赵涛饰演的巧巧贯穿全片的核心特质，也几乎是赵涛在所有作品中最为强烈的形象质感。正如她的自述："我们在生活中看到很多人到中年的女性说话声音很大，关键的时候她们会站起来维护自己的尊严，维护家人的尊严。"②挺直的身板、矜持的面容、平静的眼神以及宠辱不惊的气度，这些"赵涛式"的表演要素，内敛却是富有张力，昭示着人物内心的强大和坚韧，也构成华语电影女性形象图谱中极为特殊的一景。

岩井俊二编剧导演的《你好，之华》，风格唯美而空灵，具有散文诗一般的气质。影片随着主演周迅饰演的中年之华徐徐展开，将三代人细腻而隐秘的情感交相织就。周迅在影片中的表演痕迹也不是很重，于中年人的淡泊温和之中，自然地闪现属于少女时代的灵动娇柔。

老表演艺术家祝希娟在《大雪冬至》里的表演令人过目难忘。影片讲述了一个临终关怀的感伤故事，但是，避免了煽情和说教，表现了老人洒脱、大智若愚的冲淡之美。通过生活细节的叠加，在老北京的市井气息中，祝希娟将一个孤独却

① 乔乔：《为女性发声》，《大众电影》2018 年第 10 期。
② 张雨虹：《赵涛，一部长篇小说进入高潮》，《东方电影》2018 年第 6 期。

认真生活、爱管闲事的老太太塑造得传神入定。

此外，具有多年表演经验的王砚辉、果靖霖，作为"黄金配角"加重和加厚了影片的质感，对角色的诠释多面和立体。王砚辉在《我不是药神》中饰演张院士，其厚颜无耻的江湖骗子形象入木三分。最后，他被程勇的义举触动，出乎意料地主动顶罪，眼神中七分匪气三分义气，丰富了人物的质感。在《无名之辈》中王砚辉饰演的高老板，同样看似是个无良奸商，实则不失人情味的矛盾形象。《幕后玩家》中，他的表演霸气老道、张力十足。王砚辉的外形、气质和表演方法，比较适合塑造有分量的反派角色，收敛而沉着的角色处理，能够较好地驾驭有人性厚度的复杂人物。果靖霖在曹保平执导的《狗十三》中饰演女主角李玩的父亲，也是一个有生活质感和典型性格的银幕形象，将一个再婚的中年男子面对前妻的女儿时那种疏离和不解，以及由于歉疚而带来的尴尬表现得十分贴切。同时，他又是一个大家庭的顶梁柱、一个精明的商人、一个性情粗暴的男人，人物的社会性和动物性在果靖霖的表演中并行不悖。

三、新生代演员的标杆

2018年，一个较为可喜的现象是年轻一代演员表现突出，整体发展走势上扬，业内评价看好，也具有一定的观众缘和号召力。与实力派演员相比，这些新生代演员在大银幕上虽然资历尚浅，但也并非新人或完全的生面孔，有些已累积了相当的戏剧与影视表演经验。这批80后、90后乃至00后演员，他们的表演贵在新鲜、真诚和生猛，给观众造成惊喜和冲击，是有望在不久后"升级"为实力派演员的"生力军"，代表了中国电影表演的希望和新标杆。

实际上，每年几乎都会有新生代演员崭露头角，但是，像2018年这样集团成军、形成气候并得到广泛认可的现象，还是有赖于现实主义盛行的创作大环境，这也给观众提供了欣赏本质表演的审美氛围。

《我不是药神》中，王传君饰演血液病人吕受益，从角色的外形到"内功"，皆是千锤百炼、鲜明到位，还有几分怪诞的意味，尤其是他在医药公司门口煽动病友闹事，自己却躲在路边大口吃盒饭的段落，精明、谨慎和市侩的性格背后之强烈生的欲望，卑微却又令人动容，把握得十分微妙而准确。还有吕受益病危时，羸弱地躺在床上，却强扯笑容，若无其事地招呼程勇吃橘子的场面，台词简短，动作也非常少，但是，王传君凭着有限的反应和黯淡的眼神，既诠释了人物饱受折磨、奄奄一息的生理状态，又传达出他绝望消沉却仍试图保持尊严和体面的复杂

内心,这一节制的诀别场面富有魅力,产生了强烈的共情效应,冲击着观众的内心。

演员章宇凭借《我不是药神》和《无名之辈》中的精彩表现,迅速走入大众视线。《我不是药神》中的"黄毛",性格冷淡木讷,表情不多,主要靠动作和眼神来塑造。黄毛的台词只有 18 句话、160 字,但是,每一句都被章宇处理得掷地有声,成为人物性格的延展。《无名之辈》中,他饰演一个虚张声势、良心未泯的匪徒,闪烁的眼神和短暂而真挚的笑容,传递出来自人性底色的光辉。章宇的表演偏本色,具有强烈的个性特质,他尤为擅长饰演本性质朴、境遇艰难的底层青年,他们性格倔强而乖张,棱角和"反骨"清晰可见,眼底却带着挥之不去的纯真和茫然,仿佛一直若有所思,又似乎参不透自己的命运。这种缺乏底气却又"强撑"的样子,让角色有了撕裂的张力。章宇具有时代感和阶层感的演绎,为中国电影中"县城青年"形象图谱增加了一枚新标识。

任素汐早前在《驴得水》中的表演,让她在大银幕上为观众熟知,她在《无名之辈》中的表现,则再次刷新了她演技的水准。在影片中,任素汐饰演的马嘉旗是高位截瘫者,只有脖子以上可以正常活动,她没有动作和姿势表演,靠眼神与表情以及语速的音调和节奏,一张一弛地控制着人物的状态,时而泼辣彪悍,富有攻击性,时而痛苦脆弱,处在崩溃的边缘。她对两个闯入家中的劫匪的同情,始于对"尊严"的共鸣,浑身是刺的马嘉旗有了软肋,人物状态逐渐松动,展露出宝贵的真实。在话剧舞台上历练多年的任素汐,表演具有气势和感染力,层次细腻,气度逼人。

宋洋在《暴裂无声》中的表演难度等级较高,恶劣荒芜的自然环境、陷入绝望的人物情境、有口难言的角色设定和亡命之徒一般的行事作风,这些因素在宋洋身上不断"挤压""憋着",迫使他的表演爆发出一种生猛而沉郁的质感。主人公没有台词,影片中一些对他的面部表情特写也并没有明确的情绪和倾向性,这种虚实之间的微妙把握,使人物那种困兽犹斗的状态变得更加意味深长。

谭卓在《我不是药神》和《暴裂无声》中虽然都在饰演年轻母亲,但是,形象可以说是判若两人,显示出她扎实的表演功底和对人物把握的准确性。在《我不是药神》中,她饰演一个忍辱负重的单身母亲,舞蹈段落惊艳,举止有江湖气,对着患病的女儿则洗净铅华、温柔从容。《暴裂无声》中,她是一个失魂落魄的失子农妇,反映真实,神态淳朴。谭卓还在 本年度 的"爆款"电视剧《延禧攻略》中饰演造作而跋扈的高贵妃,又是一个和前两者截然不同的人物质感,优秀的演员正可以将这些具有反差感的角色处理得毫无痕迹以及富于变化。

韩庚和李宇春是两位歌手出身的演员，2018 年的大银幕表现也令人惊喜。韩庚在《前任 3：再见前任》中的表演，沉静而又走心，深刻却不费力地诠释出当代都市青年幽微的精神世界。李宇春多年的舞台表演经验，让她在《捉妖记 2》中塑造朱老板这个有些仪式化的人物时，举手投足显得气场十足又挥洒自如，酷感中带着一些小女人的娇态，生动鲜亮。

《南极之恋》的两位主演赵又廷和杨子姗，也完成了难度较高的表演任务。影片角度独特，演绎了在极端严酷的环境下，人性的伟大与渺小、勇敢与怯懦。银幕形象斯文的赵又廷，饰演土豪老板，虽然市侩却是坚韧，而且重情重义。杨子姗饰演的女科学家由于腿部受伤，基本上依靠上半身来完成表演，于冷静淡漠的外表之下，压抑着内心激烈的恐惧、绝望和求生欲。

格调青春、色彩明快的《快把我哥带走》中，张子枫、彭昱畅、赵今麦等演员的表演灵动有趣，充满生活气息，清新的质感与影片温情中略带魔幻的风格浑然一体。《狗十三》中张雪迎的表演则真挚自然，体现出少女成长中与世界对抗的疼痛与隐秘，具有反思性。张雪迎在影片中阴郁低落的神情，习惯性含胸耸肩的体态，昭示着人物的弱势以及如履薄冰生存状态。

四、港味表演的复苏

2018 年国庆档，影片《无双》一路逆袭，连续 24 天登顶单日票房冠军，并占据年度内地电影票房第 14 名、香港本土票房第 2 的排名。更为重要的是，在近年来大银幕上"港味"渐淡、香港电影整体创作活力下降的情况下，《无双》的出现无疑振奋了港片创作者与拥趸，被视为港片的重新复活之作。

一直以来，香港演员担任着内地表演的魅力权威，是内地演员模仿的对象，也是影迷遥想和怀旧的对象。在《港囧》《煎饼侠》《乘风破浪》《夏洛特烦恼》等内地创作的热门影片里，以香港电影为代表的香港文化，成为"黄金时代情结"一般的存在，在观众的记忆中熠熠生辉，足见其影响力和感染力。香港文化本身具有强大的生命力和适应性，也是生成华语电影样态的重要基因，在今后必将焕发新的活力。2018 年，依旧是那批代表香港电影"黄金时代"的老演员，重新书写了"港味"表演的势力版图。

由庄文强编剧、导演的《无双》，技巧纯熟、剧情丰满、风格诡谲。周润发和郭富城的表演，一强一弱，反转鲜明，紧扣影片的主题表达。周润发塑造的伪钞团伙头目"画家"，表演大开大阖，既有枭雄式的运筹帷幄，又不乏绅士般的优雅情

调。他在影片中的情绪和动作，总是一触即发，令对手猝不及防，增加了人物狡猾和复杂的程度。影片中有多处动作场面设计，致敬了周润发早年影片中的经典表演段落，唤起观众的记忆。与周润发的攻击性状态构成互补的是郭富城塑造的画师李问。在影片的大部分时间里，李问台词都不太多，郭富城以一种懦弱瑟缩的身姿、颓丧沉静的表情以及偶尔迸发的勇悍，展现带有理想主义色彩的文艺青年，郁郁不得志却被命运推到风口浪尖的被动姿态。两个主人公进退之间的角斗，形成以弱克强的人物张力。随着影片最终谜底的揭开，整个故事的内涵就此提升，全片的表演也跃上一个等级。郭富城饰演的李问，流露出自负残暴的真面目，而周润发之前在表演中诸种不合常理的表现，也成为耐人寻味的线索。影片中，内地演员张静初和王耀庆的表演也同整体氛围和风格十分贴合，带着一定海外背景的身份设定，也更能帮助他们塑造的形象融入剧情。

任达华在影片《西北风云》中的表演，则体现了目前中国电影中"港味"表演的另一种存在形态。《西北风云》的故事背景放置在内地某西北城市，任达华饰演"金盆洗手"的制毒师陆鸿，日常的身份是一间小海鲜粥铺的老板。此前的香港电影中，任达华塑造的角色无论是忠奸，大多有身份、有派头，尽管他的表演风格并不张扬，但是，眉梢眼角中都透露着不怒自威的气势。在《西北风云》中，任达华最大限度地收敛了自身的邪气和狠劲，温和沉稳的表情显得慈眉善目，诠释出小人物的质感。陆鸿的台词以及任达华处理台词的方式，也在凸显角色渴望远离腥风血雨过上平静生活的意志。可以发现，在几场生死攸关的表演段落中，陆鸿的台词反而是闲聊式的，说的内容也是关于"弹吉他""煮粥""养鱼""肚子饿"这类闲话家常。但是，这种以"轻"态度应对"重"场面的塑造方式，四两拨千斤，本身就说明了人物的不平凡。影片中，任达华的表演也并没有完全摆脱港式表演的惯性和气场，剧情给他安排了广东人的身份背景，一定程度纾解了他在一众内地演员中的异质性，也能让他的表演魅力更自如地发挥。

毛舜筠在《黄金花》中的表演，为她赢得了第 37 届香港电影金像奖最佳女主角奖。影片用纪录片式的镜头语言，描写了儿子是自闭症加中度智障的三口之家。毛舜筠曾有很多经典的喜剧人物形象，但是，在《黄金花》中她的表演写实而压抑，展现了底层家庭妇女的生活常态。影片在平静的表象下，酝酿着激烈的感情和戏剧冲突。毛舜筠塑造的主人公黄金花，总是不动声色默默地吞咽生活的艰辛。对于儿子，她有着无奈、自责和深沉坚韧的爱意。吕良伟饰演的丈夫出轨，她的表情阴沉凝重，显露出人物敏感的直觉；家庭面临破碎的危机，她心如死灰的同时，暗暗谋划着复仇，平静无神的眼睛里透露出绝望；面对外界以关心名

义下的议论,她故作开朗,忍辱负重地打探消息。这些重压不断叠加,她内心的杀机越盛,表情越是几近麻木。影片中还有一些她与朋友一道唱歌或跳舞的场面,热闹的气氛对全片逼仄绝望的基调起到了调节和宣泄的作用。毛舜筠似哭似笑的神情,松快后又委屈的目光,正是"港味"表演中最独特的苦中作乐的"草根"精神与乐天情怀。

香港演员惠英红和姜皓文的表现也值得关注。惠英红近年来的表演作品几乎每一部都受到好评,如《幸运是我》《心魔》《僵尸》等。2018 年她在《血观音》中饰演的棠夫人,于言笑晏晏中机关算尽、恶相毕现,诠释了角色的贪婪与虚伪,她凭此获得第 54 届台湾电影金马奖最佳女主角。姜皓文多年以来在香港电影中担任配角,2018 年凭借《拆弹专家》获得第 37 届香港电影金像奖最佳男配角。他在影片《翠丝》中饰演变性人,与之前塑造的角色反差巨大,表达了性别流动的深刻议题。

五、类型表演技术的成熟

2018 年,类型电影依然占据相当的创作数量,并不断拓宽其外延和表现维度,成为票房的主力军。类型电影的发展状况,一直被视为中国电影产业振兴的关键,但是,影片中诸多艺术部位的"软实力"一直和硬件的升级不相匹配。2018年,在现实主义表演美学勃兴的基础上,水涨船高,很多类型电影中也让观众看到了表演技术的突破和成熟,尤其是王宝强、黄渤、沈腾、张译、李冰冰等富有相当经验和演技的演员,状态平稳,定位清晰,为本年度的类型电影表演增色。

《唐人街探案 2》具有比第一部更强劲的国际阵容,海外背景和中华文化的"配方"增加了影片的看点。王宝强饰演的唐仁仍然是国产电影中较为少见的卡通化侦探形象,影片将他自身的性格底色同角色特质有机调和,身手不凡、举止夸张、思维脱线,关键时刻又有奇异的本领和运气,形成一个集神棍、武夫、骗子、白痴、幸运儿的独特人物形态。在《一出好戏》中,王宝强的表演更加富有层次感,从嘻嘻哈哈的小导游,到刚愎自用的独裁者,再到众叛亲离的假疯子,其风格化的演绎抓住了人物的特点,并完成影片想要表达的权力对人性的扭曲和异化的议题。

黄渤自导自演的影片《一出好戏》,用影像对人性进行了一次寓言式的探讨。一群身份和想法各异的人被"流放"到孤岛上,逃离和适应的两难、生存和尊严的抉择、人性和兽性的杂处以及权力的争夺与使用,在封闭空间内被集中放大。黄

渤在影片中依旧饰演他擅长的小人物形象,有些怯懦、隐忍和执拗,却不失善良和正义,距离成功和幸福似乎总有"一步之遥"。这个形象是有些沉重和深意的,尤其是当他成为众人眼中的疯子,说着没人会相信的实话时,黄渤的表演介于疯癫和清醒之间、奋斗和崩溃之间,造型也近似于西方文明中"先哲""摩西",将影片荒诞与残酷的批判意味推向极致。

《西虹市首富》是"开心麻花"团队又一部高话题度和高口碑的作品,通过扎实的剧作、密集的桥段、天马行空的想象力和舞台表演的感染力,进一步深化了自身的喜剧品牌效应。沈腾也凭借他悲喜交织的面部表情、出人意料的动作反应与自成一套的节奏设计,巩固了他在中国影坛独树一帜的"喜剧笑匠"地位。但是,通过和另一部由"开心麻花"出品的喜剧片《李茶的姑妈》进行比对可以发现,两部影片在表演风格和方式上并没有拉开过多差距,但是,后者在价值观念导向的问题以及表现尺度("耻度")的失衡,招致诸多批评。两部影片在观众中一热一冷的"差别待遇",应当促使更多的创作者深入思考,关于喜剧和闹剧的区分、恶搞和"三俗"的界限、亮点和噱头的甄别、舞台剧表演与"小品式"表演的分寸等与中国喜剧片发展切身相关的问题。

《邪不压正》中,姜文、廖凡、彭于晏、周韵、许晴的表演,依然被纳入姜文式的"暴力"表演的整体风格下,呈现出一种仿古化与狂放的奇观表演,一定程度上也成为导演"夹带私货"的载体,供有心之人进一步读解和扩展。《幸福马上来》在重庆这座地域特质鲜明的城市背景下,以冯巩的幽默表演为线索,一众喜剧演员轮番登场,描绘了一幅温情又热闹的凡俗画卷,其中贾玲、岳云鹏、王大治的客串出演,戏感突出,喜剧效果尤为强烈。

《红海行动》的热映,让军事题材电影取得了空前的市场成功。此前,主旋律电影与类型结合的一系列尝试,如《智取威虎山》《湄公河行动》《战狼》(系列)等已经印证了这种新主流电影在创作上的巨大空间以及在市场上的受关注程度。《红海行动》中的军人群像表演,仍旧主要是在配合场面,营造视觉效果,表演处理尽可能地简明而凌厉。经验丰富的优秀演员,如张译、海清等能够在快节奏的动作场面中,一步到位或见缝插针地树立起观众对人物的感知和认同。但是,该片武戏段落比重巨大,文戏段落受到挤压,导致影片中的人物群像,尚有诸多潜力和魅力亟待塑造。

在中美合拍的动作科幻片《巨齿鲨》中,以李冰冰为代表的中国演员在与外方演员合作的过程中,口音、气质和举止娴熟自然,在整体表演风格和分量上,真正地进入了好莱坞电影的结构和节奏中,不再是点缀性质和异质的代表。李冰

冰在影片中展现简练利落的精英气质，在剧情中可与好莱坞身价最高的动作明星杰森斯坦森并肩作战，二人点到即止的感情戏，也成为全片紧张氛围中诙谐而微妙的调剂。

六、非职业演员的生命质感

随着产业的升级和市场的成熟，文艺片和艺术电影的创作近年来已有较好的形势，在这些低成本、小格局、轻叙事、重主体化表达的影片中，常常启用非职业演员的表演来营造生命质感，达到真实的效果。非职业演员能在质朴的表演中，把观众引入一种真实的情境里，与职业演员的表演互为补充和支撑，尤其是在一些少数民族题材与表现原生态的影片，非职业演员能够带来区别于当代中国人形象的另类表情和新描述，从一种差异角度丰富了中国电影表演"肌体"，表演中裹挟了人类学、民族学和社会学的意义。

藏族导演松太加编剧和导演的《阿拉姜色》，讲述了身患绝症的藏族女人俄玛在生命最后的时间里，前往拉萨的"朝圣之旅"。她逝世后，丈夫罗尔基带着俄玛的遗愿，和她与前夫生的儿子诺尔吾继续前行，重组家庭的父子消除了隔阂。这部影片中，饰演俄玛的尼玛颂宋是专业演员，饰演罗尔基的容中尔甲则是成名已久的藏族歌手，可以发现尼玛颂宋的表演有一定的程式和职业化印记，诸多煽情段落的表达较为准确，容中尔甲塑造的罗尔基则具有更加原生态与朴拙的人物质感。容中尔甲的表演十分平实，表情和语气甚少雕琢，眼神和微表情也近似于人物本能的反应，没有太多塑造的痕迹。在这样一部表现民族、宗教，探讨生死、信仰的影片中，调教得宜的非职业演员的表演，可能更切合全片的美学理想和样式追求。当然，如何进一步调和职业演员与非职业演员，让他们的发力"频率"能在一个"波段"，也是非常考验影片整体上的艺术构思和功力。

表现青海回族民俗的《清水里的刀子》，大量使用静态画面复现农村回民的生活状态，演员的表演偏向于零度表演的处理方法。这与全片少对白、无音乐、慢节奏、长镜头"呆照"的零度叙事的整体追求有关。虽然影片讲述了一个与丧葬、祭祀有关的故事，带有一些神秘的民间传说色彩，但是，演员表演的戏剧性和情绪被降到最低，冷静而天然，具有心灵的震撼力，在不动声色的表演之中，潜伏着强烈的心理和情感动作。

在北方农村拍摄的《北方一片苍茫》，除了饰演女主角王二好的田天和饰演秃脑袋的李荣正是专业演员，其余演员都是在当地现场找的非职业演员。在影

片中，非职业演员的口音和表演，保留了一种粗粝而鲜活的"野"味。影片具有魔幻现实主义和神秘主义的色彩，"显灵""请仙"等带着灵异的民俗表演，与不加修饰、"接地气"的人物碰撞，轻与重、虚与实发生化学反应，将创作者想要强调的蒙昧和荒诞的感觉进行了放大。

七、结　　语

根据以上所述，可以基本获得以下结论：

一是 2018 年，电影表演以一种"变法"的主体意识，借着全面复归的现实主义形态，逐渐触及中国电影表演学派的底色部位，从中国实践、中国经验到中国理论，电影表演学派已经到了需要命名和定义的时候。

二是电影"全表演"或者"大表演"时代到来，今日的市场和观众具备足够的"慧眼"和"雅量"，能够接纳多元化的优质表演。优质的表演并不一定局限于某种固定的样态或演员群体中，但是，需要荷载着一定的信息量和文化信号。

三是"实力派""中生代"，包括"老艺术家"等演员群体，他们的艺术生涯有效延长，对中国电影的"生态健康"具有积极而重大的意义。借鉴诸多国外的同类情况可以发现，无论是市场还是舆论都需要建立一个合理的表演价值评价机制，保障表演艺术的创作活性，才能促进中国电影的良性发展。

2019 年：电影表演的守正与创新

一、从横向到纵向

2019 年，国产电影表演总体发展特征可以"守正创新"四字表述，即价值观端正和艺术性求新。

该年，在中国电影超越想象的整体格局之下，电影表演成就同样令人瞩目。年初，王景春和咏梅凭借在《地久天长》中的表演征服柏林电影节评委，双双"擒熊"，共获男女主角奖，创下华语电影在欧洲三大国际电影节的新纪录；年末，第32 届"金鸡奖"评选中，他们再次共同获得最佳男女主角的荣誉，体现了国内业界对于这部影片表演艺术的高度肯定。2019 年的"金鸡奖"表演评选也被称为"神仙过招"，获得提名的名单是当下国产电影生产线占据"第一梯队"的演员代表：王景春、徐峥、段奕宏、涂们、富大龙、马伊俐、白百何、咏梅、周冬雨、姚晨。2019 年的金鸡百花电影节，将终身成就奖颁发给了杨在葆、许还山、王铁成三位德高望重的电影表演艺术家。他们在领奖时动情地发表感言，杨在葆说"我终身感恩人民"，许还山说"始终要求自己生活在角色里"，王铁成说"我们要热爱心中的人物，只有热爱才能演好"。老艺术家们的创作经历、艺术操守和赤诚觉悟有着历久弥新的力量，让所有热爱中国电影的人心有戚戚。中国电影频道与"金鸡奖"推出"星辰大海"青年演员计划，周冬雨、刘昊然、易烊千玺、董子健等 32 位青年演员入选，吹响了新一代中国电影表演有生力量的集结号。

自此，可以发现中国电影演员的梯队建设从横向（类型）到纵向（年龄）在2019 年实现了新的力量整合，多样化、多层级的电影表演创作格局正在进一步生成，演员文化生态健康发展。横向来看，2019 年的主旋律电影以"为国家代言"的量级受到社会瞩目，集合华语电影最高生产力为祖国七十周年献礼，在国庆档形成"浪潮"。葛优、徐峥、黄渤、吴京、张涵予、张译、章子怡、袁泉、宋佳、马伊俐为代表的优秀电影演员共同创造了 2019 年国产电影的"高光时刻"。同时，

作为我国电影表演最重要传统的现实主义电影创作，因为王景春、咏梅（《地久天长》）、周冬雨、易烊千玺（《少年的你》）、姚晨（《送我上青云》）、徐幸（《学区房 72 小时》）等演员的优质表演，在整体水平上取得了新的突破，亮点不少。类型电影中的科幻片，是 2019 年表演艺术创新的惊喜之处，这在《流浪地球》《被光抓走的人》《疯狂的外星人》等影片中都有所体现，有望在今后生成新的电影表演范式。最后，《南方车站的聚会》《风中有朵雨做的云》《地球最后的夜晚》等文艺电影，表演则显现出思考人文与挖掘人性的深度模式。纵向来看，无论是"老戏骨"还是"新青年"，都在本年递交了令观众满意的创作成果。2019 年的大银幕上，可以看到田壮壮、王志文、濮存昕、辛柏青、吴刚、范伟、沈腾、邓超、廖凡、许亚军、江珊、陶虹、余男、梁静、陈数、万茜、任素汐等一直活跃或阔别已久的实力派演员，他们高超的表演能力和艺术价值，越来越受到业界和舆论的重视，在今后的表演创作中有望进一步加重比例。与此同时，杜江、井柏然、刘昊然、易烊千玺、彭昱畅、李鸿其、周冬雨、马思纯、张子枫、鄂靖文、周也等青年一代的演员，在表演的能量和分量上也不落下风，显示出巨大的潜质。

2019 年，表演依然是被社会视线和舆论"包围"的文化艺术现象，并在前几年的基础上进一步深化。第 13 届 FIRST 青年电影展颁奖典礼现场，以海清为代表的中生代女演员在现场呼吁中国影视市场给中生代女演员更多机会，引发了对于行业"生态平衡"的再认识和再思考。《演员请就位》《我就是演员之巅峰对决》《演技派》《演员的品格 2》《闪耀的路人甲》都是从各个层面开掘影视表演广度和深度的综艺节目，也在观众中取得了较多的关注。这些综艺节目尽管有着比较多的商业化运作成分，但对于表演艺术来说，是一个向社会大众科普的重要窗口。一方面反映出时代对于表演艺术"去伪存真"的诉求，另一方面节目输出的很多观点和看法，也要经受观众的考验。

二、新主流电影的表演耦合

2019 年是中华人民共和国七十周年华诞，以一系列在国庆档强势登场的"献礼片"为代表的新主流电影，成为传递历史自信、政治向心力和主流价值观的形象窗口。在《我和我的祖国》《攀登者》《中国机长》《决胜时刻》等献礼片中，演员呈现的不仅是一段历史，更代表了当代中国的大国形象，据此可以得见意识形态和民众情感的耦合、历史人文遗产和新时代文艺形态的耦合、红色文化与电影工业的耦合。

《我和我的祖国》以七个大时代背景下的小故事串联为形式，其切入角度小，如表现汶川来京的孩子、内蒙古的归正青年等，但是，历史内涵和情感力量却是巨大的。《我和我的祖国》提供了一种新主流电影的模板，不去使用素描叙事的手法构建史诗片格局，而是从小人物、小视角来弘扬主旋律，与当代观众的接受思维和观看习惯相适配。相应的，主要演员的表演也就有了充盈和舒展的发挥空间，便于演员进行较为整体的角色设计，尽可能地展开人物性格。《前夜》《相遇》《夺冠》三个故事展现的历史人物群像，沉着又充满激情地塑造了那些时代特有的国人的精气神。《北京你好》《夺冠》《回归》三个故事分别以我国重要城市北京、上海和香港为舞台，其人物群戏则勾勒出每个城市独特的人文风貌和风土民情。《白昼流星》《回归》《护航》则突出了刘昊然、陈飞宇、杜江、朱一龙、宋佳、张子枫、佟丽娅、韩东君等一批较有潜质的优秀青年演员，为银幕带来新的气息。从主演来看，黄渤在《前夜》中饰演的电动升旗工程师，其表演节奏紧凑、饱满而具有张力，与整个故事中开国大典前夜蓄势待发、万象更新的戏剧情境内在一致。《相遇》中的张译和任素汐，一个收敛隐忍，一个情感充沛，在相对简单的空间中，将过往与当下的信息量重重叠加，极具冲突感和爆发力。《夺冠》中的小演员韩昊霖，其浑然天成的童真和童趣在一片市井里弄的氛围中自然流淌。冬冬的形象弱小无助，肩负的使命却意义重大，以及共同出演的张建亚、徐玉兰等资深影人在影片中偶现峥嵘的"神来之笔"，种种具有反差感的手法诙谐而真挚，整体表演风格都带有滑稽戏般的独特质感。同样地，葛优饰演的出租车司机，任达华和惠英红饰演的普通中年夫妇，田壮壮饰演的退休扶贫办主任，宋佳饰演的空军女飞行员，都将个人命运与国族历史相关联，深刻而有力地碰及观众对于国家以及自我认同的底线或高度。总体来说，《我和我的祖国》的表演，满足了当下中国银幕需要重新调适主旋律主人公的要求，通过接地气以及动人的形象，极大地触发观众的国家认同，成功地为国家情感代言，如同余秋雨曾经表述的观点："一切伟大的艺术作品，总是挣脱了种种萎小的情感格局，与社会历史的必然性相接通，于是呈现出恢宏的气度，迸发着喤喤音响。"①

《攀登者》以1960年和1975年中国登山队向珠峰发起冲刺的真实事件为依托，讲述了两代中国登山人和多民族、多行业、多领域的人士为了征服珠峰共同奋斗的艰难历程。吴京、章子怡、张译、拉旺罗布、胡歌、井柏然、曲尼次仁、陈龙、王景春等演员塑造的英雄群像，带有不同的"底色"，又在整体上彰显了集体主义

① 余秋雨：《艺术创造工程》，上海文艺出版社1987年版，第32页。

精神的力量。影片在表演上最大的特点是要呈现极端自然环境下的专业表演和特技表演，如何表现人在生理和心理状态都达到极限的情况，并将其转化为人物的常态，是表演的难点。吴京塑造的主人公方五洲是全片戏剧性和思想性的集中体现，在影片中他作为两次登顶行动的队长，有不少彰显人物"硬本领"的武戏段落，在文戏中也传递出五洲深沉的家国情怀。张译饰演的曲松林，其"底色"是悔恨。曲松林在影片中的颓废、严厉和执念，其情感原点都来自于对国家和战友的愧疚之情带来的悔恨感。章子怡饰演的徐缨，其"底色"是知性。无论是学生时代清纯感性，还是学成工作后的冷静从容，包括徐缨和方五洲之间较为克制和崇高的感情戏，章子怡的表演始终扣住了一名女性知识分子的精英感。井柏然在影片中代表了新一代登山人，其"底色"是成长。从意识到责任到主动承担责任，井柏然较为细腻地体现了登山精神的后继者觉悟的过程。他饰演的李国梁在经受考验之际迸发出年轻人的豪情，危难之际壮烈牺牲，充满理想主义色彩。拉旺罗布、曲尼次仁、多布杰等藏族演员，其特殊的外形、神态、谈吐和行动，也为影片补充了关键的民族化质感。

《中国机长》根据 2018 年 5 月川航 3U8633 航班机组成功处置特情的真实事件改编，并进行了大量类型化和商业化元素的艺术处理。作为一部灾难片，除了险象环生的飞行特效场面，演员的表演也是构成全片悬念感和戏剧性的重要组成部分，对人在极端情况下的真实反应和人性光辉的刻画令人动容。张涵予在影片中饰演英雄机长刘长健，紧扣住原型人物训练有素的专业素质和严格自律的人性特征。他在影片中台词较少，最关键的力挽狂澜的驾驶场面，动作发挥的空间也极有限，因此，张涵予塑造人物时主要依靠眼神来体现刘长健的意志、决心、判断、情感等内在变化，确保了英雄人物宝贵的内心世界。此外，杜江、欧豪、袁泉、李沁等领衔的机组成员群像，和以黄志忠、吴樾、李现、余皑磊、焦俊艳为主的地面指挥人员群像，分别建构了以动作武戏为主的灾难场面和以静态文戏为主的反应场面，冲突与冷静、紧张与肃穆穿插交织，相得益彰，全片的节奏张弛有度。相对来说，影片对于乘客群像的塑造则较为割裂和脸谱化，如果能够在这一层面进一步开掘，将会更加扩大影片的叙事空间和情感张力。

《决胜时刻》以建国前夕筹划建立新中国的那段风云激荡的历史为蓝本。由于前有《建国大业》《建党大业》和《建军大业》的一系列成功实践，可以发现创作者对于《决胜时刻》的把握越发驾轻就熟。影片在诗意和舒缓的节奏中完成主要人物的亮相和形象建构，不仅是演员的表演，包括镜头语言和影调氛围，都具有

一种举重若轻的从容气度。影片对于重要历史人物的塑造也有诸多亮点。唐国强饰演的毛泽东，突出了一代伟人日常与亲和的一面，无论是陪女儿玩耍、与小兵通信还是打趣警卫员，都闪现着人性之美。这种从小处着笔、相对松弛的塑造手法，与当时波诡云谲的政治氛围形成强烈的张力，彰显了伟人的英雄气概。王健饰演的任弼时，在病重之际召来革命战友，用小提琴演奏了一首情意悠长的《奇异恩典》。这种浪漫化的处理方式，将任弼时的惜别之情、感怀之思和祝福之意珍而重之地表现出来。濮存昕在饰演李宗仁时，为了在面部细节和说话方式上更加接近原型，特意定制了牙套。在形似的基础上，濮存昕进一步探索神似，通过阅读史料，他将此时的人物状态理解为一个"受夹板气"的"傀儡"人物，以此为出发点去展开创作。濮存昕塑造的李宗仁与他一贯的银幕形象和气质截然不同，是具有突破性的表演。

《古田军号》表现红军从井冈山突围到闽西时期，探索革命真理的一段历史。其中，主演王志飞凭借对朱德的出色演绎，获得了第 32 届中国电影金鸡奖最佳男配角奖。评委会认为，王志飞在《古田军号》中表现出富有魅力和极具张力的高超演技，演绎出领袖人物的复杂性和立体感，突破类型人物塑造的脸谱化，将一位众所周知的领袖形象刻画得鲜活生动有血有肉，令人耳目一新。

三、现实主义表演的"去伪存真"

近年来，国产电影在表演的一大趋势是重视质量、反思本质、深耕细作、抵御浮躁。观念上的"补偏救弊"带来行动上的"去伪存真"，2019 年的大银幕上涌现了一批高质量的表演精品，在业内、市场、口碑中都取得较好的成绩，它尤其体现在国产电影表演创作的现实主义表演上。其中，既能看到成熟演员的能量发挥，也有青年演员的崭露头角；既能看到科班出身演员的专业水准，也有非职业演员带来的真实质地。

2019 年，《地久天长》的主演王景春、咏梅分别斩获了第 69 届柏林电影节最佳男主角和最佳女主角两大奖项，第 32 届"金鸡奖"同样将最佳男、女主角奖授予了这对"银幕夫妻"，这种现象在华语电影表演中十分罕见。电影学者赵宁宇认为，柏林电影节给予《地久天长》最佳男女主角奖，代表了整部影片的特色和优势，"导演艺术相当一部分是通过演员的表演来实现的，微妙的节奏、起伏、停顿、一个背身、一个画外音，都是导演对于整个影片风格定位和主题阐述的一个延展和落地"。王景春和咏梅在《地久天长》中饰演一对工人夫妻，在三段式展开的时

代变迁中，诠释平凡家庭的悲欢离合，折射 30 年社会巨变和人世沧桑。影片的戏剧矛盾和人物感情层层递进却隐而不发，基调沉郁，风格现实。表演形态并不外放或煽情，却富有魅力，极易打动观众产生共鸣。王景春和咏梅在表演方式上也不尽相同，王景春身上能够看到学院派的表演技巧和细节处理，人物的生活史渗透在一呼一吸中，足够深沉但绝不刻意；而咏梅则在整体上传递出人物的状态和质感，但是，很多内在脉络是被影片刻意忽略或留白的，观众看到的是人物命运图谱上缓缓铺展的草蛇灰线。除了两位主演，徐程、赵燕国彰、艾丽娅、齐溪等成熟演员，也用扎实的艺术功底和充分的人生阅历，丰富了剧作设置和导演处理上给角色留下的发挥空间，在银幕上创造了属于一代中国人的精神影像和内心真实。

《少年的你》将触角伸向被抛弃和被冷落的无助灵魂，细腻展现他们悲欣交集的生存状态，具有强烈的现实意义。周冬雨和易烊千玺饰演的两位主人之间相互慰藉、相互温暖的情谊，更是感人至深。周冬雨饰演的陈念，外形柔弱无助，眼神却坚韧有力，较为准确地呈现出一个在凄惨命运中不断抗争的少女形象。她在影片中那些富有层次感和节奏感的哭戏，显示出高超的表演水平，具有强大的艺术感染力。易烊千玺饰演的小北，兼具着天真羞涩的少年质感和内敛老练的成人气息，在塑造了一个在阴暗中摸爬滚打的"硬汉"形象的同时，守住了小北人性中宝贵的本质。初登大银幕的易烊千玺，在与经验丰富、奖项加身的周冬雨的对手戏中，较好地"接"住了周冬雨饱满的情感和强烈的情绪，尤其是影片末尾处为观众所称道的无台词、无动作交流的"对视探监"哭戏，小北和陈念之间隐晦而强烈的感情，被两位主演有层次、有回应地徐徐表露，无声地宣泄出喜爱、欣慰、压抑、心痛等复杂的情感。

《送我上青云》由演员姚晨监制并主演，女主人公盛男的人物设定也较为符合她一贯的表演惯性，即一名干练、要强、外刚内柔的事业女性。盛男孤身追求事业的人生，因为被确诊癌症后急转直下，由此带出她的欲望、理想、价值观以及和原生家庭的关系等一系列人物内心深处的密码。姚晨较为贴切地把握了这个人物的强与弱，以及她强弱之间的"缝隙"，拥有促使人思考当下女性生存境遇的力量。值得指出的是，在影片中饰演盛男母亲梁美枝的吴玉芳，凭借这部影片获得了第 32 届金鸡奖最佳女配角奖。梁美枝是一名养尊处优、浪漫多情的阔太，这一典型人物与女儿盛男的早熟坚强形成反差，折射了盛男的家庭史和成长史。《学区房 72 小时》中，银幕形象优雅知性的徐幸，破格饰演了一位在上海艰难谋生的外地钟点工，一名为了儿子无悔付出甚至不择手段的可怜母亲。徐幸在外

型、动作、口音、神态、气质上全面地靠近牛阿姨，非常准确地建立了人物的性情、意志、阶层等"坐标系"定位，用富有爆发力的表演，构建了影片富有张力的戏剧情境。

《过昭关》和《平原上的夏洛克》是 本年度 两部重要的由非职业演员演出的影片。《过昭关》中，杨太义饰演爷爷李福长，节奏松弛平缓，自然地流露出真实的生活气息和生命沉淀。李福长在与小孙子一道去看望老友的路上，像一个故事讲述者和启迪者。他秉持的良善、信任、互助等质朴的价值观，谆谆教诲、娓娓道来，看似与当下的都市文明和行为方式距离遥远，却具拥有直击人性深处的以及远古化的力量。《平原上的夏洛克》则用一种生活化、冷幽默的方式，包装了一个"探案追凶"的侦破故事，徐朝英和张占义饰演一对"农民侦探搭档"，一个温和一个耿直，便于冲突情境的展开。在大部分段落中，影片采用静态观照的镜头风格，两位主演的状态都是生活化和常态化的，没有太多戏剧性的动作与表情，甚至经常因为碰壁和误判而茫然四顾、陷入停滞。但是，非职业演员诠释出的生活流之下的分寸与况味，唤起观众"吾民吾乡"式的共鸣，不仅是生活方式上，更是人情道义上的。

四、类型电影的表演创造

2019 年，国产电影在类型片领域也取得了较高的艺术创新水平，成熟演员和演技派演员进一步进入类型片领域发挥作用。同时，市场和观众对于一些价值观错乱、粗制滥造、堆砌"颜值""流量""噱头"的类型片的淘汰，也体现出"良币"驱逐"劣币"的优化过程。

2019 年，科幻题材的电影在数量和体量上都实现了突破，在表演的层面看，每部影片的情况不尽相同，有前进也有倒退，发挥水平不稳定，显示出国产电影对于真正的科幻片艺术表达的探索尚属起步阶段。电影的升级换代，也表现为电影表演的升级换代。《流浪地球》所探索的工业化、重金属、高革新、新理念的中国电影可持续发展赢利新范式，要求与之相匹配的各个艺术职能部门的升级，在表演上则要在广度和深度上进行提升，将科幻片表演纳入人类与后人类、人性与后人性的范畴，来探讨人类的生存和思维方式。同时，也需要结合剧情和情境，"研发"出新的动作程式和习惯细节。在《流浪地球》中，末日时代的人类的生存状况、内心逻辑、人际关系得到了一定程度的展示，表演贴合了影片对于"家园""拯救""末世""创世"等核心概念的定义。《流浪地球》的表演，也呈现出大量

本土化的社会礼俗和情感联结，比如父子情、祖孙情、学生的学习方式、年轻人的生活方式等，从中国人情社会的维度，寻找和确立国人能够接受的出发点来塑造人物。这些"软性"情节表演和"硬性"科幻表演，体现出联动的美学创造力，尽量避免了近年来很多类型片一味模仿西方类型表演的"高仿"而在本土观众中遭遇的"水土不服"。《上海堡垒》也是一部以"末世"为情境的科幻片，但是，相比而言，《上海堡垒》的表演却因为没能对影片整体叙事形成有机建构而遭到观众的质疑。在这部影片中，大量战争场面以演员在室内操作控制台的形式完成的，室内的动作程式表演和室外的特效战斗场面，在氛围和节奏上割裂感比较重，不易唤起观众对末日情境的代入感。除了以上两部影片，《疯狂的外星人》《银河补习班》和《被光抓走的人》三部影片，也或多或少地使用科幻元素作为影片叙事和表演的重要组成部分，被视为 2019 年"软科幻"的代表电影。《疯狂的外星人》中，黄渤和沈腾作为一对性格迥异，"笑果"互补的喜剧搭档，在与凶残冷酷的外星使者的"过招"中，时而占据上风、小人得志，时而黔驴技穷、难以招架。《疯狂的外星人》与《流浪地球》一样都是改编自科幻作家刘慈欣的小说，影片中同样出现了用中式思维和观念来理解甚至消解西方科幻文化的手法。"训猴""泡药酒""交接仪式"等喜剧场面，用东方的幽默和智慧来解构所谓的"高阶文明"，也不乏自省自嘲的意味。《银河补习班》中，白宇饰演的马飞是一名意外与地面失联的宇航员，在太空漫游的漫长时间，开启了漫长的回忆之旅，让他回顾与父亲马皓文（邓超饰）相依为命的家庭史。感性的表演也让色调清冷、仪器遍布的金属空间有了温情和浪漫的光泽。《被光抓走的人》以神秘的宇宙光照为契机，在科幻的外壳下，细腻地触碰当代人的情感真实和情绪痛点，黄渤、王珞丹、谭卓、白客、黄璐、文淇、宋春丽等实力派演员，用扎实有力的表演，回应了影片对于"爱"的拷问。

除了成规模的科幻片表演之外，《飞驰人生》《受益人》《新喜剧之王》《老师·好》《长安道》《来电狂响》等国产电影市场上常规类型片，也有值得关注的表演现象，尤其是优秀演员对于典型中国人形象的建立和对于人性的深度挖掘，产生了直面社会现实的撞击力。

喜剧片《飞驰人生》中塑造了以沈腾所饰角色为中心的赛车专业人士群像，他们的一个共同的表演支点是对赛车运动本身有种单纯的热爱和执着，同时，不失专业人士的内敛、冷静和可靠。沈腾、尹正、张本煜饰演曾经辉煌如今落魄的"过气"派，虽然看似认命，无欲无求，但是，眼神中仍有着一点就燃的热切。黄景瑜、尹舫饰演风头正劲的少壮派，也没有俗套设定中狂妄自大的"竖子"嘴脸，而

是胜不骄、败不馁，对竞争对手表现得有风度且敬重。在沈腾特有的表演节奏和状态的串联下，一方面保证了影片的喜剧风格，另一方面也使得全片呈现出热血、奉献、崇高等带有体育片精神的感染力。喜剧片《受益人》中的两位主演是网剧演员出身的大鹏和主持人出身的柳岩，此前他们都曾出演过电影，但在这部影片中，二人的表演水平都有了较大幅度的提升。大鹏在影片中饰演的吴海窝囊老实、唯唯诺诺，被怂恿着实施"杀人骗保"的计划，他将吴海的绝望、挣扎和良知等复杂心态并行不悖的准确展现。柳岩饰演的女主播淼淼，在虚荣、拜金、天真的表象下，更传达出源自人物家庭、人性、情感等"生活史"层面的生命体验。这一对主人公的形象建构较为成功，给影片情节矛盾的发展赋予充分的说服力和戏剧性。饰演钟振江的张子贤也用富有表现力的演技，将一个设定较为脸谱化的阴险反派，演绎出厚黑的内涵，效果较为出彩。喜剧片《新喜剧之王》保持着无厘头和草根性的周星驰喜剧的特色，主演鄂靖文饰演了一个混迹在片场的女群演如梦，地位卑微却追求崇高，理想与现实之间矛盾落差，和 1997 年版《喜剧之王》中的主人公尹天仇（周星驰饰）的境遇如出一辙。鄂靖文主要展现了如梦不合时宜的执着与逆流而上的艰难，在她与外界格格不入的表象之下，深藏着一个为理想而疯魔、爱戏成痴的不甘灵魂。王宝强饰演的马可，传奇化的经历对应着神经质的表演，展现出他一贯夸张外放却不失细腻真挚的演技水准，与鄂靖文"相爱相杀"的对手戏也颇有火花。此外，犯罪片《长安道》中，范伟饰演虚伪的考古学教授，不温不火、内敛老练。剧情片《老师·好》中，相声演员于谦饰演高中教师苗宛秋，霸气严厉中不失人情味和人性美。剧情片《来电狂响》中，田雨、代乐乐、乔杉、霍思燕、马丽等演员饰演的现代都市各色人物群像，在密室中经受考验，各怀心事也相互牵制，较好地发挥出影片情境带来的张力。

五、艺术电影的表演生态优化

艺术电影一直是优质电影表演的产出重镇，也是演员试炼演技的"练兵场"。近年来，高品质、高口碑的艺术电影在市场和业界都占据越来越强势的地位，曾经是"小众""冷门"的代名词的艺术电影，在中国电影生态格局中的生存状况持续改观，与商业片之间的分野趋向模糊，吸引了更多的演员参与艺术电影的表演创作中，实现艺术创新。2019 年的艺术电影表演中，既有廖凡、秦昊、黄觉、耿乐、王志文、汤唯、余男、万茜、宋佳、桂纶镁等深受信赖、多次出演的演员稳定发挥，也有胡歌、井柏然、马思纯、白百何、陈妍希等出演次数较少但商业价值高、粉

丝基数大的演员作为生力军，丰富和补充了文艺电影的人文质地。

影片《南方车站的聚会》营造了一个阴暗潮湿的"地下世界"，主演胡歌饰演的逃犯周泽农艰难地穿梭其中。胡歌将人物的人性和兽性、绝望与愿望、脆弱与强悍处理得层次清楚，观众能够从一个个"当下"中看到周泽农的"前史"，这种"前史"成为支撑人物行为的内在逻辑，赋予他命运发展的驱动力。整体上，胡歌的表演处理是举重若轻的，周泽农台词很少、神情戒备冷淡、佝偻着背来去无踪，这样一个并不太讨喜的人物，被胡歌演绎得让人共情，让观众能够理解他的内心，可以说表演难度是较大的。女主角桂纶镁饰演的边缘女性刘爱爱，摇摆不定的立场和飘忽朦胧的气质，很好地中和了影片沉重暗黑的影调风格。廖凡、万茜、奇道等演技派演员发挥稳定，杰出地完成了对各自角色的塑造。《地球最后的夜晚》营造了一个梦境化的影像世界，看似杂乱无章却又按着潜意识般的逻辑形成一个闭环，演员的表演也相应地呈现出一种梦吃般晦涩的私人化色彩，但是，种种随性、无序和谎言之下，又有着深层的内在关联性。台词方面，一些用凯里方言来表达的诗化和哲理化的深奥对白和念白，给影片增添了独特的韵味和气息。主演黄觉从前期体验到正式拍摄，在凯里停留了近一年的时间，因而对整部影片的底色起到了非常准确的奠定作用。汤唯在影片中分饰蛇蝎美人万绮雯和天真少女凯珍，前者构成全片最神秘莫测却又惹人遐想的欲望对象。张艾嘉、李鸿其、陈永忠等配角，虽然戏份不多，但是风格强烈、形象鲜明，也创造了十分精彩的表演段落。《风中有朵雨做的云》体现出导演娄烨一贯的边缘化视角和迷离气质，井柏然、宋佳、马思纯、秦昊、陈妍希、张颂文等主要演员的表演，感觉准确、表达到位、状态饱满、细节充沛，他们的造型、神态、情绪、身体等都成为镜头画面和蒙太奇的有机组成部分，笼罩在导演整体美学设计之下，复杂的人物关系和心理变化，交织成深不见底的人性深渊，产生震撼人心的力量。《妈阁是座城》中，主演白百何饰演了一位在赌场中独当一面却又不失性情的单亲妈妈，表演扎实而具有爆发力。吴刚饰演的"老赖"同样令人印象深刻，从前期的风度翩翩到后期的寡廉鲜耻，观众得以看到一个执迷不悟的赌徒逐渐泥足深陷的层次变化。《撞死了一只羊》中，大量构图考究的固定镜头下，藏族演员金巴、更登彭措、索朗旺姆的原生态表演，造型感和形式感较强，具有神秘化和远古化的魅力。表现20世纪30年代上海滩名利斗争的《最长一枪》，王志文、李立群、高捷、许亚军、余男、余皑磊等实力派演员，用老练遒劲的演技贡献了一场高等级的表演"盛宴"，只是由于影片剧作和导演上的一些不足，导致《最长一枪》的影响力较为有限。

六、结　语

第一，2019年可以视为国产电影对市场的"抗压测试"年。这一年，许多电影企业融资困难，市场资金回收疲软，资金链非常脆弱和危险。现在，可以说是中国电影市场重新洗牌的临界点，从自由竞争转向规模经济，破产、兼并、重组将会不断呈现。转型是电影大国到电影强国的必经之路，中国电影在转型中成长，已有一定的抗风险和抗挫折的能力，中国电影业界有能够自我修复的能力，还原一种正常的形态。如此，也折射到电影表演艺术上，近年来对表演艺术本质的召唤与重视，是前些年国产电影粗放式甚至野蛮式发展的必然结果，也是中国电影转型时期必须要与之匹配的"硬件"。表演艺术的守正创新，能够保障电影产业可持续发展，保障行业整体的"生态平衡"，是电影生态治理的重要议题之一。

第二，发挥表演的商业价值不等于追求表演的商业化，表演的商业化也并不都能正向转化为市场收益。演员的配置和表演的设计，应综合考虑整部电影的艺术设计和美学定位。2019年，市场上仍存在盲目堆砌"流量""明星"的影片，或者缺乏创新精神、只依赖创作惯性和"套路"的影片，这些影片不在艺术上深耕细作，难以收获良好的口碑和持续性的票房收益。也有一些影片，尽管集结了不少实力派演员，在他们稳定发挥水准的情况下，让影片的表演达到了一定高度，但是，这些影片却由于其他艺术部位的总体塌陷，没有得到好的市场反响。这种现象也表明，市场和观众越来越理性，电影的市场评价遵循着"木桶效应"。如果整部影片的艺术水准不能全面提升、修补"短板"，那么，优秀演员就算再尽力表演，恐怕也不能成为一键挽救全片的"绝招"，甚至还会造成优秀表演资源的浪费，消磨掉观众的电影理想，让"演技"也陷入和"流量"一样空有噱头的尴尬境地。

第三，国产电影的表演观念尤其是塑造人物观念在2019年实现了一次重要更新，小人物、小视角、小事件折射大美、大爱、大时代、大情怀，为今后的电影创作奠定了新的思维和格局。以小见大的手法在电影创作中并不罕见，然而，2019年《我和我的祖国》《决胜时刻》《古田军号》等影片，在大银幕上实现了新的突破。用小人物的感人经历照见伟大时代、讴歌党的领导、弘扬爱国精神，强化了主旋律表达的精度和深度，融入了越来越多的类型元素，也引发观众的广泛共鸣，满足电影市场需求，为下一阶段的电影创作提供了新的增长点。

2020 年：举重若"重"的"飙戏"风格

一、举重若"重"：年度表演的基本判断

一场疫情，既是社会经济一件大事，也是电影界的一场革命。2020 年的电影行业状况充分晓喻世人，电影生产的理论与实践已到需要更新迭代之际，其知识谱系亟待修正。它尤其表现在上半年，电影人被迫按下暂停键，有暇思考走过的道路、面临的大疫与未来的方向，猛然发现原有的知识体系似乎有点不堪其用。无论出于技术发展等主动性原因，抑或是疫情防控等被动性因素，电影产业的终端将不再仅仅是影院，而是数字电视、电脑、手机视频 APP 甚至短视频 APP，以及更加广阔的后电影产品系统。

表演艺术也不例外。以往电影表演的美学原则以及创作方法，都是从大银幕呈现效果出发，而今观看屏幕和端口的因素将会被纳入表演创作的参考范围之内。影院电影，必须确立观众来影院的理由，电脑、手机或者电视屏幕无法替代的电影核心影像接受体验，是影院电影生存之基，电影环绕声、3D\4K\120 帧等新技术，与电影表演渐趋深度融合，形成表演技术化与技术表演化，催生虚拟表演、无对手表演等新表演形态。

2020 年的国产电影表演艺术，可用举重若"重"概括。无论是美学水平和生产水平上刷新新主流电影高度的《八佰》《金刚川》《我和我的家乡》，还是温故知新以及破解中国人在特定时期心灵密码的《夺冠》《一秒钟》《送你一朵小红花》《春潮》，以及工艺纯熟、风格突出、能量强劲的类型片《囧妈》《拆弹专家 2》《赤狐书生》《除暴》，这些电影的表演基本上都有一种使劲与较劲的"飙戏"风格。在密集排列的戏剧性场面和特技场面中，在快节奏叙事和高强度情感中，在同对手戏演员"过招"的气场中，演员于限定设计的发挥空间之内注入了拥挤的信息量，展现人物华彩，抓住观众的注意力，对表演创作是个不小的考验。

这种现象，可从正反两个方面认识，一方面是颇具难度的"重"表演状态，犹

如锤炼真金的"三昧真火"，将一批演技欠佳的演员排除在外，一定程度上让前些年电影表演中泥沙俱下的状况有所缓和。真正具有表演功力的演员，能够充分发挥艺术造诣，受到电影生产端和消费端的同时信任，主演了2020年三部重量级影片《八佰》《金刚川》《一秒钟》的演员张译，即是一个重要案例。另一方面，"重"表演要求演员对角色的理解和把握必须是独特而充沛的，体现必须是精准的。如果表演过度，会演变为一种极致化和暴力化倾向，角色的呈现不够自然、舒展和微妙，人物情绪也会"跑、冒、滴、漏"，留给观众想象和回味的空间很小，一味求"重"未必能诞生留存影史的魅力形象。

举重若"重"的年度表演现象，除了一、二度创作层面的诸种影响因素，背后还有一些值得思考的深层原因。首先，是拍摄投资巨大与新兴技术加持，剧组人员动辄数百，每日开支颇高，以主要演员为工作中心，演员心理压力较大。如此，使他们必须调整自身的表演策略与方法，形成独特的"重气压"表演气质以及风貌；其次，从影迷到迷影，观众审美兴趣点的转移和求新，也对电影表演起到潜在的规范作用。观众平常多接触短视频，快节奏和碎片化，富有创意性、形象性和冲突性，剧情奇特而反转，风格强烈而多样，表演直白且外放，培养出了观众的"重"口味。主演短视频者多为业余演员，需要在极短的时间之内"吊"住观众。如此"短"的表演方式，与"长"的电视连续剧的表演形成一种"掎角"之势，给不"短"不"长"的电影表演带来冲击；再次，举重若"重"，也是当代电影演员锻炼新的"基本功"。电影作为现代服务业，知识体系是硬核力量，以票房为天的电影知识体系是工业时代产物，智能时代电影奉行的是"火车头理论"，通过电影的"火车头"带动相关产业的"长尾效应"。2020年，尽管传统表演方法仍处主流地位，但是，疫情在客观上起到了为国产电影"提速"的催化效果，表演美学革新已是一个实践和理论的双重课题，如何适应数字技术的变化以及表演美学的创新，包括表演参与电影空间的生成、数字技术的表演处理以及修改、真人表演与虚拟表演的合成等，电影演员已经在经受这些挑战的试炼。

二、风格化的现实主义表演

现实主义作为中国表演基本传统，最能体现电影人的人文情思与艺术造诣。现实主义表演对国民人格进行扫描、记录以及反思，抵达人物心灵幽微之处，实现表演的人文价值，一般而言，年度最为杰出的表演佳作大多诞生于此。2020年，现实主义表演代表作品有《夺冠》《一秒钟》《送你一朵小红花》《同喜》《再见

吧！少年》等，它们在于表达时代情怀和历史反思的同时，和类型元素结合紧密，现实表演或有所夸饰、浪漫和矫情，具有较强的观赏性和适应性，构成一种风格化的表演格式。

陈可辛执导的《夺冠》为女排精神和时代精神存档立传，唤起了中国人集体的内心体验和年代经验。影片以巩俐饰演的郎平为线索和见证，展现了两代女排国手不变的内在传承和迥异的外部形象，以折射三十多年中国人心境的变化。观众对这段历史的熟知，以及体育竞技题材影片的特性，规定了影片必须在真实性和还原度上立住脚。在表演艺术上，《夺冠》采取了高度纪实化的处理方式，邀请年轻一代的女排国手本人出镜，里约奥运会女排"夺冠"阵容中的惠若琪、徐云丽、张常宁、颜妮、朱婷、袁心玥、丁霞、刘晓彤、龚翔宇、林莉 10 位运动员参与演出，表演她们的日常训练和比赛场面，尤其是再现了 2016 年里约奥运会"中巴大战"惊心动魄的尖峰时刻，支撑起影片"真实再现"的艺术质地。同时，年轻一代女排运动员们飒爽明朗的风姿也贴合了影片后半程所表达的观念变化，即解除思想包袱和实现自我成就。80 年代女排队员的演员选择，也尽量贴近真实原型，注重对当时的发型、妆容、服饰以及精气神的复原，体现了一代人蓄势待发的勃勃英姿和艰苦卓绝的奋斗意志，尤其是启用郎平的女儿白浪饰演青年郎平，达到了形似和神似效果，同时还让观众产生情感上的联结和想象。非职业演员为《夺冠》奠定了真实而准确的基调，而巩俐、黄渤、吴刚、彭昱畅、刘敏涛等职业演员则增加了影片的丰富性和鲜明性。主演巩俐与郎平同为 60 年代上中期出生，她们对于国族和时代有着基本同步的记忆与感受。为了塑造好这个角色，巩俐深入女排的训练场和赛场"体验生活"，并训练出运动员式的精干有力的肌肉和体态。同时，巩俐用扎实的演技对郎平的神韵进行了复刻，包括声线和台词的模仿，她塑造的郎平也被舆论称作是"神还原"。她饰演的郎平不单是一个沉稳和健朗的顶尖运动员，也是一个有经历与有谋略的思考者，更是一个锐意进取和胸有丘壑的革新者。凭借对郎平的精彩诠释，巩俐获得第 26 届金像奖最佳女主角，颁奖词中称她"将中国电影'第五代'从艰苦走来的坚韧精神，与郎平的运动员生涯完美结合"。另外，彭昱畅和黄渤分别饰演女排教练的青年时期和中年时期，从另一个角度提供了观察女排成长变化的视点，也构成影片节奏和观感的有机调节部位。吴刚饰演的 80 年代女排教练，严厉和铁血的外表之下，藏着深谋远虑的决心和恒心。

张艺谋执导的《一秒钟》，为了配合浪漫化与传奇化的剧情，以及影像上粗粝简朴的历史化特点，表演风格也是简练而留白的。《一秒钟》的演员造型首先成

为一种富有表现力的修辞艺术，张译、刘浩存两位主演，在影片中大部分的时间里都以"黑""脏""粗"的造型示人。角色的脸和头发似乎总不干净，衣衫也是褴褛破烂，他们只要一出场，就属于"彼时"和"彼处"，昭示着人物的经历和处境。影片中数量不多的台词几乎不会直接表露人物的内心，演员的眼睛中闪动的情绪、心思和意志得到了突显，面孔本身"会说话"。张译饰演的张九声，身与心都饱经磨难，极为艰苦困顿，因为强烈的目的而闪耀着一种拼上一切的"狠劲"，具有强烈的悲剧性。新一代"谋女郎"刘浩存在大银幕上的首次亮相给人留下了深刻印象，她饰演的刘闺女，和张九声一样有着在逆境中不屈不挠的倔强，这组人物形成了对立统一的关系。刘浩存塑造的形象狡黠而痞气，用故作不在乎的张牙舞爪掩饰人物本质上的孱弱无助，然而还有一双清澈灵动的妙目，流泻着些许和情境格格不入的美好光芒。范伟饰演的范电影则在阶层做派上和动作节奏上与两位主人公形成反差。和风尘仆仆、一路逃亡追赶的张、刘二人相比，范电影有着处变不惊的矜持和颐指气使的派头，因为他放电影的技能赋予了他在小镇上高人一等的"特权"待遇。范伟在拿捏这种可笑而可悲、有缺陷但不失人情味的小人物的分寸感堪称老道，其表演有两个重点，一是操作放映器材和处理胶片等专业的动作表演；二是人物与权力之间的"化身——分离"关系的表演，包括这种关系中能让人性的光芒照进来的"裂缝"。值得一提的是，影片的主要矛盾以及三个主要人物之间的纠葛，集中于一盒电影胶片，剧情将冲突的爆发点设置在"看电影"这个行为上，看电影的仪式性表演就逐渐本体象征化，成为解锁三位人物的命运和情感"钥匙"的关键性场面。

《送你一朵小红花》是导演韩延"生命三部曲"的终章，通过两个抗癌家庭的悲欢引发对于生命和死亡的思考。影片的表演调和了一些喜剧的风格，冲淡了死亡的沉重和分离的悲怆。主演易烊千玺和刘浩存，青春无敌的鲜亮状态，本身就是极富感染力，是最大的表演能量。同时，他们的表演设计给人物增加了很多可供琢磨的点。易烊千玺比较好地完成了叛逆少年韦一航的表演任务，形象鲜明以及层次感突出，细腻展现了一个从封闭到打开到感悟的艰难过程。易烊千玺在采访中将韦一航对外界的抵抗行为的本质归结为"害怕"①，捕捉到这一点后，他有条不紊地展开人物复杂的内心面面观：自尊与自卑、抵触与心动、脆弱与强硬、冷漠与赤诚、感恩与歉疚……可以说是一次完成度很高的表演。刘浩存饰演的马小远同样充满了矛盾，一方面她纯真脱俗，一颦一笑灵气逼人；另一方

① 参见《送你一朵小红花》制作纪录片《〈送你一朵小红花〉特别纪录》。

面,比起愤世嫉俗的韦一航,她更加早熟、精明和无所顾忌,用导演韩延的话来解释,这是一个 5 岁开始就患癌的人,早就活"开"了。夏雨饰演的马小远父亲老马,这一形象也颇具意蕴。老马看起来是一个没心没肺的"老顽童",和马小远在一起的常态,反而是女儿在煞有介事地"教训"父亲。这种错位可以被视为父亲对女儿的"需要"甚至"挽留",当马小远复发病倒时,老马便已再无佯装的必要,那份"混不吝""不靠谱"荡然无存,在这个层面上,夏雨演出了人物的潜台词。此外,实力派演员高亚麟、朱媛媛以及喜剧明星岳云鹏的表演,也强化了影片悲喜交加风格。

根据真人真事改编,同样以绝症少年为表现对象的电影《再见吧!少年》,将校园片和音乐片的类型元素融入,讲述了 14 岁的男孩王新阳从确诊到离世的最后光阴里,乐观坚定地自我实现的故事。影片中饰演王新阳的正是在热门剧集《隐秘的角落》中大放异彩的少年演员荣梓杉。荣梓杉在影片中的表演流露着自然的生动和朝气,以及刚好属于这个年纪的"懂"与"不懂",结合人物的不幸遭遇,分外令人心碎。尤其是患病后,荣梓杉的表演突出了人物不断遭受打击却又不断坚强重建的信念,而不去在矛盾冲突上添油加醋或加强煽情点,这种表演处理也是比较真实可信的。

反映农村移风易俗的影片《同喜》,用诙谐的笔触勾勒了当代农村的人情世故。姚安濂饰演的贾有权精明而不失淳朴,死要面子,于是骑虎难下;艾丽娅饰演的郝贤惠贪小便宜且直脾气,对金钱斤斤计较却注定得不偿失。姚安濂和艾丽娅用不着痕迹的演技,塑造了一对寻常农村夫妻,表演达到了对集体人格及国民性的反思作用,赋予了影片深刻的现实内涵。

三、深加工和细加工的类型表演

类型电影是国产电影发展的重要途径,是我国电影产业市场化改革从而激活制片、发行和放映各个环节的具体通道。2020 年类型电影表演的特质,是类型电影在成熟过程中深加工和细加工的一种表征,尤其是两部重量级新主流电影《八佰》和《金刚川》,以重大历史时刻里的真实人物为题材,集结了一批优秀的演员,用动情的表演和感人的形象,为国家精神和民族情感代言。另外,中美合拍的古装动作片《花木兰》,也是一次东方面孔、东方武术和东方韵味在全球范围内的重要亮相,为中国电影扩大在国际市场的影响力提供了新的参考依据。

管虎导演的《八佰》以淞沪抗战时死守职责的军士为原型，塑造了一组在国家危难之际顽强抵抗的军人群像，并辐射到当时上海社会各个阶层和群体的整体面貌。影片人物形象众多，但是，没有淹没在情节和场面之中而失去个性和深度。影片的表演糅合了战争、奇观、社会、武打等各种类型元素，整体上弥漫着一种血性和强悍，用导演管虎的话来说，就是"普通小人物在面临死亡的绝境下，被逼出了生命里最有人性光辉的瞬间"。[①] 同时，影片的表演没有避讳人物的怯懦、恐惧、疼痛和自私，并非平面化地呈现军人的表层形态，而是将复杂与斑驳的人物逻辑和人物关系，归结到战争性与人性、必然性与偶发性等复杂的对列关系之中，试图展现真正的极端情境下的具体的人，把人物演"活"了。王千源、姜武、张译、杜淳等成熟演员，用典型化的表演处理，塑造了性情不一、想法各异的几位主要人物，或忠或奸、或勇或怂，但是，都具有清晰的角色总谱和人物弧光，表演本身就构成了足够的悬念和张力，直击人心，效果震撼。青年演员李晨、郑恺、李九霄也比较好地完成了表演任务，其表演分别承担了在情节和情感上的小高潮，给观众留下深刻印象。偶像出身的青年演员欧豪、魏晨和俞灏明在影片中的发挥也较为出色。一般来说，偶像明星在电影中的职能，总被认定是局限于炫"颜值""耍酷"和"矫情"，这三位演员在《八佰》中实现了突破，他们在形象上比较俊朗。同时，他们表演的状态和质感又是生动准确的，魏晨饰演的"朱班长"暴烈与刚毅，俞灏明饰演的南方军官斯文与内秀，欧豪饰演的"端午"一角则有较大的转变，"端午"原是个不理解战争、归心似箭的小农形象，也曾哀叹命运，想过逃走，战争的残酷和同胞的牺牲让他震撼，唤起了他英勇无畏的一面，尤其他面对死亡时的超然，此时人物完成了脱胎换骨般的升华。和以往的表演相比，欧豪在《八佰》中突破较大，演出了人物的多面性和层次感，流畅而又可信。尽管《八佰》的表演还称不上完美，个别桥段有噱头太多之感，并且是用当代眼光在诠释历史，但是，演员的表演还是起到了弥补时代质感的作用。

《金刚川》取材于"抗美援朝"的历史真实，在表演上有两个特点，一是具有突破性地表现了多个兵种配合作战的战争场面，这让战争叙事更加清晰，同时也让数量庞大的人物群组有了层次感和结构感。以邓超、李九霄为代表的步兵阵营形象，以张译、吴京为代表的炮兵阵营形象，以魏晨为代表的工兵阵营形象，以邱天为代表的通讯员阵营形象，随着叙事穿插呈现，围绕着共同的目的协同作战，形成一种表演的"交响乐"：多"声部"、精布局、重配合；二是文戏表演处理十分

① 参见电影《八佰》制作纪录片《虎·破》。

精练好看,有不少闪光点和回味点。例如张译饰演的张飞和吴京饰演的关班长,他们之间微妙的职场关系,在快节奏的战争叙事之中有条不紊地展现。张译演出了一个温吞老实的炮兵逐渐情感激化的"过程",而不是从一个状态毫无过渡地突转成另一个状态的"结果"。关班长豪爽不羁的北方汉子形象,具有感染力和辨识度,几乎是全场最为高调的存在。操着拗口难懂的江西口音的邓超,其表演形态较为收敛,显得真挚朴素,难得的是还带有一丝不刻意的幽默感。魏晨饰演的工兵连连长闫瑞,首先在体格和神态上就具有军人的矫健英武,同时,闫瑞的形象折射出整个工兵连的意志和坚韧,不温不火却是状态准确。

《花木兰》的主演刘亦菲精致脱俗的五官、古典端庄的气质、轻盈利落的打戏,以及较为地道的英语口语会话,都是帮助她塑造木兰一角的优势条件,她也基本上完成了这次表演任务。但是,由于影片对中国传统文化理解比较单一和片面,整体人物设计和美学倾向是在西方视域下的东方想象,同中国古典美学距离较远,这些都让中国观众接受起来有种偏差感。此外,剧中人的做派和理念是西式的,演员台词也是全英文,造成表演的生硬。另外,人物的漫画化、扁平化也限制了演员的表演发挥,尽管邀请了李连杰、甄子丹、巩俐、郑佩佩等顶级的华人影星出演,但也未能体现东方人特有的"魅"和"韵"。

《误杀》将背景放置在泰国的边陲小镇,异域地缘、多元文化以及多阶层华人群体,为这部影片的表演奠定了神秘复杂的整体基调。影片中有大量泰拳比赛的动作场面,实际上隐喻主人公一家和警方的角力,如同泰拳搏杀一般狠厉致命。主演肖央在这部影片中证明了他出色的角色掌控能力,他饰演的李维杰平素看起来只是一个有些"蔫"、有些闷的凡俗中年男子,但是,当家人身陷麻烦,他就被刺激着迸发出强大的责任感和意志力。如同在《唐人街探案 2》中深藏不露的表演,肖央在《误杀》中有着相近的神态"面具":面无表情,茫然之中若有所思,但眼神里的内容却并不无辜,给人一种亦正亦邪的琢磨空间。陈冲在影片中饰演精明彪悍、不择手段的铁面女警拉韫,她传递出了这个人物的骄横与危险,每次登场都带着具有压迫性的骇人气场。谭卓饰演李维杰的妻子阿玉,原本是一个有些软弱和无能的家庭主妇,是整个家庭中最容易突破的那道线,但是,为了保护女儿,她也不怕和心狠手辣的拉韫对峙,流露出不逊色于对方的杀气和决心。姜皓文饰演醉心于事业、忽视家庭的政客都彭,在外总是对选民和传媒笑脸相迎,家庭生活中却冷漠无情,缺乏关怀与耐心,塑造了一个政治人物的虚伪,同时也点明了这个家庭悲剧的根源。

《拆弹专家 2》由邱礼涛执导,层层反转的剧情之下对人性的挖掘和正义的

探讨，都给观众留下惊艳之感。刘德华饰演的主人公潘乘风，人物质感饱满，过渡自然，在影片中有着不同的阶段性状态。出场时他是潇洒能干的精英人士，残疾后不服输但是逐渐对现实失望，心态扭曲愤怒导致走上歧途，失忆时茫然无助任人"书写"过去，得知真相后最终醒悟而舍生取义。刘德华在《拆弹专家2》中正邪交织的表演，贯穿不变的是人物的要强感。起初，这个特质藏在他绅士风度之下，失去一条腿后，要强感表现为憋着一股狠劲训练复健，复职失败后，则转化为疯狂、偏执、具有"痴"感的眼神。这些潘乘风重要人生阶段的变化，刘德华都处理得合理自然。谢君豪饰演的反派马世俊是一个反社会人格的恐怖组织首领，他在片中的造型和感觉比较接近一个"邪教"教主，时时酝酿着毁天灭地的大计划，还自觉冠冕堂皇，疯狂而又阴郁。刘青云、倪妮也较好地完成了警察形象的塑造，增添了正义阵营人物的丰富性。

王千源、吴彦祖在警匪片《除暴》中展开了"重"而"狠"的正邪对决。影片具有比较强的年代质感，主演们的表演也充分参照了90年代的风物人情。吴彦祖在采访中提到他通过观看刑侦纪录片，揣摩在当时的技术条件和社会环境下，一个悍匪应该怎样思维，怎样行事；卫诗雅则认为90年代的年轻女性在表达感情的方式上应该和现在有所区分。[①]王千源为了扮演刑警，坚持健身塑形，在最后一场浴室搏斗戏中，呈现出了比较有说服力的体态和力量，与吴彦祖拳拳到肉的搏斗，成为全片画龙点睛的一场高潮戏。

动作片《急先锋》中，主演除了成龙，还有青年演员杨洋和喜剧演员艾伦，这种"混搭"的演员配置上有一定的新鲜感。《急先锋》的打戏表演，融合了枪战、搏击、野战等元素，给人以应接不暇的视觉效果。魔幻神怪片《赤狐书生》，李现、陈立农、哈尼克孜、裴魁山等演员的表演比较夸张和戏剧化，并且与特技特效大量结合，勾勒了一个光怪陆离的精怪世界。

四、以"形"夺人的喜剧表演

喜剧片在我国电影市场中一直占据着难以撼动的强势地位，是观众缘与商业性的良好保障。国产喜剧片的表演比较注重情绪的渲染和强烈的效果，具有非自然主义倾向以及风格化、技术化、魅力化的美学特质。2020年上映的喜剧片还多了一种号召观众重回影院的"救市"职能，尤其是年初的《囧妈》和国庆档

① 参见《除暴》制作纪录片《除暴·独家纪录片》。

的《我和我的家乡》的上映，对于备受疫情困扰的观众和行业来说，都具有特殊的事件性意义。本年度的国产喜剧表演，比以往更加强调夸张和雕饰的一面，属于一种以"形"夺人的美学形态，注重喜剧形象、外在展现以及局部的重点场面。喜剧演员本就不乏演技高手，如葛优、徐峥、范伟、黄渤、王宝强、邓超、沈腾等，因而当他们开足马力，在银幕上争相抖露一层层"包袱"和一招招"绝活"时，也对影片整体上的平衡度与和谐感产生了影响。

《我和我的家乡》大致采取了 2019 年《我和我的祖国》提供的新主流电影的"模板"，同样以大时代背景下的小故事、小人物、小视角来弘扬主旋律，用对家乡的感受和思念"询唤"中国人的普遍情感。《我和我的家乡》采用了喜剧的形式，表演上显示出了与《我和我的祖国》大相径庭的质感，非同于后者的抒情、舒展与深挚，《我和我的家乡》的表演是张扬、强劲与高频。5 个小单元集结了逾百位知名演员登场，快速叙事的节奏让演员们要在有限时间和篇幅之内一步到位，通过一个亮相、几句台词以及表情、身体、造型、场面调度的艺术设计，表明角色的信息量及其任务，建立起角色的质感与神韵，并进一步达到表演的"出众""出彩"和"出圈"。《我和我的家乡》分量颇殊，制作班底和演员阵容堪称顶级水准的"梦之队"，因此，和平常的表演作品相比，影片中大部分演员都显得较为使劲，有时甚至过于使劲，以在表演过程中不落败于对手，乃至是超过或者压倒对手。《我的我的家乡》5 个单元中，戏份相对较多的主要角色皆由新时期中国影坛的领军人物出演。他们可以对主人公们进行较为整体的角色设计，包括人物的性格逻辑以及细节亮点。《北京好人》中的葛优饰演的是一个具有北京地域特色的市井小人物，状态准确，张弛有度，用浑厚的"内功"展现人物的善良之处和糊涂之处。葛优的表演一贯有种"冷幽默"的温度，在《北京好人》中也贡献了诸如"抽血""唱戏"这类的"热场面"。《天上掉下个 UFO》则与《疯狂的外星人》《唐人街探案》等知名国产喜剧联动，与短视频和直播联动，这些元素都确保了表演的丰富性。王宝强和黄渤一攻一防，形成了具有张力的人物关系。《最后一课》中的范伟，相对来说表演得比较"稳"。在人物性格总谱的设计上，凸显了人性化和道义感的人格魅力，让观众从中品出光阴流逝的人生况味，显得颇为难得。《回乡之路》中，邓超的表演欲扬先抑，比较多地使用肢体和台词营造喜剧效果。闫妮则时而高傲、时而质朴，让一个从山村走出来的"电商女王"形象真实可信。《神笔马亮》中，沈腾和马丽这对戏剧搭档的"化学反应"依然强烈，基本延续了"男弱女强"的人物设置，在反转、发现，以及其后的反应中，有着充沛的表演能量。此外，《我和我的家乡》中，绝大多数的配角表演则要抓住角色典型的动作元素，准确而又传

神地表达角色的个性，也有不少精彩的发挥。如《北京好人》中章宇饰演的民警，基本只是通过亮相制造悬念引发主人公心虚，但他还是开门见山地营造出警务人员式的锐利和精悍的气场。《最后一课》里的张译，饰演一名小村官，滑稽而尽责，在校舍门外哭泣的那段戏，是有人物逻辑以及信念感的表演。《回乡之路》中的王子文，也演出了"小妞电影"女主人公般的喜感，在有限的反应镜头里给足了人物的性格、身份和态度。

徐峥自导自演的《囧妈》，仍然注重呈现现代都市中事业型男性的"哀乐中年"，他和黄梅莹饰演一对彼此隔阂很深的母子，在一场意外之旅中重拾了解并走向和解。影片对于"中国式"亲子关系的细节捕捉得很准，"养生""喂食""催生"等表演场面都能引发观众会心一笑。徐峥饰演的仍是一个事业有成却家庭关系一团乱麻的中年男性，有着世故、自我、冷漠和重利的"都市人格"，要通过一系列"失控"帮他找回善良纯真的"初心"。徐峥的表演，基本完成了人物的规定动作，因为本片重点放在了亲子关系上，他在有些表演段落中调和了一些"幼童"式的神态和语气，揭露家庭的历史状态。黄梅莹饰演的母亲，内心缺爱，外在表现得比较神经质，含嗔带怨，还有一些正剧中的母亲形象感觉，喜感不是特别夸张。徐峥、袁泉、郭京飞等实力演员的表演水准正常发挥。喜剧演员贾冰特有的表演节奏和语言方式，叙事功能不强，主要让人品味场面的喜剧性和潜台词。

《一点就到家》表现新农村、新青年、新面貌。刘昊然、彭昱畅和尹昉三位主演，他们性情、思想和行动的矛盾冲突是整部影片的发展动力。刘昊然的斯文、机敏与心态消极，彭昱畅的冲劲、市侩与有情有义，尹昉的颓废、浪漫与细腻精致，基本上达到层次分明和相映成趣的喜剧效果。故事背景发生的云南乡村，由非职业演员出演的当地农民，既有表现采茶、养猪、放牛、赶集的劳作场景表演，也有送快递、开网店等新型劳动方式表演，当下中国人最新的生产生活方式在电影中迅速得到反映。

《温暖的抱抱》基本沿袭了"开心麻花"团队的喜剧"配方"：黑色幽默、恶搞闹剧、神奇梦幻与小情怀、小"三俗"。主演常远饰演一个高度强迫症者，"面瘫"式的表演略显单一，缺少对人物内在的呈现。李沁的角色性格活泼、不修边幅，与她一贯的表演模式距离较远，适配感不是太强。沈腾则保持了正常的表演格式，看点在于他在下一秒永远意想不到的反馈，以及矫饰、强撑之下出其不意地"泄气"。马丽、艾伦、乔杉等成熟的喜剧演员虽然戏份不多，但戏感强烈，对全片的表演起到了重要的装点作用。

五、表层化和宽角度的文艺片表演

文艺片是一个介于商业电影和"艺术电影"之间的影片集群，是能够对中国人起到心灵养护作用的重要文艺样式。2020 年的国产文艺片，依然注重表现目前我国社会在深化转型中，价值观转型而使情感斑驳的"症候群"，主要有《风平浪静》《春潮》《气球》《荞麦疯涨》等几部作品。文艺片的表演，是以情致感人的表演方式，演员要表现各种情感和思潮的风起云涌，并应有唤醒观众的美好情感的文化诉求。本年度的文艺片，尽管有章宇、宋佳、郝蕾、金燕玲、王砚辉等演技派演员"助阵"，但是，由于剧情和人物的设计不够扎实细密，使得表演呈现出表层化和宽角度的特质。精彩的表演段落，由于缺乏有力支撑，甚至成为单独的美学部位，局部大于整体，有"佳句"无"佳篇"。

《风平浪静》讲述了一段尘封 15 年的罪案如何改变了相关人等的命运，尽管本片号称是一部"现实主义犯罪片"，但在风格上具有一种"暗黑"而诗意的气质，表演也比较跳脱和含蓄，富有余味，因此，可以被归入文艺片表演的范畴进行讨论。主演章宇的表演处在一个压抑的总调上，他饰演的宋浩背负着犯罪的前史和难言的愧疚，惶惶不安却又不敢暴露，因而人物外在的行为和情绪不能随意"蔓延"，偶有外露也是转瞬即逝，以"藏"和"忍"为主，有时就显得迟钝和晦暗。影片后段，章宇有一个与镜头对视的表演，传递出了人物对命运的疑惑、叩问和茫然，具有多义和复杂的情感，可以被视为他在本片表演中的"高光时刻"。宋佳饰演的潘晓霜，本身是个比较单一的人物设定，但是，宋佳的演绎赋予了这个人物鲜活的质感。无论是挑逗宋浩时的小表情与小动作，还是独处时孤寂却不甘寂寞的神态，以及最后怀着宋浩的孩子独自生活的坚强与自洽，这些表演处理都给潘晓霜这个平凡女孩增添了真实与独特的质地。王砚辉饰演的宋父，人物逻辑始终清晰，是一个为了家庭可以牺牲自己，哪怕不择手段的形象。李鸿其饰演的李唐是一个包藏祸心的纨绔子弟，李鸿其用喜怒无常、翻脸无情的表演诠释了人物的危险和邪恶。邓恩熙饰演的万小宁，看似是叛逆而尖锐的"太妹"，实则孤立无援、命如草芥，发挥空间有限但戏感饱满，体现出较强的表演潜质。

《春潮》是一部家庭题材的影片，用寻常生活的"横截面"反映祖孙三代女性的情感和命运。郝蕾饰演的记者郭建波总是心事重重、颓废沉默，随着剧情的展开，她与母亲之间深层的积怨得以揭露，让观众明白这是一个把自己的生活活成了对母亲的报复的可悲人物。郝蕾用干脆直接的动作，缺乏安全感的眼神以及

"失语"的语言，表现了郭建波的痛苦内心，折射她成长过程中的挣扎。影片结尾的一段对昏睡中的母亲的独白，直接剖白内心，表达感情，但是，由于前因后果的铺排不够水到渠成，这段精彩和动情的表演也没能有机地升华全片的精神内核。金燕玲饰演的纪明岚，在外知书达理，在家咄咄逼人，对她的女儿和外孙女都有不少奚落否定的语言暴力和愤懑怨怼的"负能量"，是一个扭曲的折磨人的形象，金燕玲诠释出了人物内心世界的层次。"同学聚会"的那场戏，金燕玲像少年一般畅快放歌，神情舒展而陶醉，把纪明岚的隐藏的一面呈现得令人联想，是很有功力的表演。曲隽希饰演的外孙女郭婉婷，代表着家庭的未来和希望。她观察着大人的恩怨，并以自己独特的方式巧妙介入，曲隽希老成早熟但不失天真清澈的表演，将这个小女孩诠释得不落俗套。

万玛才旦导演的《气球》，将故事环境放置在了一个闭塞单纯的环境里，突出对生命和繁衍的命题讨论。由于影片的矛盾冲突比较内在化，以及文本和结构上的文学性，因此，尽管主演索朗旺姆、金巴、杨秀措都是专业演员，但是，整体的表演还是较为原生态和日常化，戏剧性不是特别强，留白和停顿比较多，达到了一种神秘和玄妙的境地。结合影片的画面风格和意象细节，达到了很好的表情达意效果，尤其是索朗旺姆、杨秀措饰演的一对姐妹，表演质朴而真挚，彼此之间更形成了映照和补充的关系，构成了非常深刻的少数民族女性形象。

影片《荞麦疯长》格调复古，情感暧昧，用浪漫化的手法呈现了三个苦闷而茫然的小镇青年。但是，由于故事比较"悬浮"，讲述故事的方式也掺入了大量技巧，人物强烈的情感和情绪显得矫情，演员把握起来也有一种概念化和表层化的局限，观众看后亦无法共情。例如马思纯饰演的云荞反复宣称要"活得像一部电影"，但是，这个立意并没有通过人物的言语和行为具象化，仅仅成为一句口号。尽管她诠释叛逆少女的那种不安分、不服管却又不失纯真的一面是堪称准确的，但是，这些特质由于缺少扎实合理的支撑，事实上是难以打动观众的。

根据上述所论，可以基本获得以下结论：

一是短视频作为目前大众最为习惯和便捷的观看方式，正在影响着电影生产，表演也同样受到"辐射"。最直观的一个体现是电影表演和演员概念的"泛化"，正如"自媒体"让每个人都能传播和输出内容，短视频窗口也让表演的概念进一步延展，改写着表演介入电影的方式，也就要求未来的电影表演对新端口和新媒介的适应。2020年的《我和我的家乡》中，手机竖屏表演连接了小单元，并成为主要人物的亮相手段；同时，还把千万个普通人的形象和电影演员交替并置，承担了发动大众参与、拓宽表现范围的创新型功能。《赤狐书生》结尾字幕，

与“抖音”APP合作，发动“网红”来模仿再现影片中的造型和桥段，进行宣传和互动之余，也拓展了影片“表演”的边际。电影表演并没有随着影片的结束而完成，开放了“后”表演和“后”创作。知名电商主播李佳琦，也在电影中客串出演“自己”，电影情节直接反映“带货”“网购”的热点生活方式。以上这些迹象，同当下中国人的思维习惯与生活方式息息相关，电影艺术反映着火热的现实，电影表演给中国人留下影像“速写”。

二是技术变革及其进步，是电影发展的常态，在产业和美学的驱动之下，电影的技术和艺术不断至真至美。在此，表演美学也在渐变过程之中，尽管它的基本原则始终恒定，表演是表演人以及世界内心的，表演的深度是哲学的力度以及表演的宽度是社会学的宽度，其本体属性是人的表演。数字技术使奇观电影业态有所膨胀，甚至是一种“随心所欲”的状态。表演成为一种奇观电影的要素，与虚拟空间“搭戏”，在似真似假之间穿行。这也带来了表演空间放大和异化，演员的形体造型功能强化，需要身体的高创造力。

三是年轻演员状态发挥不够稳定，受到偶然性因素的制约，依赖“戏捧人”，难得“人捧戏”。如果一度创作没有给人物提供丰沛的信息量与绵实的依据，年轻演员的二度创作也难以赋予人物额外的味道和质感，表演环节也就出现种种问题。有些年轻演员在不同影片里的表演水准差距较大，有时比较好，有时很平庸甚至很“假”，这看似是个演员可塑性的问题，或者是导演会不会“调教”的问题，但是，实质上是全体创作部门之间协同性的问题。成熟的实力派演员其实也会面临同样的情况，但是，能够根据积累的经验阅历以及自身的一些创作“惯性”或者技巧，不至于跌破基本的水准线，而年轻演员技术相对稚嫩，表现的力度有所欠缺，因而还需要更多的训练和体悟。

2021年："致敬岁月"中的表演精神属性

一、高扬精神属性的年度表演特质

2021年是中国共产党成立100周年的重要历史时刻，是"两个一百年"奋斗目标的历史交汇期，对于中国电影来说，是"政治大年"。电影作为重要文化形式，是我国文化自信的载体和精神文明的阵地，在这一年中全国范围内自上而下的"社会包围"，促使站在新的历史节点上的电影表演艺术高扬精神属性，呈现出风清气正的表演正能量。

《中共中央关于制定国民经济和社会发展第十四个五年规划和二〇三五年远景目标的建议》中首次提及的"满足人民文化需求和增强人民精神力量相统一"，是接地气、可操作、广认同的现实路径，也能为电影表演艺术提供理论支点。电影表演归根结底是用可观可感的艺术形象以"情"动人。在此，"满足"对应电影表演艺术的产业属性，是对观众的情感、情绪和情趣的迎合；"增强"对应电影表演艺术的精神属性，是对观众的情操、情志和情怀的引领。"满足"是基础，"增强"是高度，是在"满足"基础上的"增强"，在"增强"高度上的"满足"，两者相生相荣。

前几年的电影表演中，《我和我的祖国》《我和我的家乡》《我不是药神》《地久天长》《金刚川》《一秒钟》等影片已经达到了"满足"与"增强"的统一。2021年的中国电影表演，将这一格局进一步拓展，重点突出了角色的精神属性，诠释了中国共产党的精神伟力，讴歌了伟大人民的高尚品质，呼应当代中国对英雄的崇敬、对民族复兴的渴望以及对美好生活的向往。这首要体现在关于中共建党百年、抗美援朝、抗击疫情等主流题材的优秀影片中，《我和我的父辈》《1921》《长津湖》《悬崖之上》《铁道英雄》《革命者》《中国医生》《穿过寒冬拥抱你》等影片中的表演，从历史的真实中走来，从人民的生活中走来，表现了特定时空情境下的典型人物，正能量且接地气，以鲜活的个体形象诠释了抽象的历史观、民族观、国家

观和文化观。同时,《你好,李焕英》《兰心大剧院》《爱情神话》《守岛人》《野马分鬃》《扬名立万》等小体量与小切口的影片,其人物塑造抵达到生活的深处,具有人性关怀和人文价值,补充和丰富了电影表演艺术的大生态,共同构建了新时代的中国形象和中国表达。

高扬电影表演的精神价值,也是中国电影高质量发展的题中之义。2021 年 11 月,国家电影局发布的《"十四五"中国电影发展规划》中,将创作生产作为未来中国电影发展的中心环节。对于电影表演创作来说,《"十四五"中国电影发展规划》提出的"深入生活、扎根人民,积累艺术素材,激发创作灵感"等工作要点,具有深刻而具体的指导意义,为今后的电影表演确立了方向导向。广袤而丰富的生活能够给演员的表演提供感性依据和理性定力。演员汤唯在谈到表演创作时就提到,"如果一个演员离开生活太远了,他的根就不扎实了。回归到最真实的生活中,把生活细节体会得更深刻,然后回馈给角色。"[①]站在"十四五规划"的始发点,中国电影表演应把握历史主动,客观看待自身短板以及困境,并思考今后的合理走向与目标诉求。此前,中国电影表演已走过了美学整治时期,电影表演美学从狂放到平实、从独霸到共处、从单一到多元,进入共生共荣的表演轨道,表演生态逐渐和谐。电影表演在经历若干年份的美学狂飙运动以后,要结合新时代的特点,完成科学精神和美学精神的再塑造,最终回归到电影表演的初心和使命。演员巩俐在谈及演员的修养时,就强调了"初心"的重要性,要坚守自己的一份纯净。在高精神价值的导向下,中国的电影表演有望实现更高层级上的质变,从真实的发现、道德是非的发现到社会必然律的发现和人类价值的发现。

2021 年,对于演员及明星的艺德问题成为社会广泛关注的议题。2021 年 8 月举行的电影工作者职业道德和行风建设工作座谈会,要求广大电影工作者坚持崇德尚艺,追求德艺双馨。9 月,中宣部印发《关于开展文娱领域综合治理工作的通知》,遏制行业不良倾向,廓清文娱领域风气。表演是"美"的事业,不能以"美"之名行"丑"之事。娱乐和逐利行为不能将表演行业推入背离社会共识以及道德伦理的境地。一些表演创作中的不良风气将在全社会的监督下逐步纠正,例如一名演员需要多个替身,包括但不限于"武替""文替"乃至"身替""手替";台词用"1234"暂代再依靠后期配音;"天价片酬"和"阴阳合同";唯"流量"论和"颜值"至上;极端的"饭圈"不良习气;个别演员人格膨胀、违背公序良俗甚至违法犯罪等。表演事业是道德事业,非道德之事必不可持续。演员应该坚守底线、潜心

① 姬政鹏:《老中青三代电影人共谋行业发展》,《中国电影报》2021 年 9 月 29 日。

创作，以新时代文艺工作者的标准自我要求。

二、重大历史时刻的想象性呈现

建党百年之际，对于重大党史时刻和党史人物的生动再呈现，对于"只有共产党才能救中国，只有共产党才能领导中国"的深刻诠释，是电影表演创作的重点。这些国人早已耳熟能详的历史段落，有着大量的史实依据和影视版本，当下的创作如何在传承的基础上进一步创新突破，与新时代同步，与新时代的观众共鸣，则是表演创作的难点。

《1921》《长津湖》《悬崖之上》《革命者》《铁道英雄》等几部2021年最重要的党史题材政治大戏，在表演上基本都选择了"失事求似"式的风格化处理，注重表演对全片视觉效果和情感表达的整体作用，并不追求直接真实的历史形态，而是"过滤"后的历史想象。在风格化和意象化的表演中，人物大多有血有肉、状态饱满，呈现出一种激荡奔涌的美学形态，每一个角色都是伟大精神的具象符号，建构了中国革命的精神史，进一步揭示中国人民选择中国共产党的历史必然性。这与当下的审美接受和情感逻辑有关，也是新主流电影的市场化探索的必然。

《1921》采用了青春化和人文化的表演策略，演员的年龄与角色情境中的年龄基本接近，塑造了具有激情和活力的青年革命者群像，是谓"年轻人干大事"。主演黄轩总结道，"（影片）把所有的伟人拉到生活中，加了生活中有趣的事情，和性格中有趣的事情。在这部影片中展现他们的'侧面'，展现真真正正的、有血有肉的、有理想激情的年轻人"。① 这一类不拘时空"散点透视"，用一个核心事件串联展现群像，揭示规律和真理的宏大叙事影片，在表演上最忌空泛和浮光掠影。可以看到，《1921》在剧作层面提供了一个个有戏感、有情感的"叙事团"，为演员提供了充沛的生活细节和生命体验，给群像中每个具体人物提供动机和逻辑。在此基础上，演员通过史料学习和考察采风，沉浸到时代和人物的具体真实中，逐渐找到塑造人物的支点。另外，在选择演员阶段，剧组就将外形上的肖似作为选角的重要标准之一，这对于演员的创造和观众的接受都是有裨益的。黄轩、倪妮、王仁君、刘昊然、袁文康、祖峰、张颂文、陈坤、李晨、倪大红、田雨、宋佳、殷桃、袁泉等国产电影的代表性演员均贡献了具有历史内涵和情感力量的表演，在基本完成表演任务之上，也不乏别致和亮点。陈坤饰演的陈独秀，在影片开场

① 详见《1921》制作纪录片《〈1921〉独家纪录片》。

令人耳目一新，这个角色与他之前的角色感觉距离较远，多了风格化气质，带有一点"神经质"的意味，正如他自言，这个人物有着"澎湃的、浪漫的偏执感"。陈坤在把握人物的复杂性格和心态时，显得驾轻就熟，渐入自由状态。黄轩和倪妮饰演的李达、王会悟伉俪，显示出沉稳明慧的不凡气度，张弛自如及其富有人情味的表演，让影片颇为慷慨激昂的整体调性中多了些许沉静和踏实，革命事业与平凡幸福产生诗意的连接。王仁君饰演的青年毛泽东也不落窠臼，雄浑和朝气并具，深入揭示了伟人青年时代对家人、爱人、战友和民族的情感世界，"洗衣服""换衣服"等表演段落则具有新意，拉近了观众的心理距离。张颂文饰演的何叔衡，在有限的戏份中精准地演绎了人物的历史、现在和未来，还带有一种慈父般的祥和与悲悯，表演蕴含的信息量可谓厚重绵实。影片中三次出现的小女孩的表演段落，不置一词，却带出了情感、人性乃至兴亡的联想，也是一处分寸恰好、余波荡漾的"闲笔"。

《长津湖》在体量、制作和票房等层面都堪称 2021 年 乃至中国电影史的"重型武器"。故事情境的残酷、拍摄环境的艰苦和重火重炮的战争场面，共同奠定了全片表演形态的"重""苦"和"拼"。《长津湖》的表演创作，还是落实到了人物塑造和精神传达上。导演之一陈凯歌认为，"一个好的战争电影，一定要从人物开始，同时要终结于人物。面对这些先烈，还是得把他们的精神表现出来"。[①]《长津湖》中的演员也带来了几乎是个人专业水准中最高层级的表现，堪称强者如林、千锤百炼。近年来已成为中国动作电影"定海神针"式人物的演员吴京，他饰演的七连连长伍千里，跳出了角色个体的武打特技呈现，而更接近一个情感上的象征符号，将七连内外上下的相关人物凝聚在一起，是军人和军魂的化身。一些观众戏称《长津湖》中的吴京从"打星"变成了"哭星"，这种调侃恰恰是他在本片中实现表演突破的佐证。与成熟军人伍千里形成对照的是易烊千玺饰演的新兵伍万里。作为影片中为数不多的成长型人物，伍万里身上寄托着观众的认同和视角。易烊千玺在影片中完成了从"野小子"到志愿军战士的形象转变，初期的野性桀骜、中期的震撼动容、再到后期的坚毅不屈，不变的是那道具有穿透力的犀利目光，和"不抛弃、不放弃"式的执拗神态。朱亚文饰演的指导员梅生，和伍千里的风度一文一武，他文而不"弱"，在举止、口音和神态上与其他士兵拉开不显突兀的差距。胡军饰演的"雷公"，具有山东大汉的忠义之气和草莽之气，人

① 赵丽：《导演陈凯歌详解〈长津湖〉三个关键词："人物"、"真实"和"英雄"》，《中国电影报》2021年10月20日。

物行动逻辑是直觉式的，表演处理细腻而又浑然一体。戏份不多的段奕宏在和美军孤身肉搏的动作戏中，利落的动作、灼灼的眼睛、木讷的面部表情，在短暂的出场中建立了"武林高手"般的战斗英雄形象。韩东君饰演的平河，眼神锐利坚定，鲜少有眨眼、顾盼等眼部微动作，是具有专业精准度的细节锤炼。在平河这个角色上，特效化妆基本掩盖了演员原本的样貌特点，人物被凸显，演员自身被弱化，一定程度上达到了"戏捧人"的效果。李晨饰演的余从戎洒脱放达，"和炮营吵架""戏弄伍万里"等表演段落，为影片增添了难得的明快色彩。

《悬崖之上》在类型和叙事上都有扣人心弦的悬疑效果，演员的表演也在整体的视觉美学范畴内，造型和动作具有精致与精细的"酷"感。张译在影片中贡献了数场力透纸背的表演段落，受刑电击时的痛感表演，刻画了人体生理的极限；向老周"托孤"时，再三犹豫下的温情以及殉身之志；寻找孩子时煎熬、心痛、惊惶和懊悔的复杂心灵瞬间……凭借在《悬崖之上》充满张力的表演，张译获得了第34届中国电影金鸡奖最佳男主角，评委会认为他的表演"在内敛中精准刻画出人物复杂的内心起伏和情绪变化，极具表现力"。于和伟、秦海璐、朱亚文、刘浩存也在坚忍精干的特工形象总谱上，分别赋予了人物浓郁的形象特质。倪大红、雷佳音、余皑磊、李乃文等反派阵营的演员，也发挥出了表演的高能量，各有各的"小算盘"，各有各的"坏法"，让影片的正反对决变成表演上的生猛的"高手过招"，好看且耐看。

《革命者》中，张颂文塑造的李大钊，格调悲壮、内心细腻、情感深邃，展现出了一个有温度、性情和襟怀的伟大人格。影片《铁道飞虎》中，范伟对老王的塑造，能够看到人物清晰的"起承转合"变化，从老王决心自我暴露开始推向"高光时刻"，表演起落有致，老辣而醇厚。

三、时政片中的中国精神存档

讲好新时代的中国故事，可供深入挖掘的原型素材俯拾皆是，《中国医生》《穿过寒冬拥抱你》《守岛人》《峰爆》《扫黑决战》等表现当下经历、触动观众现实情怀的时政片，将国家价值和个体悲欢相打通。这一类影片的表演，没有满足于对事实或事件的简单再现，而是将影片中人物的遭遇放置在国人命运共同体中，去揭示当前中国社会发展的生动故事，在文化、情感、道德和现实方面追求一种民族志的视野，为新时代的中国精神存档。

《中国医生》《穿过寒冬拥抱你》这两部中国抗疫题材的影片，都选择了多组

人物、多线叙事和多层视角的结构方式,以 2020 年初的武汉为背景,全景式地展现新冠病毒肆虐下众志成城抗击疫情的感人事迹,讴歌了伟大的中国人民。这两部影片的表演具有一些共性,一是在演员阵容上人数众多,年龄跨度大,表演风格多元,样式广泛以及观赏性强,能够吸引不同层面的受众观影;二是除了主演之外,其他参演演员大多篇幅有限,有的甚至没有台词,只有一个亮相、一个反映,这需要演员对角色有较强的提炼能力,在短暂的表演时间里,拿捏准确、一步到位地完成人物塑造;三是"新冠爆发""武汉封城""驰援武汉""方舱医院"等真实事件,是全国人民共同见证的重大历史时刻,在人类历史上都堪称震撼,在这个层面上来说,角色、演员、观众的经历和心态达到了高度统一,可以产生最深刻的共鸣;四是,世界因"新冠"而发生了新的变局,电影对于疫情的及时表达和记录,将在民生层面、文化层面、民族志层面和人类学层面都留下宝贵的影像"档案",供后世诠释这段非常时期。

具体来看,《中国医生》和《穿过寒冬拥抱你》的表演呈现又是截然不同的。《中国医生》的影像风格较为纪实和凌厉,以医生为基本视角,涵盖了患者与同行、大众与精英;以金银潭医院为空间源点,延展到武汉上下、全国各地。在表演上,影片最大的特点莫过于让几乎所有演员都戴着口罩(防护服、防护面具)表演,并且相当一部分演员直到戏份结束都没有摘下口罩。这种处理遵循了事实,但在电影中尚属罕见。这使得演员眼睛的表现力受到空前的考验,它需要细腻的情感层次,在一种绵实状况中清晰变化,需要演员对角色的理解是充沛的,表演的呈现是精准的。影片中,袁泉等演员均在强调眼神表演的段落完成度较高。张涵予饰演的张竞予,来源于武汉金银潭医院原院长张定宇,原型人物的事迹本就足够感动世人,因此,张涵予采取了一种踏实和真挚的创作路径,尽量还原和靠近人物,传递出人物本身的性格、故事和内心世界。张涵予曾跟随张定宇一同去医院工作,观察他在查房、诊断、开会和处理事务时的表现;在拍摄张竞予因工作奔波劳碌不小心滚下楼梯的戏时,张涵予坚持不使用替身,在楼梯上反复地真摔,以求表演效果的完整;影片中张涵予的表演形态也是比较收敛和内化的,鲜少刻意强调某一方面,而是浑然地融进这一硬汉式人物不屈不挠的精神境界。此外,朱亚文饰演的广东援鄂医生陶峻,沾染粤语语感的吐字、腔调和语速,形成独树一帜的表演节奏。张子枫饰演的失去双亲的女孩张小枫,茕茕孑立、寥寥数语,完成人物的"速写",悲痛的情感磅礴而出,冲击人心。

以市民为视角的《穿过寒冬拥抱你》,表达了人与人之间的守望相助,风格相对较为抒情和委婉,其残酷性和震撼力却并不弱于《中国医生》。黄渤饰演的志

愿者阿勇,有点近似于一个"都市游侠",义气、热心、火爆,富有责任感,还有些逞能、市井气和惧内,仿佛就是生活中可以遇到的某个人。这个人物最早出场,几乎没有表演痕迹,将观众拉入影片的情境,带入普通人的见证者视角。贾玲饰演的武哥,起初是个有点鲁莽和市侩的底层女性形象,在生活的重压之下依然富有活力,这种生机勃勃的人物底色,随着后续剧情的展开,让观众逐渐发现了她可爱和可亲的美好一面。饰演护士晓晓的周冬雨诙谐自然的表演,流露出乐观、洒脱以及向往美的人物品质,为影片沉郁的氛围增添了一抹亮色。正因如此,晓晓突然的殉职才会让观众猝不及防,感受到现实的残酷与无常。朱一龙饰演的钢琴教师叶子杨从容温和,在重病和疫情的双重危机下,依然不失情调,具有一种"重压下的优雅"。叶子扬的病逝同样也是"把美好毁灭给人看",引起观众的深思。吴彦姝和许绍雄饰演的一对黄昏恋老人,其情感表演如静水深流,冲淡而细腻,流露出真实的生活气息和生命沉淀。

《守岛人》改编自全国"时代楷模"王继才、王仕花 32 年守护祖国边陲小岛开山岛的真实故事。主演刘烨在塑造王继才这个人物时,基本依靠"过角色生活"就完成了化妆和造型——晒伤、蜕皮、磕伤、虫咬、疤痕等,都是体验生活和拍摄过程中真实留下的。影片中还原了王继才夫妇多年来艰苦而枯燥的生活,台风、暴雨、巨浪、海边作业、礁石上奔跑等,刘烨和宫哲投入的具有献身精神的表演,充满感染力,散发出质朴动人的美学味道。

《峰爆》中,黄志忠、朱一龙饰演的隔阂多年却又彼此关心的父子,有着一脉相承的责任心和牺牲精神。影片中有实拍也有特效的表演实践,为我国灾难片表演进行了有益的艺术探索和技术积累。《扫黑·决战》以"扫黑除恶"行动为题材,基调压抑而悲愤,张颂文、金世佳饰演的反派兄弟,前者虚伪、后者猖狂,技巧纯熟中带有生猛的爆发力。

四、平实洗练的小人物表演

近年来,我国的大银幕上,对于小人物的开掘和表现逐渐深入,到了 2021 年,中国电影中的小人物塑造则有了比较明显的品质提升,呈现出一派平实和洗练之态。在《我和我的父辈》《你好,李焕英》《爱情神话》《我的姐姐》《野马分鬃》《寻汉计》等影片中,能够看到一批线条干净和具体可感的来自各个时空背景的小人物,各有洞天地散发着人性的光芒。这实际上源于电影表演及其他艺术部门对人物掌控力的增强,不再因为信息过度荷载而显得突兀和生硬,也不过分

"飙戏"或"加码"，造成演员表演和观众观赏时的负担。美学上的"净化处理"，诞生了一些优质的表演创作，也受到观众的喜爱。

以代际亲情书写精神谱系的《我和我的父辈》，以吴京、章子怡、徐峥、沈腾为核心的四个表演集体，通过接地气的小人物形象，具有诚意的表演极大地触发观众的生命体验和情感认同。《乘风》篇中，吴京饰演的父亲是一位老兵，讷于在言语上直抒亲情，惯用严厉却粗中有细的行为寄托内心。吴京表现出一个严父对儿子隐隐含着无奈、担忧、骄傲和欣慰的复杂情绪，这种微妙细腻却备受压抑的情绪始终贯穿，流露得极为节制，反而更能引起观众对这位硬汉的体谅。《诗》篇中，章子怡饰演了火药雕刻师郁凯迎，齐耳短发，素面朝天，衣饰质朴，沉静少言，还有一些雕刻和测算的专业技术表演，较好地塑造了一个具有理想色彩又踏实能干的女科学家形象。即使遭遇家庭变故后，章子怡痛苦的情绪也很少正面挥洒，强调了人物"强撑"的一面，只在一些微表情上——例如哭戏时微微抽搐的面部肌肉，流泻出人物的负重前行。《鸭先知》篇中，徐峥饰演的赵平洋，这是一位精明和顾家的"小男人"，其表演有比较多的温情和示弱，对儿子冬冬又是苦劝又是鼓动；对妻子韩婧雅又是赔笑又是"认怂"。但这种"弱"，是源于他对家人的爱和作为一家之主的担待，希望取得家人对他事业的理解。徐峥对赵平洋的表演处理中，还调和了一些肢体喜剧表演和哑剧表演以及刻意"跑偏"的话剧表演，为影片增加了不少卡通化色彩和怀旧情趣，扣住了"鸭"这样一个颇具"萌"感的总意象。《少年行》篇中，沈腾饰演来自未来的人工智能机器人，其表演创作的特殊性在于：机器人的思维和反应是直线式的，而沈腾的幽默风格却是"急转弯"式的；机器人的行为风格是精准和封闭的，而沈腾的喜剧表演是需要"气口"的，具有超出预设的开放式结构。沈腾的微表情、语言和肢体方面都被角色设定限制，可以说是"被迫"达到了简洁和洗练的效果，但是，他还是探索出了一条行之有效的喜剧表演形态，即在合理范围内，把人物反应和艺术效果"给"到极致，达到一种近乎"变型"的张力，可谓"拼命控制着不要失控"。

《你好，李焕英》对于80年代风物人情的再现，有一层淳朴和明亮的"滤镜"，这可以被视作是女儿贾小玲（贾玲饰）对母亲李焕英（张小斐饰）的年轻时代的满怀感情和眷恋的遥想，也可以被视为弥留之际的中年李焕英（刘佳饰）为了安抚女儿而精心织就的对人生重要时刻的回顾。整部影片大处奇幻和超现实，细节真实具体，跟梦境很近似。在这样的设定下，张小斐的表演，有着温柔、包容和母性的暖色调，但不过分琐碎和紧绷，具有一些超出日常的清新和镇定自若，因而产生了多义性，留下了较多可供想象和回味的空间。张小斐饰演的青年李焕英，

不但受到观众的喜爱和认可，还获得了第34届中国电影金鸡奖最佳女主角。贾玲的表演，真情就是最有效的创作依托，在银幕内外形成呼应，自然流露的情感让观众广泛共鸣。

《爱情神话》具有精致、浪漫和通透的"海派"气质，徐峥、马伊琍、倪虹洁、吴越、周野芒、宁理等成熟演员，诠释了平缓的生活流下暗藏的人情和世态，其失败与伟大之处，都能引发观众的会心一笑。《爱情神话》采用了上海话对白，有助于生动和准确地传递人物的神韵。马伊琍饰演的李小姐，用松弛而有距离感的表演，将李小姐的外部经历和内心世界塑造得令人信服，能让观众探寻到其身后伫立的时代，以及以李小姐为代表的一类中年女性的心态，达到了表演的深度模式。这种艺术效果，恰是源于马伊琍没有"使劲"，她认为，出演李小姐，是她"职业生涯里最轻松的一次表演体验"①。宁理饰演的修鞋匠，折射了上海都市中特有的生活方式和生活哲学，凝练但颇见功力，很是耐看。

《我的姐姐》直击家庭伦理关系中的痛点和症结，张子枫和朱媛媛饰演的两代"姐姐"相互映照，反思和观照为家庭无私奉献的女性命运。张子枫饰演的安然，在缺乏父母肯定和温情的环境中长大，当赡养弟弟的责任落到她身上时，她冷淡和抗拒的表象下，充满了复杂的情感和思虑，是内敛但具有张力和批判性的表演。饰演姑妈安蓉蓉的朱媛媛，表演细节中就可捕捉到优秀演员的创作态度和创作实力。她用诚恳走心的表演，诠释出了上一代女性的力量、韧性和爱，对安然的形象形成了关键性的映衬和补充。

《野马分鬃》中，主演周游饰演的阿坤迷茫又躁动、游离又肆意，对全片的气质有着奠基性的作用。非科班出身的周游，其表演比较简练，外部技巧和变化不多，但是细节充沛，质感真实，已体现出强烈的个性特质和魅力。《寻汉计》中，两位主演任素汐和王子川都在话剧舞台上积累了多年的表演经验。但在这部影片中，他们的表演节奏都比较贴近生活本真的"频率"，不矫饰、不刻意，有种坦然直面的洒脱之味。

五、共生共荣的类型表演

2021年尽管是大银幕上的"政治大年"，但在多元文化形态的促进下，仍然有很多优秀的类型片拓展着国产电影的多元向度。喜剧、悬疑、文艺、青春等遍

① 陈晨：《〈爱情神话〉里让人着迷的上海是什么？是拎得清的分寸感》，《澎湃新闻》2022年1月9日。

及主要电影分类体例的各种类型电影表演共生共荣，在各自领域深耕细作。

喜剧片《唐人街探案 3》延续了先前的"二人组班底＋异域风情表演＋高手辅助"表演"配方"，将故事情境放在了中国观众非常熟悉的日本东京。刘昊然饰演的秦风斯文内秀，主要任务是解谜表演。王宝强饰演的唐仁负责武打表演和喜剧表演，是一个集神棍、武夫、骗子、白痴和幸运儿的卡通化侦探形象，但这一色彩鲜明的喜剧形象似乎渐有闹剧化的趋势，剧情中分配给他的表演噱头也略嫌俚俗。实际上，王宝强是一个有着强烈个性风格并能将角色的复杂性理"顺"的成熟演员，如果唐仁的角色设置能够再做细和做深一些，那么这个形象还能上升若干美学台阶，乃至成为中国电影图谱中的一个经典人物。影片表演的另一大特点是三浦友和、铃木保奈美、浅野忠信、妻夫木聪、长泽雅美等中国影迷非常熟知的日本演员的参演，但影片对他们的使用较为初级，完成规定动作并亮出风格即可，人物塑造的难度不是特别大。《人潮汹涌》中，肖央和刘德华在各自擅长的表演区域发挥平稳，他们饰演的两位主人公有着截然不同的阶层和人生态度，当他们互换身份后，巨大的落差带来强烈的喜剧效果，也不乏批判和警示的意蕴。

悬疑片《误杀 2》和第一部《误杀》虽然在剧情上没有接续关系，但肖央再度饰演一个为了孩子拼尽所有的绝望父亲。这部影片中的主人公林日朗更加无助和绝望，用铤而走险的方式对抗恶势力，捍卫儿子的生命权。肖央的表演特点在于能合理地调和掌控两种极端状态：常态的"蔫"和非常态的"狠"，亦正亦邪，有爆发力且不失逻辑。这种表演，本身就构成巨大的悬疑风格。此外，影片中饰演女记者李安琪的陈雨锶，野心勃勃的眼神令人难忘，纤细优雅的外表下，有着赌徒与狂人一般的彪悍内在。《古董局中局》，以古玩圈的种种行为和仪轨构成有神秘感的情境，雷佳音和李现的角色形象对比映衬，草根与精英、颓废与倨傲、仗义与利己，显示出两种具有典型性的人生抉择。客串出演的葛优和咏梅也很是出彩。葛优饰演的付贵，怀揣着"大隐隐于市"式的城府，说台词时常有意在言外的潜在效应。咏梅饰演的沈爷，温柔素雅、轻声慢语的形象，与狠辣的举止、深不可测的江湖地位反差极大。《扬名立万》中，尹正、邓家佳、喻恩泰、张本煜、杨皓宇、陈明昊、秦霄贤、柯达等演员的群像表演，其范式涵盖了文明戏、默片、话剧、剧本杀、网络短剧等多种元素，这种复合型表演文本在今后也将会越来越多见。更可贵的是，影片在悬疑情节和怪诞表演的包裹之下，传递着真相、正义、体谅、牺牲等正向的价值观，尤其是结局中的"未曾言说"和"已然言说"，配合着主人公看似没心没肺的表演状态，显得极为震撼。《怒火·重案》中，甄子丹和谢霆锋的

角色延续了港产电影中的"双雄对决"架构，谢霆锋的表演层次分明，展现了反面人物一步步走上绝路的过程。

文艺片《兰心大剧院》中，巩俐饰演的于堇有着多重身份和多种任务的牵制，巩俐呈现出人物在高压和高危的生存处境下，心力交瘁与如履薄冰的状态。影片中交织着电影、舞台剧、现实、回忆、想象和催眠等亦真亦幻的场景，表演也呈现为带有神秘感、多义性和实验性的"模糊表演"。《第一炉香》根据张爱玲同名小说改编，从影片呈现的效果来看，演员对人物的诠释可以说是各有风采，达到了一定的艺术品相，但这种艺术效果很大程度上也源自小说中的文学支撑，用这个标准来衡量，不少观众认为《第一炉香》的选角和表演背离原著小说较远。传记片《梅艳芳》中，饰演香港一代歌坛天后梅艳芳的王丹妮，在形象和神态上确有形似之感，表演也堪称真挚动情，但是，王丹妮整体的表演效果有些偏"柔"和"纯"，没有人世沧桑的厚重和惯看风云的傲岸，无法撑起梅艳芳人生后期"巨星"阶段的霸气和豪情。

青春片《五个扑水的少年》，格调阳光，节奏明快，五位主人公形象鲜明，表演桥段密集，诙谐与热血并具，具有青春勃发的感染力。《盛夏未来》中，吴磊和张子枫饰演的男女主人公之间的关系，并非典型的青春片设定，他们的表演也没有落入俗套，用清新去雕饰的人物塑造，宣示着新一代少年人的内心诉求。

综上所述，可以获得以下基本结论：

一是在诸多内外部因素的合力作用下，2021年的中国电影表演注重人物精神属性的发挥和塑造，提升了中国电影表演整体上的精神等级，也有利于表演生态的优化及其高质量发展。无论是历史深处的伟人英烈，还是日常生活里的普罗大众，皆以事事关情之姿，以清正洗练之态，传递中国精神、中国价值、中国力量和中国美学。

二是越来越多的青年演员表现可圈可点，有望形成表演后备军的繁荣格局。其中佼佼者，"90后"有周冬雨、刘昊然、吴磊、李现、欧豪、周也、韩东君、彭昱畅、董子健、李沁、王仁君、周游等；"00后"有易烊千玺、张子枫、刘浩存、韩昊霖、文淇、邓恩熙等。其不少演员的表演已然摆脱了年轻演员常见的技术稚嫩，而具有相当的表现力和表演魅力，甚至达到了有味道和意蕴的境地。

三是一批优秀演员的价值逐渐被市场、舆论和观众共同认可，张译、肖央、朱亚文、张颂文、黄轩、张子枫等演员在2021年都有两部以上的主演作品上映。更重要的是，他们的表演创作也展现了"蝶变"式的进化过程，通过不断的锤炼和精进，表演上的卓越已不是偶然而成为常态，有些已经步入表演艺术家的层阶。

　　四是演员尽快适应数字技术的变化以及表演美学的创新，熟悉特效技术条件下的新表演方法，包括表演参与电影空间的生成、数字技术的表演处理以及修改、真人表演与虚拟表演的合成等，已成为当代电影演员的新“基本功”。疫情期间对交通和空间的种种限制，无形中催化了表演创作中的数字技术需求，加速了演员表演方法升级的速度。

后　记

　　又到编撰论文集的时候,基本是两年左右时间一部。断断续续,时写时停,其中年谱部分与罗馨儿博士合写,汇总起来向读者诸君做一个汇报。

　　满意的文字不多,只是还是诚意写作,心有所思,文有所述。2022年,是我上大学四十周年,弹指一挥间,当年的情景依稀如梦。新安湖畔,耸立着浙江省十八所重点中学之一的东阳中学,我们三年苦学,晨六晚十,分秒无懈,如同校歌所唱:"吴宁台畔认依稀,亘古白云横。趁年少,百炼钢,育革命精神。千钧担,是学生责任,休辜负歌山画水,弦歌不辍四时春。三年学,莫让当仁! 莫让当仁!"只争朝夕,为的就是离开家乡,改变小城、小镇或乡村青年身份,使生活有依,使事业有途。其间人人拼搏,"百炼钢","千钧担",艰辛多多,也无觉艰辛,或无暇顾及艰辛,只为高考一个目标。一所浙江名校,当时一个班级上榜者,也仅仅十几人,包括专科若干名。只要能够入榜,哪怕考上一个中专,也是极其高兴之事,事关一家命运。清晰记得,高中时浙江师范大学一批大学生来校实习,满面春风和神采飞扬的模样,气质变了,服饰变了,派头变了,这就是大学生啊,内心有无限羡慕。又闻邻居一青年帅哥,考上了浙江大学,又觉得既向往又遥远。我自己在匆忙中,以学习一年文科的经历,考上了一所中央部属院校,终于可以远行了。

　　这一远行,就不曾回到浙江工作。初秋,一个路草含露的日子,母亲给我置办了新上衣、裤子和鞋子,还有一个大大的皮箱,送我到汽车站。当时的横店,只是一个工业比较繁荣的江南小镇,汽车站极其简陋,只有一间一百平方米左右的候车室,一个停车场和两层的装卸台。母亲含泪远送,既高兴又不舍,一直望着不见了车影。我也是百感交集,十七岁了,我终于远离家乡小镇,去远方的他乡。

　　阴差阳错之中,我从业影视,除了艺术院校任教,又在海军政治部话剧团、中国电影合作制片公司上海黄河影视有限公司实践,家乡横店居然和我的职业"撞衫"了,成了全球最大的影视拍摄基地,常住人口达至二十五万,城区面积也为三十四平方公里,已是好大一个城! 改革开放,使每个人的发展都超出了对自己命

运的预期,以及对国家前途的期许,谁能知道发展得这么快、这么好啊,这是每一个中国人的内心感叹。这里,有英明的党的领导,有中国文化的使然,也有三代中国人的艰苦奋斗。有幸成为三代人之一,无上光荣,历史会给这三代人一个好好的评价。

　　谨以此书纪念自己高校入学四十周年!感恩我的母亲、故乡和母校!感恩改革开放和为中华民族复兴创造奇迹的这三代人!

　　阳光雨露,永沐心中。

<div style="text-align:right">

厉震林　记于上海戏剧学院

2022 年 2 月 12 日

</div>